浦澤直樹

畫啊畫啊無止盡

Naoki Urasawa

NHK《PROFESSIONAL》播放用插圖／
收錄於畫集《漫勉》

直樹
'73·8·25

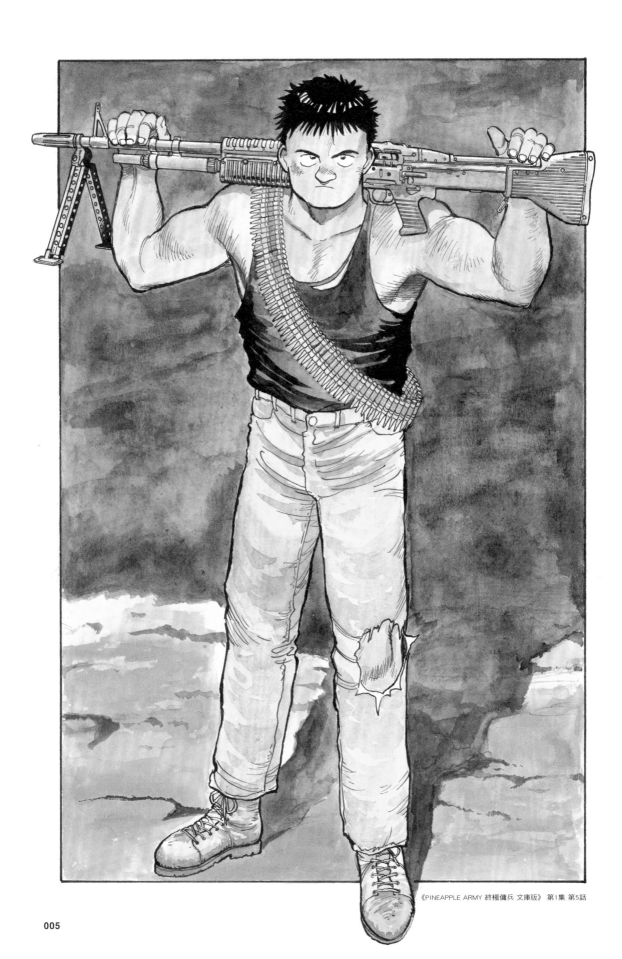

《PINEAPPLE ARMY 終極傭兵 文庫版》 第1集 第5話

《MASTER KEATON 危險調查員》
《MASTER KEATON ReMASTER》
封面插圖

母さん……
①

手をはなさないで、母さん……
②

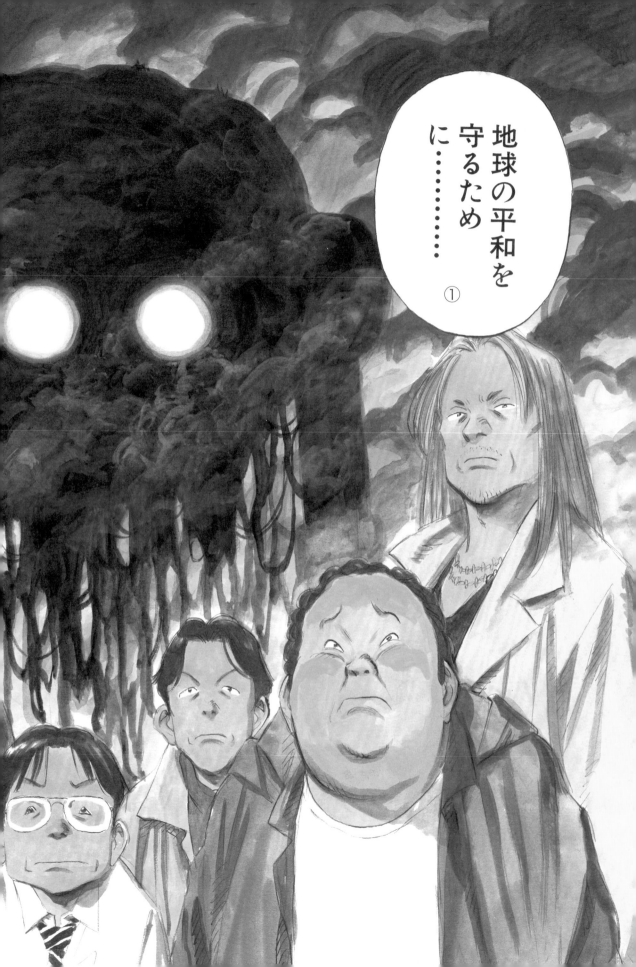

〈MORNING〉〈講談社刊〉
'15年38號 封面插圖

〈MORNING〉（講談社刊）
'14年26號 封面插圖

浦澤直樹
真是了不起！

浦澤直樹
是漫畫大師！

是天才！

不知從何時開始，人們一提起浦澤直樹，就好像在談一個難以捉摸的怪物一樣。他到底有多深不可測呢？

他的說故事能力卓越超群。

飽富想像力和創造力，能將毫無資料可循的架空世界，畫得宛如身歷其境。

他筆下的人物表情變化豐富，分鏡方式讓人毫無壓力，構圖簡單卻百看不厭。

他創造出許多栩栩如生的角色，彷彿從很久以前就認識他們一般。

配合讓角色們的故事印象更加深刻的精采演出，引人入勝的劇情讓人一翻就停不下來，不惜徹夜未眠也要繼續看下去。

如同創世主般的寬廣視野和掌控能力，讓無可動搖的美學貫穿整部作品。

必須先瞭解他在這半個世紀中創下的豐功偉業。

想要脫離觀世音菩薩的手掌心，掌握整體輪廓，若未做好準備就前去挑戰，恐怕只會徒勞無功。

若只談單一部分，反而容易忽略真正的核心。

他的厲害之處不勝枚舉，

〔PINEAPPLE ARMY 終極傭兵〕〔YAWARA！以柔克剛〕〔MASTER KEATON 危險調查員〕〔Happy！網壇小魔女〕〔MONSTER 怪物〕〔20世紀少年〕〔PLUTO～冥王～〕〔BILLY BAT 比利蝙蝠〕。

出道32年來的8部長篇連載全是暢銷作品，作家・浦澤直樹一次又一次地丟出始料未及的震撼彈，吸引大批讀者。

接下來，就一起來看看浦澤直樹一路走來的漫畫歷程吧！

"無所不聊、無所不談"
共計12小時38分鐘21秒、
14萬5千字的超長篇訪談！

十年後、マンガを書く人にでもなっているとたいへんです。

毎日毎日、仕事に追われて死にそうです。

浦沢直樹

※十年後、變成畫漫畫的人的話會很辛苦吧。一日復一日，被工作追著跑到快要死掉。

國中畢業文集「十年後的自己」

C A U T I O N !

⚠ 有劇情透露！

標有此標誌的頁面，
代表會提到漫畫中的故事情節，
還沒看過的讀者請特別留意。

第1章
Q.為何一直畫漫畫?

1960-1978

幼年時期～高中生

A.「如果沒有畫漫畫，感覺會從頭上方傳來責備的聲音。」

1960年正值高度經濟成長期，浦澤少年生長於東京・府中市。
他度過了一段與大人和小孩都格格不入的幼年時期，
當時，他消磨時間和溝通的唯一手段，就是畫漫畫。
隨著漫畫文化的發展，加上受到手塚治虫等前人影響，
逐漸塑造出未來作家・浦澤直樹的根基。

高中1年級時 製作的月曆

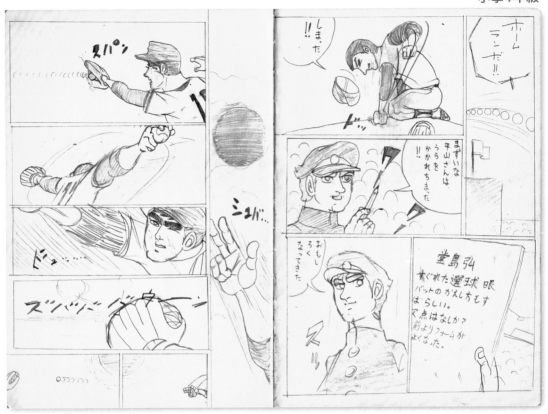

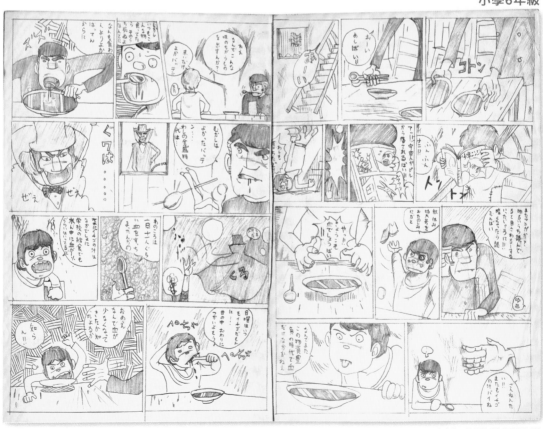

上：荒木伸吾作畫監督 動畫《巨人之星》風格的《熱球 第2部 風雲篇》／下：永島慎二風格的《德古拉的午餐》

中學2年級

中學3年級

上：水島新司風格的《甲子園奇談》／下：手塚治虫風格的《盜賊之詩》

「我好希望可以永遠5歲，永遠在小矮桌上畫畫就夠了。」

被幽禁的童年時期

——我在想浦澤老師是不是沒有所謂的「童年時期」？

「嗯……漫畫方面我好像沒有什麼童年時期……。我5歲在看手塚老師※1的《地上最大機器人》※2時就覺得『天哪～這是什麼？』，總覺得這跟一般勸善懲惡、好人兩手揮揮就把壞人打倒的那種故事很不一樣，那種特殊的感覺一直殘留在我心裡……我一直在想那到底是什麼……」

——也就是說您在那個時候，就已經知道一般娛樂作品＝勸善懲惡，而這部作品又有別於那些娛樂作品了嗎？

「與其說有別於其他作品，我覺得這才叫真正的漫畫，當時我覺得自己看到了一部非常厲害的作品。」

——聽說您沒有上過幼稚園，而是在住一起的祖父母身邊，過著不停看漫畫的日子。

「我記得當時我身邊放了2本漫畫。一本是《森林大帝》※3，還有一本是什麼來著……印象中好像是光文社的KAPPA-COMICS※4。《地上最大機器人》有上下兩冊，所以應該不是，但應該都是那個時期看的。」

——那些漫畫是奶奶給你的嗎？

「應該是我爸，當時知道漫畫的只有我爸而已。」

——也就是說，這是令尊為您挑選的漫畫囉？

「也不算吧……。因為那時我幾乎都被關在家裡（笑）。在那之前，我跟我爸媽住在世田谷的用賀，後來因為我媽跟我爸重修舊好，我就莫名其妙被帶到府中。那時跟爺爺奶奶也算是第一次見面，想說在別人家裡要乖一點，所以都盡量保持安靜不作聲。」

——令尊和令堂也幾乎不在家吧？

「我爸是個遊手好閒的人，等於我媽必須拼命工作才行。我跟我哥相差4歲，當時他已經在唸小學，所以我只能一個人待在家裡。我那時覺得5歲好漫長，好像不管過了多久，永遠都還是5歲的感覺。」

——那進小學之後，是否會期待遇見一個全然不同的世界呢？

「不會，當時只覺得很害怕。就好像籠子裡的鳥被放出去外面的世界一樣，心裡只有恐懼。我好希望可以永遠5歲，永遠在小矮桌上畫畫就夠了。」

印象中的故鄉風景是「黃色的直條紋窗簾」

——在過往的訪談中，老師幾乎沒有提過用賀時期的事吧？您最一開始的記憶，對故鄉的印象是什麼呢？

「在用賀，我媽是開雜貨店的，就是那種賣秤量仙貝的店。我只記得店裡面早上拉起來的直條紋窗簾，我看著那個窗簾一直哭，可是我不記得發生了什麼事。之後我問我媽，她說好像是我哥哥跑到我的學校，我媽喊著『他穿到你的小件內褲了！你先自己待在這邊等著！』，然後就追了上去，留我一個人在店裡。那天我好像哭得很慘。」

——那大概是幾歲的時候呢？

「2歲左右。我隱約還記得那個時候褪成黃色的直條紋窗簾，還有那間店的模樣。我還記得我在看電視上播的《迪士尼》※5這個節目。星期五晚上8點，都會有摔角和《迪士尼》輪流播放。」

——那個年代播放的迪士尼動

※1 手塚老師　手塚治虫 '23年出生於大阪府，'46年以《小馬日記》（〈少國民新聞〉）出道。'47年發行的漫畫單行本《新寶島》（原案：酒井七馬），成為暢銷作品。代表作有《原子小金剛》、《森林大帝》、《火鳥》、《怪醫黑傑克》等，被譽為「漫畫之神」。

※2 《地上最大機器人》'64年～'65年刊載於《少年》（光文社）為手塚治虫《原子小金剛》系列中相當經典的一篇。內容描寫為了成為全世界最強的統治者，陸續打倒世界上最優秀7名機器人的普魯托和小金剛之間的對決。之後的《PLUTO～冥王～》（浦澤直樹×手塚治虫 長崎尚志監製/監修/手塚真 協力/手塚製作公司）則是改編自此作品。

※3 《森林大帝》手塚治虫 著。'50年～'54年連載於《漫畫少年》（學童社）。內容描寫由人類撫養長大的小白獅・雷歐的成長故事。浦澤氏童年看的版本應該是'58年～發行的手塚治虫全集版（光文社），或是66年～發行的SUNDAY COMICS版（小學館）

※4 KAPPA-COMICS　出版《少年》的光文社將人氣連載作品配合電視動畫發行的雜誌尺寸（B5大小）單行本。《鐵人28號》全32集、《原子小金剛》全20集等熱賣。《地上最大機器人》為第17集、18集的上下兩集。

ボールははいってます!!①

試合は終わってません!!②

文句があるなら、それぞれのボス連れてらっしゃい!!③

柔のおねえちゃんみたいに強くなるのよ。④

浦澤作品中，強大的女性們。
幸（《Happy！網壇小魔女》）、神乃（《20世紀少年》）、柔（《YAWARA！以柔克剛》）

畫……是《小鹿斑比》※6之類的嗎？

「對！沒錯。那個時候的《迪士尼》，像是《明日世界》※7和《野生王國》※8等等。還有很多其他類型的節目，每播幾次就會輪到1次卡通的那次，可是有時候會改播摔角，所以可以看到卡通的次數真的是少之又少（笑）。當時只要給店裡10圓，就可以拿糖果餅乾，所以我會拜託我媽給我10圓，然後換一堆糖果餅乾回來，一邊吃一邊看迪士尼節目是我最大的樂趣。」

——所以那個時候您還是個普通的小孩子囉？

「我媽說我在看《名犬萊西》※9的時候哭得很慘。有一幕是在一個準備要蓋房子的土地上，起重機讓土地逐漸崩盤，萊西為了救倒在裡面的人跑了過去，我還記得我那時還大喊『萊西會死掉！』。」

聊天對象是漫畫、卡通，和鏡中少年「史密斯」

——之後就如同剛才所提，搬到府中去了吧？

「要一邊顧店，一邊撫養兩個小孩，我媽似乎也覺得快要撐不下去了，所以只要回到我爸身邊，就可以把孩子交給他，她就可以去做畫設計圖的工作。她是那種不會叫丈夫去工作，而是會自己去工作的女人。」

※5 迪士尼 '58年～'72年於日本電視台播放的美國製作電視節目。由華特·迪士尼親自登場介紹迪士尼樂園和迪士尼動畫作品，大受好評。剛開始播時為2週1次，和《日本摔角轉播》輪流播放。

※6 《小鹿斑比》'42年公開的華特·迪士尼製作動畫電影。內容描寫森林中的生活和成長故事。日本於51年公開，手塚治虫受到該作影響繪製新書的漫畫單行本於52年由鶴書房發行。

※7 《明日世界》《迪士尼》的節目《明日世界》。《童話世界》、《開拓世界》、《冒險世界》、《明日世界（Tomorrowland）》中，華特·迪士尼暢談各種科學技術及宇宙相關的內容。

※8 《野生王國》'63年～'90年，於NET（現在的朝日電視台）播放的紀錄片節目。透過影像及旁白解說來介紹世界各地的野生動物生態系。初期為美國的人氣節目《Wild Kingdom》的日語版，後來變成日本自行製作的節目（MBS·東北新社製作）。

※9 《名犬萊西》'57年～'64年於TBS播放的美國製作電視劇。內容描寫長毛牧羊犬·萊西和少年飼主的流浪故事。大受好評，續篇版、《新·名犬萊西》以及富士電視台製作版本也都陸續播放，並製作成動畫、電影。'60年由藤子·F·不二雄畫成漫畫。

——浦澤作品中的女主角看起來都相當堅強，原型是來自老師的母親嗎？

「可是我媽每次看起來都很不耐煩的樣子。畢竟她還有工作要做，我都不敢叫她幫我縫抹布，所以我都自己縫。我還滿會縫釦子的喔！」

的（笑）。我到現在在家走路時，都不會有腳步聲，我老婆常因為我突然站在她身旁嚇到（笑）。她問我幹嘛走路那麼小聲，我說那是因為小時候養成的習慣。

——是因為不想給大人添麻煩？在那樣的「幽禁狀態」之下，眼前能交流的對象就只有父親給您的漫畫了。

「哈哈……對啊！很慘吧（笑）？我白天一直在玩家門口的沙子，天黑後就進屋子裡，在報紙廣告的背面畫個不停，每天一直重覆這樣的日子，除此之外，沒有其他事可做。我還幫鏡子裡的自己取了一個名字叫做『史密斯』，我會一直跟史密斯聊天，史密斯是美軍基地的間諜。」

——雖然很像是小孩子會有的行為，但這應該要心理輔導了吧……

（笑）

——差不多在那個邊緣了。

「幸好這對您之後的影響都是好

——應該還是電視卡通了吧！我到現在還記得《小金剛》※10 的最後一集。我一直在問『今天就要結束了嗎？』，還有《超級傑特》※11 和《風之藤丸》※12。

——在接觸動畫和漫畫的過程中，手塚老師的作品果然還是最特別的嗎？

「嗯！《地上最大機器人》的確很特別，可是我也非常喜歡《鐵人28號》※13，還有《忍者部隊月光》※14 和《風之藤丸》。只是因為我一天到晚都在畫畫，所以不知不覺中，已經會畫這些東西了。我在上小學之前，就畫了《魔神加農》※15 的畫，上面還畫了手塚治虫的簽名，因為那裡不能寫我的名字，那裡就應該要是手塚治虫。」

對集團的恐懼 小學時的衝擊

——籠中鳥終究到了要外出的時候，聽說您上小學時，因為身邊都是小孩子，讓您感到很驚訝？

「對呀！小孩子不是都會大吼大叫嗎？我當時覺得天哪！小孩子好吵啊！我超受不了的，覺得這群人很不

浦澤少年摹寫手塚治虫的自畫像和簽名。

我ら忍者部隊！①

絶対この世を、悪から守ってみせる!!②

正在玩忍者部隊遊戲的健兒（《20世紀少年》）

※10《小金剛》手塚治虫著，'52年~'68年連載於《少年》（光文社）。內容描寫擁有人類情感的機器人少年·小金剛大顯神威的SF英雄漫畫。'63年起開始播放，為日本第一部1集30分鐘的連續電視卡通節目（由虫製作公司製作）。最終回〈地球最大的冒險〉於'66年的除夕夜播放。

※11《超級傑特》'65年~'66年於TBS播放的電視卡通動畫。來自30世紀的男主角傑特，使用未來的武器和惡勢力對抗。卡通作畫由久松文雄負責。'65年起於《少年SUNDAY》（小學館）刊載漫畫。

※12《風之藤丸》正式名稱為《少年忍者風之藤丸》'64年~'65年在NET播放的電視卡通《風之藤丸》。源自白土三平《忍者旋風》的作品。內容描寫藤丸被捲進《龍煙之書》之爭的故事。

※13《鐵人28號》橫山光輝著，'56年~'66年連載於《少年》。內容描寫在帝國陸軍開發的巨大機器人「鐵人28號」和其遙控器的爭奪戰中，少年·金田正太郎與惡勢力對抗的故事。63年起於富士電視台播放電視卡通。

※14《忍者部隊月光》'64年~'66年於富士電視台播放的特攝節目（國際放映製作）。原作為吉田龍夫著，《少年忍者部隊月光》（'63年~《少年KING》）。內容描寫由忍者末裔組成的「忍者部隊」使用忍術和惡勢力對抗的故事。

受控制。當一群小孩子同時高聲尖叫的瞬間，真的超可怕的。老師會叫大家『跟隔壁同學手牽手走出校園』，可是因為我從小關在家裡，所以根本不懂所謂的『跟隔壁同學手牽手走出校園』是怎麼回事！結果我旁邊的女生拉起我的手說『走吧！』，可是我也不知道該用什麼速度走，直到看到大家喊了一聲『好——！』，然後就蹣蹣蹣蹣地跑了出去，我才知道喔～原來是要這樣。一般不是會在上幼稚園的時候，就學到團體行動的方式嗎？可是我完全沒受過那種訓練，當時只是覺得『喔～這種時候要回答「好」啊？』用一種很客觀的角度在看著大家。我每次都在一旁觀察這些人，看他們『到底在做什麼？』。

——之前都是在配合大人，這次則是……

「要配合小孩子。第一次上美工課的時候，老師叫大家畫自己喜歡的畫，小朋友不是都會畫爸爸媽媽嗎？我那時只覺得蠟筆好難畫，看旁邊的人，大家都拼命畫了一堆圓圓的臉，當時我想說『喔——原來要畫成圓的啊？』所以現在看我最一開始畫

的『鐵人28號』，都會故意把人臉畫圓，可是我已經習慣畫鐵人了，所以還是畫得滿真實的（笑）。」

——當時很拼命融入團體當中吧？

「我那時抱著好玩的心態，畫了一些角色、場景給他看，他覺得很有趣。渡過那段時期之後，接下來的3、4、5、6年級，我一直是班上的幹部。」

——整個大逆轉耶！

「大概在5年級的時候，我跑步的速度變快了，還當上了大隊接力的選手。只是4年級的美工課，專科老師叫我們用畫具輕輕地塗，可是我從小習慣畫漫畫，所以就在畫布上塗得很用力，那位老師一看到，就立刻大喊『這是什麼東西？』然後就把我的畫撕破了。我當時又重新確定了一次，漫畫是不能在外面畫的，我畫的東西是不正經的、不該在這種地方畫給大家看。而且我不想被朋友說是『畫漫畫的』，感覺

——漫畫成功地變成一種溝通手段，為自己建立一個立身之所。

「可是這樣的人一定會成為被欺負的對象。當時我被一個男生的孩子王盯上，我回家走在河溝旁的時候，他突然跑過來，搶走我的帽子丟進河溝裡。所以步調跟其他人不一樣的人真的很容易被欺負，之後我就很怕去學校。雖然上學途中，我可以跟哥哥一起走，可是我很怕走進1年級教室，我那時哭個不停，不肯去上學。」

——沒想到浦澤老師也有這樣的過去……

就立刻大喊『這是什麼東西？』然後

「然後班導師就跑來家裡了。那時我雖然還小，可是我記得自己心裡的，我畫的東西是不正經的、不該在這種地方畫給大家看。而且我不想被朋友說是『畫漫畫的』，感覺自己房間聽到老師打開玄關門聲音的瞬間，腦海便閃過『完蛋了，這下我真的要當放牛班的人了，得想想辦法才行。』後來因為一些原因，我讓一個在班上算是中心人物的男生看了我畫的漫畫，他很喜歡，之後我就每天跟那個人玩在一起，也沒有人會欺負我了。」

很弱，所以我就慢慢地不給人看我的畫了。可是因為大家都知道我很會畫畫，所以有人拜託我，我才會給他們看一下。」

——會有種「大人不會認同漫畫」的感覺嗎？

「應該說比較像是『我懂，但這群

※15《魔神加農》手塚治虫著。'59年～'62年連載於《冒險王》（秋田書店。內容描寫團續著從外太空被送進地球的機器人。加農。人類分為善惡兩陣營相對抗的故事。

※16《009》正式名稱為『人造人009』，石森章太郎著。'64年起連載於《少年KING》（少年畫報社）、《少年MAGAZINE》（講談社）等。內容描寫擁有特殊能力的9名人造人戰士大顯神威的故事。

※17《太古的山脈》浦澤氏小學2年級時，在筆記本上第一次畫的漫畫。內容描寫厭倦每天只能埋頭苦讀的主角離家出走跑到山中的故事。

※18《巨人之星》梶原一騎原作、川崎伸作畫。'66年～'71年連載於《少年MAGAZINE》（講談社）。主角。星飛雄馬接受父親的棒球英才教育，進入讀賣巨人隊。以大聯盟魔球等人對決。和對手花形滿等人對決。'68年～'71年於日本電視台播放電視卡通。

※19《虫製作》『虫製作公司』正式名稱為「虫製作動畫部」。前身為「手塚治虫製作動畫部」。發起於'62年，為手塚治虫主導的動畫製作公司。製作動畫有《森林大帝》、《緞帶騎士》、《多羅羅》、《頑皮探團》等。'73年破產後又重新成立。

人什麼都不懂」的感覺吧！學校的美工課有美工課的規則，這些人比較喜歡這種規規矩矩的感覺。」

——是否有期待過，總會找到一個願意正正當當評價自己在做的事情的地方呢？

「嗯……我是沒想這麼多。只是當親戚的叔叔看了我的漫畫後，稱讚我畫得很棒、畫得很好，以後可以去當漫畫家之類的，我就會覺得這個人根本什麼都不懂。他到底是用什麼來判斷我畫的好不好？有點人小鬼大的感覺吧，就算被你們這些人稱讚，也沒什麼好高興的（笑）。」

爸爸只會對我說：「你不行。」

——當時令尊跟令堂對浦澤老師畫漫畫這件事有什麼看法呢？

「我媽當時顧著工作，根本沒時間照顧我。我爸只會說『你不行』，他會把我的畫跟專業作品放在一起，然後說『你根本沒畫出這種像樣的背景』之類的。現在回想起來，他不是因為教育理念上想讓我走正統的路，而是根本在嫉妒我（笑）！他想要摧毀這個正在發芽的才華，部分畫得如此熟練。通常小孩子剛開始畫漫畫的時候，都不會考慮到這些部分，作畫時容易著重在角色上。

——這表示，令尊也曾經想要畫畫的意思嗎？

「對，沒錯，他也還算是滿藝術家類型的人。他曾經隨手畫出《009》※16裡面的所有成員，而且畫得很好。只要有範本給他看，他可以寫得很好，可是叫他再畫一次，他就不肯了。因為怕第二次如果畫失敗，就會露出馬腳，這是典型的詐騙手法（笑）。」

——所以您的藝術天份算是遺傳自父親的關係，讓人無法坦白地將想當漫畫家這句話說出口。

「因為我當時也覺得，當不成漫畫家這種事不用你說我也知道。加上之前美工老師撕破我的圖，讓我一直覺得把自己想當漫畫家這件事說出口，是件很幼稚又很丟臉的事情。」

少年期作品「畫得好」的理由

——我看了浦澤老師的處女作《太古的山脈》※17和其他小學時代的作品，非常訝異您在劇情演出和分鏡您是怎麼這麼快就達到這個境界的呢？

「應該是很多事情導致的結果吧！比如說《忍者部隊月光》的半月被殺的那一回，還有剛剛提到的《萊西》，我看到這種跟人的生死有關的劇情，都會覺得很心痛，所以可能是因為我從小感受力就很敏銳。還有卡通《巨人之星》※18裡面，花形滿打出大聯盟魔球1號時，我想全國小孩看見那一幕，一定都有被感動到……我當時看完那一幕，比起感動我到底看到了什麼，然後我就開始在紙上畫畫。去想剛才出現在眼前的圖是怎麼展開的？花形滿是怎麼打出大聯盟魔球1號的？我畫了好幾張的圖，做成連續動畫，確認什麼樣的圖連在一起會變成我剛才看到的畫面。」

——您居然還自己畫（笑）？您只有看過1次吧？

「嗯！我看到球扭曲變形，花形站

※20 《頑皮偵探團》'68年於富士電視台播放的電視卡通（虫製作公司製作）。原作為江戶川亂步著的《少年偵探團》。內容描寫以小林少年為首的少年偵探團，和抗怪人二十面相的故事。

※21 《多羅羅》 手塚治虫著。'67年~'68年連載於《少年SUNDAY》。內容描寫身體被48個魔族奪的百鬼丸，與小偷之子·多羅羅一同降妖伏魔的故事。'69年於富士電視台播放電視卡通（虫製作公司製作）。

※22 《小拳王》 高森朝雄（=梶原一騎的別名）原作，千葉徹彌作畫。'68年~'73年連載於《少年MAGAZINE》。內容描寫出現在宿民街的少年，矢吹丈遇到丹下段平後，開始打拳擊。和各路好手對決的故事。'70年~'71年於富士電視台播放電視卡通（虫製作公司製作）。

※23 東京MOVIE '64年成立的動畫製作公司。製作過《大X超人》、《小鬼Q太郎》、《巨人之星》、《天才妙老爹》、《怪物小王子》、《排球甜心》、《魯邦三世》、《根性青蛙》等多部卡通。

※24 《YAWARA！以柔克剛》'86年~'93年連載於BIG COMIC SPIRITS（小學館）的浦澤作品。'89年於日本電視台播放動畫（MADHOUSE製作）。詳細內容請參閱本書第3章（57頁~）。

在球對面，接著特寫花形的臉，然後球棒擊中球的瞬間，手臂彎曲程度，還有要怎麼運用變形效果讓手看起來很大等等，這些畫面很清晰地映照在我的腦海裡。」

——所以就是看到一個讓人印象深刻的畫面？

「對耶。大概是我3年級的時候，《巨人之星》剛好在高中棒球篇，那時有一集動畫原創劇情，是在講地區預賽的對手裡面有一對雙胞胎，當時我就覺得畫這集的人很像是虫製作[19]的人……有《頑皮偵探團》[20]和《多羅羅》[21]的感覺。所以我針對那個人畫的集數分析後，發現作畫小組大概有5組。當中也有疑似畫《風之藤丸》的小組。疑似虫製作的那一組，跟疑似《風之藤丸》小組的集數中間，還有個畫得比較差的小組。我一直很擔心『照這個順序輪下去的話，接下來很重要的一集，就會輪到那個比較差的小組』、『那群人真的有辦法畫好嗎!?』結果在那之間就夾了一回原創故事，用這樣的方式來調整集數，就可以由畫得比較好的小組負責了。當時我一直在研究這些事情。」

——這觀點已經跟一般觀眾不一樣了。

不喜歡騙小孩的卡通

「之後虫製作的《小拳王》[22]開始播放。《巨人之星》是東京MOVIE[23]製作的，可是我看《小拳王》和《巨人之星》有幾集看起來像是同一個人畫的，我當時一直覺得很疑惑，明明不同公司，怎麼會這樣？後來《YAWARA！》[24]要做動畫時，我問了《小拳王》的製作人MADHOUSE[25]的丸山社長，他才告訴我『啊～！那個是荒木伸吾[26]畫的！』荒木老師是自由繪師，在各種地方作畫。除此之外，我看畫風就可以知道『啊啊！這個是宮崎駿[27]小組畫的』。

——為什麼那個時候就開始有這些直覺呢？我個人覺得挺不可思議的。對您來說可能是很理所當然的事，所以也很難解開這個謎吧？

「因為我們都是畫畫的人，所以感覺得出來這個人和那個人是不同人或同一個人吧。我想去問同一個世代的漫畫家，大家應該都會這樣回答。」

——所以是身為畫家的直覺，加上您會去分析動畫中的呈現方式，自然而然地養成了這樣的觀點。

「對！我大概從小學低年級開始，就都是用這種角度在看卡通了。」

——當時除了手塚老師以外，還有讀過哪些影響到您的漫畫作品呢？

「當時我爸只買《SUNDAY》[28]和《少年MAGAZINE》[29]感覺。當時我爸只買《SUNDAY》，因為我收的作品都比較艱澀。當時《MAGAZINE》放了很多劇畫。當時《MAGAZINE》放太孩子氣了。像是梶原一騎[31]的《巨人之星》、齋藤隆夫[32]的《無用之介》，真樹日佐夫[33]的《惡人》，真崎守[34]的《次郎來了》，上村一夫[35]的《木枯紋次郎》系列等等。我小學低年級都在看這類型的漫畫。」

——但也掌握了流行的作品吧？

「可是，太幼稚的東西我就看不下去了。像《超異象之謎》[36]後來變成了《鹹蛋超人》[37]，30分鐘的節目每次都在最後3分鐘打倒怪獸之後就結束，我覺得那根本就是騙小孩的卡通！現在回想起來，我當時小學1年級，雖然嘴上這樣說，但還是看了（笑）。」

——加上《超異象之謎》是比較偏向大人的作品，更會有這種感覺吧？

「《超異象之謎》內容超有趣的，我很喜歡《小惡魔》[38]那集。怪獸電影也是，迷你拉在《哥吉拉之子》[39]中登場時，我真的覺得有必要讓哥吉拉有小孩。而且原來牠是母的……？牠叫了『媽媽～』對

《YAWARA！以柔克剛》
Blu-ray／
DVD BOX
全3集 發行中!!

※25 MADHOUSE '72年由丸山正雄、出崎統、林太郎等人從虫製作獨立出來成立的動畫製作公司。製作的浦澤作品有《YAWARA！以柔克剛》、《MASTER KEATON 怪物》的動畫版。丸山正雄氏於'80年～'00年擔任社長。

※26 荒木伸吾 '39年出生於愛知縣。'58年以漫畫家身分出道。'64年進入虫製作公司轉為動畫製作。負責《巨人之星》、《小拳王》的原畫，並擔任《多羅羅》、《凡爾賽玫瑰》、《聖鬥士星矢》等作品的作畫監督。

※27 宮崎駿 '41年出生於東京都。'63年進入東映動畫，負責《姆米》、《魯邦三世》的原畫，《未來少年柯南》的導演。'85成為吉卜力工作室》的導演。導演作品有《風之谷》、《龍貓》、《神隱少女》等。

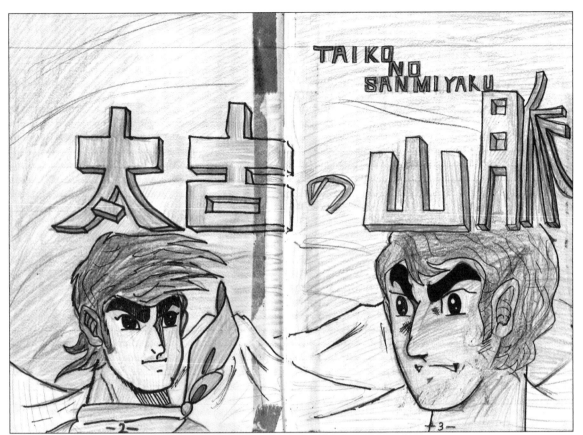

小學2年級畫的《太古的山脈》

投出大聯盟魔球的健兒。
（《20世紀少年》）

※28《少年MAGAZINE》'59
年講談社創刊的週刊漫畫
誌。除了浦澤氏提到的作品
之外，還啟用了'65年～《墓
場鬼太郎》（水木茂）、
《華大利》（白土三平），
'70年～《發光的風》（山上
龍彥）等作家。'66年底突破
100萬冊銷售業績。

※29《少年SUNDAY》
'59年小學館創刊的週刊
漫畫誌。連載作品包括'62
年～《小松君》（赤塚
不二夫）、'64年～《小
鬼Q太郎》（藤子不二
雄），被稱為「搞笑漫畫
誌SUNDAY」。'60年代還有
其他連載作品，包括'61年
《伊賀的影丸》（橫山光
輝）、'67年《多羅羅》
（手塚治虫）等。

※30劇畫：漫畫的表現方式
之一。'50年代後半，辰巳嘉
裕（'35年生，知名貸本漫畫
家）想出來的名稱。有別
於以往給小孩子看的漫畫，
給青年看的漫畫稱為劇畫。
'59年辰巳、齋藤隆夫等7人
組成「劇畫工坊」，發表
「劇畫宣言」，奠定在漫畫
業界中的地位。

※31梶原一騎'36年出生
於東京都。'61年以《颶風
G》（九里一平作畫）
漫畫原作者出道。在《少
年MAGAZINE》發表《巨人
之星》，並以高森朝雄之名
發表《小拳王》。此外，還
有《極真派空手道》（角田
次朗・影丸穰也作畫）、
《虎面人》（辻吉樹也作畫）
等多數作品。

※32齋藤隆夫，'36年出生於
和歌山縣，'55年以貸本漫畫
等多數作品。

① 子供産んだんだから、メスってことだろ。

② しかも、その産まれた子供が柳家金語楼そっくりなのもショックだよな。

抱怨哥吉拉兒子的健兒。（《20世紀少年》）

「總之，我非常討厭那種騙小孩的東西。」

吧……？那時跟我哥一直在討論這些。在那之後，哥吉拉就變成比較偏給小孩子看的劇情，我就從哥吉拉電影畢業了。總之，我非常討厭那種騙小孩的電影。而且怪獸電影動不動就在南海對決，畫面上不是海就是島。」

——這很明顯跟預算有關吧（笑）！

「因為不用做城市就輕鬆多了吧。可是怎麼一直是南海，城市跑哪去了？不來東京嗎？總之我當時真的對小孩子的文化一點興趣都沒有。」

受到法國電影的影響

——劇情設計和演出方式的部分，您也是受到不少電影的影響吧？

「因為我家都讓我看電視看到很晚，所以我一直有看淀川長治※40《週日洋片劇場》播的法國電影，像是《恐懼的代價》※41、《地洞》※42等等……。《地洞》是一部法國的黑白電影，內容就是罪犯為了逃獄不停地挖洞，可是最後還是沒有成功。當時我看這部電影受到了很大的衝擊，覺得拍得太厲害了。我問我爸這部片的片名，他告訴我說是《逃獄的代價》。過了很久之後，到了有錄影帶的時代，我找了《逃獄的代價》來看，才發現根本是不同的代價，後來又繼續找了很久，才找到是《地洞》。這類型的法國電影，帶給我足以撼動人生的震撼。真的非常厲害！」

——小學高年級之後，您對漫畫的看法有改變嗎？跟被幽禁的幼年時期不同，這個時候眼前的世界應該已經越來越遼闊了吧。

「我小學高年級的時候，正好流行戰車模型，我蒐集了在『亞爾丁之役』※43中嚴重毀損的虎I戰車圖片，研究了戰車上真正的傷痕，然後挑戰我到底可以重現到什麼地步。當我正沉迷戰車時，還有在畫漫畫。中學時我加入田徑隊，練習練到疲憊不堪我還是繼續畫漫畫。13歲左右開始學吉他，而且很沉迷，但我還是在畫漫畫。連我自己都覺得『我又在畫漫畫了』，我真的一刻

化，而是我所能獲得的訊息量壓倒性地少，只能專注在現有的東西上，跟現在的東西完全不同。」

——您就是從中學到了世間的不合理之處還有各種情感，才能這麼小就知道故事表現的幅度可以有多大了嗎？同時您也分析了什麼樣的演出效果，可以表現出驚心動魄的故事情節，最後再綜合發展成您的畫漫畫技術。

為何一直畫漫畫？

——小學高年級之後，您對漫畫的

友的娛樂也還很少，只能看電視上播給大人看的電影，跟現代小朋友接觸文化的方式完全不同哪。

「是啊！可能是起跑點就不一樣了，但也不是我不願意去接觸兒童文

——當時沒辦法錄影，而且給小朋

所以也不是我不願意去接觸兒童文

峠的落日》2部作品。

※35 上村一夫／'41年出生於神奈川縣。'40年出生於神奈川縣。'67年在《TOWN》（ASAHI藝能出版）發表《可愛少女小百合的墮落》出道。'72年於《同居時代》（漫畫ACTION）風靡一世。

※34 真崎守／'41年出生於京都，哥哥是漫畫原作者梶原一騎。'68年因《兒器》一作榮獲全讀物新人賞，同時也是知名漫畫原作者。'63年進入虫製作公司。'69年成為獨立漫畫家。'69～'71年於《別冊少年MAGAZINE》連載《次郎來了》，內容描寫次郎搬到封閉鄉下小學時的青春故事。

※33 真樹日佐夫／'40年出生於東京都，哥哥是漫畫原作者梶原一騎。一作被稱為「惡人」的主角。內容描寫被稱為「惡人」的主角。內容描寫室洋二，和企圖讓他改邪歸正的學校對抗的故事。

《空氣男爵》（日之丸文庫）出道。'58年以《颱風五郎》躍升為人氣作家。《無用之介》於'67年～'70年連載於《少年MAGAZINE》。內容描寫前賞金獵人的父親和鎮上的遊女生下的「無用之介」志賀無用之介，使用『野良犬劍法』求生戰鬥的故事。

「那是讓我看事情的角度變得更寬敞的瞬間。我永遠不會忘記那天的事。」

都無法停止畫漫畫呢」。

——為什麼您只有漫畫一直沒有斷過呢？當時您也還沒公開說過想當漫畫家？甚至還很冷淡地覺得要是當上漫畫家會很辛苦。

「可能就是因為我從來沒有夢想過要當漫畫家吧！……其實我一直有個聲音在說：『你根本還沒畫出任何你自己認同的東西，你只會耍嘴皮子而已，你到底在做什麼？』，然後還會有另外一個聲音說：『少囉唆！我知道了啦！』『我繼續畫就是了！』」

——那個聲音的本尊，當然都是自己吧？

「雖然有點誇大妄想的成份在，可是我覺得漫畫家都是這樣，音樂界的話，就是吉田拓郎※44，我們都會把這些聲音當成自己的一部分。我們會經常和一流的專家比較，然後覺得自己『根本沒畫好』。」

——會有這種感覺，代表音樂和漫畫其實滿接近的嗎？

「應該滿接近的吧！我對音樂和漫畫投注的熱情很相似。例如，音樂，我因為崇拜吉田拓郎開始聽巴布·狄倫※45，為了理解他，我

一開始還覺得『這到底哪裡好聽？』像在修行似地連續聽了好幾個月後，直到有一天我突然恍然大悟，終於想通『所謂的 LIKE A ROLLING STONE※46 就是這麼一回事啊！』。」

——在這種想法的驅使下，持續畫漫畫的過程中，又曾受到哪部作品的影響呢？

《火鳥》的衝擊

「大概是中學1年級的秋天……我哥告訴我這部作品非讀不可，所以就跑去買了虫製作出版的《火鳥》※47廉價版。《黎明篇》和《鳳凰篇》……印象中才220日圓吧！這部作品真的讓我很驚豔。我記得那天也是個像今天※48一樣秋高氣爽的午後，我坐在沿廊看這本漫畫，受到了很大的衝擊，覺得怎麼會有這麼厲害的作品，我整個人愣在原地，等我回過神來，已經天黑了。那天就是改變我命運的日子。」

——這是指那個情景一直深深烙印在腦海的意思嗎？

「正好相反！在我發覺天已黑之前，我沒半點記憶。當時只覺得居然有人可以畫出這麼厲害的東西。雖然我應該早就認識手塚治虫，可是我不知道世上居然有人可以畫出這麼強大的作品，我這樣根本不能叫做認識手塚治虫！就覺得他怎麼會這麼厲害……」

——有種重新認識手塚治虫的感覺嗎？而且如果不是您哥哥推薦，您可能也不會去找來看……

「因為手塚老師當時已經算有點過氣了。在我小學高年級的時代，手塚作品在當時已經有點弱勢了。」

——也就是剛好在要脫離手塚的時候，遭人當頭棒喝的感覺囉。

「應該說我可能是從那個時候開始，才真正知道所謂的漫畫是什麼。一個人居然能靠一枝筆創造出這麼厲害的世界。那是讓我看事情的角度變得更寬敞的瞬間。我永遠不會忘記那天的事。」

——在那之後，您作畫的動力有什麼變化嗎？

「從那之後，我就完全變成當時的手塚畫風了。只是，隔年的'73年夏天出版的〈COM〉※50刊載了新作，正當我覺得這部實在

※36《異象之謎》'66年於TBS播放的特攝節目（圓谷製作公司製作），是鹹蛋超人系列的第1部。內容描寫青年飛行員萬城目淳等人遭遇超異常現象，並加以解決的故事。在製作《哥吉拉》特攝的圓谷英二監製下，在懸疑中引入了怪獸特攝，為日本第一部國產特攝電視劇。

※37《鹹蛋超人》'66年~播放於TBS的特攝節目（圓谷製作公司製作）。內容描寫負責解決災害、超異常現象的科學特搜隊，和從M78星雲之國前來的鹹蛋超人一起對抗怪獸、外星人的故事。

※38《小惡魔》第25話《超異象之謎》'66年播放）。內容描寫魔術團的少女莉莉能夠透過催眠術，使那飄浮於空中的魔法。但其實那是莉莉精神和肉體分裂的現象，最後莉莉分裂的精神部分卻成了悲貴滿盈的「小惡魔」。

※39《哥吉拉之子》正式名稱為《怪獸島決戰 哥吉拉之子》。'67年東寶出品的特攝電影《哥吉拉系列》第8作（福田純導演）。以南海的無人島為舞台，哥吉拉之子於此首次登場。內容描寫哥吉拉母子與因實驗失敗而變成怪獸的大螳螂怪·卡馬奇拉斯對戰的故事。

※40淀川長治 1909年出生於兵庫縣。27年進入「映畫世界」當編輯，後來當上《映畫之友》總編輯，是位知名電影評論家。於

太厲害，好想繼續看下去的時候，就突然不出續集了。我每個月都會去書店問〈COM〉還沒出嗎？然後才從新聞得知虫製作破產。當時我連做夢都會夢到《亂世篇》的續集。太好看了，怎麼會有這麼有趣的漫畫！我興奮地醒來後，已經完全想不起來是什麼內容了！反正我沒看過這麼有趣的故事就對了（笑）。

——可見當時有多想繼續看下去（笑）！

「'73年還是'74年的時候，虫製作為了東山再起，在日本青年館舉辦了電影節，當時我覺得我這時再不站起來怎麼行？於是就拿出我那微不足道的零用錢跑去募款。那時上映的電影有《某個街角的故事》※52、《狼人傳說》※53、《展覽會的畫》※51，他們一群人很興奮，裡面只有我一個中學生。」

——當時身邊有可以跟你聊漫畫的對象嗎？

「沒有半個！當時班上坐我隔壁的女生，是後來的推理小說家·明野照葉※54，我當時很拼命跟她解釋《姆米系列》※55的東京電影版本跟虫製作版本的不同（笑），她好像也還記得這件事。推薦我看《火鳥》的哥哥，那時也正好要考大學了。」

漫畫變得不有趣了

——當時一個人投入漫畫的過程中，之後也是一直崇拜著手塚老師嗎？

「可是，這時又出現了很大的變動。'74年，手塚老師和講談社和解後，在〈少年MAGAZINE〉刊載手塚30週年紀念特集和短篇作品《佐渡舞者瓢六》※56，還預告近期會出手塚全集※57，企圖上演一場精彩大復活，宣告手塚時代即將再度席捲而來，我當時覺得很驕傲。之後，睽違3年的《火鳥》再度於'76年朝日SONORAMA的〈MANGA少年〉重新連載，而且是從曾經中斷過的《望鄉篇》開始，我當時覺得很興奮，可是……我一直很想讀的《亂世篇》'73年〈COM〉版和'77年〈MANGA少年〉的版本相比，總覺得有哪裡不太一樣，畫風也似乎有些凌亂，覺得老師是不是接太多工作了？最近我看了手塚製作公司提供的手塚老師'77年11月的行事曆，發現老師那時每週刊連載《三眼神童》※59、《怪醫黑傑克》※58重新連載，我一直很想讀的《亂世篇》'77年〈MANGA少年〉的版本和《望鄉篇》、《三眼神童》、《佛陀》※61、《MW》※62、《火鳥》※60、《神奇獨角馬》※63、《怪醫黑傑克》也全都排在那一個月裡面。突然覺得難怪會這樣（笑）。」

——因為和講談社和解，導致工作量激增吧！手塚熱潮重新燃燒，

「而且還得把虫製作破產的部分也補回來才行啊！我當時還在高中一邊玩輕音社，同時還有在畫漫畫，只是對漫畫整體都已經覺得麻痺了，雖然還有在追幾本少年誌，可是自從〈CHAMPION〉※64的黃金時期結束之後，就覺得看漫畫好像也沒那麼有趣了……這種感覺大概是出現在'78年左右吧……」

中學時期到處在尋找刊載《火鳥》的〈COM〉的佐田清。（《20世紀少年》）

'66年～'98年在《週日洋片劇場》（朝日電視台）擔任解說，簡單扼要的短評獲得許多觀眾喜愛。

※41『恐懼的代價』'53年製作的法國電影。內容描寫4名男子為了熄滅油井發生的大火災，搬運硝酸甘油的懸疑電影。導演為亨利·克魯佐。獲得第6屆坎城國際影展大獎。第3屆柏林國際影展金熊獎。

※42『地洞』'60年製作的法國電影。內容描寫'47年發生於巴黎14區桑塔監獄的逃獄事件。原作為實際參與逃獄的荷西·喬凡尼，導演為雅克·貝克。雅克·貝克完成這部作品後猝逝，此片成為他的遺作。

※43 虎.I戰車'44年～'45年第二次世界大戰期間，於比利時亞爾丁發生的戰役中，以德軍之開發的重戰車。現在多稱「Tiger」。

※44 吉田拓郎'46年出生於鹿兒島。'70年發行出道單曲《IMAGE之歌／MARK II》（ELEC RECORDS）。'72年發行的《我們結婚吧》大走紅。據說他的歌曲和人生觀受到了巴布·狄倫的影響。

※45 巴布·狄倫'41年出生於美國明尼蘇達州。'62年以專輯『巴布·狄倫』（哥倫比亞）出道。'63年發表『微風吹拂』，翻唱彼得·保羅&瑪莉的歌，一躍成名。

影響浦澤直樹畫風的作品・作家們

※46《LIKE A ROLLING STONE》巴布・狄倫於'65年發表的暢銷單曲(哥倫比亞)，收錄於專輯《重訪61號公路》，被稱為搖滾變革期的代表歌曲。

※47《火鳥》手塚治虫著。'54年～'88年連載於《漫畫少年》、《COM》、《漫畫商物控》、《假面騎士》等等處。以3世紀為舞台的《黎明篇》、奈良時代的《鳳凰篇》、西元2482年的《復活篇》等，歷經各種時代，描寫喝下火鳥之血就能得到永生、與「火鳥」相關之人的故事。浦澤氏購買的應為'68年發行的《COM名作COMICS》。

※48 今天這個訪談進行於'15年9／29、10／1、11／12三天。

※49 石森章太郎'38年出生於宮城縣。'54年以《二級天使》(〈少年漫畫〉)出道。代表作為《人造人009》、《佐武與市捕物控》、《假面騎士》、《秘密戰隊五連者》為始的《超級戰隊系列》的生父之一。'85年筆名改為「石之森章太郎」。

※50《COM》'66年虫製作公司創立的月刊漫畫誌。《火鳥》(手塚治虫)、《FANTASY WORLD JUN》(石森章太郎)、《青春殘酷物語》(永島慎二)等作品自創刊號開始連載。'71年一度休刊，但'73年8月復刊1期，刊載《火鳥亂世篇》。

※51《某個街角的故事》'62年公開於虫製作公司作品發表會上的38分鐘實驗動畫。被貼在某街角的海報和少女、老鼠等多個故事交錯。原案・構成・製作為手塚治虫。

※52《展覽會的畫》'66年公開的39分鐘動畫。內容為穆索斯基的《展覽會的畫》組曲獲得靈感所製作的10個短篇。原案・構成・導演為手塚治虫。

※53《狼人傳說》手塚治虫著。'66年～'69年連載於《少年SUNDAY》，內容描寫狼男特平夢想成為動畫繪師，在手塚治虫底下、虫製作公司工作的故事。'68年～'69年在富士電視台播放的連續劇(虫製作公司製作)是真人和動畫結合的作品。

※54 明野照葉'59年出生於東京。出社會工作一段時期之後，'98年以《雨女》榮獲第37屆全讀物推理小說新人獎，小說家出道。

※55《姆米系列》芬蘭作家朵貝・楊笙於'45年～發表的小說，內容描寫姆米一族。

※56《佐渡舞者飄六》手塚治虫著。'74年刊載於《少年MAGAZINE》的短篇。以舞蹈名人飄六與鶴相關的創作民間故事，和卷頭25頁的《手塚治虫30年史》一同刊載。

※57 全集《手塚治虫漫畫全集》'77年～'84年的作品，每期100集分為3期共300集，由講談社發行。'93年～'97年發行的期再版，總共400集完結。

※58《MANGA少年》朝日SONORAMA於'76年創刊的月刊漫畫誌。未刊的手塚治虫《火鳥望》於此完結。其他還連載了藤子・F・不二雄的SF短篇、竹宮惠子的《奔向地球》等作品。'81年休刊。

※59《三眼神童》手塚治虫著。'74年～'78年連載於《少年MAGAZINE》，內容描寫三眼族的子孫、擁有神秘力量的少年。寫樂保介解決和古代史相關難題的故事。'85年和'90年～'91年製作成電視卡通。榮獲第1屆講談社漫畫賞。

※60《怪醫黑傑克》手塚治虫著。'73年～'78年連載於《少年CHAMPION》(秋田)。內容描寫無執照行醫、有天才醫術、會要求高額醫療費用的外科醫師黑傑克，與生死搏鬥，1話完結的醫療漫畫。為手塚治虫最暢銷的作品，全球熱銷1億7000萬本。

※61《佛陀》手塚治虫著。'72年～'83年連載於《希望之友》(潮出版社)。後改名為《少年WORLD》、《COMIC TOM》。描寫佛教創教者・佛陀的生涯，故事中實際存在的人物與架空人物交錯。'11年～製作成動畫電影。

※62《MW》手塚治虫著。'76年～'78年連載於《BIG COMIC》(小學館)。內容描寫身為菁英銀行行員，同時也是連續兇惡罪犯的結城，以及與他有同志情結的神父・賀來的惡漢漫畫。'09年拍成真人電影。

※63《神奇獨角馬》手塚治虫著。'76年～'79年連載於《少年CHAMPION》(三麗鷗)。希臘神話中出現的天馬之子，帶給遇到的人們幸福的奇幻漫畫。《RIRIKA》是全彩左開漫畫。

※64《少年CHAMPION》'69年秋田書店創刊的週刊漫畫誌。刊有'72年～《大飯桶》(水島新司)、'73年～《怪醫黑傑克》(手塚治虫)、'74年～《搞怪警官》、山上龍彥《通心麵法蓮莊》(鴨川燕)等連載，進入'70年代後半的黃金時期。

(5歲～小學1年級)
- 手塚治虫 《森林大帝》《原子小金剛》
- 東映系動畫 《少年忍者 風之藤丸》《狼少年肯》

(小學2、3年級)
- 荒木伸吾作畫監督動畫 《巨人之星》《小拳王》(※小學5年級)
- 龍之子製作公司製作動畫 《馬赫GoGoGo》《紅三四郎》
- 石森章太郎

(小學5年級)
- 山上龍彥《發光的風》

(小學6年級)
- 永島慎二《赤腳阿文》《旅人》

(中學1、2年級)
- 水島新司《蠢男甲子園》
- 村野守美《吠吼吧！波波》
- 手塚治虫《火鳥》

↓

(大學入學後)
- 大友克洋 ・坂口尚 ・福山庸治
- 墨必斯

(出道後)
- 江口壽史 ・吉田真由美

(《Happy！網壇小魔女》前後)
- 米羅・馬那哈
- 尼古拉・德魁西

《馬赫GoGoGo》風格的《幻之道》(小學3年級)

第2章
Q.作家・浦澤直樹是何時確立的？

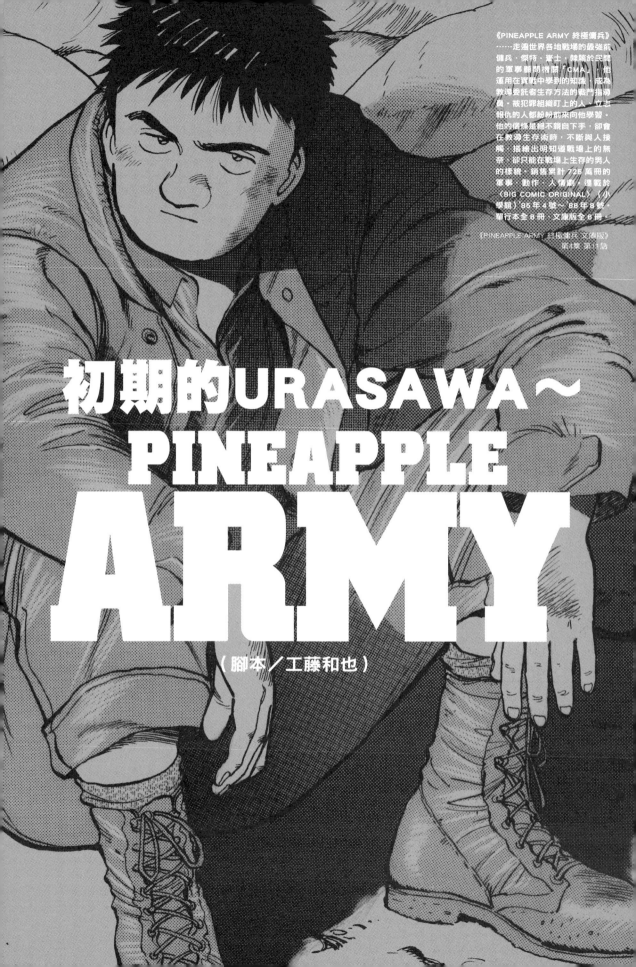

初期的URASAWA～
PINEAPPLE
ARMY

（腳本／工藤和也）

《PINEAPPLE ARMY 終極傭兵》
……走遍世界各地戰場的最強部
傭兵・傑特・麥士，棲隱於民間
的軍事顧問機關「CMA」，他
運用在實戰中學到的知識，成為
教導委託者生存方法的戰鬥指導
員。被犯罪組織盯上的人，立志
報仇的人都紛紛前來向他學習。
他的信條是絕不親自下手，卻會
在教導生存術時，不斷與人接
觸；描繪出明知道戰場上的無
奈，卻只能在戰場上生存的男人
的樣貌。銷售累計 725 萬冊的
軍事・動作・人情劇，連載於
〈BIG COMIC ORIGINAL〉（小
學館）'85 年 4 號～ '88 年 8 號。
單行本全 8 冊 文庫版全 6 冊。

《PINEAPPLE ARMY 終極傭兵 文庫版》
第 4 集 第 11 話

1978-1988

《初期的URASAWA》……浦澤直樹早期的作品中，描繪了許多他原本就很擅長的市井小民令人愛不釋手生活百態。收錄作品包括得獎作品《Return》、出道作品《BETA!!》、轉捩點之作《再見！兔子先生！》，以及初次連載作品、描寫了夢想頭樂團成功的臨時警官，山下如何大展身手的《跳舞警官》。當中除了第一本單行本《跳舞警官》全1冊、《N・A・S・A太空參》全1冊，加上未收錄在此單行本中的作品，全都可在單行本《初期的URASAWA》全1冊（以上皆刊於小學館）看到。

收錄於《初期的URASAWA》中的《跳舞警官》第2話

幹勁十足！

A.「我想應該是《跳舞警官》吧。那種節奏大概只有我才能畫得出來。」

浦澤上大學後，帶給浦澤青年巨大衝擊的，是大友克洋的出現。
受到大友刺激所畫的作品獲獎後，他面臨了該就業還是該繼續畫漫畫的抉擇。
後來與長期合作的長崎尚志相遇，進行第一次連載。
在成為職業漫畫家後，在工作中學習畫漫畫的意義，
在此當中，浦澤直樹的作家風格，究竟是在何時確立的呢？

與大友克洋的相遇

—接著進入大學後，您遇到的是……

「嗯……我進大學沒多久後就看到漫畫評論誌〈PUFF〉※1裡面，有一小格介紹了大友克洋※2的《Fire-ball》※3。雖然只是小小一格，可是我當時覺得如果我的預感沒有錯的話，這就是我現在非常需要的畫，我還因為這樣跑到西新宿的〈PUFF〉編輯部買大友克洋特集號的舊刊。」

—所以您與大友克洋的相遇，不是漫畫作品，而是那一小格的介紹吧？而這確實打破了您快要失去感動的漫畫表現框架。

「當時不管看什麼漫畫我都會覺得『這樣不對，那樣不對』，這時突然出現大友的畫，讓我非常在意，心想『如果這個人的漫畫全部都是這種結構的話，那這一定就是我想要看的漫畫。』後來買下特集號來看後，真的覺得不管哪張圖都非常精彩，還跑去書店訂了《SHORT PEACE 短暫和平》※4的單行本。看了單行本後，就覺得『唔哇—這就是我要的！』。《HIGHWAY STAR》※5沒錯！」

我好像也是立刻就買了。最近我從得他兼具了高性能的作畫能力和驚人的漫畫創意奇想。

—提到大友克洋，很多人都提到他嶄新的繪圖表現……

大友老師本人那聽到了一些當時的小插曲。《SHORT PEACE 短暫和平》的尺寸不是B6嘛，而且書也都是他自己裝幀的，當時我一直覺得很酷！後來出《HIGHWAY STAR》時，聽說是大友老師覺得B6太小了，堅持要用大尺寸。可是書店裡卻沒方可以放A5漫畫書，於是就決定全部配合A5尺寸，重新訂做書櫃，後來〈ACTION COMICS〉※6就全部變成A5了。《ACTION COMICS》的《SABEL TIGER 劍齒虎》和諸星大二郎老師※8的作品，3本依序出版了A5尺寸的單行本。」

—居然連整個書系本身的尺寸都改掉了。《SHORT PEACE 短暫和平》之後也重新出版了A5尺寸。至今已經有很多人談過大友克洋的出現帶給漫畫界的衝擊，如果只能用一句話，浦澤老師您會怎麼形容大友老師的厲害之處呢？

「……簡單說的話，就是他可以用最少的線條，表現出褲子膝蓋的皺摺，還有手臂會隨骨骼微彎的地方，他可以不經意地畫出這種細節，可是內容又是貨真價實的漫畫。我覺得

「早就已經有人會用寫實畫來畫我們的日常青春劇，可是那個人卻不按牌理出牌，他喜歡挑戰用寫實風格畫『漫畫』……」

—也就是說繪畫的寫實風格和故事內容的距離感對吧？原來如此。

「對。所以《Fire-ball》中出現了鉛筆浮在空中的圖。因為是寫實畫，所以鉛筆真的看起來會浮在空中。光是加入一點影子這麼簡單的手法，就能讓物體看起來浮在空中，給我相當大的衝擊。可是鉛筆浮在空中卻是相當漫畫的發想。」

如果沒有大友老師，可能不會繼續畫漫畫了？

—這是和《地上最大機器人》、《火鳥》並列影響到浦澤老師的全新衝擊吧？

「對。而且我是在同一時間追著他的活動，當時〈ACTION DELUXE〉※9刊載了《童夢》※10第1話。第1

※1〈PUFF〉74年，清基社〈之後的雜草社〉創刊的月刊漫畫情報誌。創刊當時無標題，歷經好幾個書名後，79年變成〈PUFF〉。'79年7月號出版了《大友克洋的世界》特集。'11年休刊。

※2大友克洋'54年出生於宮城縣。'73年以《槍聲》（梅里美原作、〈漫畫ACTION〉增刊）出道。代表作有《童夢》、《矢作俊彥原案》、《AKIRA 阿基拉》等。畫面結構具有漫畫前所未有的細膩度，為'80年代以後的漫畫界帶來極大衝擊。

※3《Fire-ball》大友克洋'79年發表於〈ACTION DELUXE〉（雙葉社）內容描寫在電腦管理下的未來社會中生存的警察哥哥，和反體制活動家的弟弟的故事。首本正宗SF，也是讓作者知名度大開的作品，為之後的代表作《AKIRA 阿基拉》的原型。

※4《SHORT PEACE 短暫和平》大友克洋的第一本單行本。集結了'76年～'78年發表作品的自選作品集。'84年由雙葉社重新發行A5尺寸復刊。

※5《HIGHWAY STAR》'79年，由雙葉社發行的大友克洋第2本單行本。短篇集，收錄了'76年刊載於〈漫畫ACTION增刊號〉的標題作等作品。尺寸為當時相當罕見的A5大小。

話結束在小悅對老伯說『你真是個壞心眼的人呢』……我覺得那樣非常剛好。到那邊就很足夠了。看到那1話，就有種『唔哇──被擺了一道──』的感覺。」

──那是種不甘心的感覺嗎？

「也不是不甘心，而是一種眼前道路敞開了的感覺。在我的漫畫路途不斷碰壁，只能在黑暗中摸索的情況下，眼前突然出現一條通往未來的道路。」

──如果大友老師沒有出現，您很有可能就不會繼續畫漫畫了吧？

「嗯！一想到這個可能性，我就覺得大概沒有比活在這個世代還要更幸運的事了！而且相遇的時機也是恰到好處，讓我可以從我青春期即將來浦澤老師算是相當實際且慎重的人呢！

「大友老師從《SHORT PEACE 短暫和平》、《童夢》到《AKIRA 阿基拉》[17]有逐漸符合大眾口味的趨勢。坂口尚老師也畫出了《石之花》[18]那種結構扎實的作品。我當時就覺得『沒錯！就是要這樣！』在新潮流當中，有人不斷往小眾的方向前進，但我覺得不能這樣。應該要像大友老師那樣，朝大眾方向前進，才能改變這個世界。

──畢竟這是個社會和文化都在不斷日新月異的時代。

「由於大友老師的出現，漫畫界掀起了一陣新浪潮（NEW WAVE）[11]，而那正是我想追求的。坂口尚老師[12]、福山庸治老師[13]、佐部亞乃真老師[14]……不斷有新的人才出現。而且還是出現在《漫畫奇想天外》[15]、《COMIC AGAIN》[16]這種根本沒人在看的雜誌上（笑）。

──您有想過要加入這些作家當中工作！？

嗎？

「嗯──我反而覺得這些人有辦法生活嗎？如果加入的話，生活會不會過得很辛苦啊（笑）！因為我很不想吃苦（笑）。」

──可是這樣不是很帥氣嗎？

「可是矛盾的地方就在於，就算自己覺得這樣很帥，這個世界並不會接受這樣的作品不是嗎？音樂也有同樣的狀況。但我還是抱著一絲希望，覺得時代不會一直放著這些優秀作品不管，總有一天一定會找到出口的。」

──許多自知自己屬於小眾興趣的人，都會等實際投入其中嘗到苦頭之後，才會開始想這些事情……看來浦澤老師算是相當實際且慎重的人呢！

──所以您是有想過要改變這個什麼都不懂的世界的。那是在什麼時候下定決心成為承擔這個任務的一員的呢？

「我當時剛好在找工作。大學時我一直在玩樂團，當時在同一個輕音社裡，有群人組成了THE STREET SLIDERS[19]，他們沒多久就抓住樂感，成為相當厲害的樂團，看著他們在眼前成長，我心想，這群人之後會填滿整座武道館，相較之下，我們到底會變得如何呢？我還是老樣子連一首原創曲都拿不太出來。於是我開始想，我能夠跟這群人相抗衡的能力是什麼，這時就想到了漫畫。在大3學園祭的後夜祭中，我們的樂團擔任壓軸，場上滿滿的觀眾跟著我們的演奏跳到塵土飛煙。在結束的瞬間，我立刻宣告說，我

原型可能是THE STREET SLIDERS成員的SPIDER。
（《20世紀少年》）

第一次毛遂自薦投稿是為了順便找工作！？

※6 《漫畫ACTION》雙葉社）的單行本書系。'72年～發行。大友克洋作品其他還有《再見日本》（'81年）、《已是戰爭的氣氛》等。

※7 星野之宣 '54年出生於北海道。'75年以《鋼鐵女王》（《少年JUMP增刊》）出道。代表作有《邪馬台女王》、《宗像教授異考錄》等。《SABEL TIGER 創齒虎》於'81年刊載於《Complex City》、短篇集《2001夜物語》、《宗像像》（'82年、矢作俊彥原案）、《童夢》（'83年）。

※8 諸星大二郎 '49年出生於長野縣。'70年以《淳子·恐嚇》（《COM》）出道。代表作有《妖怪獵人》、《西遊妖猿傳》等。'80年於《ACTION COMICS》刊載《Fire-ball》。'80年開始連載《孔子暗黑傳》等。

※9 《ACTION DELUXE》'79年由雙葉社創刊的《漫畫ACTION》特別增刊漫畫誌。創刊號刊載了一夫《Fire-ball》。3號刊載「ACTION」系的人氣作家滿幹勁的中篇。'80年休刊。

※10 《童夢》 大友克洋著。'80年～'81年連載於《ACTION DELUXE》。在發生了許多離奇死亡事件的住宅區中，以擁有特殊能力的少女·小悅，和使用超能

「小學館是最偏離NEW WAVE的地方，所以我還滿意外居然會被他們稱讚。」

「不玩樂團了，我要在畢業之前，畫出一部自己能夠認可的漫畫。」

——也就是把自由的大學生活剩下的時間，都賭在漫畫上了吧？

「我每次都遇到很好的機運，我抱著將從大友老師和坂口老師那吸收到的東西集結成1本漫畫的心情，製作畢業論文的合宿期間也一直在畫稿。國際關係理論課的老師說，我可以用這個漫畫當畢業論文，但我想應該無法通過其他老師的審核，因此罷休（笑）。10月1日開始找工作，我為了參加小學館的招考，帶了履歷表過去，順便將那份稿子拿到〈少年SUNDAY〉投稿。」

——為什麼選擇〈少年SUNDAY〉呢？

「我在屋頂上的遊樂園打工的時候，那裡的兌幣所堆了很多〈少年SUNDAY〉，我當時也沒想太多，就撕下招募新人印有編輯部電話號碼的頁面放進口袋裡。有一次，我突然找到了那張紙（笑）。當時我對《JUMP》※20比較沒興趣，《MAGAZINE》感覺又很可怕，小學館感覺是最有質感的（笑），所以就參加了他們的入社考試。當時小學館和講談社的考試是同一天，所以我最後應徵了集英社和小學館。」

如果成為編輯？

——您曾想過想當編輯嗎？

「現實中我最想當的是製作繪本的編輯。因為漫畫編輯必須做出暢銷作品，所以上頭一定會叫我做愛情喜劇，我超不想做那種東西（笑）。」

——所以當時您就有考慮到商業的部分了吧？

「因為不管是漫畫還是音樂，如果喜歡的話，私底下去做就好，可是如果要當成工作，就等於要靠它吃飯。正因為喜歡，所以我不想把自己的興趣當成生活的糧食。」

——如果您真的應徵上的話，會變成什麼樣的編輯呢？感覺您會比漫畫家還要懂漫畫，如果我是漫畫家的話，絕對不希望遇到您這種編輯（笑）。

「最後會想要乾脆自己畫的人，應該不適合當編輯吧？我可能會覺得每個人都畫不好，最後就崩潰了（笑）。」

——所以成功毛遂自薦讓您用不著當上編輯……

「我將履歷表交到小學館的前台後，就直接帶《Return》※21的稿子來到編輯部，當時還是〈SUNDAY〉年輕編輯的武者先生※22看了之後，就說『怎麼都是一些「異想天開」的東西？不能畫些一些更日常一點的內容嗎？』聽到這些我早就預料到的內容，我就覺得，這裡果然還是走主流路線的公司。當時我就覺得，這裡果然不出我所料。當我準備起身離開的瞬間，副總編林先生※23叫住了我，他一直在旁邊偷偷觀察吧。他大概翻了一下我的原稿後，就帶我去找當時剛創刊的〈SPIRITS〉※24編輯總一郎先生※25。

從〈SUNDAY〉到〈SPIRITS〉

他說我的漫畫不適合放在少年誌，然後在那裡稱讚了我一個小時，我當時覺得非常意外，居然有人稱讚我這種冷門的漫畫，而且還是被主流出版社的人稱讚。剛好我有朋友認識一個在寫動畫腳本的叔叔，那天我回去跟那個叔叔說了這件事之後，他說我有機會，結果過了3、4天之後，我就接到電話，說我如果可以在當

力殺人的老人的對決開場。榮獲'83年第4屆日本SF大賞。

※11 新浪潮（NEW WAVE）'70年代以來～'80年代初期，新浪潮被用來形容不被既有的商業雜誌框架束縛的漫畫表現方式，為大友克洋、高野文子、吾妻日出夫、久內道夫、石川潤等充滿熱情的作家和其作品的總稱。

※12 坂口尚'46年出生於埼玉縣，'63年進入虫製作公司。擔任《緞帶騎士》的演出。'69年以『再會』（COM）漫畫家出道。代表作為《石之花》、《一休和尚》等。

※13 福山庸治'50年生於福岡縣。'70年以《納屋之中》（《漫畫ACTION》中）出道。代表作為《Susie & Mary》、《元子老師的場合》等。

※14 佐部亞乃真'56年出生於大阪。'78年以《歸鄉》出道。代表作為《莫札特小姐》，曾改編為音樂劇。

※15 《漫畫奇想天外》'80年，由奇想天外社創刊的漫畫誌。前身為《別冊奇想天外SF漫畫大全集》，由大友克洋、福山庸治、佐部亞乃真、吾妻日出夫等作家執筆。奇想天外社於'84年倒閉。

※16 《COMIC AGAIN》'79年，積畫房創刊的月刊漫畫誌。前身為〈Peke〉。刊載

天將原稿交到小學館的前台，就幫我將原稿送去參加新人獎，所以我就拿去了。」

——如果當時林先生沒有經過的話，您說不定就不會成為漫畫家了吧？

「畢竟我當時的想法是，雖然畫漫畫很快樂，但並不打算拿來當工作。因為我覺得我無法做出會大賣的作品，而且看了NEW WAVE的人之後，就覺得我的這種作畫方式一定無法被世人接受。小學館是最偏離NEW WAVE的地方，所以我還滿意外居然會被他們稱讚。」

——也就是說，當初只是想做個紀念，才去「投稿」的吧？

「對，因為當時我是去交履歷表的，想說順便。而且我還剪了頭髮，身穿西裝打領帶去，他們還說，我是拿漫畫來毛遂自薦的人當中，唯一一個穿這麼正式的，空前絕後（笑）。」

——沒有想過拿自己的原稿去給可能會理解自己畫風的出版社嗎？

「沒有。因為我當時認為就算在那裡當漫畫家，也生活不下去，說不定連稿費都會拿不到。」

選擇上班還是選擇漫畫？

——您在沒有任何妥協的情況下畫的作品，獲得了新人獎，這也讓您陷入了要去上班還是要畫漫畫的兩難。

「那時我已經應徵上玩具公司的設計人員。得知自己獲獎後，我在房間裡用超大音量聽唱片，一邊陷入沉思。大概聽了一面之後，決定去找我爸談。我跟他說如果我失敗了，我就會放棄，所以可以給我1年時間挑戰看看嗎？結果他說好，隨我高興。」

——當時聽的唱片是什麼？

「如果是聽硬式搖滾好像比較酷，但我聽的好像是鮑比‧考德威爾※26（笑）。印象中有『Take Me Back to Then』，可能是當時剛好這張唱片在唱片機裡頭吧（笑）！」

——於是，便開始過去一直抱持著懷疑的「漫畫＝職業」生活，但這時分鏡稿卻一直過不了。

「總一郎先生一直不讓我通過，我們每次都討論很久（笑）。可是他也會介紹很多本書給我。總一郎先生問我：『你有讀過傑克‧芬利※27嗎？羅爾德‧達爾※28呢？我覺得你一定會喜歡。』然後我就把他介紹

得獎後，重新畫的另一版《Return》扉頁。

大友克洋畫的少女漫畫《危險！學生會長》，引起熱烈討論。雖有坂口尚、吾妻日出夫、高野文子等作家執筆，但於同年休刊。'84年改以《季刊COMIC AGAIN》於日本出版社復刊。

※17 《AKIRA 阿基拉》大友克洋。'82年～'90年連載於《YOUNG MAGAZINE》（講談社）。以近未來都市「新東京」為舞台，內容描寫主角、金田，以及充滿自卑感、之後獲得了超能力的鐵雄的故事。是奠定大友克洋人氣的經典代表作。本人擔任導演、腳本的劇場版動畫於88年公開。

※18 《石之花》坂口尚著。'83年～'86年於《COMIC TOM》（潮出版社）連載。以第二次世界大戰中，受到納粹德國侵佔的南斯拉夫為舞台的作品。坂口氏也以此作品受到當時的南斯拉夫聯邦政府表揚。

※19 THE STREET SLIDERS '80年，由HARRY（Vo.／G.）、蘭丸（G.／Vo.）、JAMES（Ba.）、ZUZU（Dr.）四人組成的搖滾樂團。'83年以首張專輯「SLIDER JOINT」出道。'00年解散。浦澤氏為HARRY和JAMES大學輕音樂社時期的學弟。

※20 《少年JUMP》'68年由集英社創刊的漫畫誌。創刊時每月刊載2次。'69年開始每週連載。'70年末～'80年初期的連載作品包括'76年～《烏龍派出所》（秋本治）、'77年～《前進吧!!海盜》（江口壽史）、'78年～《哥普拉》（寺澤武一）

給我的書從頭到尾讀了一遍，發現完全是我的喜好。這麼有趣的書，我居然從來沒有看過。只是聊了一下下，他就能說出好幾本我會有興趣的書，真不愧是編輯。像是《5 AGAINST THE HOUSE》※30、《THE NIGHT PEOPLE》※29......從日常生活中突然進入到一個不可思議的世界，這類故事確實完全符合我的想法。

──這些作品確實跟您初期短篇的氛圍相當接近。

「當時剛好《SPIRITS》的《相聚一刻》※31爆紅，所以大家一直要我畫戀愛喜劇。可是，如果是像《大個子》※32那種的我可能還畫得出來，但我畫不出那麼優柔寡斷的男人，於是雙方意見一直沒有交集。看了這些作品給了我很多想法，覺得可以從這些作品中找出一些線索。」

與長崎尚志的相遇！

──但還是陷入了非得拿出成果來的狀況。

「對。我畫的分鏡稿大概都是這樣的內容......有個要和女朋友約會的青年，跟路過的幼稚園兒童搭話，結果被當成綁架犯，還把整條街上的人都牽扯進來，最後遭到逮捕，但他的女朋友一直在旁邊的咖啡廳等他......他們說『內容是有趣的，可是......他們想要後續故事』，他們想要後續故事會在毀滅中結束』，他們想要後續，可是沒有後續（笑），可是我的漫畫總會在毀滅中結束。就這樣，跟我父親約好的1年到了，在我覺得已經沒希望的時候，他們介紹了在〈BIG COMIC〉※33工作的長崎先生給我認識。

※34 說這裡有個跟我有同樣想法的年輕編輯，因為他一個人在做《骷髏別冊》※35。」

──就是那本雜誌刊載了浦澤老師出道作品。

「當時因為裡面還有8張空白版面，他問我有沒有什麼題材可以用，於是我就想到『早上起來變成了鹹蛋超人，可是3分鐘後就會死掉......』他覺得這個設定很有趣。可是因為牽扯到版權問題，所以我就想了另外一個類似的故事，那就是《BETA!!》※36。」

──那是'83年的事情吧！？從這個層面上看來，自己原本喜歡，或是覺得很酷的題材，出現了長崎先生這位理解者，而且還有《骷髏別冊》這個可以自由發揮的平台，這也讓您可以自由作畫，不用再妥協了。

「對，我可以想畫什麼就畫什麼。在《BETA!!》之後，我還畫了一對情侶在一輛快要從懸崖掉落的

ひいい①

はぁ はぁ②

わ…悪い…夢見…③

あっ!!④

遅刻だァ!⑤

BETA!!

出道作《BETA!!》

等。

※21《Return》入選'82年第9屆小學館新人漫畫大賞一般部門。內容描寫與機器人對戰的近未來，喪失記憶的機器人與青年的友誼，收錄於《初期的URASAWA》中。《PLUTO～冥王～》豪華版第5集的特別附錄裡，收錄了《Return完全版》，同時還加入了其他2部作品。

※22武者先生 武者正昭。'81年進入小學館，隸屬於〈少年SUNDAY〉，之後待過〈BIG COMIC SPIRITS〉編輯部、歷任〈flowers〉、〈cheese〉總編輯。現在在第四漫畫局擔任製作人。

※23林先生 林洋一郎。'66年進入小學館，隸屬過JUNIOR文藝、〈少年SUNDAY〉，之後成為〈BIG COMIC ORIGINAL〉總編輯，全面支援浦澤作品的連載。'89年病逝。

※24〈BIG COMIC SPIRITS〉'80年由小學館創刊的漫畫誌。創刊時的連載作品有《相聚一刻》（高橋留美子）、《小子怕羞》（岩重孝）、《無用之徒》（春木悅巳）、《我的女人們》（本宮宏志）、《小春》（青柳裕介）等。創刊時為月刊，後來歷經雙週刊後，變成週刊。

※25總一郎 鈴木總一郎先生。'76年進入小學館，隸屬於〈BIG COMIC ORIGINAL〉編輯部，之後始終待在COMIC誌的青年

車中吵架的故事（※37《SURVIVAL LOVERS》），但因為同時期，福山庸治老師也發表了類似的作品，所以必須重畫。於是我又花了2、3天時間，畫了銀行強盜的故事（※38《搶錢劇本》）。我腦中還有非常多點子，我照著這個步調，不斷畫著這些無聊的故事，後來大受好評，還在增刊號上發表了《再見！兔子先生！》※39這部短篇，這部作品非常受歡迎，還有其他出版社來找我。」

《再見！兔子先生！》誕生的瞬間

「《再見！兔子先生！》有個有趣的小插曲。我在〈骷髏別冊〉不斷畫著短篇時，一直想如果不一直想出新點子，就沒資格當漫畫家。但有一次長崎先生對我說『你再繼續想新點子，下個禮拜再碰面吧！』，可是我怎麼想都想不出來。再這樣下去，我就沒資格當漫畫家了。在碰面前一晚，我跑到老家附近的公園，仰望星空，求神給我一些靈感，結果當然什麼都沒想出來。

——並不是突然迸出靈感，而是拼命絞盡腦汁之後想出來的結果。這一定是表示您真的很不想放棄當漫畫家吧？

「雖然也不是真的無法繼續當漫畫家，但我當時真的覺得做不到的話，就完全沒資格當漫畫家了。還有，只要1次拖稿，就會失去信用，再也不會有人來找你畫畫之類的。『我沒交稿也沒關係，我想不出點子也沒關係。』我完全沒有這樣的自信，像我這種小人物，一旦無法持續交稿，大概就會被宣判死刑吧。畢竟其他還有這麼多優秀的人。這讓我變得一直說我不是天才型，是努力型。」

本來想說這可以成為一些靈感，結果還是統整不出來。電車抵達神保町時，我心想完蛋了！我在車站打電話給長崎先生，跟他約在集英社公司前碰頭，到那裡時看到長崎先生走來的瞬間，我想說這下終於要結束了，結果就在長崎先生穿過十字路口的斑馬線後，終於要結束了，問我『有沒有想到什麼點子嗎？』的瞬間，我回答他『嗯……有個穿著兔子裝的壞人。我當時還想，咦？我在說什麼啊（笑）……？』長崎先生回了句『聽起來很有趣，繼續說下去。』『為了幫超市做宣傳，需要拿氣球給小朋友。』『窮凶惡極的犯人就混在裡面嗎？挺有趣的。』我們一邊對話，我心裡還一直在想，我到底在說什麼。不過那次的經驗也讓我變得相當有自信了。」

——雖然一時間有點令人難以置信……但現在回想起來，您想通當時到底是怎麼了嗎？

「沒有。我完全不知道發生了什麼事，毫無脈絡可循。」

——不是突然迸出靈感的結果——

——今後就算遇到相同狀況也沒問題了嗎？

「嗯！就告訴自己只要一直想一直想，不要放棄地一直想，一定會有靈感的。」

——所以您原本是天才型，是充滿懷疑的。但因為這次的事情，讓您開始有自信，萬一發生狀況，也有辦法解決。

「長崎先生一直說我不是天才型，是努力型。」

《20世紀少年》※40 的健兒※41 和《BILLY BAT 比利蝙蝠》※42的奧茲華※43都穿過玩偶裝，後期的浦澤

誌，並成為《ORIGINAL》總編輯。現為小學館NANING社長。

※26 鮑比‧考德威爾 '51年出生於美國紐約。'78年以「What You Won't Do For Love」出道。成熟穩重的抒情搖滾「AOR」的代表性歌手之一，收錄於'78年的出道專輯「What You Won't Do For Love」當中。

※27 傑克‧芬利 1911年出生於美國威斯康辛州。'46年以《The Widow's Walk》作家出道。隨後發表了SF、懸疑、奇幻等範圍多廣的小說。代表作有《The Body Snatchers》、《Time and Again》等。

※28 羅爾德‧達爾 1916年出生於英國南威爾斯。'46年刊載處女作《Over To You: Ten Stories of Flyers》。以充滿諷刺和黑色幽默的短篇小說及兒童文學聞名。代表作有《Someone Like You》等。

※29 《5 AGAINST THE HOUSE》'54年發表的傑克‧芬利小說。內容描寫5個年輕人計畫搶賭場裡的錢，到付諸實行的過程，充滿懸疑性。翌年'55年拍成電影。

※30 《THE NIGHT PEOPLE》'77年發表的傑克‧芬利小說。內容描寫對乏味的都市生活感到厭煩的青年所作出的舉動，是個充滿人性的青春冒險小說。

《再見！兔子先生！》草圖。

これが地球の危機を救う正義の味方だ。①

リー・ハーヴェイ・②

オズワルド③

穿著兔子玩偶裝的健兒（《20世紀少年》）
和穿著比利蝙蝠玩偶裝的奧茲華（《BILLY BAT 比利蝙蝠》）。

作品中，玩偶裝也相當令人印象深刻。

「對啊！我想那一定也是一種對《兔子先生》的致敬吧！在我的潛意識當中，覺得只要有萬一，就想起它（笑）。這個念頭一直守護著我。」

——已經像是一種護身符了。

「我一直很想重畫那部作品，雖然應該不會付諸實行，但我很好奇，如果用自己現在可以接受的畫去畫的話，會變什麼樣子。」

——這部作品對您真的很特別嗎？

雖然經過幾番波折，但在畫風上是否需要妥協這一點來說，可說是一帆風順。這跟您自己畫興趣的時期相比，心態上有什麼改變嗎？

「沒有。真的很像奇蹟一樣。接著，就開始畫《N・A・S・A太空夢》※44。」

浦澤直樹的作家風格確立／《跳舞警官》

「另一方面，我還在〈BEIPAL〉※45畫漫畫手冊，月領8萬日圓（笑）。在那之前，我還被派到野部利雄老師※46身邊當助手當了1年左右，可是要開始畫〈BEIPAL〉時就沒繼續做了。就在《N・A・S・A太空夢》連載2次時，我的責任編輯就從長崎先生換成了久保

※31 《相聚一刻》高橋留美子著。'80年～'87年連載於〈BIG COMIC SPIRITS〉。戀愛喜劇，內容描寫發生在公寓「一刻館」的管理人、年輕寡婦響子，以及單戀響子的落榜生、五代之間的各種小故事。'86年～在富士電視台做成電視動畫。

※32 《大個子》千葉徹彌著。'73年～'98年連載於〈BIG COMIC〉。內容描寫擁有驚人怪力的大個子、松太郎進入了相撲部屋，和努力派的同伴、田中一同成長為獨當一面的力士的幽默故事。'14年～在朝日電視台做成動畫。

※33 〈BIG COMIC〉'68年。由小學館創刊的漫畫誌。為小學館最初的青年漫畫誌。創刊時由手塚治虫、齋藤隆夫、石森章太郎、水木茂、白土三平5位作家執筆。'69年～有《船體13》（齋藤隆夫）、《佐武與市捕物控》（石森章太郎）等連載作品。創刊時為月刊，'69年起為每月2回刊。

※34 長崎先生 長崎尚志。漫畫原作、小說家。擔任《MASTER KEATON》、《MASTER KEATON ReMASTER》、《PLUTO～冥王～》腳本、《BILLY BAT 比利蝙蝠》製作人，《BILLY BAT 比利蝙蝠》的劇情共同創作。從小學館時期，就與浦澤氏共事。長達30年以上。小說著有《暗之伴走者》等，原作有《黑河內》、《異邦警察》等多數作品。

「我一直很想重畫那部作品。」

田先生[47]，他在電話裡跟我說，我還年輕，叫我不要老畫這種老氣橫秋的東西，還說他想到了《唱歌警官》這個標題，叫我畫個預告用的漫畫格，於是《跳舞警官》[48]系列就開始了。」

——「唱歌」、「奔跑」、「游泳」，每一回開頭的動詞都不一樣。

「單行本的標題最後決定用『跳舞』，是因為覺得『跳舞』比『唱歌』還符合這部作品的精神。我畫了《跳舞警官》後，發現這就是我跟總一郎先生說的，我可以畫得出來的《大個子》（笑）。原來我骨子裡也有

《唱歌警官》預告頁

浦澤直樹·畫
《BE-PAL小子戶外教本》

——浦澤老師自己也覺得畫得很得心應手，這是因為之前都是以手塚·大友為中心，受到很多作品和作家影響的關係吧？在這樣子的過程中，您自己覺得是從什麼時候開始跳脫模仿，建立出「屬於浦澤直樹獨特的作家風格」呢？

「嗯……或許就是在《跳舞警官》的時候吧！因為這部作品大概只有我才畫得出來。雖然主角是個輕浮、灑脫、隨便、無可救藥的人，但卻道有原作的作品會變怎樣，可是長崎先生對我說『每次只要我們聯手，作品就會變得很有質感，這次要不要故意來畫個低俗的？』，我對「要不要來畫個低俗的？」這句話印象深刻。他說來畫畫看〈YJ〉[50]那種的（笑）。『不是我們本身很低俗，而是我們故意做得很低俗。』我當時覺得這個人說的話真有意思。」

——最一開始暫定的標題是《摩天樓藍調》（笑）。

「對對。候選名單裡面好像還有《手榴彈搖滾》之類的標題（笑）。然後我說『因為手榴彈也稱作PINEAPPLE，如果使用PINEAPPLE這個單字的話，應該會有人被吸

概只有我才畫得出來。」

——接下來終於開始第一次連載了。

「那時我在〈ORIGINAL〉[49]本誌上畫了《PINEAPPLE ARMY 終極傭兵》的短篇。長崎先生被調走後，拿了一份企劃來，問我要不要畫有原作的漫畫？我本來一直很猶豫的，不知

《PINEAPPLE ARMY 終極傭兵》
誕生秘辛

※35 〈骷髏13別冊〉小學館刊。以《BIG COMIC SPECIAL ISSUE 骷髏13別冊》系列為名，收錄了刊載於《BIG COMIC》上的《骷髏13》，還收錄了不同作家的短篇漫畫。

※36 《BETA !!》'83年刊載於〈骷髏13別冊〉（齋藤隆夫）上的《骷髏13》系列單行本。除了《骷髏13》，還收錄了不同作家的短篇漫畫。

※37 《SURVIVAL LOVERS》'83年製作。內容描寫一對情侶。內容描寫落下中吵架的故事。收錄於《初期的URASAWA》。

※38 《搶錢劇本》'83年刊載於〈骷髏13別冊〉。內容描寫兩個人創作銀行強盜的故事，還一起對台詞的故事。收錄於《初期的URASAWA》。

※39 《再見！兔子先生！》'84年刊載於《BIG COMIC增刊號》。內容描寫穿著兔子玩偶裝的銀行強盜，和闖入超市的強盜對戰的故事，收錄於《初期的URASAWA》。

※40 《20世紀少年》'99年～'07年連載於《BIG COMIC SPIRITS》的浦澤作品（含《21世紀少年》）。'08年～'09年3部電影公開。詳細內容請參閱本書第7章（167頁～）。

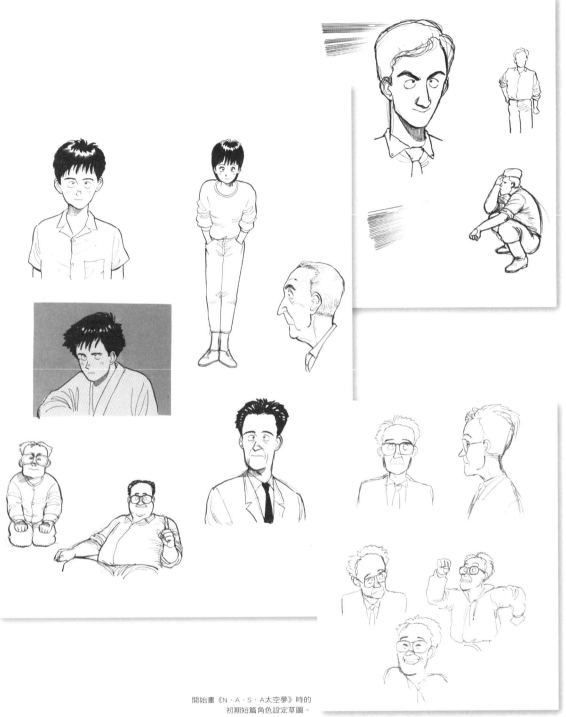

開始畫《N‧A‧S‧A太空夢》時的
初期短篇角色設定草圖。

※41 健兒　遠藤健兒。《20
世紀少年》主角。遭到通緝
時，穿著兔子的玩偶裝躲避
追捕。

※42 《BILLY BAT　比
利蝙蝠》 '08年～於《
MORNING》（講談社）
連載前的浦澤作品。故事
共同製作／長崎尚志。詳
細內容請參閱本書第9章
（217頁～）。

※43 奧茲華‧李‧哈維‧奧
茲華。《BILLY BAT 比利蝙
蝠》中的登場人物，被視為
是暗殺甘迺迪的兇手。在夢
之國「比利樂園」穿著比利
蝙蝠的玩偶裝工作。

※44 《N‧A‧S‧A太空
夢》 '84年於《BIG COMIC
增刊號》中刊載2話。內容
描寫夢想到外太空飛行的
49歲的野村，和擁有相同志
願的男人們的故事。收錄於
《初期的URASAWA》。

※45 《BEIPAL》 '81
年創刊於小學館的月刊戶外
活動誌。除了休閒娛樂之
外，還刊載了環境問題等報
導，以及白土三平的散文。
浦澤氏的連載收錄在《B
EIPAL小子戶外教本》
（3）（4）中。

※46 野部利雄　'57年出生
於栃木縣。'79年以《沖田總
一的戀愛場合》《YOUNG
JUMP）出道。代表作有《我
的沖田君》、《擂台戀曲》
等。曾擔任過他助手的有浦
澤直樹、中原裕等人。

※47 久保田先生　久保田
滋夫。'81年進入小學館。隸
屬於《BIG COMIC》編輯

引吧！」，於是長崎先生就下了《PINEAPPLE ARMY 終極傭兵》這個標題。」

漫畫的退化

—— 乍看很符合大眾口味的《跳舞警官》其實感覺不會很突兀，反倒是《PINEAPPLE ARMY 終極傭兵》比較有刻意在走低俗路線的感覺。

「沒錯。《PINEAPPLE ARMY 終極傭兵》硬要說的話，其實比較有《骷髏13》的風格。所以我當時就覺得我們應該要用更新的東西來取代《骷髏》才行。」

—— 是被背負著黑暗面的超級英雄這樣的角色所吸引嗎？

「對啊！還有如果將世界局勢加入背景，那看起來會太死硬。像是某種《漫畫入門》的東西，我不太喜歡這種的……。總覺得漫畫被那樣利用之後，還要被世人說『漫畫也走到這一步了』，感覺會貶低了漫畫。」

—— 您很討厭這樣子的風潮吧？有種漫畫被看扁了的感覺。

「對啊！根本不是什麼『也走到這

一步』，而是根本就退化了。」

對刻劃人性的堅持

—— 最一開始只是單篇而已。

「對，畫完1篇後，長崎先生就說，有個漫畫家失蹤了，問我能不能幫忙頂個3回，可是當時我還有《B·EIPAL》要畫，就拒絕了他，結果他說『現在賣我這個恩情，將來對你有好處的』。(笑)『真的嗎？』我思考了一下，想說3回的話還可以，於是就開始了第一次連載。」

—— 雖然一開始只說是短期連載，結果還是繼續畫下去。

「3回連載剛好來到第3回※51的時候，我跟長崎先生起了點小口角。我拿到的原作中，有個從越南戰爭回來的黑人角色，被描寫成單純的殺人怪物。當時越南戰爭已經結束10年，所以我反問他，不在這部作品裡加入一些訊息嗎？結果被長崎先生直接否決，他說『那和日本無關。這部作品只是單純的恐怖漫畫，不需要特意加入那些難題。在作品

裡面加入結束10年這種要素，看起來會很俗氣。』可是這個黑人在越南發生什麼事？為什麼會變成殺人魔？我不想畫缺少這些元素的漫畫。我們就這樣一直爭吵到深夜，最後長崎先生終於說，『你想說的，我全部懂了。』然後就當場打電話給原作工藤先生※52商量。現在回想起來，我跟長崎先生創作作品的方向就是在那個時候定下來的。」

—— 從那時開始決定要重視人性的刻劃。

「只是連載後沒多久，跟我一起創作故事和幫我研究各種世界局勢的長崎先生卻被換掉了。因為我們是用很特殊的方法在做這部作品，所以最後無法順利進行。當時我已經開始在《SPIRITS》畫《YAWARA！以柔克剛》了吧。《PINEAPPLE ARMY 終極傭兵》的討論一直沒有進展，在同一間咖啡廳等待的《YAWARA！以柔克剛》責任編輯奧山先生※53每次都等到等不下去，還直接插嘴說『動作快點！我們可是週刊誌！』(笑)。現在回想起來，我當時真的很緊繃，當時的責編應該費了不少苦心吧。」

「現在回想起來，我跟長崎先生創作作品的方向就是在那個時候定下來的。」

部。之後始終待在漫畫編輯部。歷任《BIG COMIC SPIRITS》、《SUNDAY GX》總編輯，負責過的浦澤作品有《跳舞警官》、《YAWARA！以柔克剛》、《MASTER KEATON 危險調查員》。現為SUNDAY企劃室總編輯。

※48 《跳舞警官》'84年~'86年連載於《BIG COMIC 增刊號》，內容描寫在樂團成功之前，先當警察度日的慌忙喜劇。浦澤直樹第一次連載的作品，全7話，收錄於《初期的URASAWA》。

※49 《ORIGINAL》 《BIG COMIC ORIGINAL》'72年創刊於小學館的每月2回刊漫畫誌。'73年《浮浪雲》(GEORGE 秋山)、'74年~《三丁目的夕陽》(西岸良平)、'79年《釣魚迷日記》(山崎十三原作、北見健一作畫)等，當中有很多現在仍在連載的長壽作品。

※50 (YJ)《YOUNG JUMP》正式名稱為《YOUNG JUMP》'79年由集英社創刊的漫畫誌。創刊時為雙週刊，'81年成為每週刊。連載作品有'85年~《孔雀王》(荻野真)、'94年~《上班族金太郎》(本宮宏志)、《GANTZ殺戮都市》(奧浩哉)等。

※51 第3回 《PINEAPPLE ARMY 終極傭兵》CHAPTER 4「十五年來的惡夢」。主角．豪士在15年前的海兵訓練所中，同期夥伴陸續被達格拉斯殺死，而被達格拉斯盯上的豪士……。收錄於文庫版第1集。

職業意識的萌芽

——而且當時〈ORIGINAL〉的高層也對《PINEAPPLE ARMY 終極傭兵》有很大的反彈，還說「這種東西根本不適合〈ORIGINAL〉」。

「對對對，漫畫編輯局的某位高層還撕毀了剛印刷出來的卷頭彩頁最新號，畢竟書系是〈BIG〉書系，只有大人物才能在這本雜誌上作畫，於是當時我的總編輯林先生就衝過來對我說『我絕對不會放掉你的，你千萬別沮喪！』。」

——也就是說，您是在異軍突起的狀態下開始連載之路的。但畢竟是第一次連載，想必有很多發現吧？您在堅持自我的情況下走到這裡，那是什麼時候開始產生，自己是專業的漫畫家，跟以往自己想畫什麼就畫什麼的時期不同的自覺呢？

「在那之前，我一直禁止自己畫超出切線※54，可是在畫《PINEAPPLE ARMY 終極傭兵》的時候，開始覺得如果這個場景需要的話，那畫出去也沒有關係。還有，為了救小男孩，女人大聲尖叫的畫面，為了表現臨場感和急迫性畫效果線時，我突然發現這種表現方式，其實很有漫畫的感覺。所以如果是為了表現出劇情的感覺的話就OK。像這樣接受的規則的話就越來越多，這時我開始發覺，為什麼我以前都用這麼狹隘、固執的方式在作畫。」

——也就是您擅自在心中決定了框架。

「對，連載《PINEAPPLE ARMY 終極傭兵》時，我開始試著將原本只為了演出而OK的東西，變成全部都OK。當時我也對助手說了，雖然有點太漫畫感，但還可以接受。」

——作品開始不是只對自己，而是以能夠傳達給讀者的形式為優先。

「對，如果由自己的固執，堅持不超出切線，那傳達給讀者的力道反而會變弱，那就沒意義了。如果是為了表達情感的漫畫式畫法，那就可以接受，所以在畫的過程中，會去看哪些東西是OK的，開始覺得可以放手去做。」

——從那個時候開始，變成從讀者的角度來作畫。

「嗯！畢竟自己真正想堅持的東西，和這些微不足道的小堅持完全不能拿來相提並論。」

——開始將武器畫得很仔細的部分也是嗎……？

「對對，剛開始連載時，我收到讀者來信，上面寫說，『你不懂手榴彈的機械沒有愛』，還有『你不懂手榴彈爆炸時的機制』，給了我非常明確的批評。於是我發覺，雖然自己對槍或武器畫完全沒有愛，可是有愛的人看了就會覺得很掃興。所以如果我不努力讓自己樣樣精通，加以細心作畫的話，讀者也會逐漸遠離。」

——畢竟連載漫畫會定期刊載，藉由這些迴響，也更意識到了讀者的存在。

《PINEAPPLE ARMY 終極傭兵 文庫版》第1集 第2話。
之前少見的「超出切線」和「效果線」。

※52 工藤先生 工藤和也。'41年出生於北海道。'77年以《惠子的冠軍》〔漫畫ACTION〕漫畫原作出道。《信長》〔池上遼一作畫〕的原作。擔綱《骷髏13》的腳本。

※53 奧山先生 奧山豐彥。'80年進入小學館。隸屬於〈少年SUNDAY〉編輯部。之後當過漫畫編輯，歷任〈少年SUNDAY〉、〈YOUNG SUNDAY〉、〈BIG COMIC ORIGINAL〉、《YAWARA》以柔克剛》的第一代責編，現為行銷局總經理。

※54 切線 在印刷廠會將原稿用紙為了印刷與裁切所標示出來的隔線稱為內切〔裁切〕線。「用切線」是指連原稿周圍的空間都不留空白，將那一頁全部畫滿的意思。

《跳舞警官》單行本卷頭彩頁

《PINEAPPLE ARMY 終極傭兵 文庫版》第2集 第6話

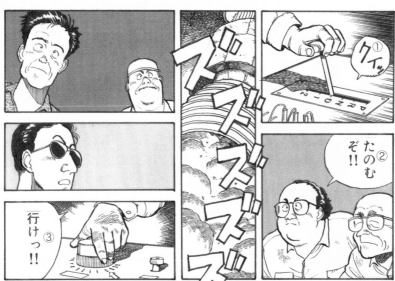

收錄於《初期的URASAWA》的《N・A・S・A太空夢》第2話

第3章
Q.所謂的王道漫畫，究竟是什麼？

A：「發自內心相信努力、友情、勝利所畫出來的內容。在《YAWARA！裡面一概看不到（笑）。」

在追求戀愛喜劇的時代，浦澤得出的答案，就是以天才柔道少女作為主角。
如他所料，該作品在日本國內獲得極高人氣。但這個結果，
卻和本人意圖相反，這部作品被當成「王道」來看待。
之後開始浦澤連續20年
週刊、雙週刊同時連載兩部作品的模式。

《YAWARA！以柔克剛 彩色版》
第17集·第3話

《YAWARA！以柔克剛》……內容描寫高中生豬熊柔擁有與生俱來的才能，她在
身為柔道高手的祖父·滋悟郎的鍛鍊下，成為天才柔道少女，但她的願望卻是成
為「普通的女孩子」。可惜事與願違，她的才能（加上滋悟郎的強迫）讓她站上
了柔道舞台。早早就看出柔的才能的運動記者、松田，將柔視為死對頭的本阿
彌家大小姐、沙也加、從芭蕾轉向柔戲的摯友、富士子等，充滿個性的人物交織
而成的柔道與戀愛的對決，一直持續到巴塞隆納奧運，曾幾何時，全世界都已經
愛上了她。曾經是（曾經想成為）普通女孩子的柔，最後奇蹟似地獲得了奧運金
牌，還獲得了國民榮譽賞。本作品累計突破2867萬冊，在世間掀起一陣柔道旋風。
連載於《BIG COMIC SPIRITS》（小學館）'86年30號～'93年38號。單行本共29
冊、完全版共20冊、番外篇《JIGORO》單行本、完全版共1冊。'89年製作電視
卡通。同年拍成真人版電影。榮獲'89年第35屆小學館漫畫賞青年一般部門。

《YAWARA！以柔克剛 完全版》第10集 第2話

動畫《YAWARA！以柔克剛》DVD-BOX
封面插圖

「連我自己都覺得『啊！這個會紅！』。」

《YAWARA！以柔克剛》靈感乍現的瞬間

——這個時期的浦澤老師在出道不久後，就已經橫跨數本雜誌的連載了。除了〈BEIPAL〉的連載之外，也同時畫著〈BIG〉的《跳舞警官》，還開始在〈ORIGINAL〉連載《PINEAPPLE ARMY 終極傭兵》，跟〈SPIRITS〉的合作也一直沒斷過。

「在〈SPIRITS〉的時候，雖然總一郎先生教了我很多，可是我還是畫不出愛情喜劇，所以一直很不順，雖然硬是畫出了兩回《Mighty Boy》※1，但我還是覺得有哪裡不對，覺得這不是我要的。可是生出《跳舞警官》這部作品時，我突然覺得自己好像可以走這個路線。」

——也就是像《大個子》那種帶有喜感的路線。

「之後我在〈SPIRITS〉的責任編輯換成了奧山先生，我們在討論某個連載的題材時，我跟他提到，我想畫一個以醫院為舞台的故事，這個想法後來用在《MONSTER 怪物》※2上。可是當時我們見面討論了2、3次，他都當時我不快點畫的話，就會被其他人搶先一步。當初在原稿完成之前，我還次我們見面時，都會先聊職棒球團北每天跑去書店翻雜誌確認呢！

海道日本火腿鬥士，他就聊得很開心，可是，一旦進入醫院主題，他又不感興趣了，我其實是受不了那種氣氛，也不知道哪根筋不對，就提出說『那要不要來做女子柔道？』至於為什麼是女子柔道，我自己也不知道。果然不出我所料，奧山先生整個眼神都亮起來了（笑）。然後我就直接在他面前，花了5分鐘的時間畫出《YAWARA！以柔克剛》的設定草圖，畫的時候連我自己都覺得『啊！這個會紅！』。」

——您自己就有這種預感嗎？

「嗯！對！」

——剛開始是每個月畫1篇吧？

「對。在那之後，〈SPIRITS〉的總編輯白井先生※3就跑來聯絡我，希望我幫他們畫週刊連載。在那之前我一直沒有做出像樣的結果。白井先生本來好像還想把我砍掉了（笑）。當時我手上還有《PINEAPPLE ARMY 終極傭兵》，我其實很清楚不太可能多連載一部週刊，可是我自己也覺得這肯定會紅，所以就開始連載了。因為這是一個任誰都能想到的題材，如果我不快點畫的話，就會被其他人搶先一步。

※1 《Mighty Boy》'86年於〈BIG COMIC SPIRITS〉連載兩回。內容描寫崇拜正義英雄的速田，懷抱著少年之心，朝著動作派演員的目標邁進的故事，收錄於《初期的URASAWA》。

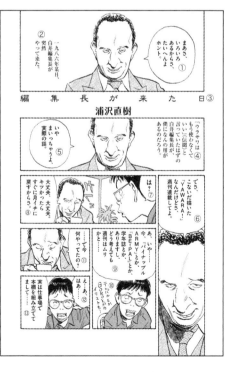

收錄於《JIGORO！柔道爺爺 完全版》的《總編輯來訪的日子》〈BIG COMIC SPIRITS〉創刊25週年紀念作品。

在咖啡廳花了5分鐘時間畫的設定草圖，
以及富士子・邦子誕生時的畫。

ライバル？
兄弟じゃないの！！
①

あなたみたいな
ありがちなライバルを
持ったら不幸になるわ。
②

ありがち
③

謎のスポーツ記者
④

猪熊くん
絶対きみの
正体をあばいてやる。
⑤

⑥ライバル

恋愛

美少年
3年生

いいとこのお坊ちゃま
なにをやってもうまくいく
→退屈 ⑦

ライバル ← 記者が取材 ⑧

20P

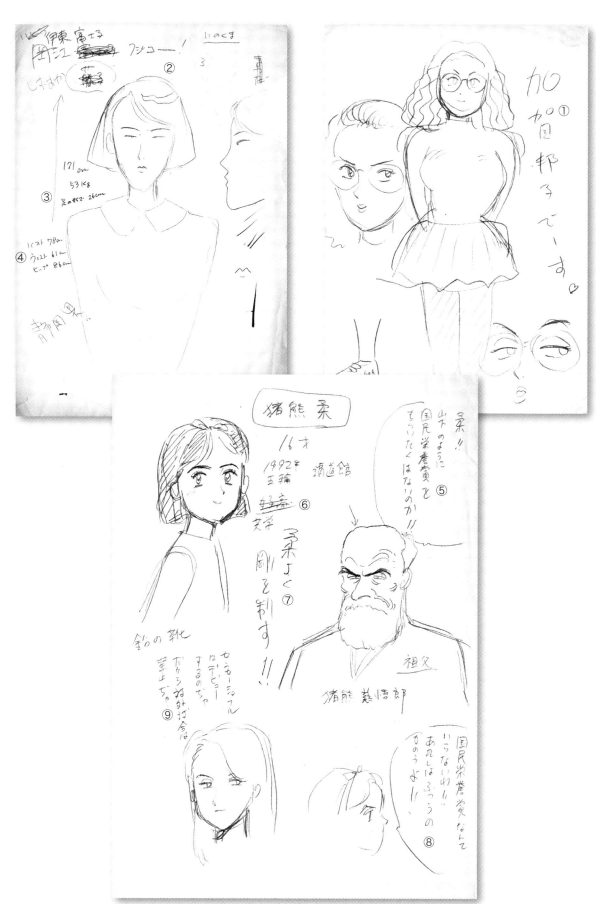

「其實我真正想畫的不是柔，而是那些無可救藥的人。」

〈BIG COMIC SPIRITS〉刊載於'86年29號的《YAWARA！以柔克剛》新連載預告。

《YAWARA！以柔克剛》跟
《AKIRA 阿基拉》非常相似

—當時您是覺得「會紅」的。

「嗯！而且這部作品並沒有讓我出賣自己的靈魂，而是靈感突然從腦海中浮現出來。從《跳舞警官》的狀況來看，這部其實也是我想畫的路線，雖然《YAWARA！以柔克剛》會大賣，可是我很確定這部就算繼續畫下去，也不會變得很俗套。」

—聽說曾跟您一起在野部利雄老師底下當助手的中原裕※4老師，看到預告時，還打電話來說「浦澤居然會畫女子柔道，真是令人失望」。對旁人來說，的確會有這種感覺。

「嗯！我當時有跟他說，雖然乍看之下，很像現在所說的萌系漫畫，但因為是我畫的，所以不會變那樣。只要我能夠加入在畫《跳舞警官》時掌握到的、只有我才能畫得出來的那種感覺，這部作品就絕對不會淪為俗套。」

—具體來說，您認為「一定可行」的主要根據是什麼呢？

「因為主角設定是個柔道很強的天才型女孩，所以這可不是單純的愛情喜劇。也就是說，其實它跟《AKIRA 阿基拉》非常相似（笑），它連結了日常生活中意想不到的東西，這就是讓我覺得可以繼續畫下去的動力，我心中也有一股力量在叫我前進。那時我還寫了一封信給總一郎先生，內容寫到『這一年來，我跟總一郎先生一直想不出來該怎麼做，但又很想努力找到一個出口。我想，就是那些日子的對話，讓我最後得出將主角設定成女孩子的結論。』我說過我根本畫不出優柔寡斷的男孩子，可是，如果換個角度來切入，改畫天才少女的話，我就畫得出來。我真的沒想到，最後得出的居然會是這個答案。」

天才與凡人

—早期短篇的主角幾乎都是一些凡夫俗子或市井小民，開始連載之後，主角大多轉為像是傑特‧豪士※5、柔※6、海野幸※7這類天才。這是因為在連載中，主角比較強，甚至異於常人的話，故事會比較好進行嗎？

「嗯……應該說我喜歡的情節大都要有些異想天開的部分。以大友先生來說，就像是超能力者之類的。除了功能性的考量之外，或許我原本就對那種市井小民努力向上、達成某些目標的故事不感興趣。」

—不是對凡人不感興趣，而是對成長不感興趣。

「嗯……應該說，我會覺得成長故事真的那麼有趣嗎？對我而言，畫些死性不改、無可救藥的人還比較

※2《MONSTER 怪物》'94年~'01年連載於《BIG COMIC ORIGINAL》的浦澤作品。'04年~'05年在日本電視台拍成動畫（MADHOUSE 製作）。詳細內容請參閱本書第6章（129頁~）。

※3 白井先生 白井勝也。'68年進入小學館，隸屬《少年Sunday》編輯部，待過《BIG COMIC》並成為《BIG COMIC SPIRITS》第一任總編輯，成功將該雜誌打造成銷售百萬的雜誌。目前為小學館的最高顧問。

※4 中原裕 埼玉縣出身的漫畫雙人組。中澤秀樹和田島裕之所使用的筆名。'84年以《Ryou》（YOUNG JUMP）出道。代表作有《奈緒子》（坂田信弘原作）《神尾龍原作、加藤潔監修》等。曾與浦澤氏一同擔任野部利雄氏的助手。打電話來的是田島裕之氏。

※5 傑特‧豪士《PINEAPPLE ARMY 終極傭兵》的主角。擔任傭兵歷經數個戰場後，成為戰鬥指導員。擅長戰略和拆除炸彈。

※6 柔 豬熊柔，《YAWARA！以柔克剛》的主角。自幼接受柔道家組父訓練的天才柔道少女。

有趣。不過，這些人身旁還是要有天才，才能把這些市井小民描繪得更加生動。因為要跟天才比較，他們的故事才能成立。其實我真正想畫的不是柔，而是那些無可救藥的人。」

——天才的存在，就是要襯托出那些人，也是推動故事的重要力量。

「如果只是單純地描繪凡人，讀者在閱讀的時候，也會覺得痛苦吧！這時如果有個天才在旁邊，所謂的日常生活就會瓦解。」

——而且更能襯托出凡人的堅強。

「我對堅強勇敢或是無可救藥的人，這類故事的支線比較感興趣。這樣我就不用非得畫出某些人的成長過程。而且我其實覺得人根本不會成長（笑）。因為人生來就是那個樣子，維持原樣也滿有趣的，所以沒成長也沒關係，一直死性不改的人，才是最有趣的。」

——像滋悟郎※8這個角色雖然也是某種天才，但也是死性不改的典型人物（笑）。而且柔這個角色也是打從一開始，就設定為是「要拿到國民榮譽賞的少女」不是嗎？

「那時剛好山下選手※9獲獎，所以我們在第一次討論的時候就決定，在最終回時，要讓主角拿到國民榮譽賞。」

——拿到國民榮譽賞，就代表必須在各種比賽中不斷勝出。這也顯示了您認為畫出這些過程也沒什麼意義的心情吧？

「對，沒錯。我真正想畫的是，獲得國民榮譽賞的天才少女身上的奇人異事。」

——就是指那些被歸類為棋子般的人吧？

「戰國武將是像在玩遊戲一樣，思考如何指揮一支萬人軍隊，而我們大多數的人都是在那一萬人當中。」

「如果我們把視角轉向這些人的話，就會看到『好想見母親！』、『肚子好餓啊！』這類的對話，我很喜歡看這些情景。就算只是在想今天晚上要吃什麼也可以，因為那些就是人類的本質，努力靠這些小事過活的人，其實才更有趣。我很想看他們是如何活下去的。」

——也就是想要聚焦在那些沉默的人身上。

「是那些無可救藥的人。」

——從這個角度思考，就會發現浦澤老師的作品都是如此。總是會有一個人被另一個人牽著鼻子走。

「喔喔，原來如此！所以我的作品都一定會有很多條支線在跑。我自己也是現在才發現這件事（笑）。」

從凡人的生活中，可以看到人類的本質

——您是如何開始對凡人感興趣的呢？

「經濟雜誌裡面不是常會看到『信長型或秀吉型』這類的分析嗎？可是我本身對戰國武將並沒有太大的興趣，因為我覺得我前世一定是那種會大喊「突擊——！！衝啊——！！」然後三兩下就被殺掉的那群人，我想大多數的人，一定都是這類人。以機率來看，我們根本不可能會是豐臣秀吉或織田信長。所以，我反而對那些一下就被殺掉的人比較感興趣。」

——那麼，浦澤老師覺得什麼樣的人「才有資格當主角」呢？

「我實在有點不太好意思談主角。而且直接點出這就是主角，感覺會很丟臉，所以我都會不小心把主角畫成圓鼻子（笑）。」

——您是指奇頓※10吧？

「我覺得乍看之下不太可能是主角，可是最後卻會發現，這個人就是主角，我想要追求的就是這種平凡。」

——是喜歡那種哀愁感嗎？覺得那些人的一哭一笑都很令人憐愛。

想停止連載《PINEAPPLE ARMY 終極傭兵》的理由

※7 海野幸 《Happy！》網壇小魔女的主角。為了償還哥哥的債務而當上職業網球選手。是靠著異於常人的專注力和韌性克服無數逆境的選手。

※8 滋悟郎 豬熊滋悟郎，主角豬熊柔的祖父，也是一位天才柔道家。柔道七段（自稱十段），曾連續5次稱霸全日本柔道選手大會（自稱8連霸）。

※9 山下選手 山下泰裕。'57年出生於日本熊本縣，柔道八段。'77年～'85年連續9年獲得全日本選手權優勝。'79年～'85年連續3次獲得世界選手權95kg以上級優勝。更在'84年留下獲得洛杉磯奧運無分級金牌等榮耀的紀錄。'84年榮獲國民榮譽賞。

衡。我會想停止連載《PINEAPPLE ARMY 終極傭兵》，也是因為覺得可以自己做出爆炸物的主角實在太過強大了。我想要畫的是會憑靠頭腦打天下，態度柔軟的溫柔男，所以就改成了《MASTER KEATON 危險調查員》[11]。」

——這麼說來，傑特‧豪士確實是浦澤作品中，最有主角氣息的人。

「那個是我唯一沒有從頭參與的作品，所以總覺得並不是我所塑造出來的角色⋯⋯」

——奇頓就有很多可以吐槽和惡搞的地方。

「仔細看的話，奇頓會有一種『到底在幹嘛啊？』的感覺。」

——而且還有一大堆缺點。會覺得不好意思談主角，是因為浦澤老師心裡面，其實覺得這種男人才帥氣，怕會暴露出自己的這種價值觀，所以才覺得不好意思的嗎？

「嗯⋯⋯應該說，畫帥哥會讓我覺得很丟臉（笑）。取個帥氣的名字也是，『路卡』或是『翔』什麼的，我真的沒辦法取這種名字（笑）。而且比如主角才18歲，然後要在漫畫裡面大肆說教，會讓我覺得18歲根本就沒經過什麼大風大浪，憑什麼在那邊不懂裝懂？太膚淺了，會忍不住想要吐槽。可是30歲或50歲可能也差不了多少。所

單行本封面和扉頁草圖。

以，反而是把「沒自信」掛在嘴邊，「我現在是這個樣子，可是抱歉，明天可能又會改變立場」，這樣的人，我比較不會覺得丟臉。

可是這種角色，或許就是我一直說不想畫的優柔寡斷男吧（笑）。

男性角色與女性角色

—特別是男性角色更應該是如此吧！由此看來，對浦澤老師來說，柔跟幸根本不算主角？

「因為是女孩子啊（笑）！我記得中學的時候，田徑部有個女生，我不管怎麼用力跑，都沒辦法超越她的百米紀錄，看到她我就覺得，跑很快的女生真是無敵。」

—感受到了壓倒性的女主角氣質吧！

「可是大概在我20歲的時候，除夕夜晚去寺廟參拜的時候，我看到她跟一個很像混混的男生走在一起。那時我心裡覺得好難過又好寂寞，沒想到過往的女神，居然會喜歡那種男生（笑）。」

—真是哀傷的回憶啊！（笑）

「擅長運動的女生，會散發出一種（笑）。」

很獨特的帥氣感。

—因為是異性而有微妙的距離感，加上您想描繪出周遭的連漪，所以柔和幸的存在，就好像是颱風過境一樣。

「對，就是這樣。」

—相較之下，大多數男性角色都會比較娘一點呢！

「又娘又沒用。」

—這就是讓浦澤老師不會覺得丟臉，也不會覺得厭煩的主角。

「對，沒錯。根本沒有什麼能夠主導一切的男生！真要有的話，也只有在遇到生命關頭時才會有。例如《海神號遇險記》[12]的金·哈克曼大喊著『我來打開艙門，大家快逃！』只有在這一瞬間像個男人，然後就這樣英勇赴死。」

不擅長畫女性角色

—雖然您對於《YAWARA！以柔克剛》這部作品很有信心，可是在那之前，您一直覺得自己不擅長畫那種風格的東西。

「超不擅長的，其實現在也是（笑）。」

—是因為不曉得該如何將女性畫得很有吸引力嗎？

「我在畫女生的時候，一點都不覺得丟臉。雖然說設計時一旦開始，大門就會立刻敞開，但我在描繪人物的方面可能還沒開竅！那時的我，就是不想畫少女漫畫裡會出現的那種有閃亮亮大眼睛的女生。」

—是覺得這樣畫很俗氣嗎？

「嗯！可能也是時代使然，那時的偶像照片都拍得超俗氣的。像是從樹木之間探出頭來，擺出射擊的姿勢之類的（笑），真是土到不行。」

—看到這類東西會覺得很反彈，所以畫女性角色，就等於要畫那種東西，讓浦澤老師覺得倍感壓力嗎？

「也不算壓力，可是在那個年代畫愛情喜劇，就幾乎等於要畫那類東西了。」

訓練描繪活生生的女孩子

—也就是說，畫女性角色對您而言，就等於是要自己去接受那種風格的東西。

「現在回想起來，其實根本不用這樣，只是我當時想得太膚淺了。」

「那時的我，就是不想畫少女漫畫裡會出現的那種有閃亮亮大眼睛的女生。」

※10 奇頓，平賀＝奇頓·太一。《MASTER KEATON 危險調查員》的主角。畢業於牛津大學，曾是SAS隊員的菁英份子。夢想是成為一位考古學家，現在卻只能靠偵探業維生。

※11 《MASTER KEATON 危險調查員》，'88年～'94年連載於《BIG COMIC ORIGINAL》的浦澤作品。腳本／勝鹿北星、長崎尚志，續篇為《MASTER KEATON ReMASTER》（腳本／長崎尚志）。'98年～'99年翻拍成動畫在日本電視台播放（MADHOUSE製作），詳細內容請參閱本書第4章（87頁～）。

※12 《海神號遇險記》（日本於'73年上映）。內容描寫豪華郵輪海神號不幸翻船，金·哈克曼所飾演的牧師引領乘客逃脫。獲頒奧斯卡金像獎的特別成就獎和最佳歌曲獎。包含續編在內，已4度翻拍。

※13 金·哈克曼，'30年出生於美國加州，年過30歲才立志當演員，'64年以電影《亂絲情網》出道。'67年以《我倆沒有明天》一作受到矚目，主演作品有《霹靂神探》、《殺無赦》等作品。

之後，我在〈BEIPAL〉的連載，被要求以女大學生為主角。我覺得很頭痛，但還是一邊參考江口壽史老師※14和吉田真由美老師※15的畫，想說看能不能畫出有自我風格的女孩子。我喜歡吉田真由美老師筆下的女生，因為老師畫出來的女孩子，不是那種很像洋娃娃的女孩子，而是非常寫實的女生，我希望自己也能夠畫出相同的感覺，我在〈BEIPAL〉的連載中，就訓練自己模仿那種畫。後來要畫《YAWARA！以柔克剛》時，就開始覺得我好像可以畫得出來。然後就覺得自己的作畫幅度開始增廣，要將故事主角設定成女生也無妨。或許就是因為這樣，《YAWARA！以柔克剛》這部作品才能問世。」

——這是藉由做自己不喜歡的事情，拓展更多可能性的絕佳範例。

「反正我當時就是很討厭手會握拳的女孩子。我們生活周遭都有一些很像大學同學般的普通女孩子，我一直在摸索，要怎麼畫才能普通地畫出她們。」

女主角的萌點

——浦澤老師的心目中有理想的女主角形象嗎？是否會將自己的喜好投射在上面呢？

「我不知道這算不算我的喜好，不過我會注意角色的演技，尤其是表情或說話方式會吸引人的女孩子！以女演員為例的話，像是珊卓・布拉克※16、歌蒂・韓※17。雖然她們不是我喜歡的類型，但是看著她們的演技就會被吸引。大概就是這種感覺。」

——具體來說是什麼樣的演技呢？

「不愉快的時候，例如，覺得這個男人很煩時會皺起眉頭的瞬間。對我來說，『萌』大概就是這種感覺吧！這可以追溯到我小時候看的《神仙家庭》※18裡的珊曼莎，我一直覺得這個人在用眉頭演戲，也不是說覺得好美、好可愛什麼的，而是覺得她很棒。反正我就是很萌珊曼莎！」

——也就是說，浦澤老師對皺眉的表情沒有抵抗力囉（笑）？

「嗯！簡單來說就是這樣。我會注意演員在表現厭惡，或是驚訝時，會是什麼表情，會怎麼挑高眉毛之類的。」

——這些小細節會讓您覺得心動。

「對，所以結論就是，我不會因為某個部分覺得某個女主角不錯，而是要透過一連串的演技。一旦抓到那種感覺，我就會積極地想要畫出來。釐清過去自己覺得有吸引力的

第11集 第1話
柔和滋悟郎的互動就像珊曼莎和她的母親。

※14 江口壽史 '56年出生於熊本縣。'77年以《恐怖的孩子們》（《少年JUMP》）出道。代表作品有《前進吧!!海盜》、《停止!!雲雀!》、《Eij》等作。大眾化又倒落的畫風，為漫畫業界帶來極大影響。

※15 吉田真由美 '54年出生於東京都。'73年以《朋的願望何時會實現》（《少女FRIEND》）出道。'79年~以《檸檬白書》（〈mimi〉）榮獲第4屆講談社漫畫賞。其他代表作有《尋找偶像》等。

※16 珊卓・布拉克 '64年出生於美國維吉尼亞州。'87年在影集《佔領美國》一作中擔任配角出道。'94年參與《捍衛戰警》演出，一躍成為人氣女演員。主演作品有《二見鍾情》等。

※17 歌蒂・韓 '45年出生於美國華盛頓。'67年參與電影《獨一無二，真正的家庭樂團》演出出道，'69年以《仙履蘭花》一作榮獲奧斯卡最佳女配角獎。'80年改編《小迷糊當大兵》主角，同時也是該片監製。

※18 《神仙家庭》'66年~'68年在TBS電視台播出的美國電視節目。是一部家庭喜劇，內容描寫魔女珊曼莎和上班族丈夫史蒂芬一家所發生的各種騷動。珊曼莎來自魔法之國，是一位可愛的金髮年輕太太。由伊莉莎白・蒙哥馬利飾演。

※19 Dogwood 出自《神仙家庭》，珊曼莎的母親不高興自己的女兒和人類結

對象，就能找出自己想畫什麼樣的女性。」

——也就是說能夠稱職地發揮喜劇演技的女性吧？那浦澤老師是在畫《YAWARA！以柔克剛》的時候掌握到這一點的嗎？

「對。柔跟滋悟郎其實就是珊曼莎跟她的母親。從『Dogwood※19 去哪裡了？』、『是Darring！』這些互動中就不難看出，《神仙家庭》對我來說意義非常重大。」

輸入跟輸出的關係

——剛開始連載的時候，您就已經有自覺或是刻意將柔跟滋悟郎的角色定位成珊曼莎和她母親嗎？

「沒有，完全沒有刻意，只是現在想起來，剛好是這樣而已。因為平常只要看到不錯的東西，我都會收藏在心裡，只是能不能將這些東西表現出來的差別而已。我會一直去嘗試到底要怎麼處理才能變得有趣，直到做出喜歡的東西，再回頭來看時，就會發現這就是我當初覺得不錯的東西。就會發現，啊！這個靈感是來自《神仙家庭》，這個是來自《紙月亮》※20 之類的。」

——在觀看那些作品的當下，有發現自己非常喜歡嗎？

「嗯……對我而言，其實很難用言語去形容到底有多喜歡。因為每次看完《神仙家庭》，我都會放空很久。20歲左右看《紙月亮》的錄影帶時也是，看完之後一直在自己6個褟褟米大小的房間裡面不斷走來走去。」

——跟看《火鳥》的時候一樣……

「對！跟那個非常相似。我不知道怎麼形容那個感覺，但就是會覺得坐也不是，站也不是。我想大家應該都有過類似的經驗，看到非常符合自己口味的東西時，心中就覺得「哇阿哇阿，怎麼辦怎麼辦？」，會受到相當大的衝擊。我都會把這些東西收藏在內心深處，之後在工作時，就會不斷追問自己要怎樣才能畫出有趣的作品。然後突然靈光一現，畫下某個對話場景時，就會覺得「啊，這個情境很有趣。」只要突破一個盲點，就能解開所有的結。只想起來，有趣的場景幾乎是源自過去的累積。」

——也就是說，是醞釀在心底的東西會自然而然地出現，而不是刻意去計算出來的。

「我通常都不會刻意去計算。前幾天，我久違地重看了《紙月亮》，喜歡歸喜歡，但我不是那種會重看同一部作品很多次的人，通常只會看1、2次。畫漫畫時也不會一邊參考一邊畫。但是，久久看一下，發現這部電影跟我自己作品的相似度極高，像到我還以為是我自己的作品（笑）！從切入時機、場景切換到構圖方式，都非常相似。沒想到這部電影竟然影響我這麼大，讓我超驚訝的。」

——所以並不是覺得這些作品節奏流暢什麼的……？

「不是。我覺得可能是第一次看完後的衝擊，完全地滲入了我的細胞當中。除了《神仙家庭》和《紙月亮》之外，我的腦海裡面還儲存了很多積蓄，然後每次作畫時，這些積蓄就會全部一起發動。想要適當地將這些東西表現出來，我想也只能不斷努力去想出有趣的作品去慢慢統整出一個雛型了。現在回

「對我而言，其實很難用言語去形容到底有多喜歡。」

※20《紙月亮》'73年製作的美國電影（日本於'74年上映）。內容描寫一名騙子和因交通事故失去母親的少女踏上旅途的公路電影。飾演少女的泰坦・歐尼爾10歲便榮獲奧斯卡女配角獎。

婚，故意將珊曼莎的丈夫名字叫錯成「Dogwood」。

① あの カッコいいバイク どうしたのよ!?
② 文句言うな!! しっかりつかまってろ!!

《YAWARA！以柔克剛 完全版》第3集 第8話
自己的比賽結束後，搭松田的機車趕往武藏山高中男子柔道社的比賽。

「喜歡」的程度非比尋常

——例如，從《YAWARA！以柔克剛》中，就可感受到《羅馬假期》※21的氛圍。有一個場景是新聞記者松田※22騎摩托車載柔，這不是特意想到《羅馬假期》吧？

「當時沒有。是現在回想起來，才會想到《羅馬假期》。而且只要看了比利·懷德※23的電影，就會發現我受到他的台詞互動、畫面切換方式相當大的影響，希區考克※24也是。所以我在看作品時，看到不錯的地方，就會在心裡默默覺得不錯，這樣而已。」

了，這樣一定就會有所產出，可是作畫的當下我不會知道這些素材自何處，只會覺得，我大概在某部電影裡面，覺得這個構圖很棒吧……」

——所以，並不是腦中已經有具體的作品或是場景，然後參考那些內容畫的囉？

「對，在作畫的當下，都是源自我自己的靈感，不過那些其實都是綜合過往的累積所混合出來的成果吧！」

——所以也不會去想什麼戰略，思考要怎麼把這些素材用進作品裡囉？

「只有一次，我把傑克·李蒙※25的電影《老公出差》※26裡所有的場景都條列出來了。那大概是在我21～22歲，快要正式成為漫畫家出道的時候。」

——當時是有意識地在學習嗎？

「嗯……也不算是學習……只是每次想起那部電影，都會覺得怎麼會這麼有趣，所以很好奇它的結構到底是怎樣，所以才不斷地把場景列出來而已。」

——您小時候看到《巨人之星》動畫時也做了同樣的事吧？可是，後來就慢慢地不需要做這些動作了。

「也不是。我會想列出《老公出差》場景也只是出於本能罷了。我只是想要記下當時的感動，靠自己去重新確認每個場景，完全沒想說可以從中學習。這跟小學三年級的時候，因為沒辦法買《小拳王》第3集，所以就自己畫了的感覺類似吧！」

——這表示這些作品真的帶給你很大的衝擊嗎？

「我現在在大學當客座教授教漫畫，那裡的學生跟我的差別，大概就是在這裡吧！一種是貪婪地去吸收，

※21 《羅馬假期》'53年製作的美國電影〈日本於'54年上映〉。內容描寫某國家公主在拜訪羅馬之際，遇到了一位新聞記者，便搭著他的摩托車一同出遊，共譜「日想曲」的故事。主演的奧黛麗·赫本因此部電影獲頒奧斯卡最佳女主角獎。

※22 松田 松田耕作。為每日體育報報社記者。為柔的才能所著迷，想替柔加油的心情已經超越採訪，與柔互相吸引。

いけ—柔さん!!

※23 比利·懷德 1906年出生於澳洲。'42年以《少校和未成年人》一作正式以導演出道。代表作品有《龍鳳配》《熱情如火》等的喜劇，以及《紅樓金粉》等懸疑片。

※24 希區考克 亞佛列德·希區考克。1899年出生於英國。'25年以導演身份出道。代表作品有《蝴蝶夢》《北西北》《驚魂記》《鳥》等。被譽為「驚悚大師」。

※25 傑克·李蒙 '25年出生美國麻州。'54年以《模特兒趣事》一作正式以演員出道。'59年《熱情如火》上映後，經常參與比利·懷德監製的作品。代表作品有《公寓春

一種是來自學習的，這兩種感覺是截
然不同的。靠這行吃飯的人，絕大
多數都像個接受器一樣，擁有極高
度敏銳的感性。光說『喜歡這部電
影』根本無法測量到底有多喜歡？可
是，如果喜歡的程度已經達到非比
尋常的地步，就能將熱情放入內燃
機中啟動向外噴射，然後就能靠這
行維生。」

——這是指能源效率比一般人好的
意思嗎？看著相同作品，從中獲得
的感受卻比一般人多。

「能源效率……嗯……這樣說好像
在囤積什麼不得了的東西（笑），
用核能引擎來比喻的話，就是一旦
接觸到喜歡的事物，就會碰的一聲
產生危險的核融合反應。對於某樣
事物會有異於常人的感動。」

——這種感覺……只有天才
會懂吧！（笑）？

「因為看完一部電影後，同樣覺得
很喜歡，可是有些人會繼續過著一
如往常的生活，有些人卻會受到刺
激，做出不得了的作品，當中所蘊
含的熱情可說是截然不同的吧！也有
人的人生因此改變，從此不唸書、
不接受考試，覺得人生只要有這種
感動，就已足矣，結果就越來越廢
也是有這種例子的（笑）。」

——所以有這種感受力，到底是幸
還是不幸啊（笑）？

所謂的「暢銷作品」

——當時您很確定《YAWARA！
以柔克剛》一定會大賣，那對於
《PINEAPPLE ARMY 終極傭兵》的
迴響或是銷量，有什麼感覺呢？

「單行本發行後的尾牙上，林先生
很開心地跑來跟我說，銷售量超過
《人生交叉點》※27了。我想說，那
不是你一手打造的作品嗎（笑）？
作品能夠這麼暢銷我當然很高興，
但內心某處還是很冷靜的。因為我
們丟了這個世界缺乏的東西出來，
有所迴響是正常的。我當時大概只
有這樣的感覺。」

——但還是會有覺得不夠、還想要
賣得更好的心情嗎？

「嗯……因為那時候時間真的不
夠。以我的畫功來說，會趕不上連
載進度，所以我只能不打草稿，只
畫了大概的構圖，就直接上墨線。
所以，我一直希望可以好好畫圖。
以書法的楷書跟行書來說的話，我
就是以行書在工作。」

——那是什麼時候的事呢？

「還在畫《PINEAPPLE ARMY 終極
傭兵》，然後《YAWARA！以柔克
剛》要準備開始，忙得一塌糊塗的
時候吧！然後就覺得自己不能再這
樣繼續用行書工作了，必須再畫仔
細點才行。」

——《PINEAPPLE ARMY 終極傭兵》
在〈ORIGINAL〉一個月連載2次，
而《YAWARA！以柔克剛》是在週
刊〈SPIRITS〉連載，等於每個月會
有6次截稿日。在這種情況下，不
管多麼想仔細作畫，還是會有極限
的吧？

「也只能提升自己的性能了。
我當時一直想練到可以一次就畫
出正確的草圖，果然後來就越畫越
好。就算要打草稿，只要線條能夠
描繪精準的話，就能縮短作畫時間。
像是柔道場景，要怎麼畫才能讓過
肩摔的動作看起來迅速俐落，拿槍
的姿勢是否精準無誤之類的。我很
希望可以一口氣畫出這些動作的線
條，所以每天都練習到深夜。」

——有種在自我鍛鍊的感覺。

「其實也不是自我鍛鍊，畢竟每個月
有6次截稿日（笑）。我每個月都
要畫130頁的圖，心裡一直想著，
我想要畫得更好，可是每次作畫時，
還是覺得自己畫得一塌糊塗。」

——難怪會進步。

「只要願意花時間，一定會有所進
步。如果一天只要畫一格，那當然
可以慢慢琢磨，草圖也可以慢慢修。
可是，一天要畫到10頁的話，等於
一張只有一個小時可以畫，所以必
須學會在這麼短的時間內，畫出像
這樣的畫才行。」

光』、《單身公寓》等作。

※26 《老公出差》（日本於'71年上
映）。內容描寫一對上班族夫
婦，因為升遷而從鄉下搬到紐
約，卻不斷遭遇到各式災難
的喜劇。由2年前上映的《單
身公寓》原作尼爾・賽門，
以及主演傑克・李蒙這對搭
檔再度製作。

※27 《人生交叉點》矢島正
雄原作・弘兼憲史作畫。'80
年~'90年連載於〈BIG COMIC
ORIGINAL〉。內容描寫人與
人相遇所產生的愛恨交錯的
人性故事，為1話完結的單
元劇，'87年~翻拍成電視劇，
'93年~翻拍成電影。

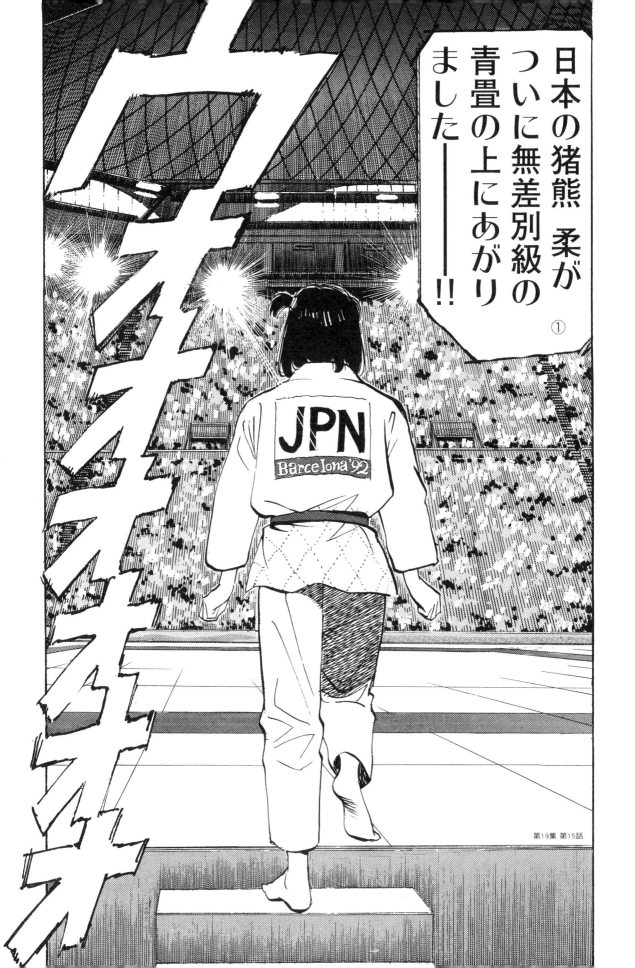

動力來自不甘心

——這需要相當大的專注力。不過從結果看來，每個月6次截稿日的狀態，還一直持續到《20世紀少年》、《PLUTO～冥王～》※28，歷經了20個年頭，想必在體力方面也相當辛苦，是什麼讓您能夠堅持下去的呢？

「嗯……應該是因為怕會不甘心吧！如果我半途而廢的話，一定會被說『看吧，你就是這麼沒用！』一直畫不好也讓我很不甘心。不管我再怎麼拼命畫，還是沒辦法畫得像大友老師或江口老師一樣好。如果慢慢畫的話，說不定還可以，可是因為要畫130頁，所以辦不到。不管怎麼畫都沒辦法達到自己心中的水平，讓我覺得非常不甘心。」

——所以您只靠著這種不甘心，就堅持到了現在嗎？

「還有就是，我一直覺得有編輯願意找我這種人畫漫畫，簡直是奇蹟。那時只要有人找我畫短篇漫畫，我全部都會接。之後還有人問我要不要在《少年SUNDAY》連載，我也一口答應，連分鏡稿都畫好了（笑）。」

——聽說那就是《20世紀少年》的

原型（笑）。

「本來我還打算接另外一本週刊連載的。因為我覺得，大概也只有現在，會有人需要我這種人了。如果拒絕的話，之後搞不好就再也沒機會了。」

招牌作品的責任

——《YAWARA！以柔克剛》在商業層面獲得相當大的成功，這可能如您預料，甚至有過之而無不及。在這部作品問世之前，您從來沒在〈ORIGINAL〉的讀者問卷調查中，拿到前幾名吧？

「大概都只有第7第8名吧！」

——因為還有《釣魚迷》※29這種絕對無法超越的超強作品在，所以您在〈ORIGINAL〉不需要背負招牌作品的責任，只要守住這本雜誌中欠缺的風格就好。《YAWARA！以柔克剛》本來也是以此為出發點的作品吧？

「因為是部惡搞漫畫啊！」

——這部作品本來就是要用來惡搞以梶原作品為代表的純熱血運動漫畫，而且還讓優柔寡斷的男生當主角，時又要避免內容過於俗套。所以就

被當成招牌作品，還被評為「王道」漫畫。對於這方面的評價，您有什麼感想呢？

「嗯……可能我還是有感受到一點責任感吧！而且這部作品還改編成晚間7點的動畫※30，好像不能太亂來。當時我常被問到作品製作成動畫的感想，但其實聽到這個消息之後，還花了一年多的時間製作，並且確認過好幾次試播片後，才正式開播。漫畫連載也是一樣，一開始先慢慢累積人氣，不知不覺間才成為雜誌的重點作品，並不是一早醒來，就突然變成這樣的。所以會產生一種『終於走到這一步了』的感覺。」

——所以也沒有那種「世界突然不一樣了」的感覺囉？

「我只是單純地想要搞破壞而已。」

——破壞什麼呢？

「畢竟一開始走的是惡搞路線，而且〈SPIRITS〉原本就比較小眾一點，但是雜誌本身很積極地想將小眾文化帶進主流市場，所以我一直有在留意要如何吸引年輕族群，同

※28《PLUTO～冥王～》'08年～'09年連載於《BIG COMIC ORIGINAL》。詳細內容請參閱本書第8章（195頁～）。浦澤直樹×手塚治虫／長崎尚志監製・監修／手塚真協力／手塚製作公司。

※29《釣魚迷》《釣魚迷日記》。山崎十三原作・北見健一漫畫。'79年～至今仍在《BIG COMIC ORIGINAL》連載。內容描寫在承包公司長年擔任普通員工、人稱「濱醬」的濱崎傳助，與人稱「鈴桑」的鈴木社長透過「釣魚」產生友情，以及發生的種種風波。'88年～翻拍電影，'15年拍成電視劇。

※30 晚間7點的動畫 電視版動畫《YAWARA！A fashionable judo girl！》自'89年～'92年，每週7點30分～晚間8點於日本電視台播放。

第3集 第10話。
公式戰上，弱小的武藏山高中男子柔道社獲勝時說的話。

算別人都說這是王道漫畫，但我還是覺得我要抱著搞破壞的心態來畫才行。」

《YAWARA！以柔克剛》被當成王道漫畫的突兀之感

——那浦澤老師自己覺得什麼才是「王道」呢？

「當然就是發自內心相信努力、友情、勝利所畫出來的內容啊！」

——嗯……那《YAWARA！以柔克剛》真的不是王道呢（笑）！

「因為一概沒有這些東西嘛（笑）！我覺得所謂的王道，就是要將努力、友情、勝利這三者很直接地投射在少年身上。這時如果加上彆扭、過於露骨甚至是過於荒謬的元素，反而會對教育產生不好的影響。所以我絕對不會舉辦以小孩為對象的演講，因為對教育不太好（笑）。」

——不過，或許也因為《YAWARA！以柔克剛》有拍成動畫，這可能是浦澤作品中，最受到男女老少廣泛支持的一部吧！這部作品獲得前所未有的迴響，這是從過去的讀者年齡層中完全無法想像的事。所以到底要畫到什麼地步，才能讓所有讀者理解，這方面的拿捏是不是特別困難呢？

「《YAWARA！以柔克剛》初期有出現這麼一句台詞：『拼盡全力的感覺，真好。』。我當時是預想說，大家看到浦澤居然會寫出這種台詞，可能會在背後竊笑說『這麼難搞的人，難得會出現這種奇招。』結果沒想到大家都很認真地看待這句台詞，當時我就覺得慘了，早知道就用不同角度切入就好了。直到現在我還是覺得很後悔，好想乾脆全部重畫算了。」

——這麼在意嗎？

「對啊！超在意的。在我心中，那算是個絕對不能說出口的台詞。我之所以會畫女子柔道漫畫…嗯…以電影預告片來說的話，當大家看到『史丹利‧庫柏力克※31的下一部作品是……女子柔道！』時，一定會噗哧一笑吧？我就是抱著這種心情在畫的。如果在庫柏力克的電影中出現『拼盡全力的感覺』的話…」

——哈哈哈哈哈哈（笑）！

「看吧！果然會大笑。我就是要這種感覺啊（笑）！庫柏力克說出這種話的話，聽起來就會特別酸，我希望大家用這種方式來看待這句話啊！

不過，我居然拿自己跟庫柏力克來相比，大概這件事本身就是個徹頭徹尾的錯誤吧（笑）！」

『拼盡全力的感覺，真好。』

這句台詞是柔在指導高中男子柔道社時，看到他們在遍體鱗傷後獲得勝利的模樣，流著眼淚說出的話。反熱血的柔，居然因為正統熱血角色‧花園※32的努力而感動，第一次為了柔道獲得勝利流下眼淚。以整個架構來看，確實帶有一些諷刺的味道。可是，不知道前因後果的讀

※31 史丹利‧庫柏力克 '28年出生於美國紐約。'51年以短篇紀錄片《拳賽之日》導演出道。代表作有《奇愛博士》、《2001太空漫遊》、《發條橘子》等。以幾近病態的完美主義聞名。

※32 花園 花園薰。武藏山高中的柔道社主將。一開始對柔抱有好感，透過柔認識富士子之後，與富士子交往。

第15集 第7話
富士子告知男友花園自己懷孕的消息。

師也歷經過一番糾葛。那浦澤老師是否有想過讓作品貼近大眾，讓讀者能夠淺顯易懂地了解呢？

「我不會貼近大眾。我比較喜歡引領大家，叫大家跟著我。」

——在我個人的認知裡，我認為《YAWARA！以柔克剛》的一大特徵就是作品裡面完全沒有壞人，所有人的本質都是善良的，所以最後會喜歡上每一個角色，閱讀環節中，沒有令人感到不愉快的地方，我認為這是這部作品暢銷的一大理由。

「是這樣嗎？嗯……就我自己的分析，舉個極端的例子，像是富士子※33懷孕生子，就是有點不按牌理出牌的地方。不覺得這種感覺很貼近次文化嗎？」

——您認為這是受歡迎的理由嗎？」

「嗯！我覺得就是這種地方讓大家看到了全新的感受！說到沒有壞人登場這一點，雖然看到最後會覺得邦子※34和沙也加※35其實人都不壞，可是在連載過程中，她們可是不會壞到了極點。沒有看到最後是不會知道原來她們都是好人。會一直覺得邦子真是可惡……」

——嗯……因為我有看到最後，才

者，看到這句台詞，可能就會產生事與願違的效果吧！

「嗯！所以之後我就不再做這麼明顯的事了，我有好好反省，知道必須要再多花一些心思，否則很容易被人照字面的意思理解。」

《YAWARA！以柔克剛》暢銷的理由

——所以像這種拿捏上的平衡，老

「直到現在我還是覺得很後悔，好想乾脆全部重畫算了。」

會有這種感覺嗎……也就是說，您其實也沒有非要讓每個人都變成好人的想法吧？

「完全沒有。我想其他的漫畫作品中，應該也不會有真的那麼壞的人出現。」

——這方面也讓讀者有全新的感受。剛才您說到，富士子懷孕代表了「不按牌理出牌」的感覺，請問這是指？

「就是把男女交往後有了小孩這件事極為普通地畫出來，不會一直拖拖拉拉，重複著『那個，我懷孕了……』的戲碼，而是把懷孕當成一件稀鬆平常的事來處理的感覺（笑）。」

——突然就懷孕了，這的確很令人震驚。

「嗯！我刻意不誇大這一點，但還是讓大家看到了壞人很壞，而且該搞出小孩就懷孕的一面。以次文化來說，算是非常新穎的感覺。而且，到最後都沒有主角努力奮鬥的場景（笑）。我稱這為《Dr.SLUMP 怪博士與機器娃娃》※36類型。就是會說出「嗯恰！」然後砰地一聲飛走的感覺。」

※33 富士子　伊東富士子。3歲開始學芭蕾舞，卻因為身高過高而放棄。和柔相遇之後，便走向柔道之路。

※34 邦子　加賀邦子。每日體育報報社的攝影師。單戀同間報社的松田，總是阻擾柔和松田的戀情。

※35 沙也加　本阿彌沙也加。本阿彌財團的千金。同時也是柔的勁敵。個性堅毅不服輸，對柔有異於常人的敵對意識。

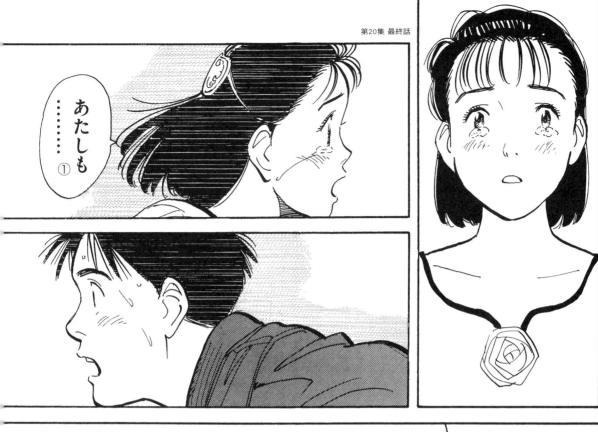

「被當成王道漫畫，令我感到心裡很不舒服。這部作品明明很不按牌理出牌，怎麼還會被當成王道漫畫看待。」

主流和非主流的差異

——不努力卻很強大，簡直就是一種反梶原主義的象徵。

「沒錯。我是在以此為主幹的情況下，畫出異於其他漫畫、前所未有的作品，可是卻被當成王道漫畫，令我感到心裡很不舒服。這部作品明明很不按牌理出牌，怎麼還會被當成王道漫畫看待。大概是因為支持率高達66％的緣故吧。」

——因為雜誌的問卷得票率遠遠領先其他作品啊！明明不算是王道作品……

「對啊！這就跟《TOUCH 鄰家女孩》※37變成王道漫畫的道理相同。」

——也就是說，所謂的王道……

「是會被改寫的。」

——是的。可說是王道的定義整個都被改變了。

「王道的邏輯會被重新定義。就跟DOWN TOWN※38的出現，讓漫才的邏輯完全改變的道理一樣，《TOUCH 鄰家女孩》和《Dr.SLUMP 怪博士與機器娃娃》出來之後，漫畫的邏輯也改變了。我的《YAWARA！以柔克剛》也是有點這種感覺吧！」

——您一直都在挑戰將次文化或是非主流的感覺帶進主流的領域，那請問非主流與主流的差異，究竟在何處呢？是否單純差在一般大眾接受度上呢？

「嗯……舉例來說，一種是『我會在這裡畫畫，喜歡的話，就來看一下！』然後像小型live house一樣，稀稀疏疏地來了幾十個人。另一種是『我會在這裡畫畫，過來看一下吧！』然後就抓著大家的手，拉著大家過去。』大概就是這種態度上的差別吧！或是覺得自己畫出了非常棒的作品，希望讓更多人能夠看到，於是就大肆宣傳，甚至還租到澀谷公會堂的場地，諸如此類的。」

——也就是說，差別在於面對觀眾讀者的態度，以及為此下了多少工夫囉？

「積極一點的話，就可以吸引大批群眾。澀谷公會堂聚集了這麼多人，如果不做些符合觀眾口味的事，他們可能就無法連續看2個小時，也無法看得盡興。所以就算心裡不太願意，還是要試著大喊『Yeah～』或是多少與觀眾來些call & response的互動，並持續重複以上的行為。但我還是會有些底限，太俗套的事我還是不會做，主要就是這部分的拿捏要適當吧！」

——就算要跟觀眾做call & response，也要思考要怎麼做才會比較酷是吧？

「嗯，前陣子齊藤和義※39寄了張單曲給我，裡面收錄了演唱會中現場演唱的歌曲。我聽到他在演唱會上一直喊『I say Yeah』、『Yeah』、『Yeah』這些call & response，當時還想說這是在學滾石樂隊※40嗎（笑）？所以他其實也覺得直接跟觀眾call & response很羞恥，所以就用模仿滾石樂隊的方式。」

——原來如此，如果不在心裡預設這個立場的話，就會覺得很羞恥（笑）！

「沒錯沒錯，我非常了解那種心情。」

——不過，這樣做的話觀眾也會比較盡興，所以真的是在恥度邊緣糾結呢（笑）！但他基本上是個害羞的人對吧？

「對啊（笑）！他不是那種可以認真地大喊『Yeah～』的人（笑）。如果是清志郎先生※41的話就是會叫大

※36《Dr.SLUMP 怪博士與機器娃娃》鳥山明著，'80年～'84年於《少年JUMP》連載。內容描寫一個住在企鵝村的人型機器人女孩阿拉蕾搞出來的鬧劇。阿拉蕾能夠輕而易舉地將敵軍的機器人打飛，也能靠拳頭破壞地球。「嗯洽～！」是她特有的打招呼方式。'81年～'86年於富士電視台播放動畫。

※37《TOUCH 鄰家女孩》安達充著，'81年～'86年於《少年SUNDAY》連載。雙胞胎上杉兄弟和鄰居淺倉南3人是青梅竹馬。為了達成南「帶我去甲子園」的夢想，弟弟和也成為了棒球社的主將，可是……。在運動漫畫當中，加入愛情喜劇的元素，改變了以往運動熱血的作品形象。'85年～'87年於富士電視台播放動畫。

※38 DOWN TOWN 濱田雅功·松本人志組成的搞笑團體。'82年成軍，'89年於《日本不准笑》和'91年～的《Gottsu Ee Kanji》節目大受歡迎。被稱為「改變了漫畫界」，對後進的搞笑藝人帶來莫大影響。

※39 齊藤和義 '66年生於栃木縣。'93年以《我看見》出道。'94年以一首《散步回家》受到注目。代表歌曲有《想唱到底》的抒情歌，《一直都喜歡你》、《想要變得溫柔》等。

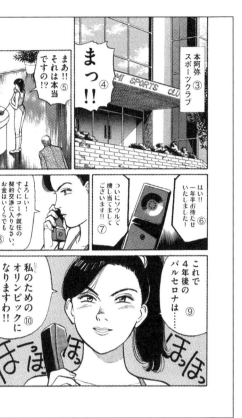
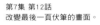

第7集 第12話
改變最後一頁伏筆的畫面。

有「伏筆」的漫畫

──之前在〈ORIGINAL〉連載的作品基本上都是屬於1話完結的單篇作品，所以《YAWARA！以柔克剛》可以說是第一部需要留伏筆的漫畫。之前在分配《YAWARA！以柔克剛》完全版的版面※43時，曾跟您確認過每一集的切割點，當時您的回應是「這是一部斷在什麼地方都可以的作品」，這令我印象非常深刻。在此我想請教在畫週刊雜誌時是如何畫出每一話的結尾，以及是如何畫出讓讀者期待續集的結尾的呢？

「有時候太忙，忙到不可開交的時候，就會隨便收尾。我希望可以減少這種情形，於是就告訴自己一定要好好想想每一話的結尾。」

──想每一話的最後該怎麼畫嗎？

「最常出現的就是柔使出過肩摔時，停在『到底有沒有順利得分！?』的地方，其實這種結尾方式不大好。」

──雖然這是很常見的手法，但還是希望可以多下點功夫，製造有趣的點吧？

「沒錯。雖然用些常見的手法也是必要的，但我還是想要畫出一些前所未有的結尾方式。反正我就是不

※40 滾石樂隊 '62年成軍的英國搖滾樂團。早期的成員有米克·傑格（VO.）、布萊恩·瓊斯（G.）、查利·沃茨（Dr.）。代表歌曲有《Satisfaction》、《Jumping Jack Flash》等。稱霸音樂界超過半世紀，可說是搖滾樂的代名詞。

※41 清志郎先生 忌野清志郎。'51年生於東京。'68年RC SUCCESSION成軍。'70年以《不要買樂透》一曲出道。代表歌曲有《向著雨後的天空》。'91年停止RC的活動後，依舊精力充沛地繼續個人活動、演員，以及繪本的製作。

※42 伏筆 漫畫連載為了要讓讀者對下回的故事有所期待，會在該次連載的最後一個場景，畫出讓人在意後續發展的內容。

※43 版面 製作雜誌、書籍時，記錄在第幾頁加入何種資訊的設計圖。例如，在《YAWARA！以柔克剛》完全版1冊中要收第幾話到第幾話，會先分配版面來決定書中的內容結構。

想做些太俗套的事情。」

而且當時您到現在還才20多歲。

「其實我到現在還是一樣!就是不想做一些很俗套的事情。漫畫這種東西,很容易變得很俗套,漫畫家也是個容易被瞧不起的職業,一不小心就會落得受人嘲笑的下場。可是我一直希望自己不是被別人笑,而是讓別人發笑。所以我也不想讓別人覺得是『浦澤已經無計可施』,我希望所有畫面都是在我計算當中,要讓人出其不意。我就是因為老是採取這種種態度,才會被說浦澤這人真難搞(笑)。」

收尾不要收得太完整

——關於每1話的收尾,您一直下意識地「不要收得太完整」?

「對。我的責任編輯奧山先生跟我說,讀者一直在尋找棄讀的時機,所以如果有個章節收尾收得太完整,讀者就會覺得心滿意足。像我自己也是在力石※44死掉之後,決定再買《小拳王》的單行本了。所以我自己也大概知道這部漫畫。」

——是指柔在首爾奧運獲得金牌之後的那段吧?

「那是個非常棒的結尾。柔靠在松田肩膀上,沉沉地睡著。松田對她說了一句『辛苦了』。兩個人一起坐在公園的長椅上。」

——那一幕很美。

「很美。但是別人跟我說,這樣畫大家之後可能就不會再繼續看下去了,我才想說,對喔,要開始下一段故事了,所以才把最後一頁全部換掉,改成沙也加開始進行訓練的畫面。」

——這也讓讀者開始期待新的篇章。

創造伏筆的技術

——我想再問個更具體深入的問題。

說到浦澤老師的漫畫,是以擅長在結尾留下伏筆最為出名。先不管俗不俗套,具體來說,「好的伏筆」跟「差的伏筆」差別在哪呢?

「舉個常見的例子,例如在畫棒球漫畫的時候,這一話停在投手舉起手投出球的瞬間,這種就不行。看是要讓畫面停在球投進捕手手套的瞬間,還是球被打擊出去、往高空飛去的瞬間,又或是球落到地面,捕手沒接到球的地方。從這些選項中去思考,現在這個情況最適合哪種方式,哪個畫面最能有效吸引讀者。」

——為什麼不能停在投出球的瞬間呢?是因為這樣沒辦法讓讀者對接下來的發展有某種程度的期待或預測嗎?

「因為斷在這裡就沒辦法勾起讀者的情感。如果是畫到打者擺出打擊姿勢,球朝打者身體內側彎入的瞬間,那還可以接受。」

——所以讀者其實會將情感代入到投手或打者身上。假設讀者將情感代入在打者身上時,看到球彎進內側,就有產生『糟糕,可能會打不到球』的情感。但如果停在球投出的瞬間,無論讀者站在哪邊立場,都還不會有任何情感變化的意思吧。

「可是,如果我畫到下一步的自己不是嗎?很可能會害到下週的自己。如果先畫出下一步的話,也很可能會害到下週的自己。如果畫面停在野手沒接到球,球反彈起來的地方,那之後的故事發展不是也會受到限制嗎?」

「所以一定要先想好下一步的發展,然後再去判斷應該讓讀者看到什麼地步。讀者看到球沒被接住,就會預測到這支隊伍可能會輸,那下一回該怎麼讓讀者看得盡興呢?這時我就可以畫些漏接球者的人生故事,在下週的內容中鉅細靡遺地來描寫這個人。例如可以切換到回想畫面,『好幾個月前——唧唧唧』,他隨著蟬鳴,回想自己在大熱天中練習接到球的模樣,『接到了!』就這樣先回想當時接到球的喜悅,就這樣

※44 力石 力石徹。《小拳王》中的登場人物,是主角·矢吹丈最大的勁敵。為了跟量級低於自己的矢吹對戰,進行了嚴格的減重訓練,歷經悲壯的對決之後,雖然贏了矢吹,卻在比賽結束後死去。講談社也實際舉辦了力石的葬禮。

畫個10頁左右，再回到球噹地一聲彈出去的畫面。

——這麼一來，讀者又會對「噹」的這一瞬間，產生新的情感。

「沒錯。所以一定要先想好之後的走向，才能安心地透漏給讀者一些進度，有時候甚至到下一回的討論會還可以直接取消。《BILLY BAT比利蝙蝠》也常有這種情形，在前一週的討論中，先將下星期的份一起討論完，一旦下週的內容確定了，我就可以很爽快地畫到結局，因為其實我已經很想趕快開始畫下一回的故事了。不論好壞，大家之所以說浦澤的伏筆很厲害，應該都是因為我的漫畫是這樣做出來的緣故。」

就算是虛張聲勢也要自信滿滿

——這些技巧跟知識，都是從新人時期，在實戰中培養而來的嗎？

「嗯……我自己這樣說好像有點不妥，不過我完全沒有像新人漫畫家一樣，從實戰中累積經驗、提升技巧的過程，因為我一開始就很高姿態（笑）。可是我還是會像個新人一樣說『請多多指教』的。」

——這是身為社會人士該有的基本禮貌。

「對啊！可是我一直覺得，跟漫畫有關的事，我一定比編輯還要了解。」

——我想實際也是如此，所以這種人的態度還很正常，只是這種人就會被說得很難搞（笑）。

「哈哈（笑）！所以聽到長崎先生說『來畫個低俗的漫畫』時，我才會這麼有感覺。因為我們知道自己其實很高尚，而且很懂漫畫的精神（笑），所以才會故意說要『一起畫低俗的漫畫』。」

——我想長崎先生也對周遭的一切感到失望，只是他並沒有堅持己見，猛烈反彈。

「嗯！其實我們在心裡覺得自己比較高尚的這種想法，還滿膚淺的。可是我們刻意嘗試低俗的作品，試著走進民間之後，會發現其實也學到了很多東西，也才會發現自己其實很膚淺。始終保持低姿態的人，和態度高傲，然後說著想要走入民間的人，看事情的角度還是會有所不同。雖然都一樣是新人（笑）。但是啊，我還是覺得身為創作者，要抱著自己要做出高尚作品的態度，也是十分重要的。」

——我也認為其實不需要過度謙虛。

「嗯！不是有些人會一直貶低自己嗎？老是說『像我這種人怎樣怎樣的』，像蝦子一樣只會往後退（笑）。我大學的時候，有個漫畫研究社的人得了某個獎，那時好像是我剛得小學館新人獎的時候吧！他根本也還沒出道，但看到他一直說『像我這種人怎樣怎樣的』，我就忍不住跟他說：『你要對自己有自信啊！身為藝術家怎麼可以對自己沒自信？』這件事我到現在都還記得（笑）。」

——您是不是覺得讓自己沒自信的作品公諸於世，是件很奇怪的事？

「即使心裡充滿不安，也要充滿自信地擺出『這就是我的作品，怎麼樣？』的態度。再怎麼樣都要會虛張聲勢啊！如果一直以不好意思面對大家的態度出現的話，最後會真的沒辦法面對大家的。」

——就像開餐廳，卻說『我們家的菜不怎麼好吃』是一樣的道理。

「對對對，就是這樣。就算有人說『這是我無聊的作品，請看看。』，我們又能怎麼反應呢？」

「不論好壞，大家之所以說浦澤的伏筆很厲害，應該都是因為我的漫畫是這樣做出來的緣故。」

⑤誰に似たんだが。／這到底是像誰？

⑥何か飲むかね？／你要喝點什麼嗎？

⑦見させてもらったよ、君の絵。／我看了你的畫。

⑧なかなかいいじゃないか。／畫得相當不錯。

⑨絵はいつから？／你是從什麼時候開始畫畫的？

⑩物心ついた時には……／從我懂事的時候就開始了……

⑪けっこうだ。／非常好。

⑫物心ついた時には私のテレビ番組を観ていたんだね？／你是從懂事的時候開始看我的節目的吧？

⑬ほう？／喔？

⑭なぜだね？／那是為什麼呢？

⑮あなたのビリーバット嫌いだったからさ。／因為我討厭你的那隻比利蝙蝠。

P250
①ゴオオオオ／轟嗡嗡嗡
②お……／你……
③おまえは……／你是……
④ゴオオオ／轟嗡嗡嗡
⑤おまえは……／你是……
⑥し…死んだんじゃないのか……／你…不是死了嗎……
⑦ゴオオオ／轟嗡嗡嗡
⑧おまえの……あの子供達は……／你……那些孩子們…………
⑨あの子供達はいたい……／那些孩子到底……
⑩おまえのカミさんの話は……／你老婆的事情………
⑪カン／鏗一
⑫カン／鏗一
⑬カン／鏗一
⑭ウオン／汪！
⑮ウオン／汪！

P259
①この紙切れ以外はね／除了這張紙以外。
②ティミーは出版を電子部門に限定したのよ。／堤米已經將出版模式限定為電子出版了。
③紙の出版には見きりをつけたの。／他已經決定要捨棄紙本出版。
④私に残ったのは紙の本の出版権だけ……!!／現在留給我的,只有紙本出版權而已……!!

P262
①ケンヂの生まれ育った街の復製の街／健兒成長的城市 複製之街
②新宿からほどない距離にある／位於新宿附近
③代々木あたりか？／代代木一帶？

④新宿にはカンナのアパート ときわ荘／神乃住的公寓常盤莊在新宿
⑤あのロボットがまだ放置（幌におおわれて…）／那個機器人先放著（被蓬子蓋著）
⑥ときわ荘／常盤莊
⑦ときわ荘の中では漫画家たちが／常盤莊裡的漫畫家
⑧窓の外にはロボット／窗外出現機器人
⑨地球を救うヒーローの話をいよいよ完結させようとしている／快要完成英雄拯救地球的故事
⑩早くあれ片付けてほしいなあ。／好想快點解決那個。
⑪ああ…目がこっち見てて不気味だ。／對呀…眼睛看著這邊,感覺好可怕。
⑫あれ…？今、動かなかったか？／咦…？剛剛是不是動了啊？
⑬ま…まさかぁ…／怎…怎麼可能？
⑭ケンヂ、ヴァーチャル内で秘密基地にやって来る／健兒來到虛擬實境中的秘密基地
⑮秘密基地（正義の象徴）つぶすことが悪の成就／打算摧毀秘密基地造成惡人（正義的象徵）
⑯基地内でそれを知るケンヂ／在基地裡得知那件事的健兒
⑰ズーンズーン／沙——沙——
⑱現実世界のカンナも秘密基地を訪れる／現實世界中的神乃也來到秘密基地
⑲秘密基地自体が"反陽子ばくだん"の起爆スイッチ／秘密基地本身就是「反陽子炸彈」的引爆開關

P263
①太陽の塔／太陽之塔
②ふみつぶすことで爆破／踩爛基地,引爆
③ヴァーチャル抜け出し、血を流しながらカンナの現場へ向かうケンヂ／離開虛擬實境,流著血衝向神乃現場的健兒
④カンナ——!!／神乃——!!
⑤途中でガス欠!?走る!!現場へ／中途沒油了!?用跑的去現場!!
⑥現場に一人の女／現場有一個女人
⑦私の中には"ともたち"の遺伝子が…遺伝子はひとつカンナと高須のお腹のこはいらない。／我的身體裡有「朋友」的基因。基因只有一個,神乃和高須肚子裡的孩子是不必要的。
⑧敷島博士の娘／敷島博士的女兒
⑨カンナ必死に起爆装置を壊そうとする／神乃拼命想要破壞引爆裝置
⑩カンナ、逃げるんだ——!!／神

乃,快逃——!!
⑪敷島の娘の元に手紙／送到敷島女兒手邊的信
⑫ロン毛の悪党からの手紙／長髮壞蛋送來的信
⑬ケンヂの対峙の後すべてを悔い、正義と悪を考えた末、悪を絶つことを決意。自殺の直前に送られた手紙。／和健兒對峙後覺得後悔,思考正義與邪惡之後,決定斷絕邪惡,在自殺前送來的信。
⑭"ともたち"が死に、自分をこの道にひきいれた男も死に、人生を台無しにされた女。／「朋友」會死,把自己拉近這條路的男人也會死,人生全部泡湯了的女人
⑮ロボットどうやで止める!?／要怎麼阻止機器人!?

P272
①何がバルセロナぢや!!／巴塞隆納算什麼!!
②ダ……／達……
③パタン／闔上
④ひみつ集会のおしらせ／秘密集會通知
⑤日時 西れきのおわる年 2015年元日の夜／日期 西元結束那一年 2015年元旦夜晚
⑥場所 理科室／地點 理化教室
⑦キャ!!／呀!!
⑧僕が失敗したらおしまいなんだ／我失敗的話就結束了。

封底裡
①ダラス／達拉斯……
②才能だけじゃやってけないのよね——プロって。／所謂的專業,光是靠才能是行不通的。
③ピー／嗶——
④ピピ——／嗶嗶——
⑤僕が見えますか？／您看得到我嗎？

封底
①教官だ!!／是教官!!
②近いうちニューヨークで……／近期內會在紐約……
③あ……／啊……
④全財産つぎこんだのか……!!／用盡全部的財產了嗎………!!

8

P206
①私はロボットだ。／我是機器人。
②この左手からは催眠ガスが噴射されるだけだ。／我左手的槍，只會射出催眠瓦斯而已。
③おまえの権利を読みあげて逮捕されるのと、ガスで意識がなくなると…／你要聽我唸完你的權利後，乖乖被我逮捕，還是要吃瓦斯後，失去意識後再被我逮捕…

P208
①プルートウだ／普魯托。
②プルートウ……／普魯托……
③行くのかね／你要走了嗎？
④ブブ／呼呼
⑤また来るかもしれない……／或許還會再來……
⑥その時はぜひとも、メモリーチップを交換したいものだね。／到時候請務必跟我交換晶片啊！
⑦クックックッ／嘿嘿嘿……

P214
①涙が出るもん。／眼淚會流出來。

P216
①さあ、大丈夫だ。／來，別害怕。
②歩いてごらん、トビオ。／走過來試試看，飛雄。
③歩いた……／會走了……
④トビオが歩いた……／飛雄會走路了……
⑤トビオが……／飛雄………
⑥歩いた／會走了

P223
①バサバサ／啪沙啪沙
②バサバサ／啪沙啪沙
③ひさしぶりだな、いつ以来だっけ？／好久不見了。上次見面是什麼時候？
④バサバサ／啪沙啪沙
⑤バサバサ／啪沙啪沙

P226
①運転手さんそのキャラクター好きなの／司機先生喜歡這種角色啊？
②ええ、娘がね…／是啊！我女兒喜歡…
③あたしは大っ嫌い／我最討厭那種東西了
④やだ、雨が雪になってるわ／討厭！雨變成雪了。
⑤船長大変です……!!／船長不好了…!!
⑥どうした…？／怎麼了…？
⑦え…？／咦…？
⑧何故こんなものがここに…／這裡怎麼會有這種東西…
⑨未来 SF ビリー／未來 SF 比利
⑩教科書倉庫のオズワルドのビリー／教科書倉庫的奧茲華的比利

P227
①七月五日朝大田区内の自宅を公用車で出た国鉄・下山定則総裁は日本橋三越に入りそのまま消息を絶った。／七月五日早晨，從大田區內自宅開公用車出門的國鐵・下山定則總裁進入日本橋三越後，就此音訊全無。

P228
①やるせない夜の殺人／鬱悶之夜的殺人案
②この街に住む奴はいつも二通りだ。／住在這個城市裡的人，可分為兩種。
③ついてる奴とついてない奴……／運氣好的人，和運氣不好的人……
④金を持ってる奴と持ってない奴／有錢人，和窮人，
⑤勝った奴と負けた奴……／贏家和輸家……
⑥ぼ…僕達は CG 全盛時代んにこの墨汁と……／我…我們要在 CG 全盛時期，靠這個墨汁，
⑦このペン先で、マンガ界に新風を巻き起こそうとしてるんだ!!／靠這個筆尖在漫畫界掀起一陣新的旋風!!

P231
①もう願いごとはしない……／我已經了無心願了……
②だけど父ちゃんにこれを見せてやりたかった……／不過，我好想讓父親看看這個畫面……
③月から見た地球がこんなにきれいだってことを……／從月球上看地球，是多麼漂亮…………

P232
①車はあそこを曲がる…／車子從那裡轉彎……
②教科書倉庫ビル……／教科書倉庫大樓………

P233
①ビリーみたいだよ／好像比利一樣。
②まるで　毎週テレビでやってるビリーバットだよ!!／這個就好像每個禮拜電視在播的比利蝙蝠嘛!!
③いや……僕はビリーなんかじゃない／不對……我不是比利。
④僕はケヴィン／我叫凱文。
⑤アメリカ・1981年――／美國，1981年――

P234
①さあ描けよ／快點畫吧！

P235
①ハッピーエンドか、そうではないかは／是不是完美大結局，
②作者がどこで物語を切りあげるかそれだけの違いだ。／其實只是看作者要將故事結束在哪裡而已。

P241
①さてと一発かたづいますか!!／來收拾一發來吧！
②心配したよ～どうなるかと思ったよ～／害我擔心死了～都不曉得會變怎樣～
③なんとか言って、案外いけるんじゃないの？／話雖這麼說，其實意外地行嘛。
④ムリムリあたしそんなのムリ／不行啦！不行啦！我沒辦法！
⑤だからあたし言ったじゃない／所以我不是說了嗎？
⑥もーだめ、お腹すいて一歩も歩けない／不行了！我肚子餓到一步都走不動。
⑦カウンター／吧台
⑧ドア／門
⑨立ってる／站起來
⑩テーブル／桌子
⑪火星移住に登録される方は列を守り……!!／登記移居火星的民眾請排隊……!!
⑫押すなよ――!!／不要推擠――!!
⑬割り込みすんな！／不要插隊!!
⑭整理番号を呼ばれるまでお待ちください!!／還沒叫到號碼的民眾，請稍候片刻!!
⑮押すなあ!!／不要推擠!!
⑯キャアアア!!／哇啊啊啊啊!!

P242
①羅針盤なしに俺たち、よくたどり着いたもんだ。／失去羅盤的我們，終於抵達了。
②確かに。／是啊！
③さあて、生き残って"栄光の八人"になろうぜ!!／讓我們存活下來，成為「光榮的八人」吧!!

P249
①父は世界一ウソが上手なんだから。／因為我爸爸可是世界第一的大騙子。
②おい、オードリー、人聞きの悪い／喂！奧黛麗，妳說得太難聽了吧！
③あら、ほめ言葉よ。／哎呀！這可是誇獎啊！
④じゃあ、ディナーで。／那麼，晚餐時間見。

7

啊啊！
⑧ひゃ〜〜、こりゃまた恐ろしね。／噫〜太可怕了！
⑨ "アフリカで新しいで伝染病発生か!?" だってさ、／非洲出現了新的傳染病呀！
⑩お母ちゃん。／老媽！
⑪体中の血が、なくなっちゃうんだって……クワバラクワバラ。／體內的血液會全部流光光……上天保佑！上天保佑喔！
⑫ローマ法王暗殺……／暗殺羅馬法王……

P180
①まだあるんだ、このマーク。／這個標誌還在啊？
②ははは!!／哈哈哈!!

P183
①一生悔やむことになるぞ。／不然你會後悔一輩子的。
②名前は!?／叫什麼名字!?
③この曲憶えてる、何て曲だっけ？／這首歌我有印象，叫什麼歌來著？
④お…俺の曲だ……／這……這是我的歌……
⑤星飛雄馬でもいいや。／叫我星飛雄馬也行。
⑥俺は誰だ／我是誰？
⑦俺は何のために生きてる…?／我為了什麼而活著…？
⑧原付イージーライダー／電動自行車逍遙騎士

P184
①こんなフレーズ……／這句歌詞……
②聴いたことない……／我沒聽過……
③グータララ〜〜♪／嗚達啦啦〜〜♪
④スーダララ〜〜♪／呼達啦啦〜〜♪

P186
①ほらよ本物だ。／拿去，是真的。
②ボロン／鏘鏘〜
③グータララ〜〜♪／嗚達啦啦〜〜♪
④スーダララ〜〜♪／呼達啦啦〜〜♪
⑤グータララ〜〜♪／嗚達啦啦〜〜♪
⑥と……止ま……／站……站住
⑦え!?／咦!?
⑧スーダララ〜〜♪／嗚達啦啦〜〜♪
⑨ああ……!!／啊啊……!!

P187
①も……門が……／門……門……
②ザワ／騷動
③開いた——!!／門開了——!!
④ほ……ほら、やっぱり……!!／看…看吧！果然沒錯……!!
⑤あなたの歌が世界を変えるんだ!!／你的歌改變了這個世界!!

P188
①幼稚園の頃ともだちは何人いた。小学校の頃ともだちは何人いた。クラス替えは何度した、ともだちは何人いた。中学校の頃ともだちは何人いた。／幼稚園的時候，有交過幾個朋友。小學的時候，有交過幾個朋友。換了好幾次班級，有交過幾個朋友。國中的時候，有交過幾個朋友。
②そのともだちのともだちは何人いる、おまえのともだちは何人いる。／那些朋友有多少朋友呢？你有多少朋友呢？
③おまえは…誰だ…／你……是誰……

P190
①泣くな、カンナ……／不要哭，神乃……
②七年間のご愛読ありがとうございました。／感謝各位讀者七年來的支持。
③浦沢直樹 スピリッツ編集部／浦澤直樹 SPIRITS 編輯部

P191
①聴いてもいない…か？／根本沒人在聽……嗎？
②結局…／結果……
③何も変わらなかった…／什麼都沒改變……
④は——…／唉——…

P192
①地球の上に夜が来る／夜晚降臨在地球上。
②僕は今家路を急ぐ／我正趕往回家途中。
③世界中に夜が来る／夜晚降臨在世界上。
④世界中が／整個世界……

P194
① 20 世紀少年だ。／20 世紀少年。

P200
①カシャカシャ／鏗鏗
②ガチャン／鏗鏗
③ギイガチャ…／嘰鏗…
④グルルグルル／嘰嘰
⑤我々ロボットは人間を手にかけ

るようにはできていない、これはルールだ。／我們機器人是不能對人類出手的，這是規定。
⑥ルールではない、人間がそのようにインストールしただけだ。／這不是規定。只是人類安裝這樣的程式在你們當中而已。
⑦おまえも人間を殺すプログラムはインストールされていないはずだ。／你應該也沒被安裝殺害人類的程式。
⑧なぜ殺した／為什麼要殺人？
⑨僕を捜してるっていうのはあなたですか？／找我的是你嗎？
⑩不思議だ…／真不可思議……
⑪なにがですか？／你指什麼？
⑫識別装置で人間かロボットかはすぐにわかる。／用識別裝置馬上就可以知道是人類還是機器人，
⑬君と話していると識別装置がエラーをおこす。／可是我一跟你說話，識別裝置就會出現錯誤訊息。
⑭よくそう言われます／經常有人這樣跟我說。
⑮ケジヒト／蓋吉特
⑯アトム／小金剛

P201
①一体５００ゼウスでいいよ。／一台算你 500 宙斯就好。

P202
①百キロメートルほど先で、竜巻が起きました。／一百公尺外，出現了龍捲風。
②何か……／似乎……
③脅威が……／有威脅……
④近づいています。／在接近中。
⑤お…おい、ノース２号！／慢慢著！諾斯２號！
⑥すぐ戻ります。／我馬上回來。
⑦何か？／有事嗎？
⑧ロビーさんの奥様ですね？／請問是羅比警員的夫人嗎？
⑨はい。／是的。
⑩悲しいお知らせです……／有件壞消息要通知您………

P203
①あああああ。／嗚啊啊啊啊！
②そうだ、素晴らしい。／就是這樣，妳做得很好。
③真似でもそのうち本物になる。／就算是學個樣子，也會慢慢變成真的。

P204
①俺は今……笑っているだろ？／我現在……有在笑吧？
②これは学んだものだ／這是我學來的！
③笑っている顔の形を、学んだものだ。／我學到了笑的臉形。

P140
①サラ…とした髪の表現は非常にむずかしいと思いますが／頭髮的飄逸體態非常難表現
②風や重力でいい具合に流れる／要呈現出風和重力的流線感
③シャギーにならないようにするのがポイントでしょうか／重點是小心不要畫成羽毛剪
④前髪の立ちあがりもあまりやりすぎると髪がかたくみえる／瀏海如果太蓬，頭髮會看起來很僵硬
⑤あちらの女性は身のこなしがいわゆる女っぽくないので／那邊的女性體態看起來就會沒有女人味
⑥サクッと動く／動作要俐落
⑦背すじがのびてると元気そうに見えるので／背脊挺直的話，看起來很有精神
⑧気持ち猫背ぎみに歩かせるとウラぶれ感がでるのでは？／有點駝背的話，看起來會有種頹喪感？
⑨あまりやりすぎるとしょんぼりになっちゃいますけど…／可是駝過頭的話，會變成沮喪感…
⑩あちらの国の太った人の体の厚みはいくらデフォルメしても足りないくらいで、コマの中におさまらなくて困ったことがあります。／那個國家的胖子身體較厚，不管怎麼壓縮，都很難畫在框框裡，有點困擾
⑪背中まで肉／到背上都是肉
⑫体格のいい人も胸の厚みは尋常ではありません／體格好的人，胸腔的厚度很不尋常
⑬ぐっとせり出した鼻／向外突出的鼻子
⑭鼻をふくめて奥行きをたっぷりとると雰囲気でます／包含鼻子，畫出深度的話，就能做出氛圍
⑮後頭部のせり出しもヨーロッパ的ニュアンス／後腦杓突出也是歐式風格？

P142
①僕が見えますか？／您看得到我嗎？

P144
①だめぇぇ!!／不行！

P145
①グ……／葛……
②グリマーさん……／葛利馬先生……
③やあ……／嗨……
④来ると思ってたよ……Dr.テンマ……／我就知道你會來……天馬醫師………
⑤隣の建物で二人…この下の階で一人…ここで一人…合計四人しとめた……／隔壁棟兩個…這樓

下一個……這裡一個……總共幹掉了四個…
⑥超人シュタイナーが………／超人蘇坦納………
⑦現れたんですね……？／現身了是嗎？
⑧ニナの口から明らかになる驚愕の真実!!それを知ったヨハンは!?／從妮娜口中知道驚人的真相!!知道這件事的約翰會!?

P155
①あなたには見える……／你看到的……
②"終わりの風景"が……／「結束的風景」……

P163
①なかなかたいした腕じゃないか、ドクター。／槍法不錯嘛！醫師。
②まぁあんたの腕というより、銃の性能がいいんだがね…／不過，比起你的槍術，應該是槍的性能比較好…

P168
①グータララ～～♪／嗚達啦啦～～♪
②スータララ～～♪／呼達啦啦～～♪
③グータララ～～♪／嗚達啦啦～～♪
④あの歌はもう……／我再也不唱……
⑤ザッ／沙
⑥歌わないんだ。／那首歌了。

P172
①どうした？／怎麼了？
②ん―――ヨシツネがさ……／嗯―――義常他說……
③間違いないって……誰かが秘密基地使ってたみたい……／不會錯……有人使用過秘密基地……
④え―――？／咦―――？

P173
①ミ―――ンミーンミーン／唧―――唧―唧―

P175
①ブンカブカチャカ♪／啦鏘鏘嘎♪
②ブンカブカチャカ♪／啦鏘鏘嘎♪
③おらは死んじまっただ～～♪／我死掉啦～～♪

P178
①プロローグ　皆さんもご存知の通り、1999年7月地球は人類史上最悪のあの事件を迎えました。

しかし、人類は今やそれを克服し、そして新たな世紀を無事迎えようとしているのです。あの事件を克服するには、彼らの力が必要でした。そう、あの9人がいたからこそ、我々は21世紀を迎えることができたのです。これから語る物語は、その彼らの物語です。／序章 如大家所知，1999年7月，地球面臨了人類史上最糟糕的那件事。可是，人類仍可望克服那件事，迎接新世紀。克服那件事需要他們的力量。沒錯，正因為有那9個人，我們才能平安迎接21世紀。接下來要講的，正是他們的故事。
②トゥエンティセンチェリーボーイズ／TWENTY CENTURY BOYS
③廣岡さん、江上さんへ　これが一昨日うかんで書きとめたメモです／致 廣岡先生 江上先生　這是我前天突然有靈感寫下的筆記。
④出てこい前田――!! 出てこい!!／出來，前田――快點出來！
⑤視聴覚室／視聽教室
⑥コラ前田――!!／喂！前田！
⑦昼メシの時間にポールモーリアはうんざりだ!!／我們已經受夠午休時間播波爾・瑪麗亞了。
⑧俺はこの曲でこの曲でこの学校の昼メシ時間を変える!!／我們要用這首歌改變這個學校的午休時間！
⑨国連／聯合國
⑩彼らなしに我々は21世紀をむかえることはなかったでしょう。／如果沒有他們，我們就無法迎接21世紀。
⑪ご紹介しましょう!!／讓我來為大家介紹!!
⑫見える。／看得見。
⑬私には見えるぞ／我看得見…
⑭何も変わらなかった……／什麼都沒有改變……
⑮三発ビンタをくらて顔がはれあがり、／挨了三個巴掌，臉腫起來，
⑯一時間の正座でヒザがいかれた／跪坐一個小時，膝蓋受不了。

P179
①まさか、またアレが……!!／又是……又是那個嗎……!?
②シュ――／嘶
③ほぎゃああ!!／哇啊啊啊!!
④ほぎゃ、ほぎゃ、ほぎゃ／哇啊啊！哇啊啊！哇啊啊……
⑤ほぎゃあああ!!／哇啊啊啊啊!!
⑥泣いてねえで寝ろ！カンナ！今、ミルク飲んだばっかりだろーが。／別哭了，快睡吧！神乃，妳不是才剛喝過奶嗎？
⑦ほぎゃ、ほぎゃ。／哇啊啊！哇

不會被開除啊……

P103
①ククテニ文化の担い手は何人ですか、Ｄｒ・キートン。／庫庫特尼文化的推動者是誰呢？奇頓博士？
②ボリボリボリ／抓抓抓
③いや……あのね、何度もいうようだけど、／哎呀……說過好多次了，
④ドクターじゃなくてミスターでけっこう。／不要叫我博士，叫我奇頓先生就好。

P110
①ウィンブルドンのセンターコートで試合したいです。／我想要去溫布頓的中央球場比賽。

P114
①"YAWARA！"完結から二か月／《YAWARA！以柔克剛》完結兩個月…
②あの歓声が…／那個歡呼聲…
③あの大歓声が帰ってきた!!／那個熱烈的歡呼聲，又再度回來了!!
④マツタケ？／松茸？
⑤マツタケごはん!?／松茸飯!?
⑥あふれる家族愛!!／家人滿滿的愛!!
⑦いて!!／好痛!!
⑧てめえ　このガキィ──!!／可惡！臭小鬼──!!
⑨おやつあげないわよ!!／才不會給你點心吃呢!!
⑩涙!!／淚水!!
⑪うえ～～ん!!／嗚哇～～!!
⑫香りたつ色香!!／性感女人味!!
⑬うっふ～ん♥／嗯呵♥
⑭真実の愛!!／真實的愛!!
⑮そして今……!!／然後就在今天!!
⑯ギュ／綁緊
⑰ギュ／綁緊

P115
①ソ…ソープ……／肥、肥皂……

P116
①ふ──／唉──
②ため息ばっかり。／你怎麼老是在嘆氣？
③婚約発表した人が…／發表婚約的人…
④ギュ／嘰

P118
①これが当たったら、こんな狭っくるしいアパートなんかおさらばだ!!／要是中了的話，就可以擺脫這麼狹小的公寓了!!

②お城みたいな家に住めるぞ!!夜ごと舞踏会がくりひろげられるようなな!!／就可以住在像城堡一樣的家裡!!每天晚上都可以舉辦舞會！
③お姉ちゃんは一人でのんびり楽しく温泉旅行。／姐姐一個人悠悠哉哉，開開心心去溫泉旅行。
④弟妹達はボロアパートでかわいそうにカレーうどん。／弟妹們只能在破公寓裡可憐地吃咖哩烏龍麵。
⑤こ…これで……／這…這個是……
⑥二億五千万円!?／兩億五千萬日圓!?
⑦え…ああ…／呃…啊啊…
⑧ここか？／這裡嗎？
⑨ええ。／嗯嗯。
⑩は虫類。／爬蟲類。

P120
①あの子が勝手にやってきて、／那孩子居然擅自…
②勝手に私達を巻き込み……／擅自把我們捲進來……
③そして……／而且還……
④海野ついに……／海野終於……
⑤そして……／而且還……
⑥サービスキープだあ!!ついに11-10でリードオオ!!／拿下發球局!!現在終於來到11-10領先!!

P121
①みっともないぞ──!!／丟臉死了──!!
②かっちょ悪い～!!／好糗啊～～!!
③勝たなくちゃ!!絶対に!!／絕對要贏!!絕對!!
④スパイ!!／間諜!!

P122
①ゲーム海野!!／海野得分!!
②タ…タ…タイブレーク──!!ついに勝負はタイブレークにもちこまれた──!!／平…平手決勝賽……!!現在要進入平手決勝賽了──!!
③やた…やたやった──!!／太好了！太好了！太好了啊──!!
④もしかしたらクビがつながるかも～～!!／說不定我們不用被炒魷魚了～～!!
⑤蠅どころじゃないわ、／她不是蒼蠅，
⑥このしつこさ…／糾纏不清成這樣…
⑦このコゴキブリだわ!!／根本是隻討厭的蟑螂!!
⑧ハ／呼！

P124

①SET.194 プレゼント／SET.194 禮物
②ああ……／啊啊……
③ゲット／到手了！

P126
①うけなさい!!／虛心接受…
②あたしの慈愛を!!／我的慈悲吧!!
③く!!／呀!!
④そしてあたしの栄光の道から……／然後從我光榮的勝利之路……
⑤永久に消えなさい!!／永遠地消失吧!!

P127
①くは!!／唔哇!!

P130
①ただいま。／我回來了。

P131
①おかえり。／歡迎回來。

P133
①ああああ!!／啊啊啊啊啊!!

P135
①へい、マンハッタンお待ち。／久等了，這是你點的曼哈頓。
②よお、レッドチェリーどうした？／喂，紅櫻桃呢？
③へ？／啊？
④レッドチェリーが入ってなきゃ、マンハッタンとは呼べねえだろうが!／沒有加一顆紅櫻桃，怎麼叫曼哈頓呢？
⑤す……すいません。／對…對不起。
⑥ったく、気をつけろ。／真是，用心點啊。
⑦ハモ／啊！
⑧これを口にくわえてると、商売がうまくいくのよ。／把這個吃到嘴裡就會生意興隆哦。
⑨へ？／哦？
⑩Kapitel 17. 消された過去／Kapitel 17. 被抹滅的過去
⑪ジンクスだよ、ジンクス！／這是迷信啊！迷信！

P137
①Dr. テンマの件について……／關於天馬醫師的事……
②私の甥だ。／這是我的外甥。
③六〇年代はじめ、私は表向きチェコスロヴァキア大使館の情報将校としてベルリンに駐在していた。／六〇年代初期，我對外以捷克斯洛伐克大使館的情報軍官身分，進駐柏林。

4

久……
②子供の頃も、切手を集めていた
かと思うとアマチュア無線にこる
といった具合で……／小時候也
是，本來以為他去蒐集郵票，沒多
久又迷上業餘無線電……

P91
①マイク。リッチー／麥克・理奇
②ボブ／鮑伯
③ヴィック／維克

P92
①その誰かさんは、コーヒーを頼
んだ。／這個人點了一杯咖啡，
②そして砂糖をいれたんだ。／然
後開始加入砂糖。
③一杯、二杯……／一匙、兩
匙……
④三杯、四杯……／三匙、四
匙……
⑤五杯目をいれたところで、いつ
も飲んでるコーヒーの味が口の中
に広がっだ。／當他加到第五匙
時，我口中突然充滿平常喝的咖啡
味道。
⑥誰かさんは、それをうまそうに
飲みやがった。／這個人津津有味
地喝了下去。
⑦それで俺は、銃を降ろした。／
於是我就把槍放了下來

P94
①平賀・キートン・太一38才／
平賀・奇頓・太一38歲

P96
①この料理、いけますねえ!!最
高のトルマダキアですよ!!料理
長に会いたいなあ!!／這道料理
真不錯!!好棒的葡萄葉鑲飯!!真
想見見主廚!!
②はあ？／啊？
③その論文、実は自分の研究だ、
先生の弟子の川村君が言い出
した。／老師的弟子・川村跑出
來說這個論文是自己寫的。
④そこで、奥様は先生のアリバイ
を徹底的に調べた……／於是夫
人便徹底調查了老師的不在場證
明……
⑤ドイツの地鶏は最高でじょ？私
の国、フランスもかなわない。／
德國的土雞很棒吧？連我們法國的
土雞也比不上。
⑥我がアメリカ合衆国の超大手
フライドチキンチェーンが、ドイ
ツにだけは進出できない理由がわ
かります。／這樣我就知道，我們美
利堅合眾國的大型炸雞連鎖店無法
進軍德國的理由。
⑦その月餅も、唐揚げも、父が懇
意にしていた日本の店に、孫文の

教え通りに伝わっていたんです。
／這個月餅和炸雞塊，都是和家父
往來密切的日本店，按照孫文傳授
流傳下來的。
⑧父から月餅と聞き、もしやと思
い趙老人に確認しました。昔、孫
文があなたの店で作ったことを。
／我從父親那聽到月餅，於是向趙
老人確認，果然孫文曾在你的店裡
做過月餅。
⑨おいしい!!／好吃耶!!
⑩ドライフルーツのミンスパイ
だ!!／是百果餡餅啊!!
⑪んっ!!これもいけますね。／
嗯!!這個也不錯。
⑫グラーシュのクネーデル添え、
それも先生の大好物でした。／馬
鈴薯球匈牙利湯，老師也非常喜
歡。
⑬ガツガツ／喀喀
⑭ハグハグ／嚼嚼
⑮ん!!／嗯!!
⑯この肉団子の牛肉包み、最高だ
よ!!／這個牛肉丸子超棒的。
⑰ブラジオリよ。／那是牛肉橄欖
捲。
⑱いや──、どれもこれもうまか
った。たいしたもんだよ百合子。
／哇──每一項都好美味，太厲害
了，百合子。

P97
①あなたは悪くない。／你沒有
錯。
②サンドイッチ食べてください。
／請吃三明治。
③そして少し眠ってください。／
並且稍微睡一下吧！
④あなたは生きのびてください。
／請你繼續活下去。
⑤そして一人でも多くの人を助け
てください。───ニナ／並且
盡量多幫助一些人───妮娜
⑥あ……あの、それはどういう証
拠に？／啊……請問，是什麼樣的
證據呢？
⑦なんの証拠にもなりはしない
が、／算不上什麼證據，
⑧一般に拉致された人間は、恐怖
感から血中の酸素が多い……つま
りギアは、殺される直前まで、平
静だったと……／可是一般遭到綁
架的人，會因為恐懼感導致血液含
氧量過高……也就是說奇亞被殺之
前都還很平靜……
⑨けしからん!!この緊急時に寝
ているとは、／不像話!!這種時
候居然在睡覺!
⑩んご…／呼嚕…
⑪あ……起こさないで!!彼には
あと五時間眠る義務がある。／
啊……請不要叫醒他。他有再睡5
個小時的義務。

⑫不眠不休で人質を見張る誘拐犯
に我々が勝つには、体力しかない
でしょう。／想要戰勝不眠不休監
視人質的犯人，就只能靠體力了
吧？
⑬誘拐専門の我々、C11課の捜査
マニュアルにもある。捜査官は八
時間眠ることを義務とする、と
ね。／我們專門處理綁架的第C11
課的捜査工作手冊上也有寫明。因
此搜查官有義務睡滿八個小時。
⑭んが。／唔！

P99
①最後の最後まで研究を続け、／
持續研究到最後的最後一刻，
②発掘現場で亡くなった……／後
來在挖掘現場過世……
③人間はどんな所でも学ぶことが
できる。／人無論在什麼地方都能
學習。
④知りたいという心さえあれ
ば……／只要有顆向學的心……

P100
①がジャン／喀鏘
②レウカ岬・イタリア南部──／
琉卡海岬・義大利南部──
③ノドジロムシクイか………／灰
白喉林鶯嗎
④渡り鳥の先陣だな、背中を切ら
れてる。／這是候鳥的先鋒部隊，
背後受傷了嗎？
⑤ハヤブサに襲われたんだな。／
大概是被遊隼攻擊了。

P101
①道の真ん中にいたんですが……で
も、かわいそうに……／牠掉落在
道路正中央……有點可憐……
②ザ／沙…
③どうやらこっちのベスパも息絶
えたようですな。／看來這邊這輛
偉士車也要斷氣了。

P102
①一定期間内に、加入者が死ぬか
死なないかに金をが賭け合うビジ
ネス……すなわち生命保険です。
／這是一種在一定期間內，以參賽
者的生死為賭注的事業……也就是
人壽保險。
②何か質問は…？／有沒有什麼問
題…？
③じゃ、今日はここまで。／那今
天就上到這裡。
④それから、来週は休講です……
／還有，下個禮拜停課。
⑤まあた休講だって!!／又停課
啊!?
⑥こんなに休講ばっかりじゃ、
来年はクビなんじゃない、あの
人……／這個人老是停課，明年會

3

学年誌とか、ありますし、どう考えでも週刊はムリかと……／啊…呃……我現在手上有《PINEAPPLE ARMY 終極傭兵》、〈BE-PAL〉，還有學年誌，怎麼想都不可能有時間當週刊啊。

⑩テレパルとか GORO とかのイラストも…／還有〈Terepal〉、〈GORO〉的插圖…

⑪……で今何やってたの？／那你現在在做什麼？

⑫え・あ、はあ……／呃…啊…哈……

⑬実は仕事場で本棚を組み立ててまして……／老實說，我在工作室組了一個書櫃。

⑭組み終わってみたら、それがなんと逆さまで……／組完之後覺得好像組反了……

⑮でかい本棚で途方に暮れちゃって……／可是因為是大書櫃，所以我現在也不知道該怎麼辦……

⑯たのむよ、ひとつ週刊連載。／拜託你，多加一個週刊連載。

⑰そして『YAWARA！』週刊連載は始まり、『Happy！』、『20世紀少年』と絶え間ない地獄の日々が続くのだった。／就這樣，《YAWARA！以柔克剛》開始在週刊連載，後面接著《Happy！網壇小魔女》、《20世紀少年》，毫無間斷的地獄生活就此展開。

⑱あ…ははあ……／啊…是、是……

P66
①ライバル？冗談じゃないわ!!／對手？開什麼玩笑!!
②あなたみたいなありがちなライバルを持ったら不幸になるわ!!／有個像妳這麼普通的對手，也太不幸了吧!!
③ありがち…／普通……
④謎のスポーツ記者／謎之運動記者
⑤猪熊さん絶対にきみの正体をあばいてやる。／豬熊，我一定會揭穿妳的真面目。
⑥ライバル／對手
⑦いいとこのお嬢さま、なにをやってもうまくいく→退屈／有錢人家的大小姐，不管做什麼都一帆風順→無聊
⑧ライバル←記者が取材／對手←記者採訪

P67
①加賀邦子でーす／我是加賀邦子。
②フジコー！／富士子——！
③足のサイズ／腳的尺寸
④バスト ウェスト ヒープ／胸圍 腰圍 臀圍

⑤柔!!山下のように国民栄誉賞をもらいたくないのか!!／柔!!妳不想像山下一樣拿國民榮譽賞嗎!!
⑥共学／男女同校
⑦柔よく剛を制す!!／以柔制剛!!
⑧国民栄誉賞なんていらないわ!!あたしはふつうの女の子よ!!／我才不要拿國民榮譽賞，我只是個普通的女孩子!!
⑨センセーションフルにデビューするのちゃ、だから対外試合は禁止ちゃ。／我要讓妳華麗出道！所以禁止對外公開比賽！

P72
①おい、柔!!聞こえんのか!!／喂！柔!!妳有聽到嗎!!
②何？大きな声出して!!／怎麼了？這麼大聲!!
③夕御飯ならもうすぐできるからちょっと待ってて!!／晚飯快要好了，再等一下!!
④メシも大事ぢゃがとにかくこれを見ろ!!／飯也很重要，但是妳先看這個!!
⑤今日のは格別おいしいんだから!!／今天會特別美味喔!!
⑥はいできました、ガスパチョ!!／來，煮好了，是西班牙凍湯喔!!
⑦な……なんぢゃこれ？／這……這是什麼玩意兒？
⑧ガスパチョよ、ガスパチョ!!トマトジュースをベースにしたサラダ感覚の冷製スープ!!／西班牙凍湯就是西班牙凍湯啊！以番茄汁為底，類似沙拉的冷湯。
⑨スペイン料理なんだから！／是西班牙料理！
⑩ガスバクハツどうしたって？／妳說什麼瓦斯爆炸？
⑪ガスパチョ!!／是西班牙凍湯!!

P74
①あのカッコいいバイクどうしたのよ!?／那輛帥氣的機車怎麼了!?
②文句言うな!!しっかりつかまってろ!!／不要抱怨了!!抓緊我!!
③いけ——柔さん!!／上啊——柔!!

P76
①日本の猪熊 柔がついに無差別級の青畳の上にあがりました——!!／日本的豬熊柔終於踏上無差別級的藍墊上了——!!

P78
①一生懸命やるのって、／拼盡全力的感覺，
②いいね。／真好。

P79
①子供……できちゃった。／我……懷孕了。
②そりゃめでたいねー、誰のすか？／恭喜啊！誰的孩子啊？
③あたしと花園くんの!!／我跟花園的!!
④へ——そうスか——!!／喔——是喔——!!
⑤花園くん………／花園………

P80
①ハァ／呼…
②ハァ／呼…
③ハァ／呼…
④俺……／我…
⑤ハァ／呼…
⑥ハァ／呼…
⑦俺……／我…
⑧きみが好きだ。／我喜歡妳。

P81
①わたしも……／我也是………
②ずっと好きだった!!／一直都很喜歡你!!

P83
①スースー／呼——呼——
②お疲れさま……／辛苦妳了……
③本阿弥スポーツクラブ／本阿彌運動俱樂部
④まっ!!／哇!!
⑤まあ!!それは本当ですの!?／哇!!這是真的嗎!?
⑥はい!!一年半お待たせいたしました!／是的!!讓妳等了一年半!
⑦ついにソウルで捜し当ててございます!!／我終於在首爾找到了!!
⑧よろしい！すぐにコーチ就任の契約交渉に入りなさい。お金はいくらでもお支払いします。／非常好！那我們立刻討論擔任教練的合約。要多少錢我都付。
⑨これで4年後のバルセロナは…／這樣4年後的巴塞隆納……
⑩私のためのオリンピックになりますわ!!／就是為我而舉辦的奧運了!!

P88
①君にこの風景をみせたい。／我想讓你看這個風景。

P89
①来てください。私はここにいます。／請到這裡來，我在這裡。

P90
①宏って子は、昔から何をやっても長続きしませんで……／宏那孩子從以前就不管做什麼事都無法持

封面
①では、オペをはじめます。／那麼，開始進行手術。
②ここで一曲……／我在這裡獻唱一曲……

封面裡
①みんな……死んでる!!／大家……都死了!!
②なんだこの真っ赤な顔は――!!／我的臉怎麼會這麼紅啊――!!
③私はロボットだ。／我是機器人。
④ファ～～／呼啊～～～
⑤あれは……／那是…
⑥うそ♡／騙人的♡
⑦正義は死なないのだ。／正義是不會死的。
⑧やめとけって／放棄吧!

P1
①もうしばらくこうしててくれや……／再保持這樣一下吧……
②お帰り。／歡迎回來。
③遅刻だァ!／要遲到了!
④普通の女の子になりたいの、あたし!!／我想成為普通的女孩子啊!!
⑤"僕を見て!僕を見て!僕の中のモンスターがこんなに大きくなったよ、Dr.テンマ"／"看看我!看看我!我身體裡的怪物已經長得這麼大了哦，天馬醫生"

P10
①八百長なんて!!／我才不要打假球!!

P12
①母さん………／媽媽………
②手をはなさないで、母さん………／不要放開我的手，媽媽………

P13
①母さん………／媽媽………

P14
①地球の平和を守るために……／為了保衛地球的和平……

P29
①試合は終わってません!!／比賽還沒有結束!!
②ボールははいってます!!／球有打進!!
③文句があるなら、それぞれのボス連れてらっしゃい!!／有怨言的話，就帶你們各自的老大過來!!
④柔のおねえちゃんみたいに強く

なるのよ。／要變得像柔姊姊一樣強。

P30
①我ら忍者部隊!／我們是忍者部隊!
②絶対この世を、悪から守ってみせる!!／一定會保護這個世界不受惡勢力侵害!!

P34
①大リーグボール二号…／大聯盟魔球二號…
②いつも野球をやっていた空地には……／在總是玩著棒球的空地上……
③消える魔球――!!／消失的魔球――!!

P35
①子供産んだんだから、メスってことだろ。／牠都生了小孩了，所以是母的吧?
②しかも、その産まれた子供が柳家金語楼そっくりなのもショックだよな。／而且小孩還跟柳家金語樓長得一模一樣，也太嚇人了吧!

P37
①引っ越し先の近くの本屋に買いに行ったらもう売り切れだった。／搬家後，我去附近的書店看，都已經賣完了。
②どうしても読みたかったんだ。「火の鳥」の新章がはじまるんでね…／我無論如何都想很想看。《火鳥》的新章已經開始了啊……

P43
①スパイダーさん、メジャーデビュー決まりそうなんですって?／SPIDER，你快要正式出道了嗎?
②ん…?ああ……／嗯…?嗯嗯……

P46
①ひいい／哇啊啊!
②はあ／呼…
③わ、わ、悪い夢み……見……／我、我…我做惡夢……了……
④あっ!!／啊!!
⑤遅刻だァ!／要遲到了!

P48
①これが地球の危機を救う正義の味方だ。／這就是拯救地球危機的正義夥伴。
②リー・ハーヴェイ・／李·哈維·
③オズワルド／奧茲華。

P52
①チャ／卡
②やめて!!／不要!!

③き……きさま何をする!!／妳……妳要造反啊!?
④なに!?／什麼!?
⑤前に、オトリ捜査をしていた女の刑事?／上次偽裝搜查的女警?
⑥は!!今度はコートの下に海兵隊の野戦服を身につけ、／是!!這次披著大衣，裡面穿陸戰隊制服。
⑦十二発の手榴弾を携行していました!／並且身上攜帶十二顆手榴彈!
⑧海兵隊?………十二発の手榴弾?陸戦隊制服?………十二顆手榴彈?
⑨昔、そんな作戦を使う爆破のプロフェッショナルがいたが……／以前好像有個使用這種作戰方式的爆破高手……

P54
①天地150ミリ／天地150公釐
②セント・アイブス、英国――／英國聖艾弗斯――
③……その男だ。／……就是他。
④ジェド・豪士か?／他就是傑特·豪士嗎?
⑤奴の方を見るな!!／別盯著他!!

P56
①クイッ／推!
②たのむぞ!!／拜託要成功啊!!
③行けっ!!／上啊!!

P65
①まあさ、いろいろあるからさ、たいへんよホント。／總之，真的發生了很多事。
②一九八六年某日、白井編集長が突然やってきた。／一九八六年某天，白井總編輯突然來訪。
③編集長が来た日／總編輯來訪的日子
④「ウラサワはもう使わなくていい」(伝聞)と言っていたはずの白井編集長が、僕になんの用があるのだろう。／說出「浦澤可以砍了」這種話(傳聞)的白井總編突然跑來找我到底有何貴幹?
⑤いや、まいっちゃうよ、実際の話。／老實說，真的很傷腦筋。
⑥でさ、こないだ描いた『YAWARA!』なんだけどさ、週刊連載してよ。／所以你之前畫的《YAWARA!以柔克剛》，就放在週刊上連載吧!
⑦は?／咦?
⑧大丈夫、大丈夫。キツかったらすぐ月イチに戻すからさ。／放心!放心!如果覺得時間太緊的話，馬上可恢復為一個月一次。
⑨あ、いや……今、『パイナップルARMY』とか、『BE-PAL』とか、

1

第4章
Q.如何創作撼動人心的情節?

不會只有一種。

而感動。」

君にこの風景を見せたい。①

《MASTER KEATON 危險調查員》……平賀＝奇頓 太一的父親是日本人，母親是英國人，畢業於牛津大學，曾擔任SAS隊員，現為保險調查員。他的夢想是成為考古學家，挖掘夢幻的多瑙河文明。可是現實中，他卻一天到晚從事危險性極高的偵探行業。他在沙漠當中，以知識為武器求生，用巧克力讓恐怖份子的炸彈停止。離婚後仍想前妻日思夜想、老是被女兒、百合子斥責的奇頓。在女兒、老當益壯的父親、太平和保險調查員的拍檔、丹尼爾的支持下，與活動範圍以英國和日本為軸心，橫跨全歐洲的犯罪組織對抗，並接觸了各式各樣的人生，逐漸解決各項錯綜複雜的案件。本作品累計1976萬冊，以單話完結的學術懸疑作品來說，算是刻劃出相當多的人性描寫。連載於《BIC COMIC ORIGINAL》（小學館）88年11號～94年11號。單行本總共18集。完全版12集。番外篇《危險調查員之奇頓動物記事》單行本全1冊。續篇《MASTER KEATON ReMASTER》（腳本／長崎尚志）單行本。完全版皆為全1冊。'98年播放動畫版。

来てください。
私は
ここにいます。
①

A.「因為感動的類型
所以我會一直去思考
人會因為什麼事情

告別強過頭的主角傑特‧豪士之後，
浦澤遂次改用赤手空拳的善良男子當男主角。
浦澤作品的最大魅力是人性刻劃，
在這部從暢銷作品《YAWARA！以柔克剛》的背後創造出來、
多達144回的單話完結作品，可說是人性刻劃的集大成。
運用人心悲哀來觸動人心的想法，
究竟是從何而來的呢？

1988-1994
MASTER
KEATON

（腳本／勝鹿北星　長崎尚志　浦澤直樹）

「同樣是『落淚』，但其實也有很多種類型，可是我真的覺得到底哭夠了沒啊！怎麼老在哭啊！」

主角是個明明還有其他工作要做，卻會認真觀摩豆腐製法的人

——《YAWARA！以柔克剛》在〈SPIRITS〉上連載，好評不斷，而在另一本雜誌〈ORIGINAL〉上連載的《PINEAPPLE ARMY 終極傭兵》則進入完結篇，並開始連載新作的《MASTER KEATON 危險調查員》。您能不能說說《MASTER KEATON 危險調查員》的主角奇頓是怎麼誕生的呢？

「當時，林先生約我在小學館地下室的咖啡廳見面，問我是不是不想再繼續畫《PINEAPPLE ARMY 終極傭兵》。我就跟他說，我還是覺得會做炸彈的主角有點強過頭了。而且那種肌肉壯漢實在跟我合不來，如果是個赤手空拳的善良男子倒還能放感情去畫。林先生聽了後說：『好吧！那下部作品，就用善良男子當主角！』叫我三個月後就開始畫！」

——只有三個月時間準備新的連載，時間非常緊湊吧？

「那時我好像跟長崎先生說，主角是個外出工作時，沿途經過豆腐店，就會溜進後面的工廠偷看，而且看著看著就忘記要出來的人。明明還有其他工作要做，卻會認真觀摩起豆腐的製法，看到忘我。」

——所以跟《再見！兔子先生！》和《YAWARA！以柔克剛》那時一樣，算是靈光乍現誕生的角色囉？這麼說來，奇頓確實很愛東張西望，跟人講話時，還會一邊看煙灰缸背面。

「因為他是個博物學家嘛！所以這個設定就很直接地冒了出來。長崎先生聽了可能也覺得有趣，就把這點子帶回去編輯部。我當時為了《YAWARA！以柔克剛》的連載忙得沒日沒夜，都快忘了有這件事，沒想到過了一段時間，長崎先生打電話給我說：『之前你說的那個男主角的設定，如果他是個保險調查員，而且曾當過SAS※1教官，這個想法如何？』我原本還想，那不就跟傑特・豪士很像嗎？但長崎先生又說，他的夢想其實是成為一名考古學家，而且還在做一些類似偵探的事，這樣設定的話，就能讓角色變成一個對各種事物充滿好奇心的人。」

——居然把3個要素全部加進去。

「對啊！我問長崎先生這樣不會太貪心了嗎？長崎先生說他其實也這麼認為，但又覺得管他的，這點程度應該還可以。」

——這麼看來，可以說主角設定承襲《PINEAPPLE ARMY 終極傭兵》，但卻更深更廣。

「角色概念的確是承襲傑特・豪士。但是，我沒讓他拿任何武器，而是讓他運用考古

① 宏って子は、昔から何をやっても長続きしません……

② 子供の頃も、切手を集めていたかと思うとアマチュア無線にこるといった具合で……

《MASTER KEATON 危險調查員 完全版》第1集 第2話
——一邊聽委託人說的話，一邊觀察煙灰缸背面的奇頓。

※1 SAS 「Special Air Service」的簡稱，英國空降部隊。由受過特殊訓練的隊員組成，負責爆破、蒐集情報、拯救人質，任務範圍廣泛。SAS在1980年解決了伊朗駐英大使館人質事件，'82年則派赴至福克蘭群島戰爭。

為了誕生各種角色所畫的草稿。

學的知識，將現場有的東西當成古代武器來使用。長崎先生提議將書名定為《MASTER KEATON 危險調查員》，我想說，是故意用諧音梗※2的嗎？（笑）」

——當時編輯部裡面好像也很流行取諧音當書名（笑）。所以包括編輯部，浦澤老師和長崎先生都有意要讓這部作品承襲《PINEAPPLE ARMY 終極傭兵》囉？

「嗯。畢竟好不容易開拓出這類型的市場。而且，我們認為接下來將會是歐洲的時代，而不是美國，所以就讓以美國作為舞台的傑特·豪士轉向歐洲，用這種感覺來繼續畫奇頓。」

感動的類型絕對不會只有一種

——《MASTER KEATON 危險調查員》的漫畫本篇共有144回，也就是說畫了144回單話完結的作品，每一回都有新角色登場，舞台也都不一樣。

「對啊！連載到了後半的時候，我讀著原作，改寫了不少人性刻劃的部分，想起來真是個大工程！」

——每一回當中都要有起承轉合，

但卻不會過度著墨，我想這也是《MASTER KEATON 危險調查員》的魅力所在，讓故事變得非常圓熟，

「如果結尾收得太普通，我會覺得很遜，像是賺人熱淚的結局。我會

——您會不喜歡自己畫的結局嗎？

「嗯。反正我就是覺得全部都很假，所以我會不斷問自己，什麼樣的結局才不會落入俗套？不落淚的結局、不單是搞笑的結局又該是什麼樣子？還有，要擷取一個人的哪一段人生？當我把各種點子都用盡的時候，最後真的變得很像是在問禪一樣。」

——這樣就停在這裡。我們談的東西越來越哲學了耶！

「因為一個人的人生才不會這麼簡單就停在這裡。我們談的東西越

樣的安排讓我覺得很假。」

起承轉合，最後結束在『合』，這也就是說，在一回26頁的故事當中種結局看起來也全都好假，好刻意。這最後兩三分鐘常有的那種感覺。這尾！就是《週二推理劇場》※3每集結尾卻用一些無聊的搞笑迅速收但其實也有很多種類型，可是我真人落淚的結局了。同樣是『落淚』，

「真的，而且我已經受夠了老是讓哭吧！還有就是前面營造得很沉重，哭啊！要帶給人感動，不是只能靠的覺得到底哭夠了沒啊！怎麼老在

讀完後很有餘韻。只是這樣畫漫畫，應該比畫本畫需要拖拖拉拉的漫畫還要難畫許多吧？每次都得用不同方式，打動讀者的心。

※2 諧音梗 MASTER KEATON 與1895年所生的美國喜劇演員兼電影導演巴斯特·基頓（Buster Keaton）發音相近。

※3 週二推理劇場 為'81年～'05年播放於日本電視台的2小時推理劇。

一直去思考到底要怎樣畫才能避免這種結局？要怎麼畫才能畫出所謂的『真』？而且，前一回還結束在落淚的畫面，下一回就得畫出完全不同的感覺。思考這些事就像是在『工作』一樣，感覺很討厭。」

——光想就很辛苦。不過，以技術層面上來說，您已經知道「怎麼畫會讓讀者落淚」囉？

「嗯……可以這麼說。因為感動的類型不會只有一種，所以我會去分析人在什麼時候會覺得感動。我希望可以讓讀者在前所未見的新境界中獲得感動。但就是因為每次都想畫出新東西，最後反而得出『不需要感動』這種結論，根本就是自暴自棄了（笑）。

單話完結的小故事，像是長篇作品中閃耀的一顆星

——您會刻意去記住日常生活中有哪些事物「不錯」或「令人感動」的地方，然後在構思具體的故事時，再從記憶庫中挖出來當題材嗎？

「嗯……通常我會先拿到原作，看完之後再坐在桌前思考要怎麼整理成一部作品，所以並沒有拿特別記住的事物當題材。」

——您在畫《PINEAPPLE ARMY 終極傭兵》、《MASTER KEATON 危險調查員》培養出來的說故事技術，在之後所畫的長篇作品也派上了用場。在主線故事的長篇作品開始進行大動作之前，有時會穿插一些單話完結的小故事，這些故事經常讓人為之驚嘆。像是《MONSTER 怪物》裡面不是也有這麼多嗎？妮娜※4接觸的那位退休殺手，之所以改邪歸正，是因為看到他準備殺害的目標人物在咖啡裡放了五匙糖。這種故事到底是怎麼想出來的啊……感覺這不是用力去想就可以想出來的。

「我會去想呀（笑）！想得可用力了。不覺得這樣的設定，感覺起來比較悲哀嗎？」

——是呀。說到浦澤作品，「悲哀」是個很重要的關鍵字，只是重點是到底要怎麼用故事呈現出悲哀的感覺，而不是依靠文字敘述？

「總之只能不斷地討論，不斷地想，不斷跟大家交換意見。」

——哎，我還真想不出來「五匙糖」的點子是怎麼蹦出的？

「我記得有次跟編輯開會的時候，我們談到只要人還能感覺得到甜味，就代表他還沒有完蛋。人只要還有力氣嚷著想吃甜食，就代表他還很正常。可是如果哪天對甜食失去興

《MONSTER 怪物 完全版》 第2集 第32話
殺手將改邪歸正的契機告訴妮娜。

※4 妮娜、妮娜、弗多拿《MONSTER 怪物》的登場人物，也是具備不凡領袖氣質的「怪物」約翰·李貝特的雙胞胎妹妹。

趣，就覺得這個人好像快不行了。

而且我爸他總是喜歡在咖啡裡加一大堆糖，加到糖根本都溶不掉。他覺得這樣才甜、才好喝。我覺得在這個「甜又好喝」的感受中，隱含了一種『和平』的概念。」

——我非常懂您的意思，但能不能注意到這一點並應用在漫畫中，感覺就是天份的問題了。在長篇中放入一回小故事，是考慮過故事整體平衡才這麼做的嗎？

「基本上我並沒有在畫長篇的感覺。我只是在畫這群偶然間出現在這個故事裡的人們……遇到主角的這群人們是用什麼方式在生活的。他們的人生哲學，一定也給主角帶來了某些影響。在這樣不斷重覆作畫之後，有種全地球的人都畫得出來的感覺。其實就只是這樣而已。」

《YAWARA！以柔克剛》是A面，《MASTER KEATON 危險調查員》是B面？

——《MASTER KEATON 危險調查員》跟《YAWARA！以柔克剛》的連載期間重疊了很多年，先是《YAWARA！以柔克剛》爆紅，之後《MASTER KEATON 危險調查員》的評價才漸漸水漲船高。不曉得浦澤老師知不知情，當時有人說，以唱片做比喻，《YAWARA！以柔克剛》就像是A面歌曲，《MASTER KEATON 危險調查員》則是B面歌曲。

「我知道這件事。而且還有粉絲寫信給我說《MASTER KEATON 危險調查員》畫風跟浦澤老師好像（笑）。」

——看來這兩部作品給讀者的印象真的差很多，甚至會讓人以為是不同人畫的（笑）。不過，也無法說出哪一部才是老師的「真風格」吧？

「直到現在都還是有人覺得浦澤都在畫些嚴肅的作品，但這種想法，其實根本大錯特錯，我的本質明明就是個喜劇漫畫家呀！而且現在還有人會說，《20世紀少年》的作者也畫了《YAWARA！以柔克剛》嗎？但其實仔細讀就會知道本質並無差別。《MONSTER 怪物》、《YAWARA！以柔克剛》、《MASTER KEATON 危險調查員》其實本質也都是當成特例來看待吧。

冠上一個類別，真叫人百思不解。

——想得單純一點，是因為兩部作品都是老師的代表作吧？可能也是因為很少有這類型的作家，大家才會這樣想。

「可是像北野武[5]也是用Beat Takeshi這個藝名在電視上穿著人偶裝搞笑，同時又拍了《花火》[6]、《兇暴的男人》[7]等作品，就不會有人錯亂啊！」

——可能是因為他用了「Beat Takeshi」和「北野武」兩個名字，做不同類型的事，而且大家已經先在電視上知道他是「Beat Takeshi」了。但是漫畫家就不一樣了，讀者會用遇到的作品來評斷對作家的印象。先看《YAWARA！以柔克剛》跟先看《20世紀少年》的讀者，對您的印象應該也是大相逕庭。

「還有啊，大家總覺得漫畫家不夠靈活，只能專注在某種題材上。比方說只畫棒球漫畫。我倒覺得漫畫家比他們想得還要靈活。」

——話是這麼說，但能夠這麼全能的還是不多，所以浦澤老師才會被一樣的。總覺得這個世界分類的基準，是不是太死板了點？好像非得

——《MASTER KEATON 危險調查員》、《MONSTER 怪物》、《YAWARA！以柔克剛》、

「是嗎？我一直在叫乘附[8]趕快畫

「直到現在都還是有人覺得浦澤都在畫些嚴肅的作品，但這種想法，其實根本大錯特錯。」

※5 北野武　Beat Takeshi。'47年出生於東京的搞笑藝人兼電影導演。'72年組成「Two Beat」，引起一陣漫才熱潮。一炮而紅。'81年～因廣播節目《All Night-NIPPON的All Night-NIPPON》，以及電視節目《漫才滑稽一族（Beat Takeshi的）漫才滑稽一族》，更奠定了他在日本演藝圈不可動搖的地位，並以本名北野武執導電影。

※6《花火》　導演、監製、劇本皆由北野武一手包辦，'98年上映。內容描寫一名刑警射殺犯人為同事復仇。而後辭去刑警一職，向黑幫借了高利貸，與患了不治之症的妻子兩人一同踏上旅途。此作獲威尼斯影展金獅獎。

※7《兇暴的男人》　北野武的導演處女作。'89年上映。內容描寫Beat Takeshi扮演的殘暴刑警，發現某名毒販的屍體，並以強硬手段調查犯罪集團，逐漸挖出一連串真相。

※8 乘附　乘附雅春。'79年出生於埼玉縣。'02年以《高校痞子田中》（BIG COMIC SPIRITS）出道。之後也不斷在BIG COMIC SPIRITS上推出搞笑作品，如《高校痞子田中》系列作、《螻「翼」貪生》等作。

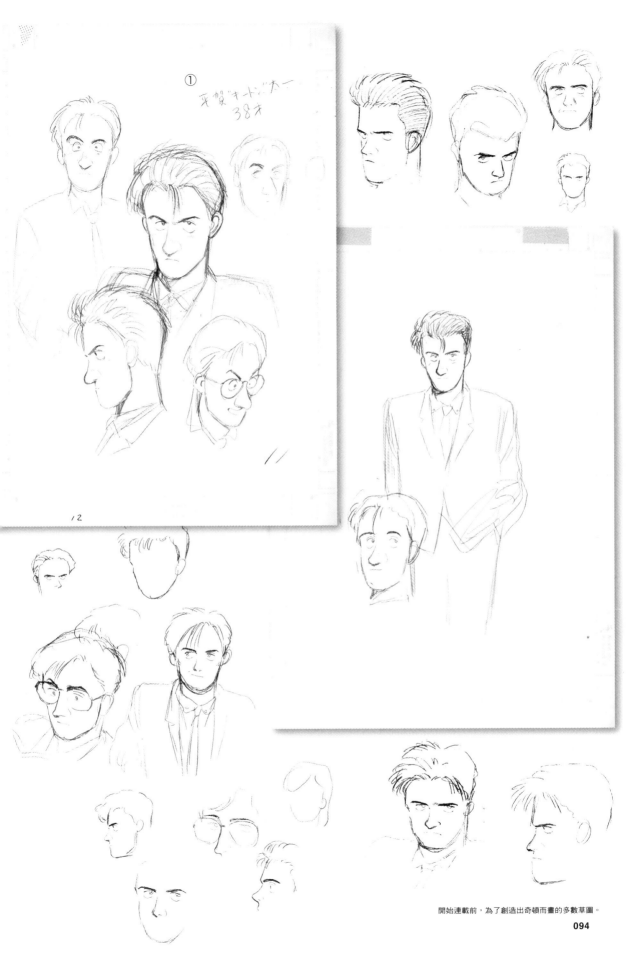

開始連載前，為了創造出奇頓而畫的多數草圖。

「基本上我不太會把自己代入任何登場人物。」

些嚴肅的作品。我覺得他一定畫得出來，只要是個編輯與他攜手創作，畫點硬派的警匪故事，一定能誕生有趣的作品。他只是不巧身邊沒這種編輯而已。」

不將善惡分得非黑即白

——回到剛才A面／B面的話題，正因為浦澤老師的懸疑作品跟搞笑作品都很成功，所以當時哪部作品搞成影響力大，哪部作品就容易被當成「A面」看待。讀《20世紀少年》留下深刻印象的讀者，可能會驚訝這部作品跟小時候在電視上看過的《YAWARA！以柔克剛》居然是同一位作者；喜歡《YAWARA！以柔克剛》的讀者，看了同時連載的《MASTER KEATON 危險調查員》，可能也會感到混亂。

「但如果從刻劃人性這方面來看的話，我覺得我其實都在畫一樣的東西。」

——我記得您曾說過，《MONSTER 怪物》也是邊笑邊畫的。

「也不是說真的邊笑邊畫啦（笑）！我只是覺得，嚇讀者跟逗笑讀者，其

實是同一件事。翻到下一頁時，不管是『哈哈哈』地笑出聲來，還是嚇到叫出來，其實並無差別。因為《YAWARA！以柔克剛》、《Happy！網壇小魔女》、《MONSTER 怪物》、《20世紀少年》，畫這四部作品時我都是秉持一個態度：『沒有所謂真正的對錯。』只是有一群各形各色的人，各做了許多事情，但我完全沒去評斷到底誰對誰錯。」

——原來如此。所以身為作者的浦澤老師與角色、故事之間，不管在哪部作品裡，都保持著相同的距離。

「可以這麼說。所以像《20世紀少年》這種作品，不明確指出誰善誰惡，讀者可能就會覺得悶悶的。」

——因為沒給出任何「正確答案」。

「我完全沒提到到底誰對誰錯這種事，《MONSTER 怪物》也是一樣。很多人說看完《MONSTER 怪物》跟《20世紀少年》後會覺得無法釋懷，大概是因為我完全沒去評斷對錯的緣故吧！」

——而且這世上根本沒有所謂絕對的對與錯吧？浦澤老師對於帥氣有很明確的定義，並且討厭俗套、難某個角度看來是善，換了個角度又

就是覺得要跟作品和角色保持一步之遠的距離呢？

「基本上我不太會把自己代入任何登場人物。因為如果用某個角色的角度去描寫的話，想傳達的焦點就會模糊掉了。就像齋藤隆夫老師在《漫勉》※9中所說的，善惡的基準會隨時代改變，所以要畫不會受其影響的作品。有點類似這個概念。在《20世紀少年》裡面也提過，偷了東西不是說聲對不起就可以了事的，但如果還是小孩子，說聲抱歉就沒事了。可是一旦長大成人，很多事不是道歉就可以解決的。隨著年齡增長，善惡的基準也會跟著改變。所以我想表達的就是——根本就沒人知道什麼是真正的善和真正的惡。」

——就算一開始沒有惡意，但對其他人而言，也有可能是非常壞的事。

「對。《YAWARA！以柔克剛》中，邦子喜歡上松田記者，這並不是件壞事，但因為太喜歡了，就會阻止其他女孩子接近松田。明明不是壞事，卻會讓她看起來像個壞人。從某個角度看來是善，換了個角度又

是是惡，這就是我想畫的東西。」

※9 漫勉　《浦澤直樹的漫勉》。'14 年〜於 N H K E TV 播放的紀實節目。每一回都會請漫畫家當來賓，至該漫畫家的工作室貼身取材，並與主持人浦澤老師對談。'15 年 9 月播放第一季，特別來賓為東村明子氏、藤田和日郎氏、淺野一二〇氏、齋藤隆夫氏。

世界各國美食的畫面
❶ 第1集 第1話,葡萄葉鑲飯。
❷ 第3集 第8話,日本蕎麥麵。
❸ 第3集 第12話,德國土雞。
❹ 第8集 第1話,月餅。
❺ 第10集 第7話,百果餡餅。
❻ 第12集 第2話,匈牙利湯。
❼ 第12集 第3話,櫻桃派。
❽《MASTER KEATON ReMASTER》第7話,牛肉橄欖捲。

「吃飯」這回事,其實很悲哀

——《MASTER KEATON 危險調查員》中,頻繁出現了許多世界各國的食物,想必也有很多人喜歡美食畫面。請問您是一開始就有打算要積極放入許多美食場景的嗎?

「我也沒有刻意去畫美食,美食交給《美味大挑戰》就好了嘛※10。」

——可是「吃飯」這種行為,確實能夠表現出人類的某種情感對吧?

「對!其實我一直覺得吃飯這回事是件很悲哀的事,光想到人一天得吃三餐,就會覺得很悲哀。我幾乎每天都會這麼想。」

——因為不吃就沒辦法生存下去嗎?

「少吃一餐肚子就會咕嚕咕嚕叫,不覺得很悲哀嗎?」

——所以從中感受到人是一種脆弱的生物嗎?

「是很脆弱。雖然心裡覺得一個禮拜不吃東西其實不會怎樣,可是實際上,少吃一餐肚子就會咕嚕咕嚕叫。」

——原來如此。也就是說,不管發生多麼難受的事,比方說有人過世了,很悲傷,但肚子還是會餓。這真的很悲哀。

「對對對,所以每個登場人物也都會正常用餐,只是劇情中沒有全部

※10《美味大挑戰》雁屋哲原作、花咲昭作畫的漫畫。'83年~連載於〈BIG COMIC SPIRITS〉。內容描寫東西新聞報社文化部社員,山岡士郎,與他的父親海原雄三針鋒相對,並以美食為主題,發展出許多故事。為日本國民美食漫畫。'88年~'92年在日本電視台播放動畫。

「對！其實我一直覺得吃飯這回事是件很悲哀的事，光想到人一天得吃三餐，就會覺得很悲哀。」

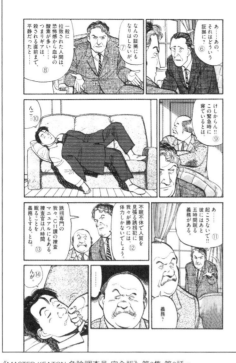

《MASTER KEATON 危險調查員 完全版》第3集 第3話。
在與綁架犯談判時補眠的奇頓。

《MONSTER 怪物 完全版》第1集 第14話。
逃亡時躲在小屋裡的妮娜，留下三明治給天馬後離去。

畫出來而已。可是我還是會很在意，會去想從某個時間點已經過了十幾個小時，這中間一定有吃個一兩餐吧。《MONSTER 怪物》中，畫到天馬※11四處逃亡，我還突然想到『這傢伙現在身無分文，錢包空空地四處逃亡，要怎麼吃東西？』所以，就在天馬的口袋裡塞了點零錢（笑）。」

——即使沒有直接畫出吃飯的場景？

「嗯。我覺得只要讓他的口袋裡有點錢，就能夠吃東西了。還有如果他在路邊攔車，司機就會對他說『你要不要吃點東西？我看你臉色很差』，我一定都會加入這樣子的場景。」

——也就是說，在浦澤老師心中，一直有在下意識注意，角色只要還活著，一定會肚子餓囉？難怪您的作品中，總是有很多角色默默進食的畫面。

「大家不是都很喜歡一邊吃飯一邊聊天嗎？有時飯很好吃，話題卻很尷尬，這也挺悲哀的吧？我家以前就常這樣，爸媽老愛在吃晚餐時吵架，這樣哪還有心思吃飯呢？」

※11 天馬　天馬賢三。《MONSTER 怪物》的主角，為天才腦外科醫師。他拯救了在生死關頭被送進醫院的少年約翰，卻也改變了他的命運。

——這麼說來，老師的漫畫中，少有場面是眾人和樂融融地吃飯。原來是因為您覺得吃飯是件悲哀的事。

「畢竟是生存手段嘛。我印象最深的是，妮娜幫天馬做了三明治，放了張便條紙，上面寫著：『請吃三明治，不吃會死的。』這時天馬才轉念一想，覺得有道理，咬了一口三明治後，卻嗚不下去。這場景實在叫人覺得不忍。這麼說來，《MASTER KEATON 危險調查員》中，奇頓去和綁架犯談判時，我也是突然想到，奇頓好像都沒睡覺。從開始談判早過了好幾個小時卻都沒睡，所以我忍不住問說，可以讓他睡一下嗎？結果，他這一睡，大幅推動了劇情。

在那之後，長崎先生聽到犯人不能入睡，但負責交涉的人反而睡了，便說：『浦澤老師說得沒錯，奇頓是該睡覺，不能睡的是綁架犯。談判人光是睡覺，就有佔上風的感覺。』

——也就是說，吃飯和睡覺在浦澤老師心中同等重要。如果只因為作者作畫方便，就扼殺了角色的生理需求，好像也不太對。

「對啊，怎麼想都很怪呀！我每次出讓讀者得以接受的內容，同時也能畫我作畫時儘量不去看之前的單行本。所以，我還是決定不去模仿舊作時，而是去想『現在來畫會如何』。反正劇情本來就是要承接之前的作品，所以不管怎樣都一定會有人噓。」

——但實際上幾乎沒有噓聲。

「是呢。我想是大家認同了我的想法吧，正面迎擊的戰法奏效了。」

——實際上閱讀《MASTER KEATON ReMASTER》，也不會覺得這是番外篇，或是刻意企劃的。這部續集，並不會畫蛇添足，毀掉原本的名作。

「我們本來就是那種覺得冠上『2』就沒啥好東西的人，所以會特別小心不要陷入續集的泥沼。」

——但現實中過了二十年，世界局勢也變了，浦澤老師自己也變了很多吧？

「對啊！所以還是要像剛才提到的，用普遍客觀的視角來畫。我想讀者能接受，也是因為我維持了『不將善惡分得太明白』的一貫風格吧！」

——這時天馬才轉念一想，覺得有道理

——「對啊，怎麼想都很怪呀！我每次都會去想，這個人多久沒睡了？都沒吃東西吧？在意得不得了。」

——經您這麼一說，確實有很多睡覺的畫面。

「嗯。而且都會做惡夢（笑）。」

暌違二十年的《ReMASTER》

——'14 年底，《MASTER KEATON ReMASTER》單行本發售，為危險調查員系列暌違 20 年的新作，隔了這麼久，您會覺得畫起來怪怪的，或是不順手嗎？

「畢竟經過了這麼多年，作品早成了讀者的東西，角色也已經在讀者心中發展出自己的形象。我原本還想讀者會反彈說『不是這樣』。

——所以您在畫之前，就已感到擔憂，或抱持著警戒心嗎？

「我覺得最理想的狀況是，仍然抱著充滿挑戰心的態度，同時也能畫出讓讀者得以接受的內容。所以，像臉也是憑著印象中的感覺，然後用現在的方式作畫，所以鼻子看起來會比較大（笑）。但我還是決定

《MASTER KEATON Re MASTER》
預告頁面的線稿。

最後の最後まで
研究を続け、①

発掘現場で
亡くなった……②

人間は
どんな所でも
学ぶことが
できる。③

知りたいという
心さえあれば……④

① ガシャン！

② レウカ岬・
イタリア南部——

③ ノドジロ
ムシクイか
……

④ 渡り鳥の先陣だな、背中を切られてる。

⑤ ハヤブサに襲われたんだな。

ドドドド

！！

《MASTER KEATON 危険調査員 完全版》
第9集 第1話

① 道の真ん中に
いたんですが…
でも、かわいそう
に……

②

③ どうやらこっちの
ベスパも
息絶えた
ようですな。

① 一定期間内に、加入者が死ぬか死なないかに金を賭け合うビジネス……すなわち生命保険です。

② 何か質問は……？

③ じゃ、今日はここまで。

④ それから、来年は休講です……

⑤ まあた休講だって!!

⑥ こんなに休講ばっかりじゃ、来年はクビなんじゃない、あの人……

① ククテニ文化の担い手は何人（なにじん）ですか、Dr.キートン。

④ ドクターじゃなくてミスターでけっこう。

ボリ①

ボリ②

③ いや……あのね、何度もいうようだけど、

第5章

Q.陸續推出長篇連載作品的動力為何？

《Happy！網壇小魔女》…曾獲得全日本青少年網球大賽冠軍的海野幸，因雙親去世而放棄了網球。之後，幸過著簡居生活，專心照顧年幼弟妹，最後還被迫背負不成材的哥哥因事業失敗欠下的一屁股債，金額高達 2 億 5 千萬日圓！但在前來討債後被幸打動的櫻田、鳳財團的公子也是幸嚮往的學長圭一郎，以及曾被網球界永久放逐的教練雷鳴牛山等人的協助下，她成功地用職業網球選手獲得的獎金還清債務，並和網球界的偶像・蝶子並駕齊驅。但想要陷害幸的惡人仍不斷前來妨礙。這是部描寫女主角儘管被當成壞人，遭受眾人噓聲，仍然保持樂觀、突破困境，發揮不屈不撓精神的網球傑作漫畫，銷情累計691萬本。連載於〈BIG COMIC SPIRITS〉（小學館）'93年47號～'99年15號。單行本全23冊、完全版全15冊。'06 年拍成電視劇。

1993-1999

Happy!

必須要抱持著
作品』的心情。」

挑戰懸疑路線的願望，這對浦澤來說，是場與孤獨的對決。

這個女主角所面臨的處境，正是當時浦澤的狀況。

《Happy！網壇小魔女 完全版》第3集 第35話

A.「不想畫跟之前一樣的東西，
『我要給大家看到前所未有的

《YAWARA！以柔克剛》的成功，讓編輯部再度要求浦澤畫女子運動漫畫，於是浦澤封印了原本想要
故事情節與前作完全相反，女主角是在作者想要破壞些什麼、又想讓大家看到全新作品的想法中誕生，

《Happy！網壇小魔女》單行本封面插圖

ウインブルドンの
センターコートで
試合がしたい
です。

①

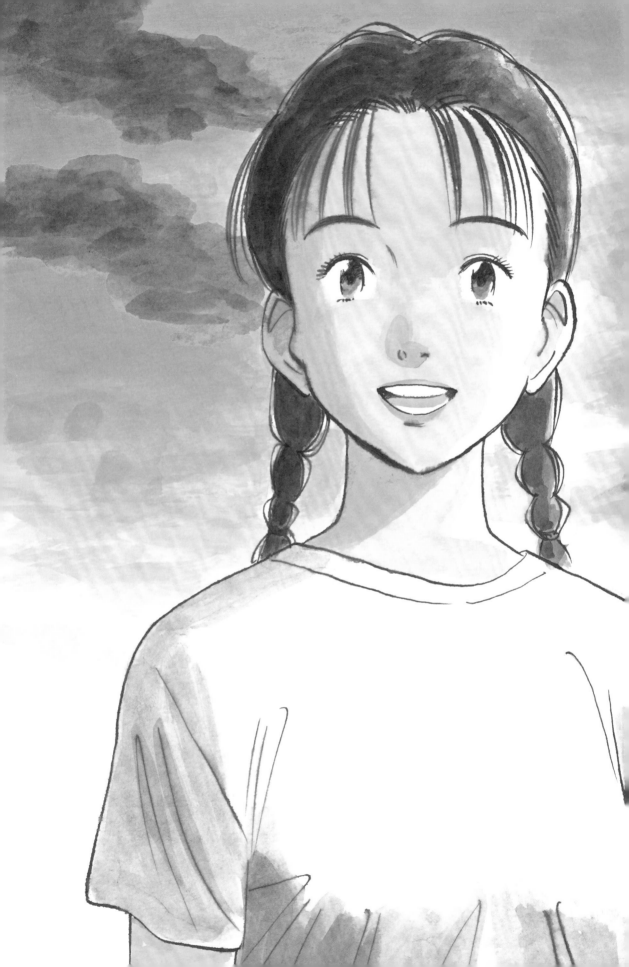

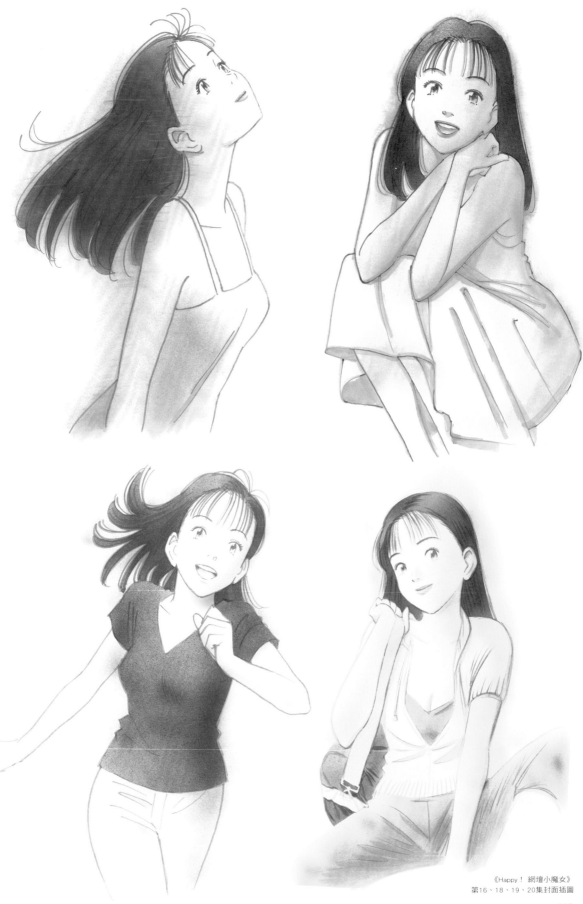

其實，我真正想畫的是懸疑漫畫

——《MASTER KEATON 危險調查員》雖然一直連載到'94年，但《Happy！網壇小魔女》從'93年就已經開始在〈SPIRITS〉連載了呢？

「《YAWARA！以柔克剛》結束後，我本來想畫懸疑漫畫的，我想用在《YAWARA！以柔克剛》中培養出來的和世界接軌的方法，來畫新形態的懸疑漫畫。'82年～'83年這段期間，我一直在讀史蒂芬·金※1的作品，當時我就想，為什麼日本沒有人寫這種東西呢？所以我想把它具體呈現出來，來畫懸疑漫畫。聽說高達66%。」

——是指《YAWARA！以柔克剛》在人氣投票中的得票率吧？也就是說，投票的人當中有3分之2投給了《YAWARA！以柔克剛》……

「《YAWARA！以柔克剛》結束後，我本來想畫懸疑漫畫的。」

——結果就被說服了。

「嗯。小學館的高層人員全部跑來找我，一群大叔低下頭來拜託我不要畫懸疑漫畫，希望我可以繼續畫女子運動漫畫。聽說高達66%。」

——《YAWARA！以柔克剛》結束後，要畫完結篇吧？大概是什麼時候決定的呢？

「連載第1回的時候就決定了。當時我們都笑了，因為如果要撐到巴塞隆納奧運，起碼要連載6、7年。」

——這部是從'86年開始連載的，而巴塞隆納奧運是'92年。

「我跟奧山先生大笑說，如果可以畫到巴塞隆納，那真是很不得了，沒想到真的實現了，所以我也打算按照一開始的決定，結束在巴塞隆納。」

——《YAWARA！以柔克剛》……

聽說連載結束時，希望繼續畫懸疑漫畫？《YAWARA！以柔克剛》結束，您都沒有任何遺憾嗎？

「我當時的感覺是，我已經使出渾身解數來好好結束這部作品了。」

——因為已經竭盡全力，所以也會有相對的滿足感。在這個狀況下，居然還被要求繼續畫女子運動漫畫，而無法拒絕這個要求，我覺得也很像浦澤老師的風格。

「呵呵呵，是啊！我無法拒絕。」

——其實如果您真的想拒絕的話，是可以的。畢竟當時您已經是暢銷作家，只要您說一句：『不讓我畫懸疑漫畫，我就不畫！』對方一定也會稍微妥協，讓您稍畫自己想畫的作品。可是您還是無法拒絕，這代表您對他人的委託相當誠實。

「嗯……畢竟願意讓我連載漫畫是最大的前提。要他們會想要刊載我的作品，我才有辦法連載。我們雙方是這樣的關係，所以必須好好正視對方提出的要求才行……對吧？」

——浦澤老師對出版社真的相當認真且誠實，對您而言，也像是一個重要的方針吧？

——您早就決定巴塞隆納奧運結束時，要畫完結篇吧？大概是什麼時候決定的呢？

※1 史蒂芬·金，'47年生於美國緬因州。'74年以《魔女嘉莉》小說家出道。除了《戰慄遊戲》、《鬼店》等恐怖作品之外，《伴我同行》、《刺激1995》等拍成電影的作品多達50部以上。

完全處於孤立無援的狀態。

——《YAWARA！以柔克剛2》的來信多達3大箱。前陣子出「完全版」的時候，好像也收到了好幾封這類來信，好像希望繼續畫柔和松田小孩的故事。連載都已經結束20年了，竟然還有這麼多迴響。

「畢竟很少有賣出100萬冊的作品，會在那種地方說結束就結束啊（笑）。」

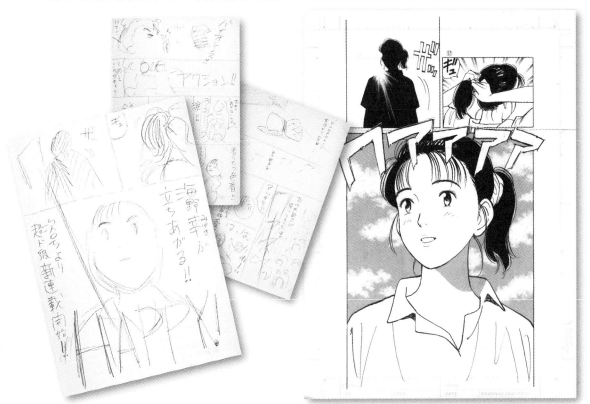

《Happy 網壇小魔女》連載開始前，
刊載於〈BIG COMIC SPIRITS〉'93年46號「預告漫畫」的原稿和分鏡稿。

連載第1話中出現肥皂樂園。
之後也有許多「不健全」的場景。

「連載3、4回左右，我就招集責編，問他們『這部有趣嗎？』」

「嗯……可是，我想一定是因為當時《SPIRITS》裡頭，沒有願意跟我一起做懸疑漫畫的同伴。編輯部所有人都希望我再畫一次《YAWARA！》類型的東西。沒有人跟《YAWARA！》之外，還有其他武器的同伴喔！沒有跟我一起並肩作戰的同伴。當時我真的是完全處於孤立無援的狀態。」

──我一直覺得這個時期的浦澤老師一定相當孤獨吧？雖然這是我以為的想法……

「是沒錯，《ORIGINAL》那邊也是，長崎先生卸下了《MASTER KEATON》

《危險調查員》的責編之職。然後，我記得有一次……對了，是《Happy！網壇小魔女》和《MASTER KEATON》危險調查員》同時連載的時候，我曾經跟長崎先生一起搭計程車，當時，他說現在根本沒有人在認真看待我的作品。唯一沒放棄《Happy！網壇小魔女》的也只剩下我而已，但大家應該都聽不懂我說這話是什麼意思，最後只能『嗯……』就沒其他反應了。」

──原來『噓聲』不是一開始就有的設定啊？

「對啊！當初只設定主角是為了還債開始打網球的。畢竟這部是《YAWARA！以柔克剛》連載結束後就緊接著連載的，根本沒任何準備時間。」

當時，我自己個人得出來的答案就是『我知道了！那我就來當花登筐[3]可以吧？』讓主角不斷活在噓聲當中的這個設定，一開始連載時還沒固定下來，可是我已經發出宣言，說我要徹底做《細腕繁盛記》[4]，創期的人氣腳本家、小說家。代表作有《閣氣男子之寓》腳本家出道。為電視草

──說他想負責這部作品嗎？

「沒錯。當時長崎先生對我說，他知道我在畫《Happy！網壇小魔女》時，完全是自己一個人在孤軍奮戰。我明明是照著他們的要求去畫女子運動題材，沒想到開始沒多久，大家都消失不見了，當時真的覺得現在到底是怎樣？」

──「大家都消失不見了」是指什麼樣的狀況呢？

「連載3、4回左右，我就招集責編，問他們『這部有趣嗎？』因為一開始是大家希望我畫運動漫畫的，結果我一問有趣嗎？大家都支支吾吾，所以我就回說『不有趣對吧？』大家都支支吾吾，所以我就回說『不有趣對吧？』

──說到《Happy！網壇小魔女》為何會是網球漫畫，您在連載前，曾做過排球的取材吧？

「是的，當時是想畫180～190公分的女生們的戀愛喜劇。只是排球的終點是奧運，跟《YAWARA！以柔克

浦澤的漫畫不是小學4年級生該讀的

※2 有藤先生　有藤智文。'83年進入小學館。隸屬《少年SUNDAY》編輯部，之後幾乎待在男性漫畫誌編輯部，後來成為《BIG COMIC SUPERIOR》的總編輯。任職於《BIG COMIC SPIRITS》時，負責《Happy！網壇小魔女》現為第三漫畫局製作人。

※3 花登筐　'28年出生於滋賀縣。'58年以《浪速莊公寓》腳本家出道。為電視草創期的人氣腳本家、小說家。代表作有《閣氣男子之寓》《錢之花》（翻拍成電視劇《細腕繁盛記》等。

※4《細腕繁盛記》'70年～'71年在日本電視台播放的電視劇。內容描寫二戰結束後，大阪出生的加代嫁到伊豆的老旅館「山水館」。加代不輸給來自周遭的中傷，讓山水館成長為大旅館的故事。

※5 諏訪先生　諏訪道彥。'59年出生於愛知縣。為讀賣電視台動畫製作人。經手作品包括'89年～播放的《YAWARA！以柔克剛》，其他還有《金田一少年之事件簿》《名偵探柯南》等。

有劇情透露！

「如果被黃金時段的卡通這樣的框架限制住的話，就沒辦法再做更多事了。」

《YAWARA！以柔克剛 完全版》第4集 第11話
雖然對柔有意思，
卻還是過著花花公子生活的風祭氏。

《剛》一樣，所以就改成賺取獎金的故事。」

——還有您以前曾說過，想要畫無法做成動畫的內容。

「啊——有，有。」

——第1話就出現了肥皂樂園。

「第1話一連載，讀賣電視的諏訪先生[5]就立刻打電話來說：『你這樣畫就沒辦法做成動畫了！』我只好跟他說聲抱歉（笑）。畢竟我本來就不是晚上7點時段的卡通世界的人。」

——雖然很高興《YAWARA！以柔克剛》的成功，但還是覺得有哪裡不太舒服嗎？

「嗯……我覺得《YAWARA！以柔克剛》有種破壞性。它破壞了某道牆，讓某種東西從中流了出來。

但我還想要破壞更高大的牆，所以如果被黃金時段的卡通這樣的框架限制住的話，就沒辦法再做更多事了。」

——也就是說，您不喜歡自己能做的事情被設限。

「卡通在播放的時候，我曾收到一個小學4年級女生的粉絲信，她說她看了漫畫原作，發現裡面有風祭[6]的床戲，她原本覺得浦澤作品中不會出現這樣子的東西，所以覺得很失望，希望我以後不要再畫這種東西（笑）。我並不是為了小學4年級生而畫的啊！所以我就覺得那我不要出現在黃金時段的卡通裡好了。為了不被那些東西限制住，我決定跑到小學4年級生看不見的地方（笑）。」

《Happy！網壇小魔女》是《YAWARA！以柔克剛》的對比

——《Happy！網壇小魔女》的登場人物調配和《YAWARA！以柔克剛》

非常類似，可是立場卻完全相反。

「嗯！對！如果有注意到這一點的話，看起來會更有趣，可是大家都沒有注意到。」

——大家都沒注意到嗎？柔和幸都是天才型女主角，但是世人對待她們的態度卻是完全相反。松田和櫻田[7]都是單戀女主角的傻英雄，風祭和圭一郎[8]的帥哥角色、沙也加和蝶子[9]乍看之下都是對手角色，但其實本質也都完全相反。要說共通點的話，只有最後蝶子稍微變成好人的地方吧。而且我一直相信最後幸會和櫻田在一起……（笑）結果根本沒有。

「呵呵呵，對啊！」

——該怎麼說呢？《Happy！網壇小魔女》讓人感受到一股貫徹始終的信念。

「喔喔。」

——《YAWARA！以柔克剛》本身就是梶原作品的對比，這次反而畫出《YAWARA！以柔克剛》本身的對比作品。

「嗯！對！因為《YAWARA！以柔

※6 風祭 風祭進之介。《YAWARA！以柔克剛》的登場人物，柔的對手。花花公子，對柔動了心，但最後卻順勢跟沙也加結了婚。

※7 櫻田 櫻田純二。向女主角、幸討債的『討債人』。當初為了要讓幸還債，要她去肥皂樂園工作，之後逐漸對柔動了心。

※8 圭一郎 鳳圭一郎。在日本職業網球界擁有相當權力，·鳳財團的小開，大學網球界的明星。是高中時期的幸嚮往的學長。

※9 蝶子 龍ヶ崎蝶子。網球界的偶像……但為了獲得鳳圭一郎，使用各種卑鄙手段，想要陷害海野幸。

116

《YAWARA！以柔克剛》同樣路線的限制，這樣真的困難重重吧？

「對，不可能。所以當初編輯部那些要我畫女子運動的人，最後也都撒手不理了。既然要挑戰，我想挑戰的是懸疑漫畫的故事。雖然在《SPIRITS》裡放入一個女子運動的故事，可以預防銷售量下滑，但絕對不會成為上升的原動力。我認為之後也只會慢慢下滑而已。」

――我覺得您說的非常對，當初沒有實現這個心願的原因，是因為當時懸疑漫畫不暢銷的緣故嗎？

「我當時想畫的故事，是一名像小泉今日子※10的女性，搬到一個架空的鎮上，然後在那裡發生很多不可思議的事件，我自己覺得會滿有趣的。那就像《雙峰》※11一樣的城鎮，我想讓讀者知道誰住在這個鎮上的何處，還有彎過轉角後會發生什麼事。住在那裡一段時間後，突然有事件發生了。有人被殺害，然後有些奇怪的現象發生，而住在那邊2樓的青年有點可疑之類的。讓讀者也一起住在那個鎮裡的一個概念。」

――是體感型懸疑漫畫。

被束之高閣的夢幻作品

――您是想要否認這一點吧？

「居然說那部是王道，那我就來毀了它（笑）。」

――會有這個想法，是源自於已經膩了，不想再畫類似的作品產生的反骨精神呢？或者因為您剛才說的，希望開創一個全新的風貌？我自己的想像是以上全部都有，但您是如何在那樣孤獨作業的環境當中，仍然保持活力的呢？我對這點相當感興趣。

「用最簡單的角度來看，1篇篇長篇作品需要花7年時間，所以既然要做的話，就必須抱著要做出前所未有的東西的心情。正因為前無古人，沒有人進入這個領域過，我才有辦法在這7年間拼命畫下去。一旦發現這裡已經有人踏進來過了，我可能就沒辦法畫到了7年了。」

――《Happy！網壇小魔女》一開始也是預定要畫這麼長的時間吧？

「要還2億5000萬債務，是需要這些時間（笑）。」

已經開拓的土地上，不會有客人來

――但您又為自己設下了不能走――

――《YAWARA！以柔克剛》被說是王道漫畫。

《YAWARA！以柔克剛》之所以會這麼受歡迎，是因為讀者看得很痛快，這個要素也必須封印起來。「女主角接受的不是歡呼聲，而是噓聲」的設定，或許也是為了排除這種淨化作用。浦澤老師曾自己說過：

「《Happy！網壇小魔女》只有2成打擊率。」

「對！我從最一開始的階段時，就這麼說了。」

――那是不想畫出像《YAWARA！以柔克剛》這種6成打擊率作品的意思嗎？

「嗯……因為女子運動這塊土壤已經被開發過了。」

――因為《YAWARA！以柔克剛》的成功。

「已經開發的土地，大家都已經看習慣了。如果是開拓新的荒野，大家還願意看，但如果是已經開發的土地，大家就會因為有安心感，反而不會去看。因為已經不會期待接下來的劇情了，結果只會來一堆湊熱鬧的。一開始只是好奇，但一旦確定是女子運動類型，就會覺得之前已經看過，沒看沒差了。」

――所以，只要乍看之下是類似的

東西，就不可能超越前作了……

「對，不可能。所以當初編輯部那些要我畫女子運動的人，最後也都撒手不理了。

※10 小泉今日子 '66年出生於神奈川縣。'82年以《我的16歲》偶像歌手出道。暱稱「KYONKYON」，是知名的演員及歌手。《20世紀少年》的登場人物・小泉響子的名字的由來。

※11 《雙峰》 '90年～'91年美國放映的電視劇。內容描寫在一個架空的鄉鎮・雙峰裡，發生一個連續殺人事件，FBI特別搜查官庫柏被派去前往調查的故事。日本在'91年～於WOWOW播放。

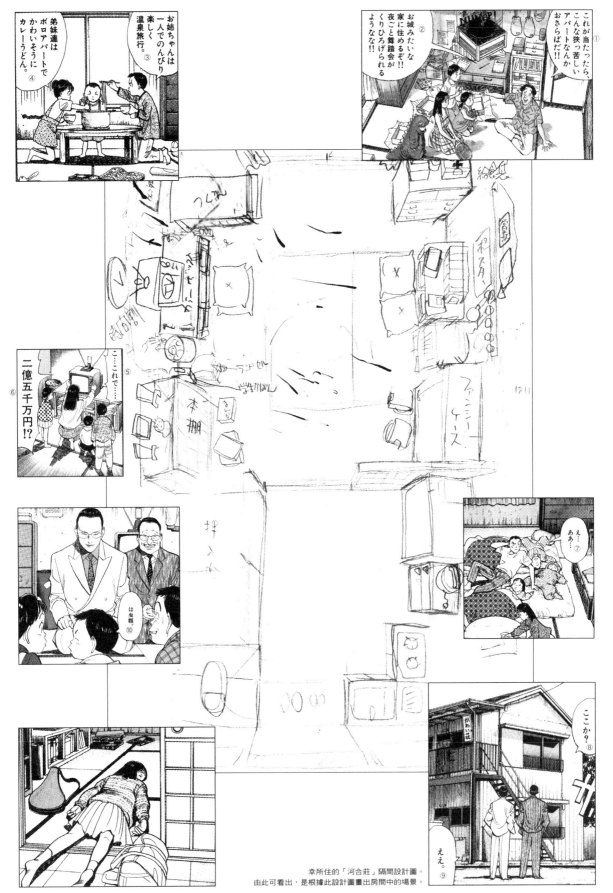

幸所住的「河合莊」隔間設計圖。
由此可看出，是根據此設計圖畫出房間中的場景。

「因為《Happy！網壇小魔女》是先經歷過《YAWARA！以柔克剛》，再經過一番轉折後才有的作品。」

「沒錯！這麼一來，讀者們也會覺得，住在那個轉角處的那個人很可疑。」（笑）。

——試探讀者的空間掌握能力（笑）。

「整個鎮就好像主角一樣。我想試試看這樣子的作品。」

——當時《SPIRITS》賣得也還不錯，你試過暢銷作品的漫畫家，覺得試看這樣子的作品。

「是前所未有的暢銷作品，讓人覺得會想要趁勝追擊。」

「當時的總編輯龜井先生※12可能不太喜歡懸疑漫畫。龜井先生在〈少年SUNDAY〉曾創出許多經典少年漫畫，他可能也不太喜歡 NEW WAVE 的東西。大概是《20世紀少年》的時候吧，我曾跟龜井先生一起去喝酒，當時提到北野武的《TAKESHI'S》※13這部電影。這是一部非常難懂的電影，可是我跟龜井先生說了之後，他很喜歡，我說了之後，他說：『我不想跟覺得北野武的電影很好的人說話。』（笑）。還說他最討厭那種自以為是的藝術家，老做出一些別人看不懂的東西。

完全沒有討論

——在這些狀況的加乘下，結果就是誕生了《Happy！網壇小魔女》，然後出現了《MONSTER 怪物》……

「是啊！這條遠路是一定要繞的，應該說它其實是必要的。不過我們當用懷疑的眼神看著他說：『真的？沒有任何意見嗎？』

「最近因為年齡增長，累積了某種程度的經驗值後，我現在已經知道，當有人對你說『好的，OK，非常有趣』的時候，就代表沒辦法再繼續談下去的意思了。畢竟每次都要想一些漂亮話實在太累了嘛！可是年輕時，就算被稱讚，我也會想這個人是在說真心話嗎？怎麼會想那種地方？我覺得其他地方比有趣，你怎麼會稱讚惡搞的這1格之類的（笑）。那種感覺讓我整個人變得疑神疑鬼的。」

——原來如此，所以浦澤老師也會因為不安，擔心讀者跟不跟得上來，所以想要按部就班來作畫嗎？

「如果有人一起商量的話，就可以找到更精簡的路。」

——但責編應該還是有看過分鏡稿吧？

「嗯！當時他說：『一看就知道你們完全沒有討論』。因為如果有好好討論的話，故事的節奏就可以更快速，不會像現在一樣這麼迂迴。我自己確認過了之後，故事真的有點拖太長了。」

——因為這些狀況一直持續，才會有剛才提到的，長崎先生在計程車中的發言吧？

——一旦龜井先生變成這種口氣，就沒救了（笑）。

「但責編應該還是有看過分鏡稿後只說了『很有趣，沒問題』就立刻通過，您則用懷疑的眼神看著他說：『真的嗎？沒有任何意見嗎？』」

海野幸是劇毒

※12 龜井先生 龜井修，於'68年進入小學館，隸屬於〈少年 SUNDAY〉編輯部。之後歷任〈BIG COMIC ORIGINAL〉〈BIG COMIC SUPERIOR〉〈BIG COMIC SPIRITS〉等總編輯。

※13《TAKESHI'S》'05年公開的北野武導演第12部電影。大牌明星 BEAT TAKESHI 和完全不紅的演員北野相遇，兩人陷入分不清是現實還是夢境的人生中。北野武自稱這是「100個評論家看了，只有7個人看得懂的電影」。

※14 分鏡稿 畫漫畫前，會先大概設計出分格和台詞的漫畫設計圖。大多數漫畫家都是先請責任編輯看分鏡稿，通過後才開始著手畫漫畫完稿。

──在此當中堅強創造出來的女主角·海野幸,雖然是主角,卻不受旁人歡迎,不管贏了多少比賽,都遭受噓聲,處於非常痛苦的立場。可是,她自己倒是不怎麼煩惱,反而還很理直氣壯。

「因為她是個笨蛋啊!哈哈哈哈(笑)!」

──身旁的人越擔心幸,幸越不氣餒,也不責備身為萬惡之源的哥哥※15,看了會讓人覺得最奇怪的人,根本是妳吧(笑)!《PINEAPPLE ARMY 終極傭兵》的章節中也提到,她就像是颱風過境一樣。

「對,沒錯。」

──構圖中可以常看到大家都在徹底欺負幸的畫面,但反過來從大家的立場來看,是幸的存在破壞了這個重要的世界。所以只要換個角度來看的話,就會如同剛才浦澤老師所說的,善惡皆可逆轉。

「對對對,真的是這個樣子。如果

《Happy！網壇小魔女 完全版》第15集 第252話
鳳唄子說幸將周圍的人捲進來,改變人們的人生觀。

她沒出現的話,大家都過著安穩的生活,但因為她的出現,讓這個世界變得一團亂。蝶子也是,如果沒有遇到幸的話,應該也會一帆風順,圭一郎大概也會順利成長吧!就好像在一個封閉的世界裡,摻入一帖毒藥,讓一切都改變了。這樣的劇情結構是很有趣的。」

──對耶,這麼說來,大家也都算是受害者。

「嗯,像圭一郎的母親※16,人生也漸漸地改變。所以是主角把所有人都牽扯進來了。」

──本人倒是都沒什麼改變(笑)。

「對,因為她真的是個笨蛋(笑)就像阿寅※17一樣。」

浦澤＝幸?

──不過,該怎麼說呢?這是我從外部觀察的個人解讀。幸所處的狀況,很容易讓人聯想到浦澤老師當時孤立無援的狀態。

「啊──嗯!嗯!」

──明明擁有驚人的技術和才華,幸卻不受人歡迎,導致一直呈現無人支援的狀態。

「所以最後就有種『如果你繼續畫《YAWARA!以柔克剛》的話,一

※15 哥哥　海野家康。主角·海野幸的哥哥。因事業失敗,負債2億5千萬日圓之後人間蒸發,幸只好選擇用網球賺錢這條路。

※16 圭一郎的母親　鳳唄子。鳳財團的會長,在日本職業網球界擁有相當權力。因曾愛上主角·海野幸的父親,但未成正果,因此打從一開始就想將幸驅離網球界。

※17 阿寅　《男人真命苦》的男主角·車寅次郎(渥美清飾)。《男人真命苦》的內容描寫寅次郎出外旅行時遇到女神的戀愛故事,並在家鄉·柴又引起一連串騷動的人情喜劇,'68年拍成電視劇,'69年~'95年拍成電影。

第5集 第69話、
第6集 第93話。
在網球界惡名昭彰的幸，
所到之處都是嘲笑和臭罵聲。

第3集 第48話草圖
和宿敵・蝶子的初次比賽，在關鍵時刻緊追不捨的幸。

19

定可以賣更好』的氛圍。我大概也知道，同樣是女子運動，不要畫壞人，多畫一些娛樂性質的東西，數字一定會更好看些。」

——或許您自己是最清楚的吧？只是刻意不想這樣做。

「嗯！誰理它啊！」

——您很堅持要繼續畫完它，而且幾乎是在獨自一人的狀態下跑完全程的。也就是說從《Happy！網壇小魔女》這部作品中可以看出您的執著。

——也可以算是一部相當特殊的作品。

「總之，這部作品人氣逐漸往下滑。單行本銷售量也從第1集初刷30萬冊，最後掉到15萬冊。數字就是這樣。可是我覺得只要看過的人覺得有趣就夠了。」

——也就是指讀到最後、陪伴這部作品到最後的人吧？不過，說了這麼多，這部作品還是連載到了23集，您中途有想過要結束掉它嗎？

想當《國王的新衣》裡的少年

「我沒想過要撤退。我從來沒有畫過我討厭的東西，也沒有被腰斬過，更沒有自行退出過，這也是我自豪的一點吧！」

——《Happy！網壇小魔女》充滿了您的執著，所以您是個不服輸的人嗎？

「是（笑）！」

——您會覺得這是一部很特殊的作品嗎？

「還在畫《YAWARA！以柔克剛》的時候，感覺像是雖然心裡很想破壞一些框架，可是出門的時候，還是穿得很正常，覺得自己還是應該要穿著整齊，不該穿著破破爛爛的T恤加牛仔褲，講話吊兒啷噹。可是在畫《Happy！網壇小魔女》時，突然覺得隨便怎樣都行了。」

——是指創作時的態度嗎？

「應該說是發表的時候。要把作品呈現在世人眼前時，我開始不會拘泥在一定要完成某種程度的形式或體制了。發表作品是一件很嚴肅的行為，一定要穿得很正常，像這種框架、這種規定，突然間從我身上剝落了的感覺。」

——您不怕破壞既有的概念或是規則吧？

——大概是在《Happy！網壇小魔女》的途中吧！您突然不太畫所謂的「扉頁」※18 了，可是《YAWARA！以柔克剛》初期，一定都會在扉頁畫柔擺出可愛姿勢的樣子。聽說在故事中途拉大格子當作扉頁，積極採用這種手法的始祖，正是浦澤老師。《Happy！網壇小魔女》的責編有藤說，有一回的扉頁被設定在非常後面。

「大概在第8頁左右？我也記不太清楚了（笑）。」

——他說因為過去從來沒有過這種經驗，校稿的時候讓他很緊張。所以那個扉頁是沒問題的嗎？

「哈哈哈（笑）！其實我一直在想扉頁到底是幹嘛用的？與其畫這種很像寫真集、騙讀者用的圖，還不如多分1頁來讓我畫故事，這樣劇情也會更有趣。我一直這樣跟他們說。」

※18 扉頁 放漫畫標題和作者名的頁面。通常會在作品第1頁放入一張和劇情無關的畫。「不畫扉頁」是指在故事途中，拉大格子，放入標題，取代扉頁的意思。

第12集 第194話。如浦澤氏的記憶，
「扉頁」出現在8.9頁的跨頁。

「我很喜歡《國王的新衣》裡的小孩子。」

「是啊！所以我最先破壞的就是在《PINEAPPLE ARMY 終極傭兵》出單行本時，不用漫畫的畫當封面，而是使用照片。還有，BIG COMICS[19]以前卷頭的16頁會用雙色[20]，我一直希望可以廢止，因為讀者不會喜歡這種雙色。」

——到了《YAWARA！以柔克剛》最後一集，BIG COMICS 的雙色頁終於全部廢除了。

「嗯！再來就是〈ORIGINAL〉卷頭

卷末的雙色頁面。我跟他們說雙色不需要還是紅與黑，藍與紅也可以。」

——於是就誕生了傳說中的《青兵衛》。

「對！《青兵衛》。《PLUTO～冥王～》當卷頭彩頁時，對面[21]是《赤兵衛》[22]，因為不能只有卷頭是用紅藍，所以必須要黑鐵弘老師說這樣還滿有趣的，所以只有那次變成了《青兵衛》（笑）。」

——這是以往從來沒有人嘗試過的（笑）。

「對啊，我很喜歡《國王的新衣》[24]裡的小孩子。我覺得忌野清志郎身上就充滿這種氣息。」

——會想說出「國王是裸體」。

「對，這時大人就會很緊張，想說『怎麼會在這裡說這個？』我一直在想自己是不是也可以辦得到這種事情。」

——雖然大家都隱約有感覺到，可是說出來太麻煩了，就保持沉默，結果居然有小孩子說出來了，感覺就像是個調皮的小孩。

「對，呵呵呵！例如去某個地方

的時候，人家說『這裡需要這種禮節』，然後就反問對方『為什麼要這樣？為什麼非這麼做不可？』的那種類型。」

——這樣別人會覺得你很麻煩吧？

「嗯（笑）！我覺得可以，但是別人說不行，我就會一直反覆問為什麼不行，直到聽到我認可的答案為止。我希望可以成為這種人。」

對於切線的堅持

——在《PINEAPPLE ARMY 終極傭兵》那一章中，有提到畫面切線解禁的話題。

「之所以不畫出切線，原本是受到大友主義的影響。之前我在江口老師原畫展上看到的原稿也是天地[25]左右全都不畫出切線，所有畫都收在切線裡面，我覺得這樣看起來很漂亮。因為這樣就一定會有一個外框，畫出切線的話，看起來就會很像完稿複本[26]。而且會覺得反正印刷時這裡會被切掉，邊邊就可以隨便亂畫。我覺得以藝術來說，這種『隨便』的心態很要不得。」

[19] BIG COMICS 小學館發行的〈BIG COMIC SPIRITS〉、〈BIG COMIC ORIGINAL〉等單行本的書系。浦澤作品從《PINEAPPLE ARMY 終極傭兵》、《PLUTO～冥王～》最初發行的原版單行本全是屬於 BIG COMICS。

[20] 雙色 以黑色和朱色兩色印刷的頁面。到'90年代為止，有很多漫畫雜誌的最初幾頁是4色彩頁，接下來幾頁是雙色彩頁，BIG COMICS 也是最初的16頁採雙色印刷。

[21] 對面 像〈BIG COMIC ORIGINAL〉從正中央釘訂書針的騎馬釘雜誌。（不包含4色彩頁）第1頁和最後一頁會使用同一張紙印刷，於是第1頁的對面就是最後一頁。因此卷頭使用雙色彩頁的話，卷末也會使用雙色彩頁。

[22] 《赤兵衛》 黑鐵弘著。'72年～於〈BIG COMIC〉、'74年～於〈BIG COMIC ORIGINAL〉同連載。內容描寫生於類江戶時代的武士，赤兵衛的日常，有很多奇特的惡搞橋段。《青兵衛》刊載於〈BIG COMIC ORIGINAL〉'07年23號。卷頭的《PLUTO～冥王～》第48話第5～8頁，以及卷末的《赤兵衛》以藍紅雙色印刷。

[23] 黑鐵弘'45年生於高知縣。'68年以〈鸚見山賊的歌〉出道。代表作有《赤兵衛》、《新選組》、《坂本龍馬》等。除了漫畫家之外，也在當評

124

——是源自於這種美學吧?

「嗯!畫出切線的話,就好像在做完稿複本的工作一樣。江口老師曾說過,畫出切線看起來真的很不漂亮。」

——可是,在《PINEAPPLE ARMY終極傭兵》的時候,您判斷這種方式可以傳達某種程度的情感,因此還是畫出了切線了對吧?那現在您對切線有什麼想法呢?

「我覺得插圖或許可以不畫出切線,看起來力道一定會比較弱。可是日本的漫畫若是不畫出切線,那就跟四角框沒什麼兩樣。」

——我印象中,浦澤老師不太會畫出左右的切線,但經常畫出天地的切線。

「因為畫出切線會讓外框失去意義,所以如果天地左右全頁都畫出切線的話,那就跟四角框沒什麼兩樣。」

——原本的效果就會不見了。

「因此必須精密計算畫出線的位置,畢竟這也是一種演出效果。」

——為了讓劇情看起來更有趣,必須去思考要不要畫出切線。

「必須先考慮到一頁當中最重要的是哪一格,待決定好後,就決定要在哪個地方畫出切線,為了活用這個部分,哪些地方需要收在框內,這些都必須做出精密計算。」

描繪動作場景費盡苦心

——《Happy!網壇小魔女》當然不用說,會有很多打網球的畫面。《YAWARA!以柔克剛》也有柔道畫面。您在畫動作場景時,會特別留意什麼地方呢?

「嗯!所以幸的網球場景也是,在畫腳踏在地面上後,將球打出去的場景時,該用什麼樣的分格才能讓球看起來很快速,真是費盡了我所有苦心。」

「嗯!而且網球會有很多次來回抽球的畫面,因此需要開發出各式各樣的畫法才行。在哪個瞬間使用哪種構圖,大小要如何安排,從無止盡的組合當中,尋找最有效果的分格。」

——實際上是用什麼樣的方式在摸索的呢?

「就是跟齋藤隆夫老師所說的一樣,在腦海中架設3台攝影機,然後吊在空中拍攝。在畫分鏡稿時,只能拼命嘗試,看是從俯瞰的畫面比較好,還是在地面上挖洞放攝影機的角度比較好。這些推敲作業在我腦海中不斷切換進行。」

「首先,要畫得不像漫畫,我希望能盡量不要讓人覺得,這個畫法根本就是漫畫,因此在畫面設計上,都要很工整,但還是要保留漫畫的魄力,讓人看了會很痛快……就是一種相對的感覺。」

——嗯?感覺非常困難呢……

「比如說,如果一味要畫出魄力,畫出來的畫根本已經不是過肩摔了,這樣是行不通的。為了畫出魄力,讓人過度變形,把人畫得過大,我覺得不太好。當然也有活用這種手法的漫畫,可是我畢竟還是受到大友老師的影響。大友主義靠的完全是素描功力。只是如果太拘泥於大友主義,反而會變成插圖般的靜止畫※27,這麼一來,就會有種擷取某個瞬間的感覺,反而沒有動態感了。也就是說,這是用大友老師的素描功力加入漫畫動態感的實驗。聽起來很簡單,做起來很難的。」

網球漫畫的難處

——柔道和網球都是一瞬間的動作。要捕捉那一瞬間,想必很困難吧?

論家和藝人。

※24 《國王的新衣》 丹麥作家,安徒生的童話,於1837年發表。內容描寫使用「笨蛋看不見的布」訂做新衣的國王,其實根本沒有穿衣服,但是不想承認自己是笨蛋的國王和周圍的人都假裝看見新衣,這時只有一個小孩大聲說出「國王沒穿衣服!!」

※25 天地 指原稿的上方和下方。

※26 完稿複本 稿紙上配置文字和圖畫,印刷時直接成為原稿的圖。現在幾乎都用電腦處理,因此真正的完稿複本很少使用了。

※27 靜止畫 不帶有動感的分格,而是靜止的畫。

くは!!
①

「我為了畫《YAWARA！以柔克剛》，曾到柔道體重分級選手權大賽去觀賽，結果有影片拍到我在評審席旁的角落看比賽，然後嘴裡一直『這般這般…啊！就是這裡！』在碎碎唸。」

——這時您正在將每一個瞬間的畫面刻劃在心底吧。

「對！所以我覺得我應該變得滿強了。」

——嗯？是指柔道嗎（笑）？

「對（笑）。因為我知道什麼瞬間可以打倒對方。」

——您已經掌握到那一瞬間了吧（笑）。您有實際玩過柔道嗎？

「沒有（笑），只有高中體育課有玩過。可是我已經知道那個節奏了。當時全日本的柳澤教練[※28]也說，最後的沙也加一戰，還有巴塞隆納的比賽，都可以拿來當教材了。」

——那很厲害耶！畢竟您花了相當多的專注力在觀察。

「我很想要試試看。因為我當初的目的，就是不想畫出，唯有漫畫才會出現的『喝』地一聲，就能把人輕鬆拋出去的場景。我覺得自己的

能力也在逐漸提升，已經可以畫出真正的柔道了，所以我以後不會再畫了，因為我已經畫到極致了，再畫下去，也不可能更好。」

——所以這次換畫網球漫畫。

「但網球也有網球的難處，首先不畫整個球場，會不知道球往哪去。網球漫畫會把漫畫的缺點，還有難畫的地方，全部展現出來。首先是球會不斷來來回回，這時得帶入反方向的畫面，但是不用俯瞰的角度，會看不出來。總之我先把網球漫畫難畫的地方全部抓出來，再來就是看我要如何應付這些難題了。」

——讀者在看的時候，不會覺得怪怪的就已經代表您大獲全勝了吧？一看就可以很自然地理解現在發生什麼事，以及現在的球是壓線邊緣等等。但我相信，您為了做到這一點，一定也費了一番苦心。

「對，要把網球畫成漫畫，真的很不容易。因為雙方沒有接觸，兩名球員相隔遙遠，也就是說，沒辦法同時畫兩個人的畫面，大概只有截擊時，接近球網的時候吧！」

——而且角度也要精心設計。

「除此之外都是遠離的，所以得一直畫單人的畫面。然後還得畫出不斷來回反覆的緊張感。」

——大概只有最後握手時，對戰的兩人會出現在同一個框裡吧？

「對啊！真的超辛苦的。我自己也佩服自己居然可以開發出這麼多手法。在那之前，經典網球漫畫就只有《網球甜心》[※29]，而且那部作品裡沒有特別畫到打球的場景。」

※2 柳澤教練 柳澤久。'47年出生於長野縣。柔道八段，講道館女子部指導員，最先接觸競技的首爾奧運女子教練及巴塞隆納奧運女子教練。

※29 《網球甜心》山本鈴美香著。'73年～'75年、'78年～'80年連載於《MARGARET》。內容描寫女主角‧岡浩美進入名門高中網球社後，克服嚴格的訓練和霸凌，成為一流網球選手的成長故事。《Happy！網球甜心》的龍之崎蝶子名字的由來源自《網球甜心》的登場人物龍崎麗香（綽號‧蝴蝶夫人）。

第6章

Q.畫出
有魅力的角色的
秘訣為何？

おかえり。①

A.「畫出就算是配角，也要讓所有人看起來

大聲宣告『這次我一定會使出渾身解數，拿出我所有寶力。』之後，雖然是未曾開拓過的領域，但除了縝密的故事情節之外，浦澤漫畫中除了在商業上獲得成功之外，也奠定了浦澤身為作家不可動搖的地位。

1994-

MON

《MONSTER 怪物》──天才腦部外科醫生 天馬醫師任職於德國的艾斯勒紀念醫院。某天，有一名頭部受到槍擊的少年被送進此醫院。同一時間，市長也因腦血栓而被送進醫院，院長命令天馬優先為市長動手術，但天馬認為這有違醫德倫理，因此轉而為少年動手術，拯救了名少年的性命。幾年後，天馬發現這名少年，約翰竟成了連續殺人魔，為此深感自責。之後在與約翰犯下的罪行中，天馬被當成嫌疑犯，遭到追緝，天馬認為自己應該要親手埋葬約翰，因此開始過著亡命天涯的生活。天馬在與劇中人物，包括約翰的雙胞胎妹妹，妮娜，追捕天馬的菁英警察，倫克等眾多人物邂逅及分離的過程中，逐漸挖出隱藏在德國歷史背後的黑暗面，事態發展越發離奇。《MONSTER 怪物》為日本首部本格推理懸疑漫畫，是累計2138萬冊的暢銷名作，連載於〈BIG COMIC ORIGINAL〉（小學館）'94年24號～'02年1號。單行本共 18 冊＋《另一個怪物》全 1 冊、完全版共 9 冊＋別卷《沒有名字的怪物》全 1 冊。'04年播放電視卡通'99年榮獲第 3 屆手塚治虫文化賞漫畫大賞，'00年榮獲第 46 屆小學館漫畫賞青年一般部門。（監修／長崎尚志）

《MONSTER 怪物》是《法網恢恢》、《科學怪人》、《原子小金剛》的綜合體

——最後一章中會提到，浦澤老師在漫畫家生涯中，最難熬的一段時期就是連載《Happy！網壇小魔女》的時候。那是因為和《MASTER KEATON 危險調查員》同時連載，把自己搞到忙得不可開交。還是因為網球漫畫特別難畫，又是當時沒有編輯願意跟您一起討論，感到孤立無援呢？能不能請您告訴我們，具體來說，是難熬在哪一部分？

「嗯……《MASTER KEATON 危險調查員》快結束時，我和誰來著……長崎先生？還是其他人？總之我記得我跟某個人在計程車上提到以下這件事。那時剛畫完《寄生獸》※1 爆紅。但那其實是我在畫完《YAWARA！以柔克剛》之後就應該要畫的東西，為什麼畫《寄生獸》的不是我呢？所以我一直覺得畫完《MASTER KEATON 危險調查員》後，一定要對《寄生獸》這部作品做出些回應（笑）。」

——所以，您當時是有種想畫卻畫不得的焦慮感囉？

「嗯！我本來打算將那類型的作品當成王牌，率先拿出來轟動世界的，結果卻被《寄生獸》搶先熱賣。所以我當初就說這類風格的作品一定會紅的嘛！」

——所以是先有這樣的背景，才開始連載《MONSTER 怪物》的。

「對。而且，那時也決定了《MASTER KEATON 危險調查員》要在第18集完結。」

——《MONSTER 怪物》一開始的編輯是誰呢？

「一開始是赤名先生※2，可是長崎先生卻冒出來說，他想跟我一起討論內容。」

——當時長崎先生是在〈ORIGINAL〉嗎？

「對，〈ORIGINAL〉。所以我們採取的方法是，我跟長崎先生一起討論內容，然後交稿則是交給赤名先生。當時我就大聲宣告說：『這次我一定會使出渾身解數，拿出我所有實力。』長崎先生聽了說，『好、好，那你想畫什麼呢？』被這麼一問我才發現，其實我最想畫的東西像山一樣多！但最先想到的還是《法網恢恢》※3，這部影集完全打中了我的心。《法網恢恢》從『李察·金波，職業，是個醫生』※4 這句旁白作為開場，我這輩子一直很想嘗試看看這樣的手法。於是我們就決定，下週之前，各自想個職業不是醫生的《法網恢恢》，再來繼續討論。」

——職業不是醫生……？

「對。走《法網恢恢》的路線，但主角職業不是醫生。結果我們隔週見面後，兩個人開口第一句話都是『還是用醫生好了』。」

——哈哈哈（笑）。

「我們兩人異口同聲地說，『還是醫生好吧？』『還是醫生好呀！』（笑）雖然有想到律師、教師、聖職者之類的職業，但還是覺得醫生最有趣。如果不畫最有趣的東西，那好像就沒什麼意義了。」

——但這樣不就會變成《法網恢恢》了嗎？（笑）

「對啊！所以我們就決定先不討論這部分，先來想其他有興趣的題材。我提到《科學怪人》※5 頗吸引人的，特別是弗蘭肯斯坦博士製造出怪物，因而陷入苦惱的部分。那時柯波拉※6 正著手要拍《科學怪人》的電影，我們講著講著，又提到《原子小金剛》其實跟《科學怪人》是一模一樣的東西。幸好小金剛是個好人，如果是壞人的話，天下早就要大亂了。然後又想到，那如果有個壞的小金剛，把他做的壞事全部嫁禍給天馬

※1 《寄生獸》岩明均，'88年～'95年連載於《MORNING OPEN增刊》《AFTERNOON》（講談社）的暢銷科幻漫畫。內容描寫高中生新一遭謎樣生物、米奇寄生於右手後的命運，取代成為該人類，與寄生生物之間的對決。一開始，故事主題很單純，方面地圍繞人類真正的『破壞環境的人種』是寄生生物。但隨著故事發展，探討的問題也更深入，包括『什麼是人類？』、『如何與其他生物共存？』等。

※2 赤名先生　赤名英之，'81年進入小學館，隸屬於〈少年 BIG COMIC〉之後幾乎待過每一部男性漫畫誌雜誌編輯部。負責過的浦澤作品有《YAWARA！以柔克剛》、《MASTER KEATON 危險調查員》以及《PLUTO～冥王～》的編輯。現為BIG企劃室總編輯。

※3 《法網恢恢》'63年～'67年播放的美國影集（日本於'64年播放），共120話。內容描寫醫生背上殺妻嫌疑，為了躲避警察追捕而開始逃亡生涯。一邊找尋真兇、證明自己的清白，一路上與許多人相遇，皆為一話完結，由大衛・強森主演。在美國、日本皆創下極高收視率。

※4 「李察·金波，職業，是個醫生」「李察·金波，職業」「李察·金波」為主角的名字，這句話的下半句是「正義有時也是盲目的。」日文配音版中，除了

博士※7，讓天馬博士背上黑鍋，所以他必須儘快想辦法抓住這個壞小金剛......」

——聽起來超有趣的！

「嗯！我們也認為這樣很有趣。然後又發現，這樣的故事結構不也跟《法網恢恢》很接近嗎？」

——好驚人的秘辛。我還是第一次知道※8，「天馬醫師」的名字是從小金剛的天馬博士來的。

「是喔（笑）！把這個故事結構代入現實狀況後，就發展出了有如小金剛的故事......『一名外科醫生救了有如小金剛的男孩子，不料，這個男孩子長大後，成了一個連續殺人魔......那這個醫生該不該負責呢？』第二次討論會上，我們定出了這樣的故事主軸。」

——感覺默契超好的。真希望我這輩子也能體驗一次這種討論方式......

「那一瞬間，我們兩人都一致覺得『就是這個』！」

——約翰※9與安娜／妮娜是怎麼自您筆下誕生的呢？

「他們是對雙胞胎，分不出誰是誰。簡單來說，就是一個善、一個惡，如果救到了『惡』的一方會如何呢？這樣的一個設定。總之當時對他們的構想就是『不知來自何方的美麗雙胞胎』。」

——從某方面來說，妮娜才是正統的小金剛？您把舞台設在德國有什麼特殊理由嗎？

「因為我覺得德國的歷史背景很有趣，包括新納粹主義、納粹主義這些背景都很有戲。」

——以海外為舞台的懸疑漫畫，這可不是一朝一夕畫得出來的東西啊。

當時本來有打算四本就完結

「而且當時漫畫市場很不看好懸疑作品，所以編輯部告訴我看到情況不對就要趕快撤退。長崎先生也說，不知現在的日本可以接受這類東西到什麼程度，所以第1集單行本4本的量作結，所以要我先考慮以單行本4本這麼緊湊，很多劇情都一口氣壓縮在那裡面了，連約翰長大成人，在天馬面前射殺人的那一

「當時我就大聲宣告說：『這次我一定會使出渾身解數，拿出我所有實力。』」

あああああ！！①

《MONSTER 怪物 完全版》第1集 第8話
原版單行本第1集結束在跪地大哭的天馬。

※5《科學怪人》英國小說家瑪麗・雪萊於1818年出版的小說。立志成為科學家的青年・弗蘭肯斯坦想製造出完美的人類，便利用屍體製造出科學怪人，卻也為其所苦。同時也描寫了擁有人心的怪物的悲哀。「科學怪人情結」便是指「渴望製造機器人、人造人，卻又害怕被其毀滅的複雜心理。此詞由SF作家以薩・艾西莫夫發明，並提出了「機器人三定律」。

開頭之外，配音員・矢島正明也會不時以他特別的語調，在劇中各處加入旁白。

※6柯波拉 法蘭西斯・福特・柯波拉，電影導演。'39年出生於美國密西根州。'61、'37年推出電影導演處女作《今夜纏綿》。代表作有《教父》三部曲、《現代啟示錄》等。並擔任電影《瑪麗雪萊之科學怪人》的製作人，該作於'94年上映，科學怪人由勞勃狄尼洛飾演。

※7天馬博士 《原子小金剛》的登場人物。是名優秀的科學家，因交通意外痛失愛子飛雄，因而創造出機器人・小金剛。但他發現小金剛不會長大，因此也繼續默默守護他，並在小金剛遭遇危機之際出手幫助。

※8我還是第一次知道 在訪談時沒有想起來，但其實《PLUTO～冥王～豪華版》第7集的附錄小冊子中，浦澤氏與製作人・長崎氏的對談中，就有稍微提過這件事了。在此致上深深的歉意。

「也就是說，從史蒂芬・金和《YAWARA！以柔克剛》延伸出來的推理懸疑手法，就是杜斯妥也夫斯基。」

也畫進去了，天馬理解事情真相後，不禁跪地大哭。但也因為有這樣的1集，才引起了大眾『想繼續看下去』的欲望。

──四本完結的計劃，反而立了大功。

「對。濃縮第一集的內容，反而讓讀者想繼續看下去。」

──原來是這樣。加上第1話篇幅很短，我記得只有三十頁左右。那時我就覺得，這故事架構壯大，開頭卻很緊湊。

「對啊！或許真是如此。我們找了腦外科醫生當顧問，問說有沒有遇過同時來了兩個病人，並需從中選擇的經驗？以及有可能同時動兩個人的手術嗎？結果對方回說：『絕對不可能兩個人同時動手術，只能擇一。』聽來殘酷，但是死是生，有時的確是由醫生抉擇。我問了很多這類的問題，故事也逐漸成型。第1話的開場有如《白色巨塔》※10，很多人都勸我，現在叫我不要這樣畫（笑）。」

──對呀，因為第一話真的只是序章，誰也想不到之後會是那樣發展。說像《白色巨塔》還真的滿像的。

「是呀！長崎先生說，連喬治秋山老師※11都說，『別畫那種作品了』（笑）。」

──但是，單行本甫一推出立刻引起極大迴響，畢竟讀了第1集，就會迫不及待想看接下來的故事。

「迴響很大，所以我們也認為或許可以行得通。於是我們改動故事架構，為長期連載做準備。而且還用『首部本格推理懸疑漫畫』做宣傳，真是大快人心。」

史蒂芬・金×《YAWARA！以柔克剛》＝杜斯妥也夫斯基

「確實有史蒂芬・金的後代，或該說是他所播下的種子，正等著要發芽。我很早就發覺這件事，才會急著想動筆。」

──正如您之前所想，讀者想看的正是推理懸疑漫畫。

「嗯！我一直在想，怎麼都沒人想去畫史蒂芬・金筆下的那種故事。分類接近現代驚悚，又帶點純文學味。宮部美幸※12剛好跟我同年，那時她也同時在連載小說《模仿犯》※13。不出所料，那時候在日本這塊土地上，這兩部作品都大受歡迎。所以，那時候在日本這塊土地上，這兩部作品都大受歡迎。

──不過推理故事構思的過程不同於之前的作品，您會不會苦惱要怎麼設謎團、埋伏筆呢？

「不，早期的推理作品才會如此。首先有一個謎團，之後經歷一番波折，最後再解開謎團，這個過程已經變成一個主流。可是在我心中，這種架構已經過時了。我心中的推理懸疑作品……是像史蒂芬・金的筆法，其實也跟《YAWARA！以柔克剛》一樣，就只是追著角色跑，看阿邦接下來會如何、富士子接下來會如何，會看到每個人的成長過程，然後每個角色的人生複雜地串連在一起。現在的美國影集不也是這樣嗎？我都要懷疑他們是不是看了我的漫畫才那樣演的（笑）。至於為什麼我的漫畫看起來像『本格』推理，是因為裡面有剪不斷理還亂的人性糾葛，從這角度來說，其實比較接近杜斯妥也夫斯基※14，《卡拉馬佐夫兄弟》※15之類的。不過其實我也

※9 約翰 約翰・李貝特。妮娜的雙胞胎哥哥，擁有完美的才智、美貌與群眾魅力的「怪物」。天馬醫生在他小時候救了他一命，成為一切故事的開端。

※10 《白色巨塔》'65年出版的長篇小說，作者為山崎豐子。故事發生在大學附屬病院，討論院中權力鬥爭與生命的尊嚴。此作品數度搬上螢幕，'78年由田宮二郎主演電視劇，'03年則由唐澤壽明主演，皆創下高收視率，掀起一股《白色巨塔》熱。

※11 喬治秋山 '43年出生於東京，曾執筆畫貸本漫畫，'66年以《骸骨少年》（《別冊少年MAGAZINE》）一作於商業誌出道。代表作有《守財奴》、《阿修羅》等。'73年～於「BIG COMIC ORIGINAL」連載《浮浪雲》。

※12 宮部美幸 '60年出生於東京。曾當過粉領族，並在法律事務所工作過。'87年出版小說家處女作《鄰人的犯罪》，'99年小說《理由》獲直木賞，活躍於小說各領域，執筆懸疑推理、奇幻、時代小說，獲獎作品眾多。

※13 《模仿犯》宮部美幸著，'95～'99年連載，'01年集

第2集 第17話。小偷海格爾初次登場的畫面。第1頁先描寫角色，翻頁之後的扉頁再看到整張臉。

看這部的。

——哈哈哈（笑）！我反而還滿想

剛》。

了殺人事件的《YAWARA！以柔克

——「沒有耶！所以畫起來就像是發生

故事該怎麼畫」囉？

——所以您完全沒去特別想「推理

「沒什麼差別。」

感覺其實……

剛》，跟畫《MONSTER 怪物》時的

也就是說，畫《YAWARA！以柔克

《YAWARA！以柔克剛》的手法來

畫推理故事，會變成史蒂芬·金，

沒想到變成了杜斯妥也夫斯基。」

剛》則是受到我至今所看的電視

劇，還有《紙月亮》、《神仙家庭》

等作品的影響。而我本來以為用畫

的手法，而《YAWARA！以柔克

——「我像接收器一樣接收史蒂芬·金

妥也夫斯基？

——嗯……所以史蒂芬·金是杜斯妥也夫斯基。

剛》延伸出來的推理懸疑手法，就

是杜斯妥也夫斯基。

史蒂芬·金和《YAWARA！以柔克

應該就是了（笑）。也就是說，從

物》完全是杜斯妥也夫斯基，所以

妥也夫斯基的人說，《MONSTER 怪

還沒讀過啦（笑）！可是研究杜斯

結成冊的長篇小說。內容描

寫一名自稱「天才」的犯罪

者引起一連串事件，透過受

害人、加害人、警察的多重

視角抽絲剝繭。'02年改編電

影。

※14 杜斯妥也夫斯基 全名

費奧多爾·杜斯妥也夫斯基。

1821年出生於俄國莫斯

科。1846年以《窮人》

一書小說家出道。作品中總

是在探求人類的自我意識，

存在，為後世作家帶來莫大

影響。代表作有《罪與罰》、

《惡靈》等。

※15 《卡拉馬佐夫兄弟》

1880年出版，杜斯妥也

夫斯基最後一本長篇小說。

內容描寫一名兒子被冠上殺

父嫌疑，以及他與兄弟之間

的故事，主題綜錯複雜，大

至信仰、死亡、國家，小至

家庭愛恨情仇。雖有人說未

讀此書，等於沒基礎教養，

應感羞愧，但因其內容之長

且深刻難解，使許多讀者在

閱讀過程中遭受挫折。

「我希望不管再怎麼小的配角，都可以讓讀者有『想看他的故事』的感覺。」

角色的作品

《MONSTER 怪物》是第一部有美型角色的作品

—— 《MONSTER 怪物》跟您其他作品相比，角色人氣相當高。

「因為有美形男啊！嗯！這是我第一次認真畫這種美形的。之前比較美形的，應該就是風祭之類的？」

—— 搞笑角色。讓人越看會越失望的那種。

「對，讀者會覺得，這傢伙怎麼搞的，根本空有外表。」

—— 浦澤老師筆下的帥哥，幾乎都很拙（笑）。《MONSTER 怪物》是第一次出現不拙的帥哥對吧？

「《20世紀少年》人氣爆發後，單行本銷量還是比不上《MONSTER 怪物》。大約只有30萬冊左右。到底是差在哪，我想就是差在那個帥哥吧。」

—— 畢竟再怎麼說，大家還是想看約翰。而且在《MONSTER 怪物》裡面各式帥哥，根本任君挑選，喜歡誠實男人的讀者有天馬，喜歡陰鬱氣質的男人則有約翰，喜歡老男人的話，還有倫克警官※16，簡直應有盡有。

「是呀是呀。」

—— 因為大家都有一顆迷妹的心。《MONSTER 怪物》裡面就有這種偶像般的人氣角色，像是葛利馬※17的粉絲。

「真的，帥哥魅力不可小覷。」

—— 您在《MONSTER 怪物》前畫過不少多線並行的群像故事，短篇故事中也畫過幾十、幾百個角色，有過這樣的經驗，讓《MONSTER 怪物》裡的登場人物個個都是狠角色。

另外，我發現您在《Happy！網壇小魔女》和《MONSTER 怪物》常使用一種手法：角色初次登場時，導入的第1頁會先畫角色的小故事，但這階段還不讓角色露臉，直到翻到下一頁，就會看到角色大特寫的扉頁。這樣的畫法，可以在第一頁中先讓讀者瞭解角色是怎麼樣的人物，第二頁再揭開廬山真面目，我覺得這手法實在很厲害。老師，您是如何讓讀者在一瞬間，就看出這些初次登場的角色的個性呢？如果是很刻板的平面角色還好說，但您的角色並非全是如此吧？

「嗯……其實個性看外表就可以大概知道。啊，看這張臉，他八成殺過不少人。還有，我會在角色登場前想好他的過去，可是不會在作品中說白，但在我腦海裡，會對角色的心路歷程有個概念。」

—— 角色有背景，就會產生該角色的氣質，讀者就可以從這些氣質上抓到角色的特徵吧？

「而且我希望不管再怎麼小的配角，都可以讓讀者有『想看他的故事』的感覺。我想讓每個登場人物看起來都像主角。這樣五個登場人物就會有五人分故事，劇情自然就會更龐大。」

—— 要如何才能激發讀者「想看」的欲望呢？有什麼訣竅嗎？

「其實就是剛才所說的，事先仔細想好每個人的背景。」

—— 角色有深度，就比較容易想像他的行動模式和說話方式。

「沒錯。不過《MONSTER 怪物》不是有個羅伯特※18嗎？」

—— 我記得，他是約翰的信徒，個性殘酷，神出鬼沒，所到之處皆會掀起腥風血雨。

「在他要死去時，我一直很希望他

※16 倫克警官 海因里希·倫克。將主角天馬逼上逃亡之路的BKA（德國聯邦搜查局）警官。是名冷靜且執著的幹練刑警，習慣用手做出敲打鍵盤的動作來記憶事物。

※17 葛利馬 沃爾夫幹古。一名自由記者，也是天馬的協力者。為人親切，臉上常掛笑容。但其實，幼少期的特殊經驗讓他無法自然流露感情，之後經過訓練學會表達情緒的方法。

被稱為「洗刷冤屈的達人」的律師・法帝馬。
在他登場前，就已經決定了「簡略經歷」。

第6集 第93話
蘭格上校的外甥＝羅伯特的
年幼時期的臉!?

的過去也有一些故事，早知道就多
埋幾道伏筆了。當我正在回想有沒
有過去的題材可以用時，突然想到
蘭格上校[19]有個喜歡喝熱可可的外
甥。原本想『不行啊，外甥的臉都
已經畫出來了』，結果回頭翻單行
本，才驚覺『哇，這小孩的臉，根
本就是小羅伯特！』（笑）。」

——有時，明明不是刻意安排，卻
能串起來呢！不過，我還以為這個
是一開始就安排好的……

「對啊，我也很驚訝居然這麼巧
（笑）。」

※18 羅伯特 約翰的信徒，
出現在天馬所到之處的職業
殺手。他的真面目原本無人
知曉，但其實……？

※19 蘭格上校 地下社會的
龍頭老大，曾為捷克斯洛伐
克的秘密警察。故事中他四
處打聽東德時期曾存在的
511幼兒之家相關情報。

「這種自卑感就是最有趣的地方。就是要強調放大這些情結。」

角色深度，靠「情結」營造

——每個角色都能是主角，相對之下更難操控角色，但也必定會更有趣。

「《YAWARA！以柔克剛》中，不是有很多角色會去觀賽嗎？好比說聽到某個角色是日本東北地方出身，給人的印象就會截然不同，就是這麼一回事。」

——如果角色個性可以自然建立，就不用這麼辛苦了（笑）。您還記得您是什麼時候抓到這些訣竅的嗎？

「從小就知道了吧。小時候我在一旁觀察大人的一舉一動時，就會去想為什麼這個人講話時老會發出『嗚嗚呀』的聲音。像東村老師[23]，也是個觀察入微的人，她會自然地去分析『這個人是因為這樣，才會這樣』，把人當角色去想。畫肖像畫的時候也一樣，如果自己覺得自卑的部位被畫得很明顯，人都會感到很抗拒，可是這種自卑感就是最有趣的地方。就是要強調放大這些情結。」

——能做出更多角色區分。

「對。《MONSTER 怪物》在製作動畫時，我曾寫信給動畫製作群，

——啊！像真理[21]覺得只要柔贏了，自己也能成為矚目焦點，所以她並不單純只是為了柔加油。

「對，不同的目的有不同的聲援方式。人人目的有異，沒有什麼台詞是誰來說都可以的。」

——故事正是從這些「不同」發展出的。《YAWARA！以柔克剛》的女主角柔想要做個普通的女孩子，但滋悟郎卻想靠柔加道把她推上國民榮譽賞的寶座，兩人想法上的落差正是推進故事的原動力。兩人身邊聚集了許多人，每個人又各懷不同目的，讓各種衝突產生。

——剛出道的漫畫家常問我角色要怎麼設定，我一直在想要怎麼回答，有人用拇指和食指拿菸，也有人用食指和中指夾菸，有的人吸菸老是掉菸灰，熄菸的方式也各有不同。」

「沒錯，就是這樣。」

——是指在角色外觀上的嗎？

「不只。像是抽菸的小細節也一樣，最容易讓對方理解。」

「淺野一二〇老師[22]曾說過，住在三葉女子大學的角色[20]，每個角色都在幫人加油，但是立場、目的都各有不同。」

——就連這些平常不會多去留意的枝微末節，您也覺得看起來有趣，所以才能自然畫出來吧。

外國人的畫法

——浦澤老師筆下的角色，骨架都不同，給人印象大相徑庭。不過，從《PINEAPPLE ARMY 終極傭兵》開始數的話，您畫了非常多外國人的臉孔，大概沒有人像您一樣畫過這麼多了吧？

「嗯，不過外國人比較好畫。看影集、電影時，就會覺得更放手去畫也無妨。像是鼻子可以畫到很高，有很多空間可以發揮。」

※20 三葉女子大學的角色
《YAWARA！以柔克剛》中，柔所唸的短期大學。正確來說，應該是「三葉女子短大」。可是反對柔升學的滋悟郎一直覺得這群人都是來「混」的。雖然女子短大的成立是以柔和富士子為中心，但其他社員各有其目的，有的是想要減肥，有的是想要把用了自己的男生拋出去等等。

※21 真理 小田真理
《YAWARA！以柔克剛》的登場人物。雖然是為了對付色狼，加入柔道社的，但原本就喜歡男色，因此老愛裸體穿著柔道服。夢想是成為女演員，想利用柔，讓自己也能成為鎂光燈焦點，最終目的是成為性感女演員。

※22 淺野一二〇老師 '80年出生於茨城縣。'98 年以《菊池，做得太過火了!!》（BIG COMIC SPIRITS 增刊 Manpuku）漫畫家出道。代表作有《SOLANIN》、《晚安，布布》等。'14年～在《BIG COMIC SPIRITS》連載《滅世Demolition》。

告訴他們：「外國人比各位想像中的更猛，各個部位的幅度、寬度都還可以更誇張，畫時請不要手下留情」。還傳真了一張圖解，說明女性的臀部跟男性身體的厚度。」

——您下筆時，會去想「這人是純弗※24那種的。講到法國，巴黎人跟南法人，所以應該這樣畫……」嗎？

「會啊。畫時我會一直去想，這個人是德國臉孔，還是法國臉孔？」

——那，德國臉孔的特徵是什麼呢？

「德國人的臉也分兩種，東邊的比較精悍，慕尼黑等南邊城市出身的就偏法國臉孔，像是查爾‧阿茲納南法人的臉也完全不一樣，南法以西班牙、義大利人的拉丁臉孔居多，落落大方的感覺。所以畫南法人時，我可能就會去想像一個豪快的大叔，儘量往那印象靠攏。」

——也就是說，不只是好區分角色，還能畫出更多玩心，所以外國人畫起來很好玩。

「好玩啊，抱著天大的玩心去畫也畫得成，可以天馬行空地去畫。」

——那比如說法國人跟德國人有什麼不同呢？

「嗯嗯，不一樣！這就是有趣的地方，法國人的體格跟日本人還挺接近的，但是去德國的時候，會覺得『嗚哇！好高！』，去南斯拉夫跟荷蘭又更是高得不像話。我去南斯拉夫為《YAWARA！以柔克剛》的世界冠軍賽取材時，白井先生還說，他差點就搆不到小便斗的高度，還需要掂個腳（笑）。坐到馬桶上，腳還碰不到地。」

——到了那邊，自己簡直像成了孩童尺寸（笑）。

「是啊，體格完全不同，鬍子、眉毛的濃密度也不同。從鬍子和眉毛的濃度，就可以看出一個人的血統。」

分別畫出每個國家的特色
❶英國人❷捷克人
❸德國人❹土耳其人❺越南人

※23 東村老師　東村明子。'75年出生於宮崎縣。'99年以《水果蝙蝠》（bouquet DX NEW YEAR增刊號）漫畫家出道。代表作有《塗鴉日記》《海月姬》等。現在有《雪花之虎》（（HiBaNa））《東京白日夢女》（（Kiss））《美食偵探》（（cocohana））等多數連載。

※24 查爾‧阿茲納弗'24年出生於法國巴黎。法國代表性的香頌歌手，也是演過60部以上電影的演員。《機動戰士鋼彈》的夏亞‧阿茲納布爾名字源自於此。

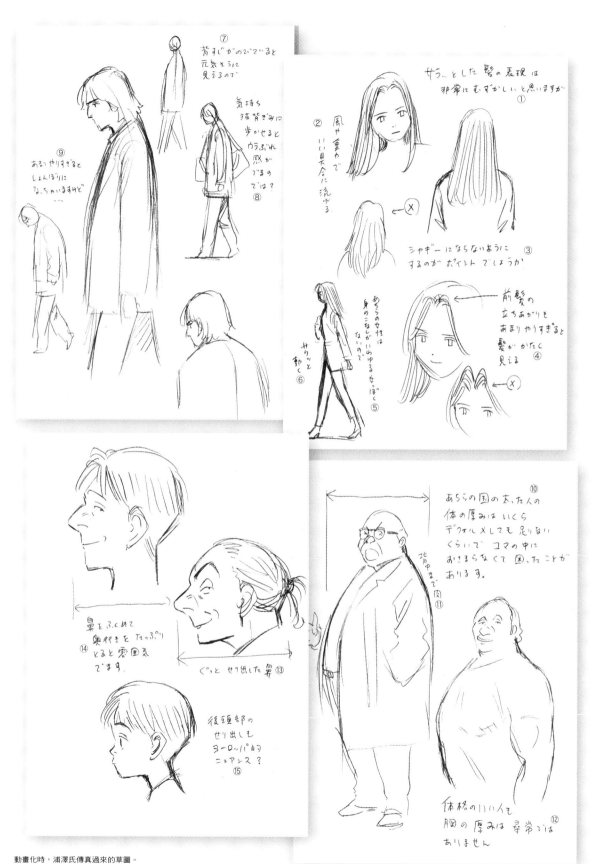

動畫化時，浦澤氏傳真過來的草圖。

直覺夠強，就不用取材？

「還有呀，長崎先生看到我畫東歐信手捻來，大吃一驚。說這是第一部有好好畫東歐的漫畫。」

——畫東歐的漫畫，這大概是空前絕後了吧。請問您當時取材到什麼程度呢？

「取材時間大約一星期，我先進慕尼黑，再到布拉格，再經過德勒斯登。之前畫《危險調查員》的時候，我曾經從德國繞到伊斯坦堡。如果是直覺夠敏銳的人，光看攝影集跟電影就能掌握氣氛，像是晚上的街頭有多暗等等。在讀大友克洋老師的《再見日本》[25]時，我還以為大友老師曾旅居紐約，後來聽說大友老師當時從未出過國，只看了一本攝影集跟電影而已。」

——但現在的青年漫畫，有取材越詳盡越好的趨勢……

「我曾和吉卜力的鈴木敏夫老師[26]聊天時，提到《魔女宅急便》[27]、《尋母三千里》[28]，兩者給我相似的感覺，鈴木老師便說，『噢，被你發現啦？』原來，《魔女宅急便》是看《尋母三千里》的資料來畫的。我非常喜歡《尋母三千里》，所以

一直覺得，《魔女宅急便》的風景，像是建築物內部、窗戶、穿過橋下時的光影，都跟《尋母三千里》中熱那亞的風景很像。」

——您居然能注意到這些小細節。

「高畑勳老師[29]製作《尋母三千里》時，說想拍房間，從外拍到內，鑽進去房間後就這樣拍不出來，不在裡頭拍攝……我大概也會有那種如果要看，就要把小細節看個徹底的想法，所以才能注意到這部分。」

——這個故事跟奇頓進到豆腐店就不出來的橋段好像有異曲同工之妙（笑）。

身心俱疲地畫到終點

——畫想畫已久的懸疑漫畫，還獲得商業性成功，浦澤直樹的評價，相信已經是水漲船高。

「大概是吧！嗯。」

——您是不是有一種「終於完成了！」的心態？

「嗯……不如說……這類劇情真的很耗費精神。畫一位不知打從何處來、亦正亦邪的青年殺人犯，還要畫到跟純文學同層次，這樣一直畫下來，到最後身體幾乎撐不下去。

細菌鑽到體內、眼睛、牙齒發腫，身體中的黏膜都被我搞壞了。勉強拖著身心俱疲的身體，終於走到終點的感覺。」

——這是您畫最後一集時的狀況嗎？

「大概在那之前就這樣了。畫完完結篇後，我與尚部美幸對談，剛好那時宮部美幸也寫到《模仿犯》的最終高潮，我則是畫到《MONSTER 怪物》的最終高潮，我們都覺得周遭好像有堆積如山的屍體，滿腔的血腥味。整個人投入作品裡時，就要像心理醫生一樣跟約翰對峙，所以精神很容易不正常，可是我很想把作品完美作結。」

——若是以前的浦澤作品，至少到《MONSTER 怪物》中間為止，您都還會跟角色保持一定距離吧？

「對，沒錯。」

——可是，《MONSTER 怪物》來到最終高潮的片段，您也必須正面迎擊才行。

「沒錯，正面迎擊。」

——偏偏第一次正面迎擊，就遇上那樣的對手……想必一定很煎熬吧？

「是啊！我和宮部都說，真的是累慘了，大概再也無法去寫那種類型

※25《再見日本》'81年刊行的大友克洋短篇集（雙葉社刊）。內容描寫一名男子使用過世的雙親留下來的保險金，在紐約開空手道場，以及他和周圍的人之間所發生的小故事，共收錄5篇短篇。紐約的風景畫得相當寫實。

※26 鈴木敏夫 '48 年出生於愛知縣。曾任德間書店（Animage）編輯。89年進入吉卜力工作室，之後擔任該工作室電影製作人，參與多部暢銷名作。

※27《魔女宅急便》'89 年公開的吉卜力工作室製作動畫電影，宮崎駿導演作品。內容描寫13歲的小魔女琪琪下到大城市修行，當中遇到許多成長與青春期的困擾，作品中琪琪來到的是名為「克里克」的架空城市。

※28《尋母三千里》'76年於富士電視台「世界名作劇場」播放的電視動畫，全52集，導演為高畑勳。內容描寫住在義大利熱那亞的少年‧馬可，為了尋找音訊全無的母親，來到阿根廷旅行的故事。

※29 高畑勳 '35年出生於三重縣。「世界名作劇場」的《世界名作劇場》、《尋母三千里》、《紅髮安妮》3部作品大受好評。製作，曾到海外詳細勘景，並按照資料，加入相當寫實的生活描寫。

第9集 第159話。天馬將槍指著約翰的畫面長達10頁。

的人性戲碼了吧。我們都覺得有些受夠了。」

——這樣嗎？到現在還是覺得很煎熬嗎？

「是啊！煎熬。」

——是為什麼呢？是因為已經超出理解的範圍了嗎？

「嗯……這也是其中一個原因。《MONSTER 怪物》劇情本身就在探討善惡，也有在探討死刑對錯的問題。最後天馬將槍口對準約翰，約翰不斷問他『你扣得下扳機嗎？』一般故事大概就是正義的一方說句『我不饒你』，然後就把反派收拾掉了。但在我的漫畫卻不是那樣，根本就是《討論到天亮》※30狀態。」

——完全是自己跟自己討論到天亮的感覺嗎？

「完全找不出一個答案！所以我想一定有不少人覺得《MONSTER 怪物》的結局不夠痛快吧。」

——因為沒有明確地……

「沒有給出一個結局……」

——但是那個結局，是浦澤老師您正面迎擊後，所得出最真誠的結論吧？

「是。」

——也就是說，在完結篇後，您並非開心商業性成功，也不是高興評價上升，而是覺得非常累。

「是啊，那時覺得自己快不行了（笑）。不過，有種終於讓我畫到一直很想畫的東西，一償夙願後，不支倒地的感覺。」

——所以還是很開心商業能堅持到最後。

「因為我已經畫到，只要這部作品能夠問世，我的漫畫家生涯就了無遺憾的地步了。」

※30 《討論到天亮》'87年起，在朝日電視台每月播放1次的討論型節目。每次都會設定高關注的社會議題，現場直播來賓們從深夜討論到早上的內容。大多是正反意見兩極的議題，因此討論大都會進入白熱化，得不到交集居多。

グ……①

グリマー
さん……②

BIG
COMICS

MONSTER

浦沢直樹

ニナの口から明らかに
なる驚愕の真実!!そ
れを知ったヨハンは!?
⑧

最新
17
集
8
月
末
日
発
売
!!

来ると
思ってたよ
Dr.テンマ……④

やぁ……③

隣の建物で二人…
この下の階で一人……
ここで一人……
合計四人しとめた……⑤

超人
シュタイナー
が……⑥

現れたん
ですね……?⑦

グ………………

グリマーさん………………

来ると思ってたよ……………Dr.テンマ………………

やあ………………

隣の建物で二人……この下の階で一人……ここで一人……合計四人しとめた………………

超人シュタイナーが………………

現れたんですね……?

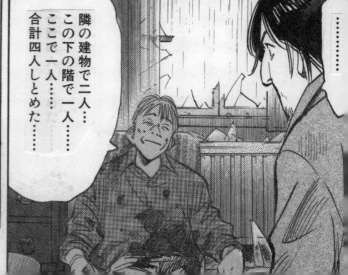

草稿

分鏡稿

"終わりの
風景"が……

②

13

あなたには
見える……

①

"終わりの
風景"が……

あなたには
見える……

草稿

《MONSTER 怪物 完全版》第9集收錄場景的分鏡稿和前一頁2個場景的故事大綱筆記。

まァあんたの腕というより、銃の性能がいいんだがね… ②

なかなかたいした腕じゃないか、ドクター。①

《MONSTER 怪物 完全版》第4集 第62話。
被挖掘出來的刊載於雜誌上的版本。
和《完全版》收錄的內容不同。

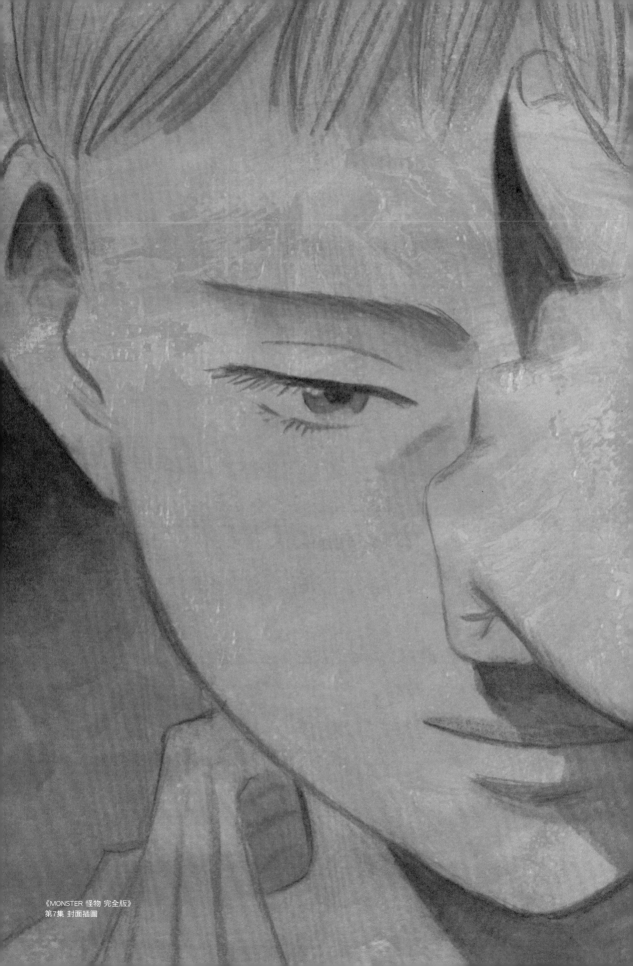

《MONSTER 怪物 完全版》
第7集 封面插圖

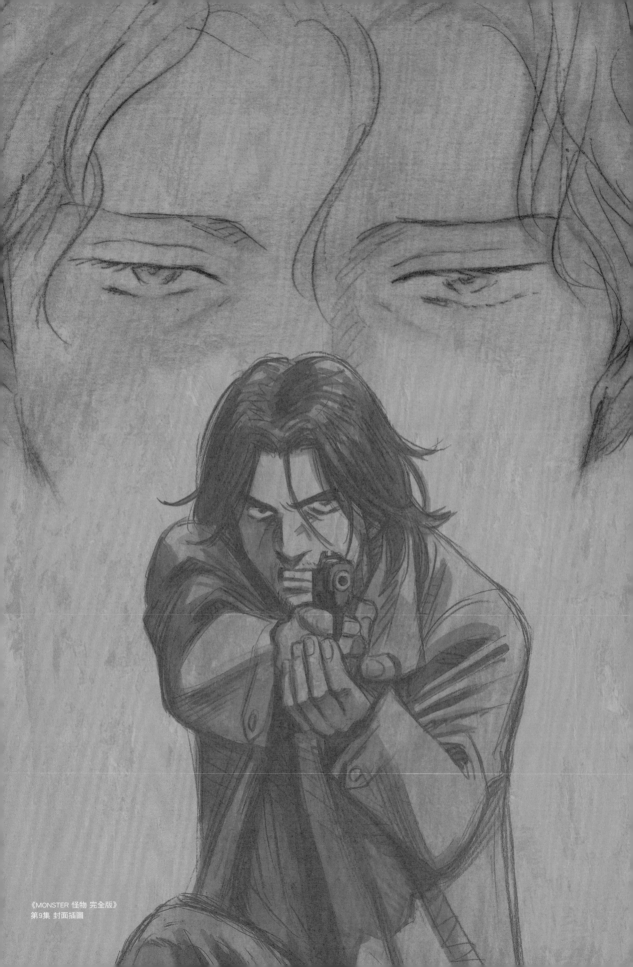

第7章

Q.故事設定到什麼程度會開始作畫？

A.「整體故事大綱確定後就會開始畫。漫畫不是都這樣的嗎？」

'99 年，小孩出生。
想要維持工作時，
突然湧出靈感而開始畫的新作，
在全日本大暢銷。
另一方面，和世間的狂熱相比，
浦澤經過深深的內省，寧靜地看著現在與未來。

《20世紀少年》、《21世紀少年》
…'97年，健兒成為搖滾巨星的
夢想破滅後，帶著失蹤的姐姐的
女兒，神乃，在老家經營的便利
商店工作，這時在他的身邊，開
始出現一些怪異事件。因小學同
學之死，讓他逐漸想起小時候夢
想成為能夠打倒壞人、保護地球
的和平英雄的回憶。世界各地頻
頻發生恐怖攻擊和殺人事件，幕
後黑手是新興宗教的教宗「朋
友」。教團所進行的世界滅亡計
畫，跟健兒小時候跟同伴一起寫
的「預言之書」如出一轍。故事
的時間軸來來回回，圍繞在引發
了危機、又努力保護人類的他們
身上。內容描寫青年們從20世紀
橫跨到「可能會存在的」21世紀
的命運。累計2747萬冊的本格科
學冒險漫畫，連載於〈BIG COMIC
SPIRITS〉（小學館）'99年44號
～'06年21．22合併號。完結篇
《21世紀少年》連載於'07年4．
5合併號～33號。單行本共22冊
＋上下集。完全版於'16年1月開
始發行（全11冊、《21世紀少
年》預定全1冊）。'08年拍成
真人版電影3部曲。'01年獲得
第25屆講談社賞一般部門、'02年
第48屆小學館漫畫賞青年一般部
門等，以及國內外各項大賞。
（劇情共同創作／長崎尚志）。

1999-2007

20世紀

『20世紀少年』『21世紀少年』

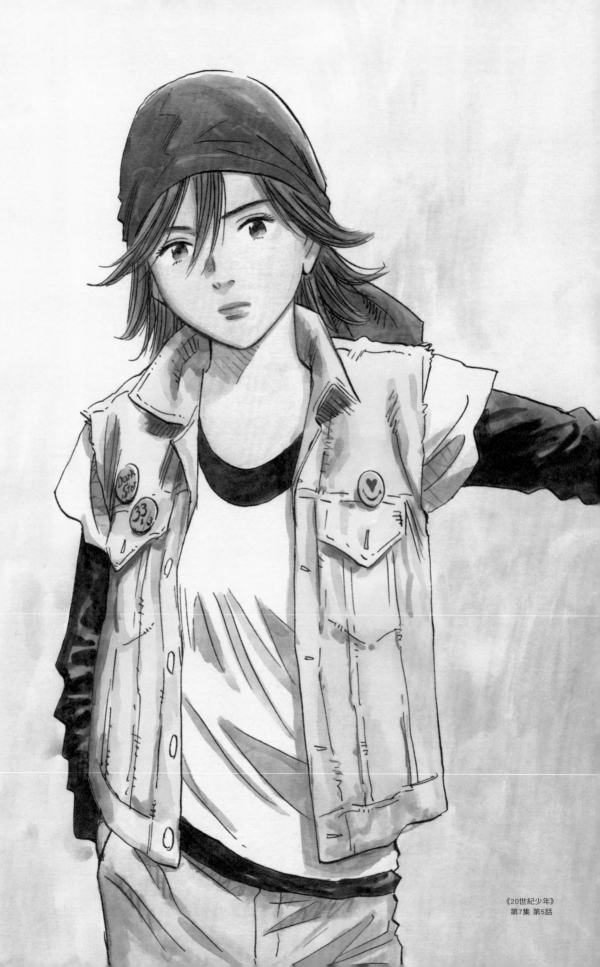

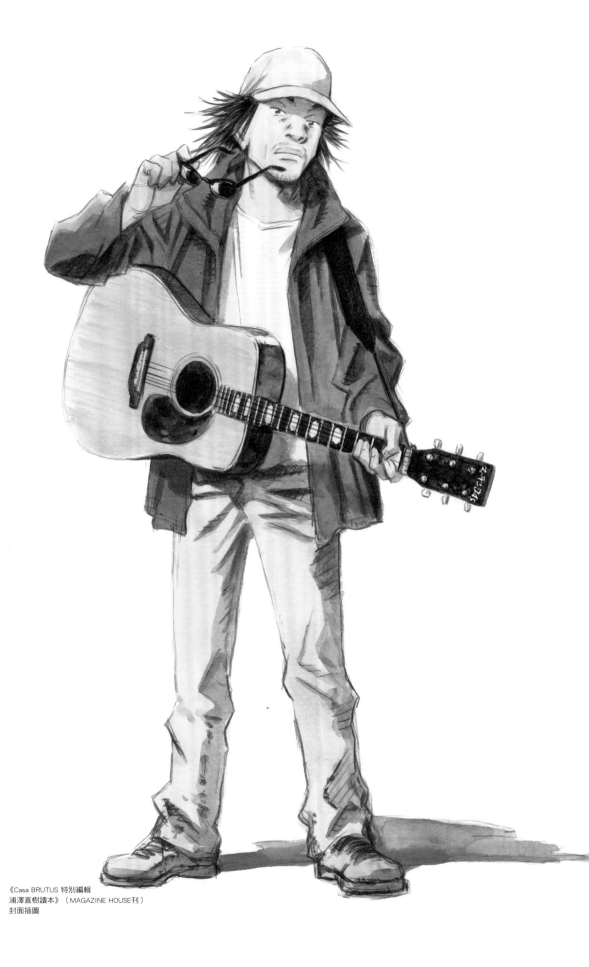

《Casa BRUTUS 特別編輯
浦澤直樹讀本》（MAGAZINE HOUSE刊）
封面插圖

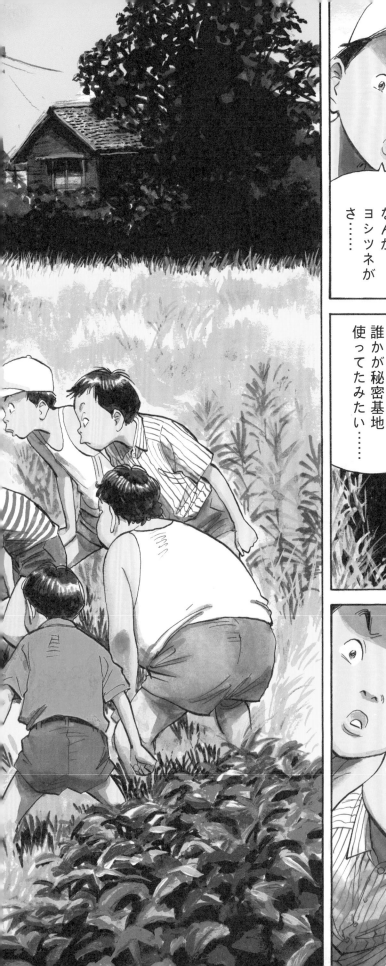

どうした？　①

ん──
なんか
ヨシツネが
さ……　②

間違い
ないって……
誰かが秘密基地
使ってたみたい……　③

え──
──？　④

マーチンD.45

〈BIG COMIC SPIRITS〉
2006年14號 封面插圖

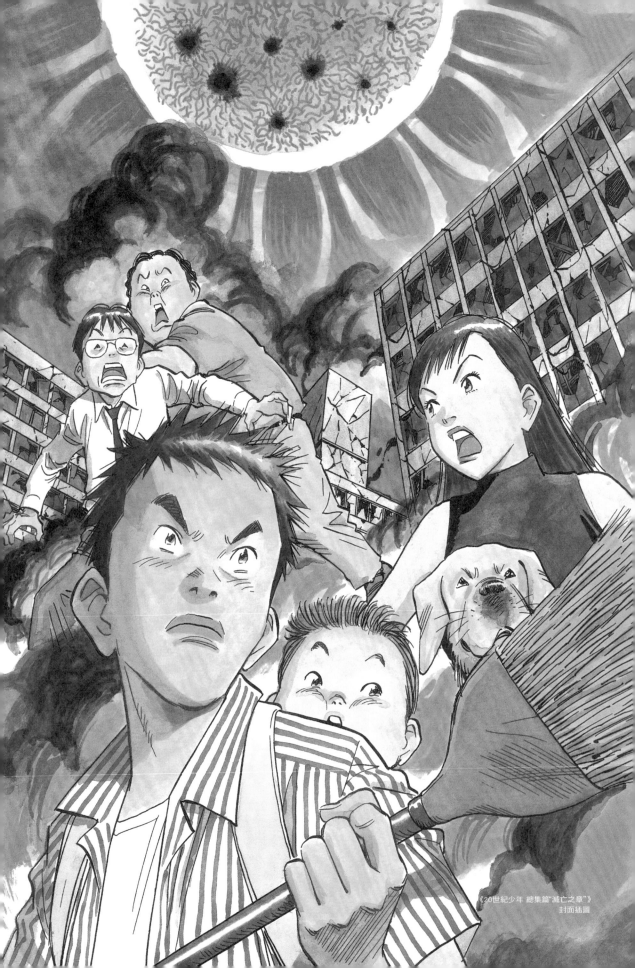

《20世紀少年 總集篇"滅亡之章"》
封面插圖

『如果沒有他們，我們就無法迎接21世紀。』我心想這啥？於是就在筆記上寫下『20世紀少年』的大綱。

後來我傳真給江上先生※1，告訴他我突然想到這個東西，江上先生就問我能不能在《Happy！網壇小魔女》最終回最後一頁旁邊的「NAOKI URASAWA'S NEXT WORK 浦澤直樹新作預告」中，寫上『20世紀少年』，我回他：『等一下，我還會想出更厲害的點子。』所以這部其實已經有打算要連載了，只是我還不打算立刻開始。」

——畢竟當時《MONSTER 怪物》也漸入佳境了。

「沒錯，所以當下我其實並不要寫出標題，只寫『COMING SOON』就好。可是如果真的要畫『20世紀少年』的話……」

——啊，沒有時間了。

「對啊，當時已經是'99年了，不趕快畫會來不及。'99年、'00年、'01年這幾個跨年的時間點都是這部作品的關鍵字，不現在馬上開始畫，一定會來不及。剛好那時候當上〈BIG COMIC SPIRITS〉總編輯的長崎先生來找我討論事情，我就跟他提了

〈BIG COMIC SPIRITS〉
'99年15號。《Happy！網壇小魔女》最終回隔壁頁刊載的下部作品預告。

——前章提到《MONSTER 怪物》畫到身心俱疲，這時《Happy！網壇小魔女》的連載也終於結束，本來可以先休息的，沒想到又突然靈光乍現，出現了《20世紀少年》的靈感。

「對啊。」

——《Happy！網壇小魔女》結束後您應該原本打算要先休息的吧？

「嗯！本來已經打算先休息，不畫連載了。《Happy！網壇小魔女》完結連載後，剩下《MONSTER 怪物》1部，剛好這時我小孩也出生，我就先多畫了一些《MONSTER 怪物》的稿子放著，打算這段時間專心照顧小孩。」

——加上《MONSTER 怪物》這麼受歡迎，您本來應該也打算要告別這痛苦的趕稿生活了吧？

「對啊。」

——誰知道？

「《Happy！網壇小魔女》完結篇慶功宴結束後，我回家泡澡時，腦中突然浮現聯合國大會報告的聲音。

『20世紀少年』的點子，我說：『如果沒有這群人，就沒辦法迎接21世紀，可是我還不知道他們的敵人是誰，也許是怪獸之類的。』結果長崎先生就說：『不，應該是邪教團體。』當時我還想：『天哪，好不想踏進這麼麻煩的領域。』後來我們就先解散，相約一星期後再討論之後我又自己一個人繼續想，突然想到如果這個邪教教主的名字是『朋友』※2會怎麼樣呢？後來我試探性地跟長崎先生說教主的名字是『朋友』時，他一聽到就立刻說，這一定會是一部前所未有的暢銷作品。」

——原來如此，過去您在連載《YAWARA！以柔克剛》時曾有預感這部會紅，這次換長崎先生有這樣的感覺。

「是嗎？《MONSTER 怪物》和《20世紀少年》這兩部作品長崎先生都

「我突然想到如果這個邪教教主的名字
是『朋友』會怎麼樣呢？」

※1 江上先生 江上英樹。'82年進入小學館工作，先後曾在〈Sound recopal〉、〈BIG COMIC SPIRITS〉、〈BIG COMIC ORIGINAL〉編輯部工作，後來當上〈IKKI〉、〈BIG COMIC SPIRITS〉編輯部的編輯。'14年離職，目前自行成立Blue Sheep公司，觸角延伸至出版業各方面。

※2「朋友」《20世紀少年》的登場人物，意圖使世界毀滅的宗教家。是主角健兒的小學同學，但真實身份不明。

プロローグ ①

皆さんもご存知の通り、

1999年 7月 地球は人類史上最悪の

あの事件を迎えました。

しかし人類は今やそれを克服し、

そして新たな世紀を無事迎えようとして

いるのです。

あの事件を克服するには彼らの力が必要でした。

そう、あの9人がいたからこそ

我々は21世紀を迎えることができたのです。

これから語る物語は その彼らの物語です。

20世紀少年
トゥエンティセンチュリーボーイズ ②

1965年 東京――
(1970)?

園岡さん これが一昨日、うかんで書きとめたメモです。③
江上さんへ

浦沢

記下洗澡時浮現的靈感的概念圖。
和當時傳給編輯部的傳真一起保管。

《20世紀少年》第1集 第1話
神乃的嬰兒時期，跟成長後的神乃在同一個頁面中登場……？

見證了誕生的瞬間，而且都有預感會大賣，真的很神奇。」

連載開始時，已經預想了多少劇情？

——第一話神乃※3就出現了，但之前聽說當時您在畫的時候還不確定這個少女是誰，「朋友」一開始也沒戴那個令人印象深刻的面具。《20世紀少年》看起來是部經過深思熟慮、縝密計算後才開始畫的作品，不過其實有些地方根本還沒完全決定就開始畫了嗎？

「還沒完全決定就開始畫……漫畫不是本來就是只要先有些構想，就可以開始畫了嗎？

——也是……先不論「朋友」的外型，在還沒確定後續劇情就先畫出神乃，真的太神奇了。

「真的滿神奇的。我不是常說我在有靈感時，腦海中會浮現很多像電影預告片一樣的畫面嗎？《20世紀少年》開頭的場景也是，我腦中浮現出一個女孩在公寓中醒來，往窗外一看，外頭站著巨大機器人，但我當時還並不知道這個女孩是誰。我給長崎先生看第一話分鏡稿時，他還說：『這個場景真的有必要嗎？感覺故事架構被切得很碎。』但我回他這個場景之後一定還會再出現，所以我想先把它畫出來。」

——無論如何都想在第1話中畫出這個場景嗎？

「對，無論如何都想在第1話中畫出來。我想提醒自己，同時也想讓讀者知道，這個故事之後的規模會發展到這種地步。」

——告訴大家這不僅僅是一個夢想成為搖滾歌手的少年，受挫後跑去當超商店員的故事。

「對，沒錯，就是一個暗示，告訴大家這個故事的規模會變越大。」

——有趣的是，少女與機器人的下一頁，畫的就是神乃的嬰兒時期，任誰看了都會覺得是事先安排好的吧（笑）？

「哈哈哈（笑），真的沒有。之後在某一次討論中，我突然發現這個嬰兒就是這個女孩。結果長崎先生說：『嗯，對啊！我一直這樣覺得。』

『嗯，對啊！』我覺得好討厭（笑）。」

——反過來我想問，您到底預想了多少劇情呢？

「嗯……因為先有了『有他們才能迎接21世紀』這一幕，所以大概就是跟我同世代的孩子們和勢力龐大的邪教團體奮戰，最後順利活到了21世紀這樣而已吧。」

「因為先有了『有他們才能迎接21世紀』這一幕。」

ローマ法王暗殺……⑫

※3 神乃　遠藤神乃、健兒姊姊貴理子的女兒，是故事中的關鍵人物。貴理子失蹤後由健兒代為撫養長大，因此神乃非常愛慕健兒。

「《20世紀少年》就像是把整個玩具箱全部翻過來的感覺。」

——所以開始作畫時，您對於目睹現場的那幾個角色背後的故事、「預言之書」※4、甚至「朋友」的真實身份，都還沒有概念嗎？

「第一集畫噹噹嚐的守夜時，我們就有討論到『朋友』應該是『那個人』了。」

——那時候已經有『這個被遺忘的人之後會變那樣』的概念了？

「對，我們有討論到雖然大家都以為他死了，但其實應該還活著。」

——細部的人物設定和劇情發展雖然是後來才慢慢決定的，但這個部分是早就確定了。

「沒錯。」

——那「朋友」的頭套是怎麼設計出來的呢？

「我先設計出那個標誌，後來覺得只用在後面的旗幟很可惜，於是想到既然標誌是個眼睛，套在臉上應該挺有趣的吧，試畫之後，發現效果不錯。」

——最初幾次沒有戴頭套吧？不是覺得那樣不夠神秘？所以

「這也是一個原因，加上我們談到

第3集 第11話。
「朋友」的標誌靈感來自
「少年SUNDAY」的這個符號。

第3集 第4話。
戴著忍者哈特利面具的「朋友」。

不可能一直用逆光處理，也不能一直讓他戴忍者哈特利的面具。」

——那個手勢真的是從〈少年SUNDAY〉來的 ※5 嗎？

「對啊，我小時候就一直在意，本來以為圖案在快速翻頁時，會像連環漫畫一樣動起來，結果根本沒有（笑）。」

——那為什麼要加上眼球？

「我想說邪教標誌好像都會有眼球，就在手中央畫了一個，但只有這樣看起來太簡單了，所以手外面又畫了一個。」

——這個圖案像徵了一種「小孩子所想出來的拙稚的毛骨悚然感」，這種感覺籠罩了整部作品。但其實很喜歡這部作品。

這部作品有非常多引人入勝的地方，會讓讀者很想一直繼續看下去。我重新從頭讀了一次之後，發現這部作品跟以前的作品比起來，好像更用心在設計每一集每一集的伏筆。

「是有仔細想每個禮拜每一話中要留下什麼伏筆吸引讀者，但沒特別想過以每一集為單位要怎麼留。」

——可是像15集最後結束的地方，只出現一句「然後世界滅亡了」，本篇故事嘎然而止，讓讀者陷入絕望，擔憂地球存亡，結果下一頁立刻接健兒騎著機車出現，我當時看真的很難談論，裡面融合了各種元

到這裡就覺得，天啊，我從來沒看過這麼有趣的單行本結尾。

「那集漫畫出版的時候，ULFULS的烏龜松本先生 ※6 好像還在廣播節目上大喊：『你們看了嗎？這到底是怎樣？』我那時邊泡澡邊聽廣播，聽到這句話突然感覺到：『啊～現在大家都在議論紛紛。』」

——那時的亢奮感真的很難忘，我真的很想頒個「單行本結尾大獎」給您（笑）。

「連載結束之後，我上了伊集院光先生 ※7 的廣播節目，他還非常感慨地說：『追連載的日子真的很開心。』感覺讀者反應很好，大家都很喜歡這部作品。」

——與之前的幾部作品比起來，覺得這部更特別嗎？

「讀者年齡層好像比《MONSTER 怪物》低一些？好像從四字頭降到了二字頭，感覺這波熱潮燒到了年輕人身上，有些年輕的音樂人也都說喜歡這部。」

寫一部架空文化史

想透過《20世紀少年》

——其實《20世紀少年》這部作品真的很難談論，裡面融合了各種元素，時間軸也跳來跳去的。最後健兒他們幾歲了啊？

「應該是58歲左右吧。」

——也就是說作品時間橫跨了50年。

「對，我整晝了半個世紀。就我自己的感覺來說，《MONSTER 怪物》是經過精密計算的架構，但《20世紀少年》就像是把整個玩具箱全部翻過來的感覺，要把我所有的壓箱寶通通拿出來用。」

——不僅僅描寫了風俗歷史，也有您的親身經驗……

「還有怪獸電影的元素。」

「還有科幻的元素。」

「也有搖滾元素。」

——乍看之下這些元素相當雜亂無章，您在加入這些元素時，會去想要怎麼安排融入作品裡嗎？

「我也不知道算不算是安排，在畫《MONSTER 怪物》時，我可以跑去問醫學專家或德國專家，但在畫《20世紀少年》的時候，我覺得我好像把自己原有的知識全部一股腦地翻出來了一樣。」

——不過正因為這些都是您熟悉的領域，所以故事才能無限延伸吧。

如果是畫德國醫生的故事，就不能隨心所欲混搭其他元素，總不能突然加進搖滾元素吧？

※4 「預言之書」健兒一行人小學時在秘密基地畫出來的繪本，內容是邪惡組織征服世界的計畫與步驟，後來「朋友」將這些內容一一付諸實行。

※5 從〈少年SUNDAY〉來〈少年SUNDAY〉的頁面左下角有一個往左指的手勢，指示讀者往下一頁翻閱，「朋友」使用的標誌就是以這個手勢為原型。

※6 烏龜松本先生 '66 年出生於東京都。搖滾樂團ULFULS的主唱，'92 年發行出道單曲《自暴自棄》，應該是松本氏每週二在J-WAVE廣播電台主持的《OH! MY RADIO》。

※7 伊集院光 '67年出生於兵庫縣，落語家、廣播主持人，'84年進入演藝圈，是廣播節目界相當受歡迎的搞笑藝人，他熱愛漫畫的事也廣為人知。浦澤氏主持的廣播節目《星期日的秘密基地》，'08年3月16日早上的TBS Radio廣播電台播放的《星期日的秘密基地》。

「或許我想畫的是一個架空的文化史。」

「這就像是聯想遊戲一樣，把自己接觸過的東西無限延伸。譬如說到柑仔店就會想到老爺爺老奶奶※8，老爺爺老奶奶的店旁貼著成人電影海報，像這樣不斷延伸下去。」

——角色也變越多。像《MONSTER》的主線劇情很明確，就是主角天馬追捕約翰的過程。可是到了《20世紀少年》，主角健兒中間甚至有一度消失無蹤，這時您都不不知道該怎麼掌控劇情走向嗎？

「我反而很享受這種失控的狀態，會去想像如果自己在那個地方也有那種遭遇會怎麼樣。比如說在廣播室放提雷克斯※9的音樂是我的親身經驗，但從那裡如果出現一些脫軌的狀況會怎樣？我開始想像各種『如果』，想到自己會不自覺呵呵大笑，『覺得太有趣了！』」

——如果各個支線劇情都脫離主線不斷延伸下去，您不會不會變成一直在畫不同的支線劇情嗎？

「會變成主線支線的劇情都很有趣。」

——能夠控管好這些支線，我真的覺得很不可思議，好想知道您到底用了什麼方法。

「沒有什麼方法啊。」

「也不能這麼說吧……難道是臨時起意想畫敷島教授※10的故事，所以就畫了嗎？事件的先後順序是怎麼安排的呢？」

「嗯……該怎麼說呢？像敷島教授這條線中，一開始就有個叫金田的青年死了，金田之死其實就相當於少年正太郎※11之死，能正確操控『鐵人28號』的人已經不存在了，也就是正義在故事的開頭就已經死了，我想透過他們之間的關聯，暗示這個世界的失控。還有很多這類沒人會發現的隱喻元素散落在故事的各個角落，我自己玩得很開心，但大概沒人能跟得上玩得不亦樂乎的作者吧。」

——我們這些讀者，大概只能想辦法盡力跟上劇情的發展吧。

「或許我想畫的是一個架空的文化史，以昭和文化史為基礎，從某個時期開始架空設定，描繪在這個架空世界中生活的人們。」

——宗教家「朋友」的登場，讓世界開始分裂。

「我希望可以反覆用俯瞰、平視的角度描繪這些分散各地的人，在架空世界中，過了怎麼樣的一生。」

——確實用了很多俯瞰的角度。

「所以這部作品有很多評論其實都只是隔靴搔癢，可能是因為大家都沒有注意到架空文化史這個觀點吧。」

——原來如此，很多人的評論會把作品與現實連結起來，但是硬要說的話，作品與現實相異的地方才是重點，如何在當中玩出各種巧思才是這部作品的本質吧？

「沒錯，所以現在回想起來，『朋友』的真實身份對我來說之所以不太重要的原因，可能是因為我的重點在於描繪架空的文化史，這是一個以『如果』堆疊出來的架空近代史。」

——這樣聽下來，感覺得出來您非常渴望建構出一個完整的世界。

「反過來說，我不太想畫主角的故事。我希望芸芸眾生中的每一個人都是主角，我就是抱著這樣的心情

※8 老爺爺老奶奶 健兒等人小時候常去的柑仔店通稱。當時日本各地有很多店裡明明只有老婆婆，卻叫「老爺爺老奶奶」的柑仔店（因為有很多在戰爭中喪偶的婦女）。

※9 提雷克斯 '67年組成的英國搖滾樂團，'68年發行專輯《My People Were Fair And Had Sky In Their Hair, But Now They're Content To Wear Stars On Their Brows》正式出道，以團長馬克波倫為中心，掀起了一波華麗搖滾風潮。《20世紀少年》開場，是國內的健兒趁午休時間佔領廣播室，播放提雷克斯的歌曲《20th Century Boy》的畫面，這是現實中浦澤直樹自己曾經做過的事。而當時的廣播社社長是日本知名音樂人小室哲哉。

※10 敷島教授 《20世紀少年》的登場人物，御茶水工科大學教授，機器人工學的權威。受「朋友」威脅，開發出足以毀滅世界的大型機器人。名字取自漫畫《鐵人28號》中的鐵人開發者「敷島博士」。

※11 少年正太郎 金田正太郎，《鐵人28號》的主角，是一名少年偵探。鐵人28號是由遙控器操控，為善為惡都是由操控的人決定，內容描寫金田正太郎與惡勢力奮

在畫的。」

——所以安插一個主角只是權宜之計，您想花更多篇幅描寫主角以外的事物，藉此建構出一整個世界。

「沒錯，雖然一開始是從『如果沒有他們，我們就無法迎接21世紀。』這個概念開始的，但畫到一半又覺得這故事沒那麼簡單，應該會有更複雜的歷史元素在裡頭，所以後來受到表揚的就變成了『朋友一派』。」

——最一開始是預定健兒一行人？但又覺得故事沒有那麼簡單才又改變心意。

「對！我突然發現受到表揚的應該是『朋友』一行人，健兒一行人只是恐怖份子！這樣一來，就可以組織出更龐大的架空近代史。繼續深入挖掘後，發現其實是健兒偷了徽章，但其他人被當成小偷時，他卻沒站出來說：『對不起，是我偷的。』就因為這些芝麻綠豆小事，讓歷史演變成這樣。我想畫的，就是這種架空近代史。」

——事件開端是當初就決定好的嗎？

「其實我小學的時候真的偷過徽章，所以想透過這部作品懺悔。」

——原來是從這裡來的（笑）。您一直惦記著這件事嗎？

「我從小心中就一直有疙瘩，雖然偷

一生悔やむことになるぞ。

① 《21世紀少年》下集
第7話。
長大後的健兒勸小學時期的健兒
為順手牽羊一事道歉。

到了徽章卻一點都不開心，畫這部作品，就是為了表達我的歉意。」

電影版的結局才是「真正的結局」

——單行本第1集中，健兒感覺是一個挫折連連，看起來很不起眼的青年，但是若回溯到他的小學時期，在佐田清 ※12 和勝保 ※13 眼裡，他都應該是個風雲人物吧？畢竟他有這麼多朋友。

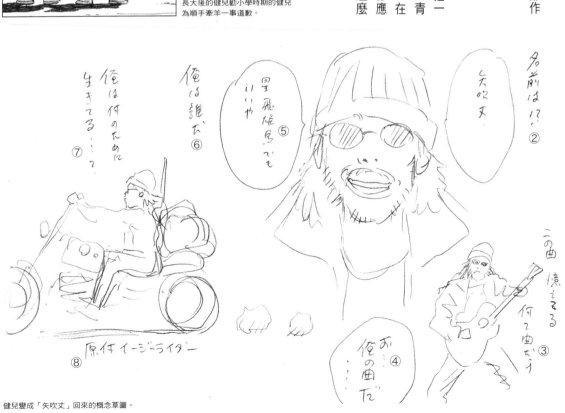

名前は！？

矢吹丈。

②

この曲
懐えてる
何て曲だ

③

あ
俺の
曲
だ…

④

星飛雄馬でも
いいや

⑤

俺は誰だ

⑥

俺は何のために
生きてる…？

⑦

原付イージーライダー

⑧

健兒變成「矢吹丈」回來的概念草圖。

⚠ 有劇情透露！

第18集 第4話。從廣播中播放出來的曲子裡面，有神乃沒聽過的歌詞。

「對，這就是我跟健兒不太一樣的地方。我可能比較接近『朋友』或阿區[14]那種類型，健兒的人物設定和我本人差滿多的。」

——您覺得最大的差別是什麼？

「我不是熱血笨蛋（笑），我看事情比較冷靜。」

——健兒真的很熱血。

「對啊，我比較像『朋友』、阿區、義常[15]這類的人。」

——可是健兒的背景應該是您過往的作品中，與您最接近的吧？

——確實是，手拿吉他之類的。

——我想您應該很常被問到『與健兒的相同之處』，您跟他之間保持著怎麼樣的距離呢？

「怎麼說呢……畫到最後一話時，我們可能已經越來越接近了，長大後的健兒要小學時期的健兒去道歉時，幾乎是我自己在說這句話的感覺。」

——您和健兒小時候都有相同的經驗，到了故事中期、血腥除夕夜[16]階段，熱血沸騰的健兒雖然又和您拉出了一段距離，但消失了一段時間，最後以化名矢吹丈[17]再度回歸的他，卻又更接近您了，是這樣嗎？

「對啊，還有最後的音樂祭上，健兒決定不唱那首歌也是，我覺得如果是我多半也不會唱，雖然電影版中還是唱了。這或許就是重點了吧，作為一個娛樂作品，應該要讓他唱的，但如果我是他，我多半不會唱。因為在音樂祭之前，我已經唱給『朋友』聽過了，那首歌只屬於我和『朋友』之間，我在他面前自彈自唱，隨後他停止了呼吸。原作本來是這樣安排的，改編成電影時有人請我構思另一種結局。那時我突然想到，這首歌也許是我跟『朋友』合力完成的！對了！是我們以前一起在學校屋頂上完成的，所以才會只想唱給『朋友』聽吧！後來因為還來得及，這個橋段就加進電影版了。

——在您思考電影版結局時，才注意到了隱藏在事實背後的真相嗎？

「對，原作並沒有說明那首歌為什麼突然有句歌詞是『嗚達啦啦～呼達啦啦～』[18]，這個時候我才發現原來是這麼一回事。」

——健兒在舞台上被噓了半天，依然不唱這首歌的真正理由，您原本是不知道的嗎？

「不知道。」

——但就是不想讓他唱這首歌。

「對，就是不想讓他唱這首歌，我幾乎都在隨自己的心情作畫（笑）」

——嗯，可是當中可以感受到相當強烈的意志。那應該是我剛進出版社被分派到《BIG COMIC SPIRITS》的時候，我很興奮地讀著送到編輯部來的樣書，而且還很自以為是地覺得：『什麼啊？這種情況下，應該要唱吧！』

「任誰都會這麼想吧？但是他絕對不會唱，因為如果是我，我也一定不會唱的理由，我在

門的過程。《20世紀少年》中的「金田正太郎」則是在第一集第二話的開頭就死了。

[12] 佐田清 本名佐田清志，小學五年級只和健兒同班過一學期，總是戴著特攝節目《國立少年》的面具。他是班上存在感薄弱的少年，但長大後到神乃就讀的高中教書。

[13] 勝保 大家都叫他「最愛科學實驗的勝保」，他在解剖鯽魚的前一天身亡……事情似乎並不單純。

[14] 阿區 本名落合長治，是健兒從小的死黨、團體中的頭頭，與健兒一起在秘密基地畫出「預言之書」。此後一直都是人生勝利組，後來因孩子的死而自我放逐到泰國，化名「將軍」，為黑社會工作。

有劇情透露！

「對我來說真正的結局，應該是電影版的那個結局。」

健兒在音樂祭上唱與不唱那首歌，兩個版本也可以拿來對照。」

——在電影改編的過程中，『朋友』的真實身份雖然稍有改動，但是作品的本質是不變的，若從這個觀點來看電影，也許能挖掘出新的樂趣……

「《21世紀少年》裡面是以安魂曲的方式處理，讓健兒只在『朋友』死前唱，唱完故事就告一段落。後來在改編電影、構思新的結局時，我終於發現這首歌應該是像『藍儂－麥卡尼』※19 一樣，由兩個人合力完成的。」

——聽起來真的很驚人，先後順序很複雜呢。

「這次要出版《20世紀少年 完全版》※20 時，我本來也有點想修改結局。對我來說真正的結局，應該是電影版的那個結局。」

——不過說到電影版之所以需要一個新的結局，原本也是為了符合電影的需求，或者說是為了提高電影版的價值。而在您思考新的結局時，卻找到了真正的結局，這種情況可以說是非常難能可貴，是相當稀有的案例。而且就算在電影中找到了真正的結局，也不代表原作的結局就是騙人的。

「所以它其實不是另一個結局，而是用這兩種結局去對照故事中的線索，就能串連起所有的線索。還有最後還是覺得兩人都要遮住眼睛、啦。」

為什麼健兒沒有摘下墨鏡？

——講到結局，健兒與勝保當面對峙時，健兒始終沒有摘下墨鏡※21，這個部分您之前應該也有談過。但是電影版中健兒摘下了墨鏡，勝保也拿下面具了吧？

「對，我也在想他那個時候為什麼不摘下墨鏡。勝保戴著面具、健兒戴墨鏡，雙方都在不透露眼神的情況下，健兒說：『你是勝保吧？』然後兩人沉默地注視對方，這一段就結束了。我大概是不想畫出他們的眼神，我在思考他們應該要有什麼樣的眼神，眼神充滿詭異的慈愛光輝。我不想看到健兒摘下墨鏡，少到這種地步。」

「只是健兒在那一幕中，原本應該要說『你是勝保吧？我全都知道了，我們都以為你死了，其實你還活著，但是把你當作死人就是一種霸凌了』，但是他們兩人沒有多說什麼就離開了。我連他們的對話也減少到這種地步，如果有人因此看不懂而出來批評的話，也是情有可原啦。」

——故事中最高潮的地方，您反而會覺得尷尬（笑）。

「面無表情才是最適合的。我記得當初畫的時候，就沒有特別煩惱要不要讓他摘下墨鏡。」

——所以您當時並沒有猶豫該不該摘墨鏡，可是冷靜一想，那個地方……

「照理說還是要畫出眼神對吧？可是像在《PLUTO～冥王～》中，諾斯2號與失明音樂家的故事※22 裡面，他們兩人的眼神也被封印了。所以不搞不好是因為畫哭戲的時候，我會覺得很尷尬（笑），所以才封印了一部分的情緒表現，畢竟眼神一不小心就會變得過度矯情。」

※15 義常　本名皆本剛，與阿區等人相同，是共同畫出「預言之書」的夥伴。生性膽小，但在「血腥除夕夜」之後持續進行地下活動，在尋找「朋友」秘密的組織中擔任隊長。

※16 血腥除夕夜　'00年12月31日，恐怖份子在世界各地散播致命病毒的事件。事件主使者雖然是「朋友」，健兒一派卻被抹黑為恐怖份子，此後「朋友」成了救世主、主宰全世界。

※17 矢吹丈　健兒一度失去記憶、音訊全無，後來回東京時使用化名「矢吹丈」。矢吹丈取自漫畫《小拳王》主角的名字。

※18 「嗚達啦啦～呼達啦啦～」　健兒創作的歌曲『Bob Lennon』最後一句歌詞，在血腥除夕夜唱給神乃聽的版本沒有這一句，健兒回來後重新唱的版本已經加入這句歌詞，並透過廣播的播放，廣為民眾所知。

※19 藍儂－麥卡尼　披頭四樂團的成員約翰．藍儂與保羅．麥卡尼在共同作詞、作曲時所使用的名字。

ほらよ、本物だ。①

と……止ま……⑥

グータララ⑤

え!?⑦

?

グータララ③

スーダララ④

ああ……!!⑨

スーダララ⑧

ボローン②

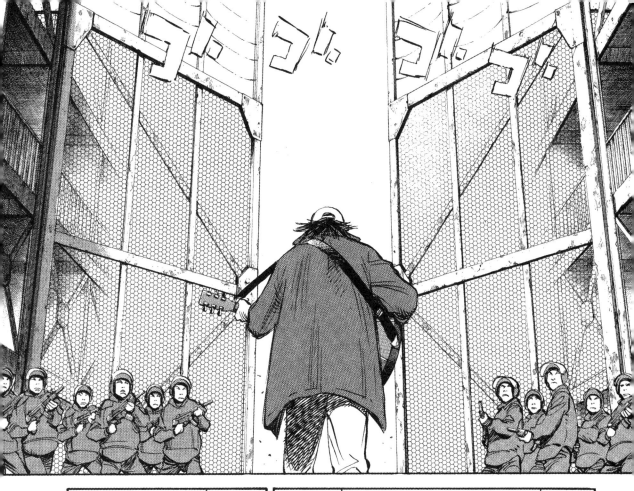

も……
門が……
①

ザワ
②

ザワ

開いた
——!!
③

ほ……ほら、
やっぱり……!!
④

あなたの歌が、世界を変えるんだ!!
⑤

——當時您不會擔心讀者看不懂嗎？

「嗯……我是覺得這部作品沒有所謂的瑕疵啦，因為我有自信劇情的安排上沒有什麼破綻，只要仔細閱讀應該都能懂，如果還要多說明的話就沒有格調了，與其沒有格調，我寧願讀者看不懂……」

——也就是您深思熟慮後才這樣安排的。

「對，我覺得只要作品整體的感覺到位就夠了。後面真正的最後一幕，我希望有『人生未完待續 Life goes on』的感覺，所以畫出神仙※23與小泉響子※24那一幕，小泉響子說：『保齡球熱潮怎麼一直不來』，然後擲出一顆保齡球，『碰！』地擊中球瓶。我用這一顆當最後一幕，是因為我不希望只畫一個圓滿的結局，以不是說他並不是特定的某一個人，而是純粹追究『朋友』到底是誰的這種行為我覺得太沒意思了，我不想這樣做。」

——您認為「朋友」是一種概念，沒有實體嗎？

「嗯……其實我也可以在某段劇情中直接揭開犯人的廬山真面目，可是在我稱他為『朋友』的同時，就代表他並不是特定的某一個人，所以不是說我不想單純畫一個人的故事，而是純粹追究『朋友』到底是誰的這種行為我覺得太沒意思了，我不想這樣做。」

——也就是「每個人的生命都還有後續，只是我剛好畫到這裡」的感覺吧。

因為「朋友」是「朋友」，所以才令人毛骨悚然

——這部作品真的是每集都讓大家望眼欲穿，在全日本掀起了一陣熱潮。在這陣熱潮當中遠遠超過您預測的，恐怕就是大家對「朋友」真實身份的好奇吧？您怎麼看這個現象？會有「不妙」的感覺嗎？

「嗯……確實會有『不妙』的感覺，不過誰叫我把這個部分畫得太有趣了呢？都是我的錯（笑）。」

——就這個作品的本質而言，您本人應該是覺得不管「朋友」是誰都無所謂吧？「為什麼會發生這些事」才是重點。但是全日本已經掀起這股熱潮，您不會煩惱該怎麼回應或善後嗎？

「嗯……其實我也可以在某段劇情中直接揭開犯人的廬山真面目，可是在我稱他為『朋友』的同時，就代表他並不是特定的某一個人，所以不是說我不想單純畫一個人的故事，而是純粹追究『朋友』到底是誰的這種行為我覺得太沒意思了，我不想這樣做。」

——您認為「朋友」是一種概念，沒有實體嗎？

「對，真實身份不是重點，他令人毛骨悚然的地方才是重點。因為『朋友』是『朋友』，所以才會覺得毛骨悚然，而且到頭來還是沒有人知道『朋友』是誰。《20世紀少年》下集最後有一段故事是取自我的親身經歷，有一個我們小學時期的孩子王也跟他聊天，我後來問他：『他是誰？』結果他說：『我也不知道。』那個瞬間我突然覺得好不舒服！於是就把這段經驗畫進漫畫裡。

大概在'97年左右吧，那時我去參加小學同學會，有一個我不認識的人非常熱情地找我說話，但我始終想不起他是誰。有一個我們小學時期的孩子王也跟他聊天，我後來問他：『他是誰？』結果他說：『我也不知道。』

和「朋友」相關的概念圖……？

※20《20世紀少年 完全版》'16年1月底開始陸續出版，完整收錄連載時刊登的彩頁，每一集收錄原行本兩集內容，總共11集，另有《21世紀少年 完全版》全一集，收錄原單行本上下兩集。歡迎讀者藉此機會重溫本作。

※21 健兒始終沒有摘下墨鏡，《21世紀少年》下集最後一話的場景，指的是在虛擬實境的世界中，戴著墨鏡

「真實身份不是重點。因為『朋友』是『朋友』，所以才會覺得毛骨悚然。」

身份的一種模糊概念，您是以這個方式去畫「朋友」的嗎？

「沒錯，我們都覺得，當我們將他命名為『朋友』時，他就只會是個『朋友』，那是一種很詭異的距離，明明相當靠近，可是說出『朋友』的瞬間，又會搞不清楚他是誰，這種距離感很難捉摸，就像是『你說你是我的朋友，但你到底是誰啊』的感覺。」

——您的反骨性格表露無遺啊（笑）。這也是健兒與勝保面對面時始終戴著墨鏡的原因之一吧？您不想把『你是勝保吧』這個重要的場景畫得太過浮誇。」

「這可能也是原因之一。」

「是啊…所以我就更不想畫得太戲劇化，反正我一開始就決定是勝保了（笑）。」

想向年輕世代的人道歉

——到了故事尾聲，《21世紀少年》的調性是很冷靜的，相較於世人的甚囂塵上，這種冷處理的態度，可以看出你想告訴大家「《20世紀少年》本來就是這樣的作品」的感覺。

「進入《21世紀少年》後，健兒與亡靈的互動其實是很令人感慨的場景……他只是想靜靜地守護每個人到最後，有一種從眾聲喧嘩走向眾生寂靜的感覺，與『謎底揭曉囉！』那種調性完全不一樣。」

——那是因為您不想讓最後的場面太過熱血沸騰，才變成這種調性的嗎？

後來一問之下，才知道他是班上女同學的老公。

——竟然（笑）！那當然沒有人認識他。

「他好像原本是別班的同學吧，以我們班上還是有人認識他，只是我和孩子王不知道他是誰，也不好意思直接問：『您是哪位？』那種感覺很可怕，後來就畫進漫畫裡了。」

——沒有實體、沒有姓名，卻自稱朋友接近你。

「那時候我和長崎先生常常在聊『你有朋友嗎？』這個話題，不是工作夥伴，而是真正的朋友，我說：『沒有耶，如果以前參加過棒球社的話搞不好會有，可是我根本沒參加過團隊運動類的社團（笑）。』

——因為您參加的是田徑社（笑）。所以「朋友」的命名是您從這個天內容想到的嗎？

「對，剛好那時候手機開始流行，我們還比賽通訊錄裡誰的朋友比較多，想說再多應該也不會有100個吧。」

——朋友相當於不確定有沒有真實性的發展吧？

「嗯！這部分我是覺得沒差啦！我只想畫出在架空的歷史中奮戰、倖存的一群人而已。」

——只是您畫的故事實在太吸引人了，「尋找犯人」的過程也畫得相當引人入勝，讓所有人都急切想知道「朋友」的真實身份，在這種情況下，您難道不會有種騎虎難下之類的感覺嗎？

——可是整個社會的氛圍，應該是很期待「驚！竟然是你！」這樣戲劇性的發展吧？

「這也是其中一個原因。另外，我們這些，『50年尾，60年初出生的人被稱...

的健兒與少年時期戴著面具的「朋友」當面對峙的那一幕。

※22 諾斯2號與失明音樂家的故事
出自《PLUTO～冥王～》第1集，指的是偏執到自身打理家務的失明天才音樂家，與被送到他身邊打理家務的機器人諾斯2號，這段故事描寫兩個角色之間的互動與分離。音樂家也戴著墨鏡，而諾斯2號是機器人，所以基本上都面無表情。

※23 神仙　本名神永球太郎，會做預知夢、人稱「神仙」的流浪漢。熱愛保齡球，夢想保齡球熱潮能再次出現，過去曾破壞健兒等人搭建出秘密基地的空地，建造保齡球館。

※24 小泉響子　神乃高中的同班女同學，學校的自由研究題目是「恐怖份子健兒」，在她查資料的過程中被捲入一連串事件。神仙讚譽她為「中山律子再世」，保齡球界的救世主。

有劇情透露！

作『御宅族第一世代』，我覺得就是我們創造出現在的世界、創造出讓孩子永遠長不大的文化，對此，我真的有很深的歉意。」

——您是指結尾的地方嗎？您想畫出帶有歉意的感覺？

「那其實是一種很淒涼的心情，我想對年輕人說『千萬不要犯跟我們一樣的錯誤』。我覺得因為我們是看動畫和怪獸電影長大的世代，而且一直活在這個世界裡面走不出來，所以日本才會變成現在這個樣子。」

——也就是說作品中這些長不大的孩子夢想就是毀滅世界。現實世界中雖然沒有這麼明顯的破壞，但您心中還是抱有類似的歉意嗎？剛才提到《20世紀少年》的熱潮延燒到年輕人之間，您的對不起是對這些年輕人說的嗎？

「可能也是吧，『我們沒建立出一個好國家，真抱歉』之類的（笑）。」

——這麼一想，包括偷徽章的事也是，《21世紀少年》算是您個人的懺悔故事嗎（笑）？

「對，沒錯（笑）。所以最後應該要是很淒涼的，勝保的事也一樣，結果大家根本都記錯了，我想對這一切的一切說聲『抱歉』。」

——不是熱血沸騰，而是用來懺悔的——

——畢竟他一定也覺得很抱歉吧。

《20世紀少年》變成《21世紀少年》的原因

上下集（笑）。我突然想到，《20世紀少年》和《MONSTER 怪物》都是男主角奮力挽回自己過錯的故事，前者的錯是源自一時之念，後者則是掙扎良久後萌生的正義感，兩者都跳脫不出所謂的人性，相當具有說服力，所以才能撼動人心。

我覺得青年健兒在行蹤不明的期間，已經重新整理過自己的記憶，所以他回來之後應該不會哭哭啼啼的。」

——啊，青年健兒確實有點像仙人。

「在整理自己的記憶，回顧自己的人生的過程中，感覺他會對自己說：『你想搞搖滾樂團？真是蠢蛋，你搞不成的。』在心中進行壯烈的反省會，回首過往，發現自己根本沒有什麼值得驕傲，也沒有什麼可以緬懷的回憶。」

——在整理記憶的過程中，他心中熱血的部分漸漸冷卻，所以最後才會以那種方式與勝保面對面吧。

「對，這樣看來健兒果然還是不會唱那首歌的。」

您當時的心情也影響到了這部作品嗎？

「當時我大概45歲左右，完全沒有想要回到的過去，也沒有覺得很美好的時期，覺得再也不想緬懷20世紀了，所以到《20世紀少年》第22集最後，

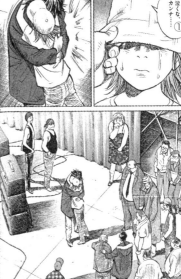

泣くな、カンナ……①

「20世紀少年」單行本22，是10月末頃發売予定!!……詳情請見明志!!……乞うご期待!!

協力：長崎尚志

七年間のご愛讀ありがとうございました。②
浦沢直樹
③スピリッツ編集部

完

〈BIG COMIC SPIRITS〉'06年21・22合併號。
刊載於雜誌時的《20世紀少年》的最後一幕。記註「完」。

190

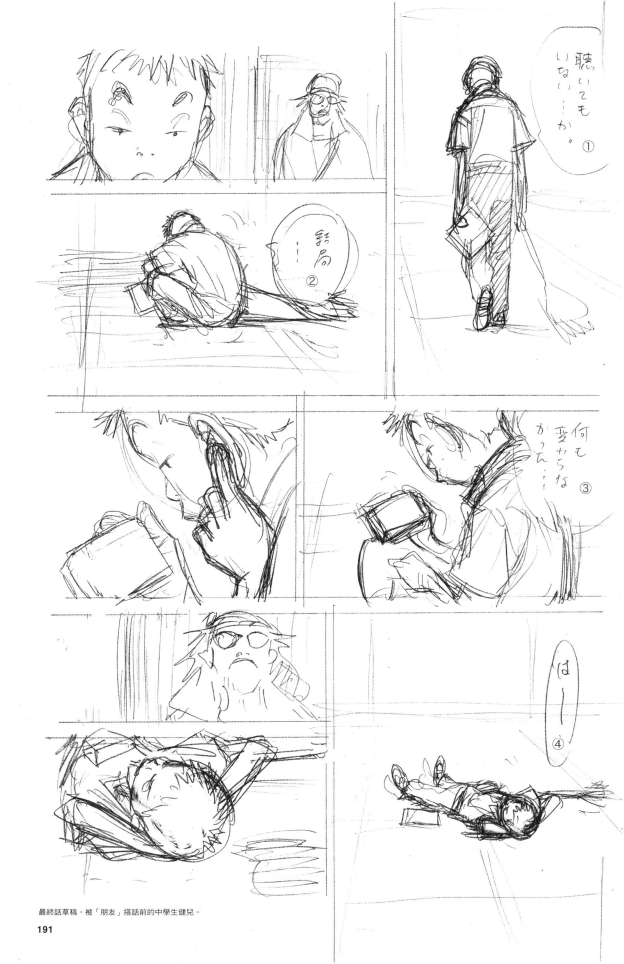

最終話草稿。被「朋友」搭話前的中學生健兒。

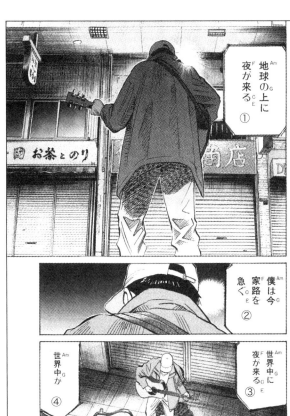

第8集 第3話。911恐怖事件之後畫的場景。當時還有寫上吉他和弦。

我身體狀況惡化，已經快要不能畫下去了，於是就寫下了『完』。正好那時候也覺得『20世紀已經夠了，想想未來的事吧』。如果還要畫下去的話，應該就是畫《21世紀少年》吧。『朋友』不是說『我才是20世紀少年』嗎？他就是被怪獸、動畫、邪教束縛，代表了20世紀後半的人物。但是歸來的健兒一定覺得：『未來是年輕人的天下』，差不多該為我們這一代牽扯至今的事情畫下個句點，向前邁進吧』。我當初就是抱持這個想法，開始畫《21世紀少年》的。」

生活太忙碌，從沒注意春天的吐綠萌芽

——以前您一直都是兩部作品同時連載，此時您的身體出了問題，我想這也是個轉捩點，讓您重新審視自己的工作方式吧。當時您是怎麼想的呢？

「我從沒想過我會因為疼痛而無法繼續作畫。我經過多方嘗試依然不見好轉，所以想說以後大概沒辦法再畫那麼多稿了，於是跟編輯部說想要休息，可是又覺得在這種時候說『想休息』太狡猾了，所以就說『那就先完結吧（笑）。』」

——也就是說您已經做好心理準備，可能沒辦法畫下去了嗎？

「對，至少那個時候我的身體狀況已經畫不下去了。那種疼痛跟骨折不一樣，不知道有沒有治好的一天。我那時一直覺得身體很痛，痛到沒辦法拿筆作畫。」

——您徹底休筆的時間大概有多長？

「嗯……我同時在〈BIG COMIC ORIGINAL〉上還連載《PLUTO～冥王～》，那邊還是每個月一篇稿。《PROFESSIONAL》※25 中有拍到我正在畫艾普希倫※26 的畫面，節目尾聲時收錄了我重新開始畫《20世紀少年》的畫面，搭配的片尾曲是菅止戈男的歌（笑）。所以等於我幾乎沒有休筆（笑）。《PLUTO～冥王～》的畫面，休刊的時候還繼續畫每個月一篇的《PLUTO～冥王～》。

——結果還是一直在畫（笑）。

「對啊（笑）。那時候好像討論到週刊連載雖然不可能，但是一個月

※25《PROFESSIONAL》
《PROFESSIONAL》專業高手。NHK綜合電視台每週一22時～現在也還在播出的紀錄片節目，每一集會介紹不同領域專業人士的工作內容。片尾曲《Progress》是菅止戈男氏以樂團「kokua」名義發表的作品，浦澤特輯於'07年1月18日播出。

※26 艾普希倫《PLUTO～冥王～》的登場人物，世界最高水準的7個機器人之一，動力源是光子能量。節目拍攝時大約是畫《PLUTO～冥王～》第5集。

※27 演唱《Bob Lennon》的著名場景，出自《20世紀少年》第8集第3話，浦澤氏曾說：「我在構思新宿被夷為平地的場景時發生了911事件，我想這時候這種場景不是很妥當，左思右想別無他法，就出門去遛狗，那時身邊哼著的歌曲，就是《Bob Lennon》，所以那一話我就突然改畫健兒唱這首歌了。」

※28 伊達公子 '70年出生於京都府，網球選手。'94年成為首位單打排名進入全球前10名的亞洲女子網球運動員，是將日本網壇推上國際舞台的重要選手。'96年引退，'08年以冠夫姓的「克魯

一篇的話，應該還能撐撐看。」

——您已經維持馬拉松式連載20多年，卻很意外地因為身體出問題必須停下腳步，您有因此改變什麼想法嗎？

「嗯，再說更早以前的事，我剛剛也有說，'99年孩子出生的時候，我本來想當一個家庭主夫照顧小孩。但是不小心進出了《20世紀少年》的靈感，只好對太太說聲抱歉，又開始提筆。所以這段時期與孩子相處的時間應該是比較多的。」

——您說想成為家庭主夫，認真程度大概有多少呢？

「該怎麼說呢？我的小孩是5月出生的，孩子出生前後我去醫院看過幾次我太太，那時我常會到隔壁的公園打發時間。某天我突然發現春天吐綠萌芽了，然後我便想到『啊～春天來了～花苞好美啊～今天又是全新的一天』。這時我才驚覺『咦？我以前到底在做什麼』，剛好孩子誕生和春天到來兩件事連在一起，我才發現以前真是個工作狂，連春天的吐綠萌芽都沒看在眼裡。然後我覺得自己好像老了，才會突然注意到這些事。」

——所以您那時候就對自己過去從不停歇的工作方式產生了懷疑嗎？

「心情上來說是的。」

——您後來身體又出了問題，所以才決定這次不要再硬撐了是嗎？

「我覺得我已經努力那麼多年，稍微放鬆一下應該不會遭天譴吧，覺得應該不至於會挨罵。」

您的作品能預知未來？

——我想《BILLY BAT 比利蝙蝠》應該也是，《20世紀少年》當中，有很多比現實更早發生的事件。像是您正想畫新宿高樓都被夷為平地的場景時，發生了911事件，因此也才畫出健兒在無人商店街演唱『Bob Lennon』的著名場景[27]。除此之外，'14年伊波拉病毒在全世界蔓延，《20世紀少年》也出現了類似的病毒，而且是'15年世界毀滅的原因。您為何會覺得這些事情可能會發生呢？

「我其實也不太清楚，我覺得可能比較像是蝴蝶效應吧，各種巧合聚在一起，自然而然就會產生這樣的結果。」

——您不是一直關心世界動態，考慮各種可能性嗎？雖然不是說一定要看清現實社會才能創造出架空的文化史，但是您一直在想像「某件事如果變成這樣，結果會怎麼樣」對吧？所以可以說您假設推論的能力特別好，或者說因為您經過假設推論的反覆練習，所以您所構想的事件也可能在現實世界發生吧？

「嗯，類似的事以前也發生過，畫《YAWARA！以柔克剛》時出現女子柔道熱潮，畫《Happy！網壇小魔女》時網壇出現伊達公子[28]。其實我和長崎先生討論的時候，都會先聊一些時事，例如當時的社會事件、波斯灣戰爭的情形、中東情勢等等。這樣一來漫畫中也會融入不少當時社會氣圍，就算我畫的是完全不一樣的時代，但是我當週看新聞，可能就是這樣累積之下的產物吧。」

——原稿會呈現您無意間受到各種時事的影響，並與現實世界產生交集嗎？

「嗯，這可能就是週刊連載漫畫有趣的地方，同世代的人讀到的，就是我現在所呼吸到的空氣。幾乎沒有任何空白期，讀者可以無縫接收作者兩週前思考的東西。」

——也就是說，故事中的字裡行間都是您咀嚼過後的精華吧。

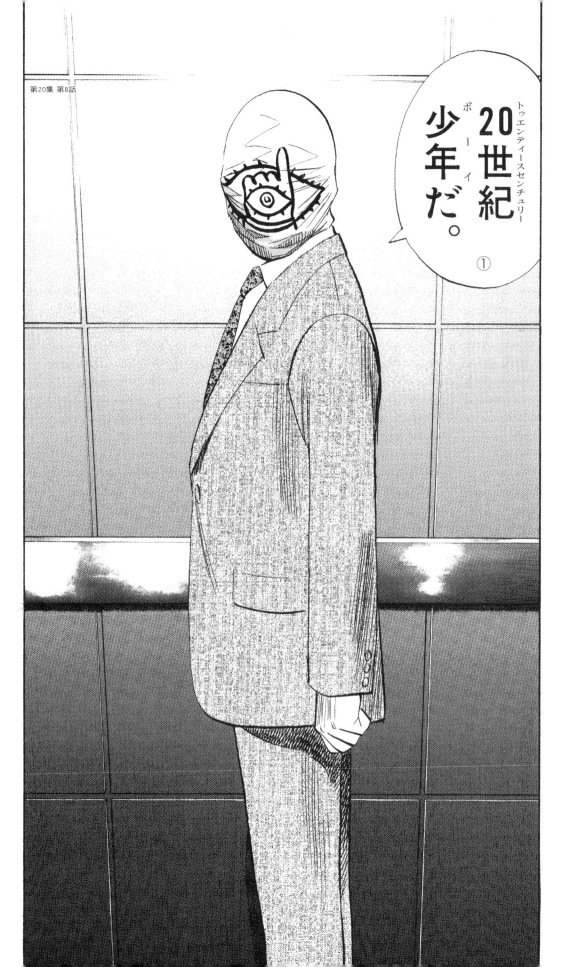

第8章
Q.描繪情感最需要的是什麼？

《PLUTO ～冥王～》……時空位於人類與機器人共同生存的近未來。某天，瑞士的機器人，蒙布朗被發現變成碎片。同時，機器人法擁護團體的幹部也被人發現遺體，且頭上插著「2根角」。德國機器人搜查官，蓋吉特推斷這兩起事件為同一機器人所為。兇手的目的是破壞世界最高水準的 7 名機器人，機器人一個接著一個慘遭殺害。蓋吉特來到 7 名機器人之一──「小金剛」少年身邊，和他一起追尋被視為兇手的機器人，普魯托。浦澤以獨自的視角，最新描繪手塚治虫著的《原子小金剛》其中一篇《地上最大機器人》，描寫出還鎖憎恨的愚昧，以及擁有感情的機器人的悲哀。累計狂銷 865 萬冊的超暢銷作品。連載於《BIG COMIC ORIGINAL》（小學館）'03年18號～'09 年 8 號。單行本（普通版／豪華版）全 8 冊。榮獲 '05年第 9 屆手塚治虫文化賞漫畫大賞。

PLUTO
プルート

（浦澤直樹 x 手塚治虫‧長崎尚志製作‧
監修／手塚真‧協力／手塚製作公司）

2003-2009

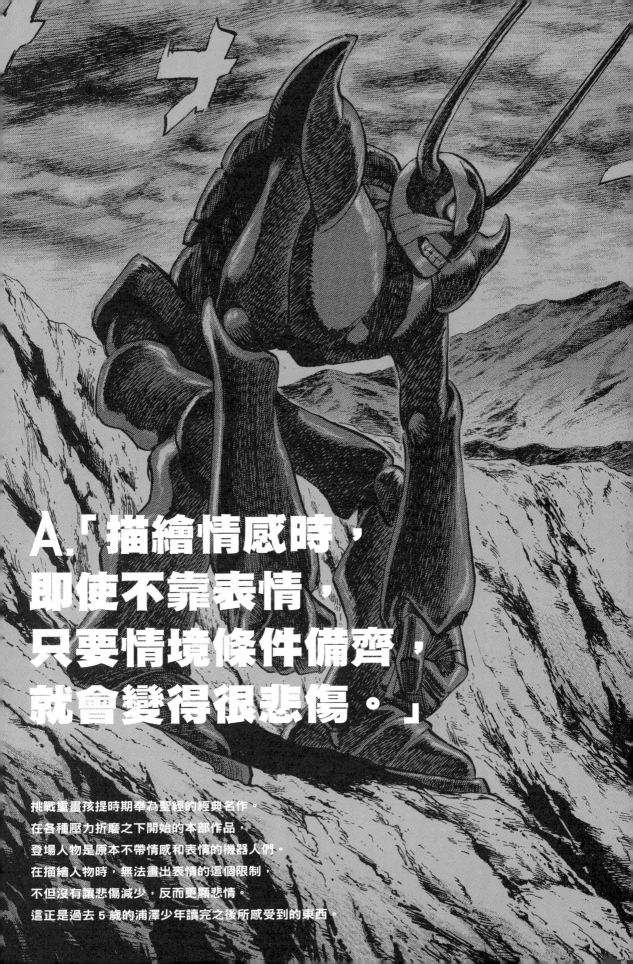

A.「描繪情感時，
即使不靠表情，
只要情境條件備齊，
就會變得很悲傷。」

挑戰童畫孩提時期奉為聖經的經典名作。
在各種壓力折磨之下開始的本部作品，
登場人物是原本不帶情感和表情的機器人們。
在描繪人物時，無法畫出表情的這個限制，
不但沒有讓悲傷減少，反而更顯悲情。
這正是過去5歲的浦澤少年讀完之後所感受到的東西。

「我一直覺得手塚老師會在斜角45度的上方看著我說，『浦澤，那樣不行喔！』（笑）。」

原本想畫《火鳥 現代篇》

——關於《PLUTO～冥王～》誕生的前因後果，已在豪華版第7集別冊附錄中詳細說明過了，但聽說您其實原本想畫的是《火鳥》？

「對！」

——是想重畫《火鳥》的意思嗎？

「不是，我是想畫最終回。手塚的狂熱粉絲應該都知道，《火鳥》原本預定以《現代篇》做為結尾。《火鳥》本來就是從遙遠的過去，遙遠的未來開始的故事，然後逐漸朝現代接近，當兩個點交錯的時候，剛好就是『現在』，所以本來預定要用《現代篇》當結局的。手塚老師的作品中，設定原子小金剛誕生於'03年，那時他已設定超過70歲，剛好是預定要封筆的年齡，所以他想在'03年畫《火剛》的致敬作品，片寄先生※2告訴我這個消息，問我有沒有興趣，我回說『就算畫那種惡搞版或是致敬版的短篇，跟手塚治虫原版的壯大篇幅相比，到最後一定會變得很渺小，不知道會不會出現有骨氣的漫畫家，根據他身邊的人所說，手塚老師似乎打算在小金剛誕生的'03年畫《原子小金剛 誕生篇》，也就是《火鳥 現代篇》。天馬博士因交通意外失去了兒子飛雄※1，於是誕生了擁有永恆生命的小金剛，這裡跟《火鳥》的故事重疊之後結束。」

——原來是這麼龐大的構想嗎？

「據說是這樣啦！很厲害吧？然後我就跟長崎先生說，我好想看《現代篇》，不然我自己來畫個私家版的好了，我就給他看我畫的草圖，結果長崎先生說，『我也來幫忙，先去跟手塚製作公司談談看好了』，結果對方完全沒有任何回應。」

壓力大到長蕁麻疹

「之後在'03年，原子小金剛誕生的那一年，手塚製作公司向小學館詢問，有沒有漫畫家想畫《原子小金剛》的致敬作品，片寄先生※2告訴我這個消息，問我有沒有興趣，我回說『就算畫那種惡搞版或是致敬版的短篇，跟手塚治虫原版的壯大篇幅相比，到最後一定會變得很渺小，不知道會不會出現有骨氣的漫畫家，如果要畫寧可自個故事交給別人，如果要畫寧可自己畫不可能。』結果大家口徑一致地說『你自己畫不就好了嗎？』，但我回答『不不，我不行，我不可能。』

——當時沒自信能畫吧？而且當時您本來要休息的，結果又開始在週刊誌上連載《20世紀少年》，加上《MONSTER 怪物》也正畫得如火如荼。

「之後大概過了1個星期，我跟長崎先生約了別件事情要討論，見面時我們聊了起來。『《地上最大機器人》真的很棒耶！』『那個叫做蓋吉特※3的刑警出現時超帥的。』『真的，德國的機器人耶！』還有特殊合金等等，我們都記得很多細節，然後聊到『以蓋吉特為主角，從德國的事件開始進行搜查』之類的話題，那跟我們兩個一起討論《MONSTER 怪物》的感覺很像。」

——感覺討論得好熱烈。

「對啊！我們都覺得這個故事很有趣，而且聊著聊著，突然很不想把這個故事交給別人，如果要畫寧可自己畫不可能。」

※1 飛雄 《原子小金剛》的登場人物。天馬博士的兒子。天馬博士因交通意外失去兒子，傷心之餘，製作出和自己的兒子「飛雄」一模一樣的機器人·原子小金剛。

※2 片寄先生 片寄隸屬於《JOTOMO》編輯部，待過《BIG COMIC ORIGINAL》、《PETIT SEVEN》、《戈羅(GORO)》等編輯部，之後歷任《BIG COMIC SPIRITS》、《BIG COMIC》總編輯。現在為小學館常務董事。

※3 蓋吉特 《原子小金剛 地上最大機器人》的登場人物。想要逮捕普魯托的德國機器人刑警，身體是由特殊合金組成。在《PLUTO～冥王～》中成為機器人的惡夢所苦，每次都會夢到一名老人說「一台算你500宙斯就好」的畫面。

己畫。可是我當時的身體狀況，不知道畫不畫得出來，所以還沒那麼積極想促成這件事，想說對方大概也不會這麼輕易答應，所以我們抱著不會成功的心態，畫了概念圖。」

——這就是那張接近「原型」的草稿圖吧？長崎先生說，他跟片寄先生兩人數度前往交涉的結果，得到了手塚製作以下回應：『雖然說是致敬，但原本預想會是更年輕的漫畫家，所以有點驚訝，不過還是很歡迎』。只是掌握最後決定權的手塚真老師※4一直沒有給出正面的回應……

「但我們還是把草稿傳給了真老師，有段時間都沒有回應。不過我們當時也還沒這麼認真，所以只想說『果然不行啊』而已。」

——畢竟在那之前還有過《火鳥》的事啊！

「對，後來過了一段時間後，他們突然問我們要不要去見真老師，能跟真老師一起用餐那是何等光榮的事，於是抱著會被拒絕的心理準備前往赴約，我們還一起喝酒，還算相談甚歡。就在聊得最熱烈的時候，真老師突然說『浦澤老師，那就麻煩你了。』『嗯？麻煩我什麼？』『就是『PLUTO』啊！』『咦？可以嗎？』我當時很驚訝。『只是有個條件，浦澤老師，你目前畫的是手塚治虫的畫，我希望你能畫出你自己的風格，如果辦得到，那就可以。』我聽到時覺得天哪！」

——完全大意了呢！而且既然對方答應了，那就不得不畫了吧？

「那時我雖然心裡有點猶豫，可是又不能跟他說，我只是說說而已的。得知這件事要成真之後，我的身體狀況又開始急轉直下，這次還出了蕁麻疹。」

——那是來自於壓力嗎？

「完全就是壓力。本來以為不可能，我沒想到我有機會重畫我從小當成聖經的漫畫，結果就被蕁麻疹整慘，連膝蓋後面都出現了一條一條的紅腫。每開一次會，就越來越嚴重，最後終於要開始下筆作畫，結果開始畫分鏡稿後就突然全好了。」

——那是下定決心的瞬間嗎？

「嗯！應該說，開始畫之後，我突然發現，這其實還是自己的作品。」

不想被國1的浦澤少年瞧不起

——非常有趣的轉折。記得您以前曾說過，您體內有一個製作人的自己和漫畫家的自己，製作人的自己會想到「這裡這樣發展的話就會很有趣」，漫畫家的自己在畫的時候，就會想到「怎麼想出這麼麻煩的內容」，這次的狀況是反過來吧？製作人的自己覺得這件工作規模太大，但漫畫家的自己卻覺得跟平常沒兩樣。

「只是，我一直覺得手塚老師會在斜角45度的上方看著我說，『浦澤，那樣不行喔！』（笑）。」

——光是想像就覺得好恐怖……

「很恐怖吧？我也超怕被刁鑽的手塚粉絲抨擊。我滿腦子只有原本志同道合的手塚粉一起噓我的畫面。『你算什麼東西啊？』那個光景浮現在我眼前。我如果真的畫的話，全世界都會成為我的敵人，一想到這裡，蕁麻疹就開始狂冒。可是我當時又想，到底誰會這樣說呢？手塚粉

※4 手塚真，61年出生於東京都。以「視覺論者」之姿，著手所有影像相關的創作者。高中時製作的8米厘影片，獲得日本映像大賞特別獎。代表作《白痴》、《妖怪天國》等。父親是手塚治虫。現為手塚製作公司董事。

上／拿給手塚真氏看的草圖，當中的小金剛和蓋吉特還很接近「原型」。下／接受手塚真氏的反饋所畫的草圖。看得到經過多方嘗試的痕跡。

「要是畫不好，就會被國1的浦澤瞧不起。」

絲能不能接受我的畫什麼的，我又沒實際去調查過，那到底是誰在說易推動故事發展的關係呢？這時我突然發現，是國1時讀到《火鳥》，而改變了整個人生的浦澤少年，他正在對我說：『要是你敢亂畫，我絕不原諒你！』那時，我終於知道會冒蕁麻疹的真意了。」

——搞了半天，原來那是自己心裡的聲音啊？

「要是畫不好，就會被國1的浦澤瞧不起。」

——浦澤老師一直都是這樣被心中的自己驅策的吧？雖然聽起來很有道理，可是居然被逼到長蕁麻疹，真的很嚴重呢。

「那時真的不知道該怎麼辦才好，蕁麻疹一直好不了。」

《PLUTO～冥王～》的構成
打從一開始就決定了

——會想讓在原作中沒什麼存在感、登場畫面很少的蓋吉特當主角，是因為剛才您說的「金零」合金很帥個概要，就差不多了。」

——浦澤老師一直

藏了答案。還有違反『機器人法』※6中的『機器人不得傷害或殺害人類』規定的機器人，只要抓住這幾

「不會，天馬博士在失去飛雄之後，創造了原子小金剛，這裡面已經隱情是否也絞盡了腦汁呢？

——還有薩哈多※5這個原創角色也是，要從原作的什麼地方去發展劇一開始就先設想好的。」

——對，在第1話的開場中，蓋吉特不是突然睜開眼睛嗎？所以一開始就是他從惡夢中醒來的畫面。然後從『一台算你500宙斯就好』那一幕開始，這一整串的流程全都是始就想到的嗎？

「從垃圾場撿起小孩子機器人，以及購買的那些畫面也是打從一開

——原來如此……。人類和機器人、機器人和機器人的親子關係是隱在故事裡的大主軸，這些靈感也都是來自原作的出發點吧？

「我跟長崎先生花了不到一個小時就決定這些設定了。」

——雖然你們兩位已經把原作讀到熟透透了，但抓住主題和故事主幹的速度還真是非比尋常地快啊！

氣，或是因為刑警這個職業比較容易推動故事發展的關係？

「想打造以刑警為中心的懸疑故事也是一個原因。一開始跟長崎先生討論的時候，就大致決定好故事的方向了。」

一体500ゼウスでいいよ。①

《PLUTO～冥王～》第1集 第2話。時而會在蓋吉特腦中閃過的畫面。

※5 薩哈多 聚集了科學精華的波斯最高級的機器人。深愛祖國，為了在波斯的沙漠種滿花，進入荷蘭的大學學習。研究能夠在荒地長久生存的花，最後留下一朵連續開3年、名叫「普魯托」的鬱金香就回祖國了，沒想到……？

※6機器人法 出現在《原子小金剛》裡的機器人法律。「機器人是為了人類的幸福而誕生的」、「機器人是為了奉獻給人類而誕生的」、「機器人不得傷害或殺害人類」等。雖遭受指責，說這些和科幻小說作家以撒・艾西莫夫所提倡的「機器人三原則」類似，但手塚治虫堅稱是自己的原創。

 ⚠ 有劇情透露！

艾普希倫是長髮約翰!?

——手塚真老師希望浦澤老師畫出自己的畫風，那角色造型的部分又是如何決定的呢？我自己單純很好奇的是，艾普希倫和蓋吉特都跟原作相差很多，尤其是艾普希倫變得超美型的。相對地，諾斯2號[7]則是延續原作的氛圍，也就是維持機器人的造型。這兩種方式混用的用意是什麼呢？

「是什麼來著（笑）？嗯……首先，我們對機器人都會有既定的概念對吧？我小時候的機器人是『鐵人28號』那種用遙控器操控，或是像『小金剛』那種會自己動起來的類型。下一個世代就是『無敵鐵金剛』[8]，大喊『指揮艇組合！』之後合體的類型。再來就是『鋼彈』[9]，阿姆羅進到機器人裡面駕駛。最後就是『福音戰士』[10]的同步戰鬥。在這樣的過程中，《PLUTO～冥王～》的世界應當時有討論過，我們覺得小金剛的那種機器人和會變身的機器人是共存的，但究竟是如何發展成那樣的，還有設定上到底該怎麼辦。」

——所以才會讓機器人模樣的機器人和人型機器人混合存在啊？因為這樣，才確定艾普希倫是人型嗎？

「對，艾普希倫是人型，而且是個美型男。另一方面，延續原作造型的蒙布朗[11]和諾斯2號[12]也登場，讓內容更加多元豐富了。」

——身為約翰粉絲，可不能錯過艾普希倫啊……他就像是長髮的約翰（笑）。

5歲的自己看到《地上最大機器人》時的觀後感

——第7章中也有提到過，諾斯2號和失明音樂家的那一幕。戴著墨鏡的老人和機器人都無法用眼神傳遞情緒，這兩個人的交流，在《PLUTO～冥王～》中，算是數一數二觸動人心的劇情。

「還有，蓋吉特前去告知機器人老婆婆她先生過世的那一幕也是一樣，機器人完全沒有表情，在《PLUTO～冥王～》的舞台劇中，最高潮的

——嗯！也是處於機器人發展的過渡時期吧？的確，認真開始研究的話，真的會搞不清楚（笑）。

「後來我們談到，那由機器人來駕駛機器人的想法也可以吧？」

——嗯！這角色造型的部分又是如何決定的呢？

片段也是蓋吉特死亡後，天馬博士前去拜訪海蓮娜的那一幕。當海蓮娜說出『我無法處理這龐大的悲傷』時，天馬博士告訴她『試著哭出來吧！人類在這種時候是會哭的』，接著海蓮娜潰堤大哭。在那之前我

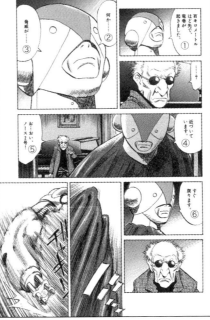

第1集 第6話
諾斯2號和失明音樂家雙方的眼神都被封印。

第1集 第1話。
收到丈夫身亡通知的機器人。雖然沒有表情，但……

「那是一種無可言喻的悲傷，
我一直在想要怎麼表現出這種情緒。」

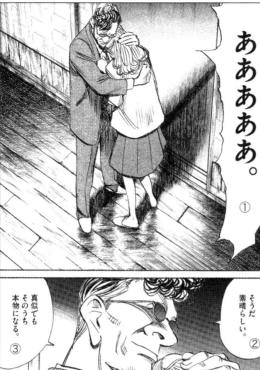

あ
あ
あ
あ
あ
。

①

そうだ
素晴らしい。 ②

真似でも
そのうち
本物になる。 ③

第6集 第47話。海蓮娜按照天馬博士所說「模仿哭泣」。

一直畫著沒有表情的悲傷，一直累積累積累積到最後一刻，才一口氣大叫爆發。那一段我之後在看的時候，也覺得處理得真好。」

——沒有表情的悲傷可說是貫通這部作品的主軸吧。《PLUTO～冥王～》是部非常悲傷的故事，才開始對角色們產生感情，就陸續死去，可是這部作品的溫度卻一直呈現很低的穩定狀態，有股相當壓抑的氛

圍，而且正因為相當壓抑，更顯得悲傷。會有這種感覺，我覺得不單純只是因為主角是機器人、機械的關係。

「嗯！其實這就是我5歲時，看了《地上最大機器人篇》之後的感覺。我嘗試著把那時的感覺，呈現在現在這個時代裡。裡面畫的並非口中喊著正義必勝，然後打倒壞人，正義獲得勝利這種東西，而是一種無

可言喻的悲傷。我一直在想要怎麼表現出這種情緒，思考出來的結果就是大家看到的那樣。」

蓋吉特的意思是「表情」？

——是為了表現出這種壓抑且無可言喻的悲傷，才特意封印了諾斯2號的眼神嗎？

「不，其實是我在畫的時候，才發現這跟《21世紀少年》最後一幕的健兒一樣（笑）。戴著墨鏡的失明老人跟機器人，在雙方都是面無表情的狀態下，要進入故事高潮，我在前一刻發現，這其實是一件很亂來的事情。我發現我兩邊都畫不出表情。」

——直到要畫了才發現不妙？

「與其說不妙，應該是我挑戰了非常有勇無謀的東西。」

——但還是覺得自己辦得到。

「我覺得我辦得到。而且我覺得我比較喜歡這種的。」

※7 諾斯2號 英國的機器人。世界最高水準的7個機器人之一。全身裝有兵器，經常身披斗蓬隱藏身份，被派去擔任著隱居生活的失明天才音樂家的管家。一開始對無法接受諾斯2號，但逐漸心意相通。

※8 無敵鐵金剛　永井豪著。'72年～'73年連載於《少年JUMP》。'72年～'74年於富士電視台播放。內容描寫兜甲兒駕駛超級機器人「無敵鐵金剛」，與企圖征服世界的地獄博士所創造出來的機械獸軍團戰鬥。兜甲兒搭乘的頭部合體時，會大喊「指揮艇組合！」，藉此操縱無敵鐵金剛。

※9 鋼彈　從《機動戰士鋼彈》開始的鋼彈系列。《機動戰士鋼彈》在'79年～'80年於名古屋電視台播放。內容描寫內向的少年阿姆羅・雷，駕駛地球聯邦軍的機動戰士「鋼彈」，與吉翁軍對戰。每架機動戰士各有不同，但鋼彈的胸部內有駕駛艙。以戰爭為舞台，機器人被描寫成名為「機動戰士」的兵器。

「蓋吉特在德文似乎就是『表情』的意思。」

——聽您這樣說，感覺您很喜歡有限制的東西。您很喜歡去思考如何在有限的條件中去做事情。

「應該說我覺得用激烈的方式去呈現露心境是很糗的一件事情。所以海蓮娜嚎啕大哭的場景也是讓別人對她說『試著哭哭看吧！這樣妳就會懂了』，所以她便試著發出『啊——』的聲音大哭。那邊我用了相當峰迴路轉的方式來表達，因為那並非單純的心境展露。」

——的確，反而是人類看到海蓮娜那種慟哭方式會想哭。不知如何『吐露悲傷』，所以只能從形式來展現的機器人的悲哀，這個姿態反而讓天馬博士和讀者為之動容。

「那跟葛利馬時的呈現方法非常相似。笑是什麼表情呢？總之先從形開始學起。」

——原來如此。內心崩壞的葛利馬的悲傷，的確和機器人的悲哀有點相似。不過表情和眼神可說是表達國和蘇聯，這兩大國家的機器人都沒出現在這個故事中是為什麼之類

但您居然能夠封印這些作法來傳達劇情最大功臣，這是眾所皆知的事，的。」

情緒和情感。

「畢竟手塚老師的原作本身就相當悲傷，我希望能夠不破壞那股氛圍，將這個訊息繼續傳達到現在的時代。」

——真的嗎!? 所以是有些暗示或暗岔個題，蓋吉特在德文似乎就是『表情』的意思。」

「因為原作中的蓋吉特完全是機器人的外貌，幾乎談不上表情，居然可以取出這種名字，真的好厲害。

「因為手塚老師是醫學博士，精通德文。我忘記是誰告訴我的了……總之我聽到蓋吉特就是『表情』的意思時，真的覺得手塚老師好神。」

——雖然不知道是不是刻意安排的，但真的很神。

「而且《地上最大機器人篇》裡面有手塚老師獨特的想法。所以真的要開始畫《PLUTO～冥王～》時，我跟長崎先生思考了很多。像是美性的東西，讓故事更好訴說，但他為什麼要刻意拿掉，這些我們討論了好久。」

——真有趣，這樣一想，這部作品還有很多解釋的空間。

「正因為在冷戰中，如果放入美國和蘇聯，就可以拿來當成一些象徵希臘、澳洲、蘇格蘭、日本，世界最強的七人當中，確實沒有美國和蘇聯的機器人，而且當時正處於冷戰當中……

——瑞士、蘇格蘭、土耳其、德國、

《MONSTER 怪物 完全版》第6集 第97話。葛利馬說自己的表情是訓練出來的。

※10 福音戰士 《新世紀福音戰士》。'95年～'96年於東京電視台播放。故事發生在發生「第二次衝擊」之後的世界，內容描寫成為巨大人形兵器「福音戰士」駕駛員的14歲少年一行人與來襲的謎樣敵人「使徒」對戰的故事。福音戰士的正式名稱為「泛用人型決戰兵器 人造人福音戰士」，採用和駕駛員神經連結的控制系統，展現能力會因福音戰士跟駕駛員的「同步率」有所不同。

※11 蒙布朗 瑞士的機器人。世界最高水準七名機器人之一，從事登山嚮導的工作，在世界享有盛名，深受觀光客和小孩子喜愛。

※12 《PLUTO～冥王～》的舞台劇。'15年以《PLUTO～普魯托～》為名上演。導演・編舞為Sidi Larbi Cherkaoui，主角小金剛由森山未來飾演。浦澤氏提到，飾演海蓮娜的永作博美演出高潮的哭戲時，表現極為出色。

世界最高水準的7個機器人。
當中有機器人形狀的機器人和人型機器人。

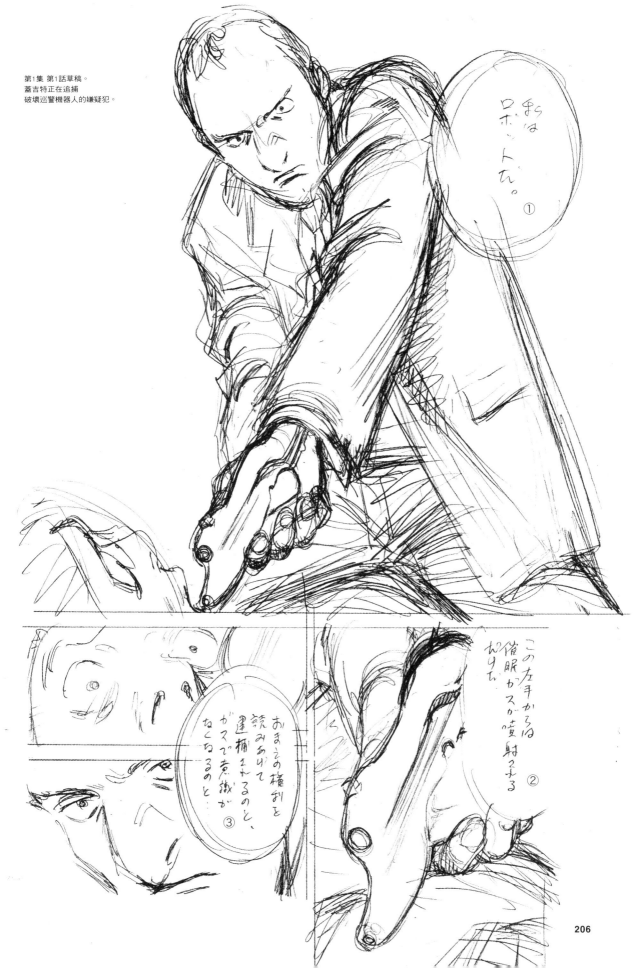

第1集 第1話草稿。
蓋吉特正在追捕
破壞巡警機器人的嫌疑犯。

「不是還有一種表現方式是，笑著說『沒關係，沒關係，我沒事』，但那個背影看起來卻超級悲傷的。」

情境條件備齊，就能畫出悲傷的場景

——回到原本的話題，要在無法描繪表情的狀態下畫出情感，具體來說要使用什麼樣的技巧呢？

「儘管表情不能畫出任何情緒，但只要情境條件備齊，就會變得很悲傷。而且會比濫情的呈現方式還要悲傷好幾倍。」

——讀者也能感受到面無表情底下的情感。

「不是還有一種表現方式是，笑著說『沒關係，沒關係，我沒事』，但那個背影看起來卻超級悲傷的。」

——葛利馬就是這種感覺對吧？「原來笑是這種感覺啊？」那個笑容看起來像在哭泣。天馬醫師跟艾娃※14還是未婚夫妻時，去公園野餐，因為艾娃不開心，三明治滾落的場景。那時天馬笑著說「都泡湯了……」，那個笑容看起來真的很哀傷。可是這種深度的展現很難用技巧來解說吧？只能說是靠著結構、分鏡和節奏，以及鋪陳建立起來的劇情和角色背景綜合起來發揮的功效。有時太過誇張的演法，讀者反而看了會無感。

「對。如果畫個淚流滿面的臉，就很像在跟讀者說『你看看我多悲傷』，那樣看起來非常糟。所以我很不能接受像《YAWARA！以柔克剛》中的那句『拼盡全力的感覺，真好』，對我而言那頁是不行的，太過俗套。」

——所以直接畫出哭泣臉，對浦澤老師而言是NG的嗎？

「俗套到不行！」

表情漫畫NG的理由

——不是有股風潮是那些「漫畫教學」都會寫說「表情漫畫」是不好的。但我似乎在哪裡看過浦澤老師明確地說「我的漫畫是表情漫畫」。而且為什麼表情漫畫就是NG的呢？可能是因為畫面看起來會很無聊、會看不出來角色的站位，或是偷懶等等理由，關於這一點，您有何看法呢？

「嗯……可是也有一些漫畫家總是畫著同一張臉啊！連續畫著同樣的一張臉，只有嘴巴在動，然後眼睛和鼻子都是重複的，而且都很習慣畫成左斜方的表情，那種不叫做表情漫畫吧？我剛出道的時候，也有人叫我不要畫表情漫畫，因為那樣的漫畫已經非常多了。可是，大友克洋老師出來後，利用表情畫出很多豐富的內容，以及斜面改成正面，臉朝左，但眼神朝右，還有向上、向下看等。因為大友老師的出現，讓同樣是畫人的臉，多了很多可以自由作畫的角度。如此一來，角色的演技就能更廣，單純的表情漫畫不行的理由也消失了。」

——原來如此，漫畫技術的發展明明解決了大多數的問題，卻只剩表情漫畫就是不好的風潮還存留著。

※13 海蓮娜　蓋吉特的妻子，機器人，擔心沒日沒夜工作的丈夫……

※14 艾娃　艾娃·海尼曼　《MONSTER 怪物》中的登場人物。原本是主角·天馬的未婚妻。個性驕矜冷酷，發現天馬無法在院內出人頭地後，立刻解除婚約。

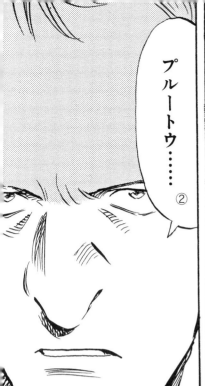
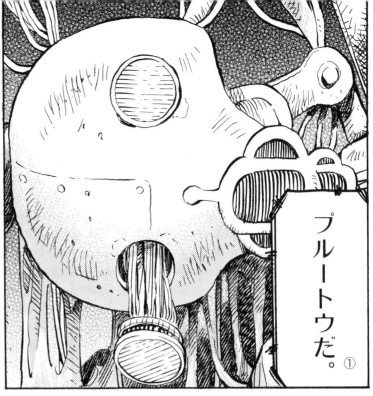

プルートウだ。①

プルートウ……②

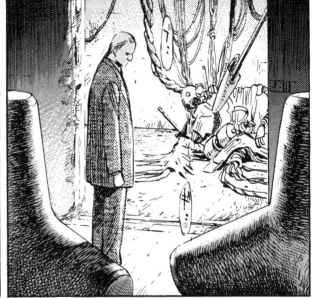

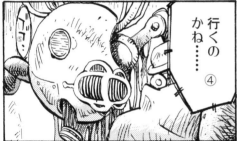

行くの
かね……④

また
来るかも
しれない……⑥

その時は
ぜひとも、
メモリーチップを
交換したい
ものだね。⑦

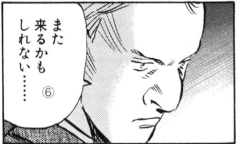

クッククッ……⑧

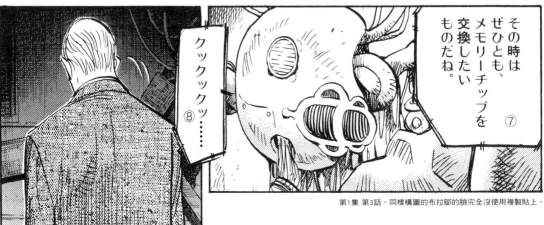

第1集 第3話。同樣構圖的布拉鄔的臉完全沒使用複製貼上。

208

「其實只是過去的漫畫人物畫法有問題而已啊！」

——說到浦澤老師的表情漫畫，每次在場景轉換時，您一定會讓讀者看出人物的站位，而且還會讓讀者看出角色的演技吸引，根本不會讓人覺得畫面很無趣。雖然統稱這些是「演技」，但又不是那種淺顯易懂的演技。例如我們經常可以看到一些老套的演技……像是在想重要的事情時就閉上眼睛，閉一段時間突然睜開眼，然後開始說話，您完全不會使用這些浮誇的動作和寫實的演技。而是延續一般人類的動作和寫實的說話方式。

「3月播放的《漫勉》中，我向某個漫畫家指出了這一點。有個人物自白說他殺了人的場景中，有摻雜一格手的畫面。一開始的分鏡稿，畫的是說出『我殺了人』的臉，但後來就換成手了。一開始的漫畫格也是從臉開始，再來是手，翻頁後不斷畫下去，所以沒有刻意去深思啊！

——那您在畫的時候沒有特別多想，可是在那之後，回過頭來看時，卻發現有這個效果是嗎？

「對，之後我再回來看的時候有這麼覺得。但在畫分鏡圖時，會一直畫下去，所以沒有刻意去深思啊！會看到全身，然後再面向正面，用快要哭出來的表情說話。先畫臉，再來手，再回到臉，我想就是這麼一回事。他不畫從這個表情到下一個

——浦澤老師有刻意在營造這種方式嗎？

「沒有耶，當時我對他說：『能夠不刻意去想就能畫出來，這才是專業技術。』如果每一個畫面都去設計，那會變得很刻意。所以重點是能不能以自然的節奏出現。」

表情的變化，而是先改變視角，再回到臉時，是一張不知在哭還是在笑的臉。我對那位漫畫家說：『這是很厲害的表現方式』，結果他回說：『啊！我沒刻意去想耶。』」

——也就是說，雖然基本上都是臉部和表情的羅列，但可藉由這種若無其事地改變視角，讓演出不會太過浮誇，進而表現出寫實的一面？

「雖然那位漫畫家說沒刻意去想，但說不定就會透漏出一些悲傷的……

——從這個角度來看，沒有表情的機器人也可以畫出表情漫畫。

「對，還有啊，雖然機器人都是同樣一張臉，可是我從來沒有複製貼上過。其實是可以直接複製的，但我還是一張一張用畫的。」

——布拉鄔※15和Dr.羅斯福※16都是一張一張畫的吧？

「因為我覺得在畫的筆觸中說不定可以透漏些什麼。像是悲傷的時候，說不定就會透漏出一些悲傷的情緒。可是，一直同一張臉果然也是一種悲傷啊！」

如果有人想復刻浦澤作品的話？

——今後如果有人像《PLUTO～冥王～》一樣，說想要復刻浦澤作品的話，您會怎麼做呢？

「請便啊！」

——真的嗎？

「哈哈哈（笑）。這個嘛……如果是一個來亂畫的人，當然是不希望啊！還有只會畫美型人物的那種人，我應該會阻止，我會勸他，最好還是不要，我心領就好，而且最後一定會畫不下去的（笑）。」

> 「雖然機器人都是同樣一張臉，可是我從來沒有複製貼上過。」

※15 布拉鄔　布拉鄔1589。身上被插著一隻長槍。殺了人類的機器人。被關在人工智能矯正中心地下室裡。擁有與小金剛匹敵的人工智能。給蓋吉特他在追的事件的線索。

※16 Dr.羅斯福　特拉克亞合眾國總統的智囊團。本體是大容量的超級電腦，透過小熊布娃娃和總統對話。

《PLUTO～冥王～ 豪華版》第8集附錄☆其1
封面插圖

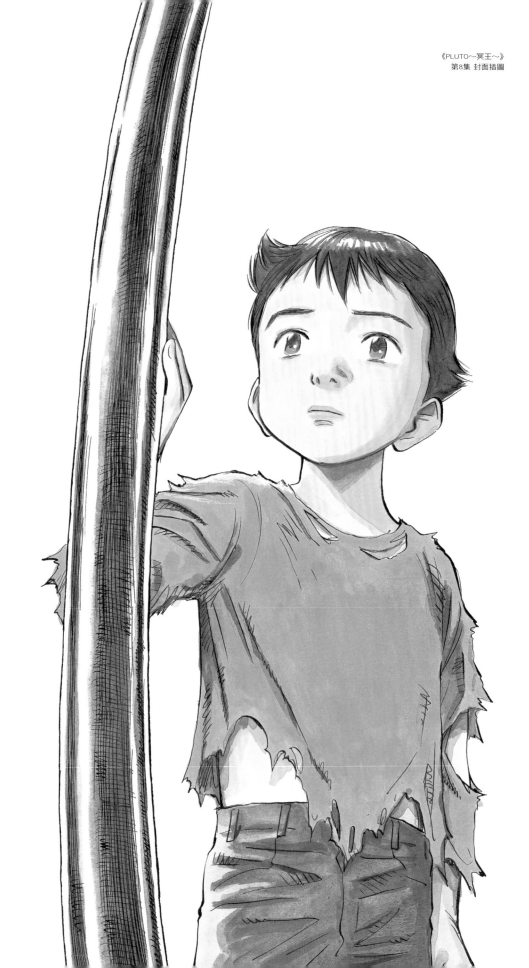

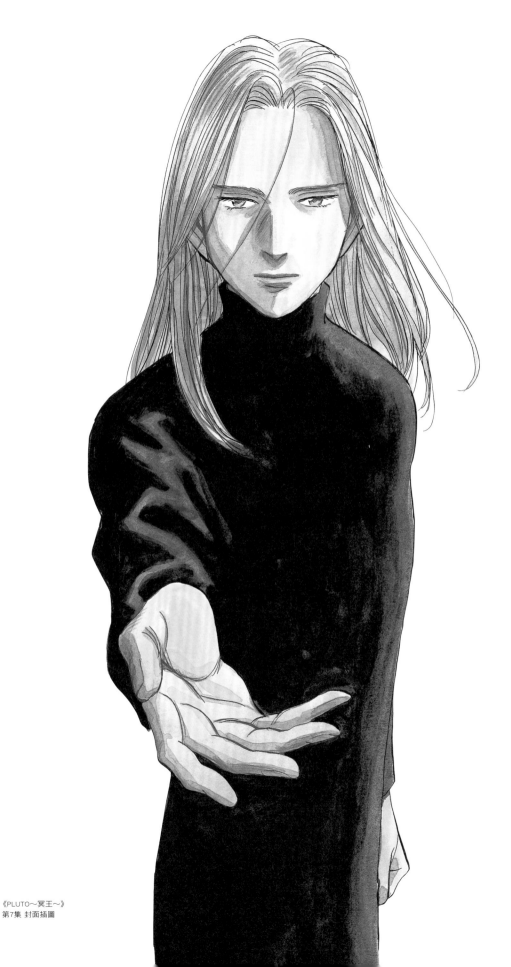

《PLUTO～冥王～》
第7集 封面插圖

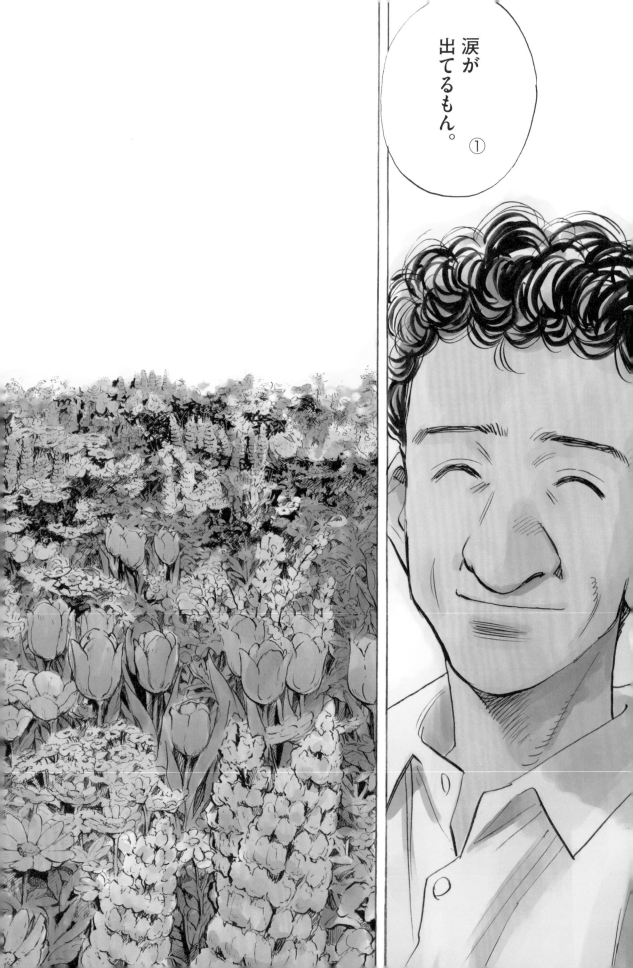

涙が
出てるもん。
①

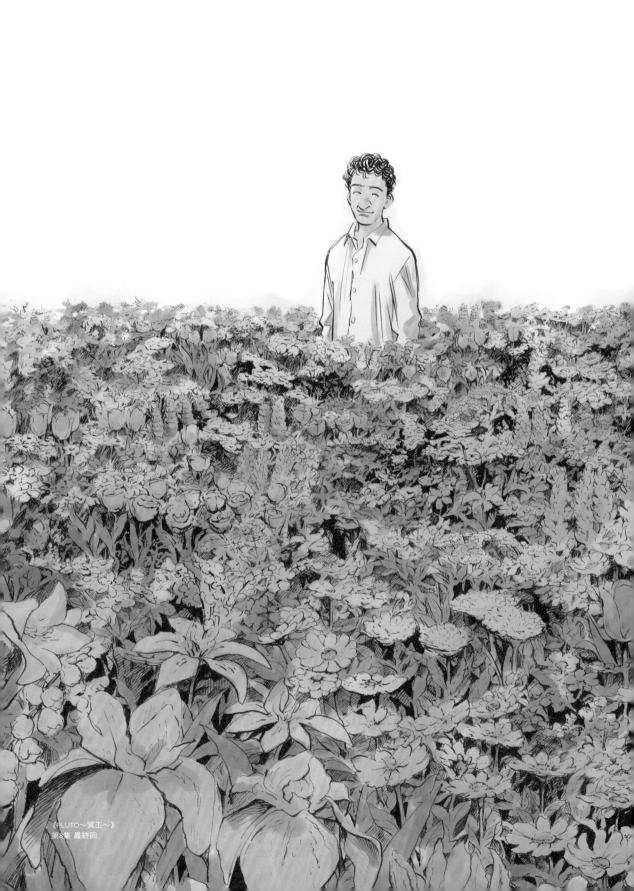

《PLUTO～冥王～》
第8集 最終回

① さあ、大丈夫だ。

② 歩いてごらん、トビオ。

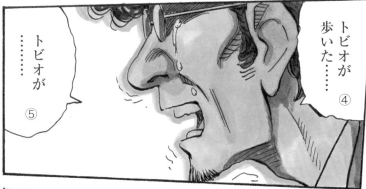

③ 歩いた……

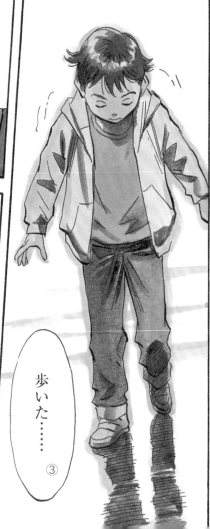

④ トビオが歩いた……

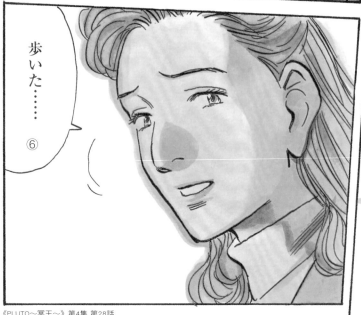

⑤ トビオが……

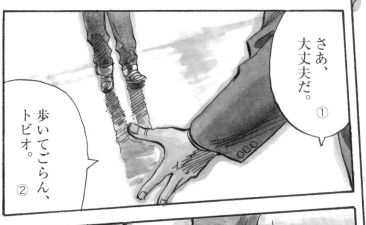

⑥ 歩いた……

第9章

Q.如何畫出沒有資料照片的世界？

《BILLY BAT 比利蝙蝠》……故事發生在1949年，於美國揭開序幕。美籍日裔漫畫家凱文‧山縣所畫的暢銷漫畫《比利蝙蝠》，知名度堪比《超人》與《神力女超人》。某天，有人突然告訴他說，曾在日本看過和比利蝙蝠相同的蝙蝠角色，凱文為了確認這件事的真偽，遠渡重洋來到日本，找到他想找的蝙蝠圖畫，並見到實體化的比利蝙蝠。耶穌、希特勒、甘迺迪……比利蝙蝠在可說是人類史上黑暗的歷史階段，利用看得見自己的人類，企圖將歷史引導到某個方向。而背後存在著唐麻雜風、凱文‧山縣、凱文‧古德曼這些畫出各個時代蝙蝠的漫畫家。其真面目究竟是操縱人類的"黑暗"還是"光明"？從紀元前到未來，往來時空的故事與比利蝙蝠到達的境地究竟為何？浦澤直樹最新作，累計銷量突破551萬冊的一大歷史科幻繪卷。於〈Morning〉（講談社）'08年46號～連載中。單行本已出版至第18集。'12年榮獲義大利古蘭桂尼吉國際漫畫賞，在海外也囊括多數漫畫獎項。

A.「要畫一些 模稜兩可的東西， 看起來才會像真的。」

T

浦澤直樹的最新作，第一次將舞台移到了講談社。

運用至今培養出來的技巧繪製而成的，

是有如《火鳥》般大規模的情節。

有如作品中那個角色般充滿童心，以及獨特作畫技巧繪製出的寫實逼真感，

構成了超越時代、超越場所，來去自如的故事。

2008~

BILLY BA

（ 劇情共同創作／長崎尚志 ）

〈MORNING〉〈講談社刊〉
'16年6號 封面插圖

〈MORNING〉（講談社刊）'14年2・3合併號
封面插圖

「過去想到的短篇也能應用在這個故事上，許多場景都能套上。」

《BILLY BAT 比利蝙蝠》是由短篇集結而成的嗎？

—— 能談談您是如何創作出《BILLY BAT 比利蝙蝠》的嗎？

「講談社在'01年時把漫畫賞頒發給《20世紀少年》[*1]。明明是別家出版社的作品，講談社卻能作出如此英明的判斷，所以我就想在講談社畫的漫畫家，不過在一個畫這種漫畫的地方也畫有這個角色的圖案。結果，這個圖案成為風靡全世界的標誌圖像。整個故事圍繞著這個圖到底是從哪裡來的謎團，過去想到的短篇也能應用在這個故事上，然後就想出了這部作品！」

—— 也就是說，出現在《BILLY BAT 比利蝙蝠》中的各個篇章，本來是構思起來作為短篇使用的囉？

「沒錯。比如說下雪天的計程車那一篇也是。很多場景本來都是想用在短篇上的。」

—— 結果因為比利這個角色，一氣呵成串起整個故事。

「會讓人覺得，原來全部的故事都有關聯啊。」

—— 讓人恍然大悟。就是這麼一個充滿驚奇的系列故事，聽您談論這

一部優質的美國短篇漫畫，雖然這樣也不錯，但我還是覺得少了些什麼。於是就在島田先生來找我的第4年，我突然畫了比利蝙蝠的圖給他看。我問他：『你覺得這樣如何？』，故事是描寫一個畫這種漫畫的漫畫家，不過在一個像阿爾塔米拉洞窟[*4]的地方也畫有這個角色的圖案。

—— 您還是想立刻著手新作品。

「因為我答應過每個月兩部的話我就畫，而且剛好《PLUTO～冥王～》也要接近尾聲了。」

—— 您當時覺得之後的工作進度，每個月兩部剛剛好嗎？

「一天畫4頁的話，六天就能畫完24頁了，所以我覺得一天畫個4頁還不錯。要維持開心畫漫畫、喜歡漫畫的心情，其實用不著那麼拚命，大家也都能諒解，但超過4頁的話，可能就會開始覺得厭煩。我不想折磨自己工作，所以能享受作畫樂趣的頁數，4頁是上

限了。」

—— 能談談您是如何創作出《BILLY BAT 比利蝙蝠》的嗎？

「有重疊到《PLUTO～冥王～》嗎？

※2的島田先生[*3]就找上門來了。4年來他幾乎每個月就會來找我一次，當時我只覺得這個人很煩人哪，可是他來了之後也沒跟我講什麼，只是希望我可以想些有趣的點子。於是我們就來回討論了一些內容『這個點子你覺得如何？』『不錯耶。』在這樣反覆討論的過程中，慢慢累積了一些短篇的題材，於是就決定先從短篇畫起。他說如果需要什麼參考資料的話可以告訴他，只要我提出想要看哪部電影，他就會拿來給我看。4年來我們一直這樣交流，產出了好幾個短篇的想法。」

—— 《BILLY BAT 比利蝙蝠》是部規模相當龐大的歷史繪卷，當初只打算畫成短篇嗎？

「嗯。不過，每一篇看起來都像是

《20世紀少年》電影三部曲公開，您手上也還有《PLUTO～冥王～》的連載。真是一刻也不得閒呢。

「有喔。您搞壞身體，那真的完全沒空休息呢。」

—— 《BILLY BAT 比利蝙蝠》是在'08年的秋天開始連載的對吧？當時《20世紀少年》電影三部曲[*1]陸續

※1 《20世紀少年》電影三部曲的第1章「完結的開始」、第2章「最後的希望」、第3章「把旗幟搶回來吧」，分別在'08年8月30日、'09年1月31日、8月29日於全國東寶電影院上映。導演為堤幸彥，包括飾演健兒的唐澤壽明在內，各角色還原度極高，宛如從原作中走出來一般，引起熱烈話題。

※2 《MORNING》講談社創刊的漫畫誌。'82年~連載的《島耕作》系列、'83年~連載的《妙廚老爹》（上山栃）等長期連載作品，為領導青年漫畫雜誌界的雜誌之一。創刊時為雙週刊誌，從'86年起改為週刊誌。

※3 島田先生 島田英二郎。進入講談社後，任職於《週刊現代》編輯部、《弘兼憲史》編輯部，後來進入《MORNING》編輯部，'10年就任《MORNING》總編輯，現在則隸屬於《YOUNG MAGAZINE》編輯部。

※4 阿爾塔米拉洞窟 位於西班牙北部的洞窟。一萬多年前繪製的阿爾塔米拉洞窟壁畫中，能看見野豬、馬等動物。'85年被列入聯合國教科文組織的世界遺產中。

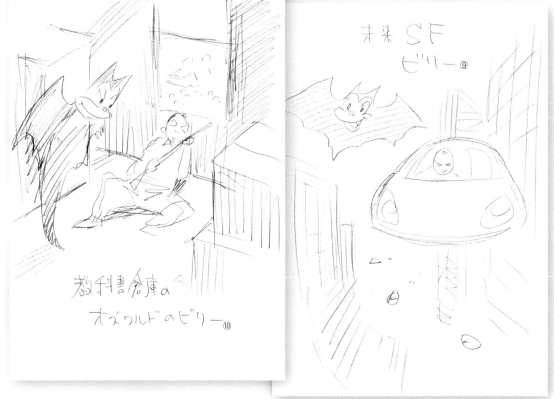

連載開始前畫的《BILLY BAT 比利蝙蝠》製作筆記。短篇的靈感，因為一個主軸而串連在一起了。

個作品時，有太多地方都令人覺得意想不到呢。（笑）。

「已經成為全球性標誌的比利蝙蝠，這個角色的原型是從哪裡來的？那個洞窟裡畫的圖形究竟是從何而來？我曾說過這種規模跟《火鳥》的架構非常相似。」

——果然從剛開始就有《火鳥》的影子了。《火鳥》被視為手塚老師的畢生之作，您在挑戰類似作品的階段時，是否也覺得這將會是一部巨作呢？

「嗯，我認為這會是一項大工程，所以提出希望長崎先生可以跟我聯手。在我畫出故事和場景的概念圖後，請編輯部把影本傳給長崎先生，問他願不願意跟我合作，他二話不說就答應了，之後他也開始參與討論。他一來劈頭就說：『這個看起來很有意思。那故事要從哪裡開始？要不要從下山事件※5開始？』（笑）」

——為什麼是下山事件呢？

「我們也很納悶啊。但他說：『日本戰後就應該從那裡開始調查起。』」

——我作為一介讀者拜讀您的大作時，大吃一驚呢。心想真是一個非常耐人尋味的起始地點。

「如果從'47年左右開始畫的話，日本漫畫的歷史也同時展開。美國漫畫在那之前就有了，但日本真正的漫畫活動是從那個時代開始的。我們也聊到這個話題。」

描繪真實存在人物的覺悟

「開始連載時，長崎先生曾經對我說過一件事。他說我以往都沒有畫過真實存在的人物。雖然《MASTER KEATON 危險調查員》的原作中有出現布希※6和柴契爾夫人※7，但並非在首腦諸會議上，而是在背地裡說話的場面。對我來說，那些人是在電視上演說的人，我並不清楚他們平常是怎麼說話的，要描繪那樣的人物，我覺得會變得很假，所以我拒絕畫出這個場景，最後是改成讓他們在電視上說話※8。」

——把他們改成自己所知道的狀態了。

「這樣就不會顯得假假的。我就是這麼排斥把歷史或知名人物畫成漫畫角色。所以長崎先生參與這部作品

「我曾說過這種規模跟《火鳥》的架構非常相似。」

❶下山總裁 ❷希特勒 ❸愛因斯坦 ❹沙勿略。保留本人樣貌的同時，也成功化為浦澤筆下的角色。

※5 下山事件 發生於'49年7月5日，當時的國鐵總裁下山定則離奇死亡的事件。下山總裁在上班途中失蹤，隔天凌晨在國鐵常磐線北千住到綾瀨站之間，發現他被火車輾斷的遺體。他殺、自殺，眾說紛紜，事件後來成為懸案。

※6 布希 喬治·赫伯特·沃克·布希。'24年出生於美國麻薩諸塞州。為第41任美國聯合眾國總統（在任期間為'89年～'93年）。他的兒子喬治·沃克·布希則是第43任美國總統。

※7 柴契爾夫人 瑪格麗特·柴契爾。'25年出生於英國林肯夏郡。為英國第一位女首相（第71任）。在任期間為'79年～'90年，她厲行保守改革的態度，而有「鐵娘子」的稱號。

※8 改成讓他們在電視上說話 電視上的布希和柴契爾夫人出現在《MASTER KEATON 危險調查員 完全版》第5集第9話的「豹之籠」中。

「如果在小學館，我可能會再多費些心思，提高一些難度。但因為是在講談社，畢竟那裡還沒那麼熟嘛（笑）。」

時，他提出條件要我將歷史人物當成角色來畫。」

——所以就要看您有沒有辦法下定決心接受這個條件了嗎？

「他對我說，如果出現下山總裁[9]，就必須畫出這個角色的情緒，你有辦法畫出歷史人物的情緒嗎？我心想既然要畫出歷史繪卷，也只能硬著頭皮幹了。如果要畫現任總統說話，可能還會有點難度，但既然這部作品沒有要畫這個，於是我就答應他提出的條件，正式跟長崎先生聯手合作了。」

——這也是您第一次畫漫畫當主角吧。

「我是有畫過《20世紀少年》的氏子宇二雄[10]啦。漫畫家是我最熟悉的職業，所以畫起來很輕鬆。就這層意義而言，我才決定以畫比利蝙蝠這個角色的漫畫家為中心。」

小學館與講談社的差異

「一開始是以漫畫中的漫畫揭開序幕的對吧？連載第一話還沒有進入本篇，只有刊出凱文・山縣[11]畫的

漫畫。如果是在小學館畫的話，大概可以拖長到三個星期。但在講談社這種做法太突兀了，我就沒這麼做了。畢竟小學館都是些老讀者了，他們應該會比較懂我的玩法。可是如果在其他出版社這麼做的話，可能會慘遭砲轟，所以我在第二週就破梗了，如果是在小學館，可能會撐到第三週（笑）。」

——當時有很多人都被騙了呢。

「是啊。我也聽說某個編輯到處跟人家說，浦澤的最新作上不了檯面，發行了第二話後，大家都跟他說：『不不，你誤會了。』害他丟臉丟到家（笑）。」

——其實只要稍微想一下就會知道了（笑）。不過，第一話完全沒有進入本篇就結束，這樣明目張膽的行為，現在想想也沒有幾個人模仿得來呢。

「我跟長崎先生說『我想這樣畫到第三週』時，他就立刻回我：『別吧，講談社不適合這樣做，勸你不要比較好。』（笑）」

——您自出道以來就一直在小學館畫漫畫。這是您第一次和其他出版

社合作，包含對讀者方面，有很多事情需要注意嗎？

「直到現在還是一樣，會畫得比在小學館來得簡單易懂。如果在小學館，我可能會再多費些心思，畢竟那裡還沒那麼熟嘛（笑）。但因為是在講談社，提高一些難度。但因為是在講談社，畢竟那裡還沒那麼熟嘛（笑）。」

——但也已經畫了7年耶（笑）。

「我覺得畫得簡單明瞭一點應該會比較受歡迎。」

——所以重點在於讀者是否已經習慣浦澤式漫畫囉？

連載第1回
〈MORNING〉
只刊載了凱文・山縣畫的
《比利蝙蝠》。

※9 下山總裁　下山定則。1901年出生於兵庫縣。東京帝大工學部畢業後，進入鐵道省。49 年就任國鐵第一任總裁。在前面提到的下山事件中離奇死亡。

※10 氏子宇二雄　《20世紀少年》中登場的金子（右）和氏本（左）兩位漫畫家的共同筆名。住在神乃生活的「常盤莊」隔壁房的鄰居。小學館也有發售他們所畫的短篇集《20世紀少年的配角氏子宇二雄作品集》。

※11凱文・山縣　為作品中出現的美國漫畫《比利蝙蝠》第一代作者。為'25年出生的日裔美國人。'49 年生於第十一集故事的核心人物。個性耿直認真，但被實體化的蝙蝠引誘，捲入事件之中。

「沒錯。小學館的讀者感覺大概都知道我的表達手法。但講談社的讀者可能會比較認真看待我的漫畫，不知道我會惡搞到什麼程度。」

——所以是一邊探索讀者的接受度，有一部分則是體貼讀者，畫的比較淺顯易懂囉？

「嗯。不過去書店看時，會發現《BILLY BAT 比利蝙蝠》的單行本大多放在小學館的書櫃上就是了。我喜歡在畫出『另一邊的劇情』時，興奮期待的感覺，『另一邊的劇情居然跳到那麼遠？』我很喜歡這種感覺，很希望讓讀者這樣吐槽。」

——「什麼？忍者？」像是這樣嗎？

「對。我希望大家有『蛤？什麼東西？』的感覺。」

——「接下來切換到耶穌好了。」像這樣？

突然登場的耶穌和忍者，均收錄在第2集的故事中。故事背景在各個地方來去自如。

希望觀眾吐槽

——這動機還真像是惡作劇的小孩呢？（笑）

「沒錯、沒錯。然後場內就發出笑聲，觀眾看了會發出『喔——』之類的聲音，這種感覺超有趣的。」

——如果突然出現「此時，在耶路撒冷……」這樣的劇情，觀眾不是會冷……感到錯愕嗎？然後就會開始猜測『那個正在走路的人該不會是？』從觀眾席就會不斷發出「咦？」「喔！」「哇！」這類的驚呼聲，這種感覺讓我欲罷不能。」

——在第7章也有稍微提到，作品中所畫的內容跟實際的時代有連結，或是變得有點像預言的感覺，您有這方面的經驗吧。這是不是也成為《BILLY BAT 比利蝙蝠》的靈感來源？

「對。畫的東西有時候會很神奇地跟現實相符合，那究竟是怎麼回事？搞不好正發生這種事情呢。我們之前有聊到這部分。」

——我認為在《MONSTER 怪物》、《20世紀少年》這些走懸疑風格的浦澤作品之中，本作有種集大成的感覺。作品中使用大量過去培養出來的技巧，情節更加天馬行空。同樣由「謎團」推動主軸，《MONSTER 怪物》的邏輯十分清晰，到了《20世紀少年》則是變得錯綜複雜，到了《BILLY BAT 比利蝙蝠》時，時代和場所更是來去自如，不受拘束。這是現在的浦澤老師才能畫出來的世界觀。

「可以在時代或是國家之間來去自如，我只是單純喜歡這樣的氛圍罷了。」

——也就是說，比起鉅細靡遺地描繪人類歷史，您比較喜歡思考要怎麼切換各種場景？

「對。有點像是以比利蝙蝠的角度來看時代轉變。對比利蝙蝠來說，從耶穌跳到17年，根本只是一轉眼的事情，只要揮揮翅膀，一下子就飛到了。」

第8集 第62話 草稿
被冠上暗殺甘迺迪的罪行，移送監牢途中遭到槍殺的奧茲華。

—不過，您終於畫出只有在漫畫中才會發生的情節了呢。想要拍成電影，應該不容易吧。

「要大把大把金錢呢（笑）。還有啊，像是耶穌的故事，明明情節那麼磅礡，居然二話就結束了，我好想聽到讀者吐槽說：『是在耍人嗎！』或是『簡直莫名其妙！』這種反應很有意思啊。」

—浦澤老師，您已經55歲了吧（笑）？

「來棲※12也一下子就跑到月球上去了啊。說去就去，那一幕我是邊笑邊畫的，還自己吐槽說這傢伙居然真的跑到月球上去了（笑）。」

—而且沒怎麼躊躇就去了（笑）。

「沒有大張旗鼓的感覺，而是比較像是一時興起，突然想到就去了。」

「我原本就覺得這整部故事是個規模相當龐大的喜劇。若是拿《MONSTER》《怪物》之類的故事當成例子，大家可能都會非常生氣，不過，如果把人類所做的事情，human所做的事情稱之為幽默（humor）的話，那全部都是幽默。算是用幽默來包裝吧。不管要傳達什麼訊息，用幽默來包」

「把人類（human）所做的事情稱之為幽默（humor）的話，那全部都是幽默了。」

裝很重要。與其一開始就決定畫得硬梆梆的，倒不如挑戰帶有幽默感的惡搞風格，以結果來看，傳達出來的訊息反而會比較強大。」

沒有資料照片的世界

—但是在青年漫畫的脈絡中，必須畫出和有資料的地方同樣程度的背景不是嗎？實際上您是怎麼處理的？

「現在的時代，總有辦法解決的啦。只要在電腦打上『耶路撒冷』，就會出現耶路撒冷的風景。」

—然後再加入能讓人感覺到悠久歷史的元素嗎？

「忍者的話只要買個兩本書大致上就能解決了。」

—耶穌、忍者，還有月球的部分都是一想到就開始畫。當中當然也沒有任何資料或照片可以參考吧。

「沒有。」

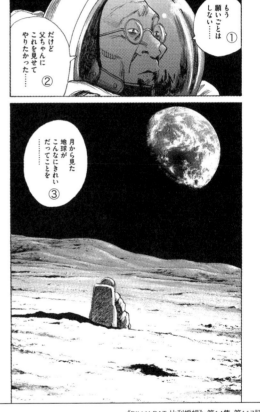
《BILLY BAT 比利蝙蝠》第14集 第117話。來棲前往月球。無法拍攝資料照片的世界。

※12 來棲 來棲清志。在作品中所描繪的歷史事件背後裡活動的神祕男子。為了實現某個願望，前去見畫在月球表面上的蝙蝠。

——話雖如此，但也並非完全不重視真實性對吧。像是地理位置關係，您也有仔細調查過對吧？比如說暗殺甘迺迪※13時，教科書倉庫大樓附近的建築物位置等等。

「這個部分我大概只看了三部紀錄片、三部電影，還有在網路上查詢而已。我靠資料畫出來後，川口開治老師※14對我說：『你什麼時候去的？』『我沒去啦。』『咦？可是我前陣子才去過，跟你畫的一模一樣啊。』（笑）」

——您是看著影片，在腦海裡思考大樓位置嗎？

「我只是跟助手一起研究而已。『這片風景的另一端能看見什麼，幫我找資料。』『從這裡看過去的風景就只有這張照片而已。』『這裡可以看見這座陸橋，跟俯瞰的照片比對後，陸橋的對面什麼都沒有。』

——大樓就是這樣的感覺。

——不過，跟《火鳥》時代比起來，要求的背景水準提高許多。以前不管是宇宙還是太古時期，就算沒有資料，只要以豐富的想像力來畫，讀者也會買單。但是現在，沒有一定程度的說服力，讀者根本不看，不是嗎？

「嗯……像是助手畫的圖，如果有這地方畫得沒說服力，我也會立刻退回去，指點他哪裡可以修改。這樣這張畫就會變得有說服力。我大概可以抓到要畫得有說服力的點在哪。」

——在哪呢？會很難用語言說明嗎？

「我只要稍微看一下，就可以看出哪裡假假的。我經常說的是，不能什麼都畫得一清二楚。就算是畫房間內部，如果很清楚裡面放置的東西，或是整個構造，就會看起來很假。想要看起來很真實，就要畫得有點模稜兩可。像是拍照的時候，有時候也會看不出來拍了什麼東西對吧？就是要畫出這種感覺。假設這裡有個瓶子，裡面不知道裝了什麼東西，若畫出模糊不清的感覺，就會突然變得真實。」

——的確，有生活感的房間跟樣品屋就是差在這裡。脫下來亂扔一地的衣服堆在一起，下面可能藏著什麼東西。重點就在於能不能畫出那種「不知道裡面有什麼的膨脹感」吧。

「〈STARLOG〉※15這本雜誌裡曾經刊載過一個，在《AKIRA 阿基拉》時期擔任大友老師助手的人的訪談，

車はあそこを曲がる……①

教科書倉庫ビル②

第5集 第44話
在甘迺迪遭暗殺的教科書倉庫大樓附近走動的凱文·山縣。

※13 甘迺迪 約翰·菲茨傑拉德·甘迺迪。1917年出生於美國麻薩諸塞州。'61年以43歲的年輕歲數當上第35任美利堅合眾國總統，但於'63年在任期間，於德克薩斯州達拉斯的演說遊行中遭暗殺。

※14 川口開治 '48年出生於廣島縣。'68年以《等待黎明》（〈YOUNG COMIC〉）一作出道成為漫畫家。代表作有《沉默的艦隊》《ZIPANG》等。目前於《BIG COMIC》連載《航母伊吹》。

※15〈STARLOG〉 美國科幻電影雜誌日文版。'78年起由鶴本正三主辦的Tsurumoto Room所發行的傳奇科幻視覺雜誌，大友克洋也屢次投稿。'87年休刊，之後以書刊雜誌形式發行季刊，現在已完全休刊。

「不用全部畫得一清二楚也沒關係，只要畫出一些模稜兩可的東西，就會立刻突顯出日常生活感。」

內容相當有趣。他提到好像是在畫金田被綁架到地下倉庫還是哪裡的場景吧，有個類似地下倉庫的地方，大友老師所畫的草稿上，天花板上有橫樑，有很多鐵管穿過，還垂掛著某種東西。那名助手問大友老師：『這些看得出來是鐵管和橫樑，可是這個垂掛的東西到底是什麼？』得到的回答是：『倉庫裡不是感覺都會有這類的東西嗎？』就是這個道理。不用全部畫得一清二楚也沒關係，只要畫出一些模稜兩可的東西，就會立刻突顯出日常生活感。」

——要畫出不明確的東西這個想法很新奇呢。

「在描繪照片時一定會遇到這種情況。這裡有東西，但不知道是什麼。所以無可奈何之下，就模糊帶過。」

——雖說描繪照片的時候，一定多少都會遇到這種狀況，但其實沒照片參考時也要這樣做吧。

「是啊。否則就會變成那裡只有你畫出來的東西了。必須加些模稜兩可的東西，才能添加真實感。」

主角直到第十一集的最後才登場

——我記得當時還跟浦澤老師聊過「主角終於登場了」的話題，那時已經到十一、十二集了吧？這種做法會讓人覺得超級錯愕，覺得又來了，這一部作品未免太胡鬧了吧？

雖然故事背景一直散布在各地，但主角居然等到第十一集的最後才出現，這是漫畫界史無前例的事吧？

——話說回來，我想讀者一直認為《BILLY BAT 比利蝙蝠》的主角是凱文・山縣，但其實凱文・古德曼※16才是真正的主角嗎？

「是個。凱文・古德曼出場時，我還請常盤先生※17幫我寫出『主角終於現身』的宣傳文字※18。」

「我的靈感是從《火鳥》的《望鄉

※16 凱文・古德曼 作品中出現的《比利蝙蝠》畫手。黃金可樂公司的富二代、白人與黑人的混血。嬰兒時期，差點被暗殺甘迺迪的流彈射中，是凱文・山縣救了他。

※17 常盤先生 常盤陽。'96年起以契約編輯的身分在《MORNING》編輯部工作。從第1話開始擔任《BILLY BAT 比利蝙蝠》編輯。現在則是自由契約者，繼續擔任同一部作品的責任編輯，同時也以漫畫原作者的身分活躍中。

※18 宣傳文字 在雜誌或單行本書腰等地方，用來吸引讀者、讓讀者對漫畫作品內容有所期待的文章，主要是由責任編輯撰寫。雜誌的情況通常是寫在各個作品的第一頁、扉頁和最後一頁。

第11集 第93話
最後一頁終於登場的「主角」。

⚠ 有劇情透露！

「當中也包含了探討『何謂戲劇性』的想法。」

ハッピーエンドか
そうでないかは ①
作者がどこで物語を
切りあげるか
それだけの違いだ ②

第6集 第51話。凱文‧山縣的話中，含有浦澤氏的訊息。

篇》中得來的。原本《望鄉篇》是在〈COM〉中連載的，當它重新在〈MANGA 少年〉連載時，我很興奮地看了第一話。那是個描寫宇宙的故事，在雄偉的感覺下結束了第一話，但是左邊的空白處卻寫著『可是，主角尚未登場。』我就想‥『咦！這裡面沒有主角嗎!?太酷了！』」

——所以才拖到第十二集才讓主角登場嗎（笑）？不過，那個角色的形象您是一開始就想好了吧？

「嗯！因為我是從他父母結婚的場面開始畫的。」

——是這樣沒錯，但您打從一開始就決定要讓那對夫妻的小孩當主角了嗎？

「對。所以一定要讓他們兩人相遇、結婚才行，所以比利蝙蝠才叫計程車司機『衝啊，』」[※19]。

——我在讀那段時，還覺得那是浦澤作品中特有的，把某些配角拉到主軸來畫的感人小插曲，完全沒料想到他們竟然是主角的父母。

「一直完沒了的甘酒迪‧奧茲華事件[※20]也只是為了讓凱文‧山縣保護主角不被流彈打中而已。」

——之後發現這件事時超級震驚的。將甘酒迪暗殺事件畫得那麼詳細，目的只是為了畫出那一幕。

「沒錯。」

——但是登上月球的畫面卻一下就結束了。聽到這個消息時，只會覺得是在胡鬧（笑）

「是啊（笑）。其實當中也包含了探討『何謂戲劇性』的想法。要迅速畫完雄偉的場景，或是只為了將情節帶到不被流彈打中而永無止盡地畫下去，要怎麼取捨全決定於作者的表現方式。作品中凱文‧山縣所說的這句話：『作者要在哪裡讓故事結束，關係到最後會變成快樂結局還是悲傷結局。』這當中就包含了我想傳達的訊息。」

——是指漫畫傳達的訊息嗎？

「是指『說故事』這件事。」

——所以這部作品的構造本身也隱含了這層訊息吧。

《BILLY BAT 比利蝙蝠》的最終回

——《BILLY BAT 比利蝙蝠》這個故事其實就是在講凱文‧古德曼這個人的存在。不過，您是在一開始就將這些短篇故事做好安排，架構出整個故事情節的嗎？

「差不多，但一直在討論該怎麼收尾。」

——這是指每次討論都會再改的意思嗎？

「嗯，每次都會改，每次都會覺得這裡這樣改了，那那裡也要改。或是

※19 所以比利蝙蝠才叫計程車司機『衝啊，』第2集第16、17話的故事。描繪出凱文‧古德曼的父母跨越人種差異而結婚的場面，P226的《BILLY BAT 比利蝙蝠》製作筆記右上草圖就是其原案。

※20 甘酒迪‧奧茲華事件從《BILLY BAT 比利蝙蝠》第4集到第7集、花了四集篇幅來描寫被視為暗殺甘酒迪的凶手凱‧哈維‧奧茲華相關的一連串事件。

——您的意思是說會收錄在最終回囉？既然提示已經畫出來了，希望看了這篇訪談的人，能去找找看線索。

「我常常在說，這個場景很棒，要好好珍藏。要讓讀者驚豔說『唔哇～最後的最後才來這招啊。』」

——您的意思是好的最後的故事不是嗎？您難道不會想快點畫出來，快點讓故事進展到那裡嗎？

「已經快要到最後了，再重新確認最後一次吧……之類的，一直重複這樣的對話。雖然長崎先生說『沒問題，行得通』，但畢竟畫的人是我，所以還是希望能再交待得更清楚一點。直到最後確定加上某一幕就可以完美無缺，才終於拍板定案。」

——那是最近的討論嗎？

「前不久的事呢。」

——不過，作品裡面已經超過現在的時間點，進入17年了吧？

「從現在正在畫的這一話數起，還有12話就要完結了。」

——只剩12話能順利完結嗎？沒問題嗎？

「我們最近才確認完能不能完美結束。這就像是在看譜一樣，看起來應該是可以完結啦。我有一本《BILLY BAT 比利蝙蝠》製作筆記，上面寫著我在連載前想到的一些點子，有些故事都還沒有畫到，那些要留到最後才畫。其實作品中我已經有畫出一些提示了。」

——好猛的挑戰書。我之前聽到這件事時，就一直在找提示在哪，可是到現在還是一頭霧水……

「我相信熟讀《BILLY BAT 比利蝙蝠》的人，一定很在意那一幕到底代表什麼意思，答案最後才會揭曉。」

——不知道真的讓人很不甘心呢。

「當然，結局已經準備好了，但是該怎麼說呢？當然也希望讀者在看得時候可以覺得很痛快。因為一開始的出發點是畫短篇集，所以也畫得有點像是一篇一篇的故事，因此每一回都會在24頁之中設計一個讓感情高漲的情節，我很希望讀者也會喜歡這種感覺。」

——每一篇讀起來的感受都不盡相同。完結之後說不定也會在讀者心中產生不同的觀感。

「我希望可以畫出一集一集看雖然看不太懂整體故事，但還是會覺得很有趣的作品。我想從閱讀、體驗故事的過程中，發展出全新的故事閱讀模式。」

想發展出全新的故事閱讀模式

——畫了7年的《BILLY BAT 比利蝙蝠》也終於要收尾了，您現在有什麼感想呢？

「嗯，覺得總算是畫出了我一直想畫的故事。下次的作品風格搞不好會一百八十度大轉變喔。」

——也就是說，懸疑路線已經畫得很盡興了的意思嗎？

「嗯，算是吧。不過《BILLY BAT 比利蝙蝠》我是想把它畫成不知道該歸類於哪種類型的作品。」

——您說的沒錯，這部作品的確很難歸類，感覺就像是畫出了一個小宇宙。

——您挑戰的部分，該怎麼說呢？有種4D電影的感覺呢。感覺超越了不同次元、不同架構。

「一般電影偶爾也會有這種感受吧？有些電影你未必知道想要表達什麼，但就是令人難以忘懷。《BILLY BAT 比利蝙蝠》我也一直希望可以畫出這種感覺。」

第10章
Q.打算畫漫畫到什麼時候？

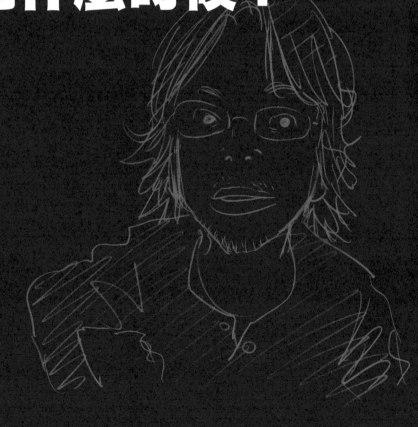

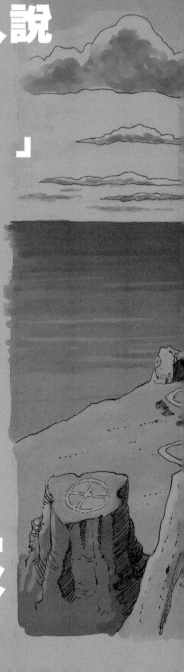

A.「如果我不會畫畫的話，
就只是個普通的老頭了。
所以只要還有一個人說
想要看我的畫，
我就會繼續畫下去。」

32年、150冊、3萬頁、1億2662萬本。
他只是拼命地用右手畫出這些漫畫作品，
這些作品再經過反覆再版印刷，傳送到世界各國的讀者手邊。
來到2016年，
1月2日浦澤直樹將滿56歲。
隨著漫畫界發展的漫畫家人生，
今後會如何繼續向前邁進呢？

2016～
現在～未來

浦澤直樹的一天

——請告訴我您一整天的作息安排。

「一般都是10點起床，看一下《PON！》※1或《HIRUOBI！》※2，到中午時再放個黑膠唱片來聽。然後就會覺得不能再混下去了，下午1點左右進工作室開始動工。夏天的話晚上才會去遛狗，但現在這個時期大概下午4、5點就會帶狗去散步，然後弄一弄就到了小孩回來或者要去接小孩的時間。就這樣東摸西摸，晚上7點左右吃晚餐，然後9點左右不是就會開始有點想睡了嗎（笑）？我就會開始邊看電視邊打個盹，等發現《報導STATION》※3開始播了，就再回到工作室，之後大概再工作1個小時。《JUNK》※4快要開始時，我就會一邊泡澡，一邊聽伊集院光或小木矢作※5的廣播節目。凌晨3點再放一次唱片，聽個一面大概就3點半了，這時候就去睡覺。」

——咦？一天只工作6小時？

「對啊，差不多吧！因為我一天只畫4頁左右。」

——好健康的生活……

「如果我再一天工作10小時，身體會掛掉的，倒不如每天維持一定的工作時數。我現在要是一天工作10小時，隔天可能就會完全無法工作，這樣到頭來還不是一樣。不如每天慢慢畫個4頁，6天一樣能畫完24頁，我最近比較喜歡這種工作方式。」

——您在同時畫週刊和雙週刊連載時，一定每天都超過10小時吧？

「畫《YAWARA！以柔克剛》時，完成分鏡稿後不是會請助手來嗎？一旦進入工作模式就會很快了，關鍵在於怎麼打開這個開關。」

——那時候的工作方式不是以天為單位，而是以1話為單位。

「對，用一天來算的話，每天至少要畫8～10頁，是現在的2倍以上。」

每次畫分鏡稿都要與白紙奮戰

——目前連載中的《BILLY BAT比利蝙蝠》每1話24頁的作畫時程是怎麼安排的呢？

「現在是半個月畫1話，每1話都會跟長崎先生討論，分鏡稿大概要畫2、3天。雖然說是2、3天，但實際上大概只有3小時（笑）。我每次都拖到前一天才覺得非畫不可了，然後就在夜深人靜時一口氣畫個5頁，隔天再一口氣畫完。」

——那麼反過來說，您最不喜歡哪一個階段？

「分鏡稿。每次畫分鏡稿時，都會讓我覺得『這次一定畫不出來了！』因為畫分鏡稿真的要從白紙開始。我每次都覺得『這次我一定畫不出什麼有趣的東西了』，那種壓力跟我還是新人的時候一模一樣。」

——那麼您最喜歡哪一個階段？

「分鏡稿完成後，就是要畫正式的草稿，再來請助手描線、最後完稿。這個過程中，您最喜歡哪一個階段？

——所以就是看截稿日了吧？分鏡稿完成後，再進入工作模式就會開關，『喀嚓』一聲打開開關，進入工作模式的瞬間非常令人難受，可是一『喀嚓』的瞬間就是這個『喀嚓』，進入工作模式就會開關，關鍵。」

——我想寫東西的人應該都懂這種感覺，我們都會『喀嚓』一聲打開開關，進入工作模式的瞬間非常令人難受，可是一旦進入工作模式就會很快了，關鍵在於怎麼打開這個開關。」

——所以畫週刊連載的時候更快，因為不快點畫會畫不完嘛！

「畫週刊連載的時候更快，因為不快點畫會畫不完！」

——所以畫分鏡稿的速度就是看當時到底有多趕嗎？

在都差不多嗎？

「這個嗎？……應該是分鏡稿畫到20頁以後的時候吧。」

——快要畫完的時候……

「對！覺得終於快要畫完了，可以一口氣衝刺的時候！16頁左右也不錯，『還剩8頁……快完成了！』那瞬間真的會覺得超爽的（笑）。」

——畫分鏡稿的時間，從以前到現

※1 《PON！》'10年～於日本電視台播放的資訊綜藝節目，週一至週五10：25～11：30現場直播。週一至三的主持人為鷲崎大木。

※2 《HIRUOBI！》'09年～於TBS電視台播放的資訊類節目，週一至週五11：00～13：52現場直播，主持人為惠俊彰與八代英輝律師。

※3 《報導STATION》'04年～於朝日電視台播放的新聞節目，週一至週五21：54～23：10現場直播，主持人為古館伊知郎（'16年卸任）。

※4 《JUNK》'02年～於核心局播放的TBS RADIO廣播節目，每週一至週六半夜25：00～27：00播放。週一深夜由伊集院光主持《伊集院光深夜的蠢力》，週三深夜由小木矢作主持《小木矢作的偏愛眼鏡》。

※5 小木矢作　由小木博明與矢作兼於'95年組成的搞笑團體，兩人都戴眼鏡，特色為慢節奏漫才。目前手上有數個固定節目，如《神之舌》、《High Noon TV Viking！》等等。

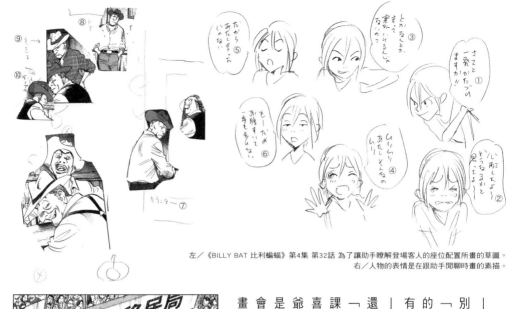

左／《BILLY BAT 比利蝙蝠》第4集 第32話 為了讓助手瞭解登場客人的座位配置所畫的草圖。
右／人物的表情是在跟助手閒聊時畫的素描。

《20世紀少年》第21集 第7話。路人也全都是浦澤的筆觸。

「每次畫分鏡稿時，都會讓我覺得『這次一定畫不出來了！』。」

—— 那對於作畫的內容，有什麼特別喜歡或討厭的地方嗎？

「我覺得要畫一群人嘰哩呱啦講話的場景很麻煩，因為要一畫出所有人，實在有夠麻煩的（笑）。」

—— 可是，既然想到了這個場景，還是得畫了對吧（笑）？

「我現在正好在畫上課的場景，上課場景也是超級麻煩。要說我比較喜歡畫哪種的……嗯……以前畫老爺爺的時候覺得最輕鬆，但畫久還是會膩，最近覺得畫女生挺開心的，會有各種驚奇的發現，像是『啊！畫這種線條會有這樣的效果啊！』或

是『穿緊身牛仔褲時要這樣畫啊！』之類的，總之畫女孩子時會特別開心，這是因為我老了嗎？（笑）」

自然景物不假他人之手

—— 在有截稿壓力的情況之下，勢必需要請助手協助，但如果沒有設截稿日期的話，您會想要全部自己畫嗎？

「呃……這個嘛……我以前都會想要全部自己畫，但我最近覺得有人幫忙是件很令人感激的事。畢竟如果沒有他們，我大概無法產出這麼大量的作品，像是要畫一整排高樓大廈也不是件容易的事。還有我最近覺得，想將自己腦中的畫面絲毫不差地傳達給助手那是絕對不可能的事，所以我會在進行稿件的最終確認時，再調整成自己想要的畫。」

—— 您有哪些部分是一定要自己畫的嗎？

「包括MOB※6的所有人物。然後我最近在想的是，沙漠大家好像都畫不太好，所以這類場景還是我自己來畫比較快。當我下指示說要看

※6 MOB　MOB角色。指出現在漫畫背景裡的路人、群眾等沒有名字的角色。

起來乾枯的地面時，畫出來的都還是會有濕濕的感覺，所以如果想畫出那種乾巴巴的地面，好像還是得要我親自出馬。雖然腦中有具體畫面，卻很難精準傳達給他們。有時我會先幫他們畫出幾條草稿線，覺得這樣應該就沒問題了，結果他們畫出來依舊跟我想像中的不一樣。『我要的不是這個，對照我的草稿畫』，就算這樣對他們說，他們也是一臉問號，所以這種場景，我也只能自己畫了。」

──所以除了最終完稿之外，其實還有很多地方都是您親手畫的呢。其他還有什麼地方是您自己親手畫，但讀者未必有察覺的呢？

「還有水面，像海面波紋這種的。」

──自然景物大多都是您畫的吧？那建築物或人造物會比較好請助手畫嗎？

「對，我請他們先畫出建築物，我再加入牆壁的材質。畫大樓的窗戶畢竟比較單純，但自然景物就跟人物一樣困難，特別是要表現出不同，譬如說乘船出海時，隨著海浪高低，水平線有時會像船被浪包圍住一樣，或是船身有時會看起來很遙遠。這種場景如果交給助手畫，他們總會畫成風平浪靜的海，但我想要的，是海浪一波接著一波打來的感覺，

《MASTER KEATON ReMASTER》第8話。水面感覺得到海的波動。

季節的感覺時，更是難上加難。」

其實想畫不同的圖

──浦澤老師畫漫畫已經超過30年了，但現在還是不斷地在進化。在《漫勉》進行對談前，淺野一二〇老師說他讀了《20世紀少年》跟《BILLY BAT 比利蝙蝠》，覺得《BILLY BAT 比利蝙蝠》壓倒性地好，還很震驚地說「居然還可以一直進步」，但您還是覺得不夠好嗎？

「我很高興他這麼說，可是真的還不夠，我還不夠好。我看了江口老師最近的插圖，打從心底覺得他畫得真好，好到希望可以整面都是他的。雖然如果所有漫畫格都這樣畫，看起來會有點太繁雜，可是居然可以一直畫出這麼可愛的女孩子，始終保持這種水準，我還是覺得超強的。東村老師的畫也是，看似簡單俐落，但都畫得很精準到位。表情精準之外，還始終保持令人覺得可愛的圖。我好希望自己也可以辦到。」

──也就是說，您在每個階段都會一直看到新的課題是嗎？

「嗯……我也不知道。我只是一邊畫，一邊會感到困惑而已，畢竟一直畫同樣的東西會膩吧？一種畫風膩

浦澤氏珍藏的塗鴉。右邊2幅畫在桌曆背面。

了，我就會很想嘗試不同的畫風，可是如果在連載途中突然換畫風，讀者大概會抗議。所以在同一部作品當中，我眼睛就必須一直維持同一種畫法。但在下一部作品中想換畫風時，又會擔心讀者看了會不開心。不然我是覺得有更多有趣的畫法可以去玩。」

——所以在浦澤老師心中，一直有讀者當您的指標囉？

「有人請我畫CD封面時，我的藝術家精神受到刺激，就會想用新的方式來畫，可是又會想到『等等，人家來找我畫，不就是期待會有一貫的浦澤直樹畫風嗎？』結果最後還是維持原風格。其實光是我能夠擁有大家所期待的浦澤畫風，就應該要心存感激了。」

——所以才需要塗鴉來喘息嗎？

「我想要畫出那種看不出來是誰畫的畫。一直畫畫是會膩的，會一直很想快點畫下一張畫，可是當我自己看到其他漫畫家畫風改變時，也會覺得『咦咦？我想看的不是這種畫啊！』。」

——所以換漫畫工具也可能是源自這個想法吧？聽說您換過好幾次筆的種類。

「我早期都是一直使用G筆，中間有段時期是G筆和圓筆※7一起使

※7 G筆和圓筆 繪畫使用的沾水筆種類。藉由筆壓強弱可畫出不同粗細的線條。一般來說，G筆可以畫出比圓筆還細的線條，日本字筆畫出的線條粗細強弱則不太明顯。

「看能不能在最後幾頁如泣如訴般地一口氣畫出來，這大概就是最大的判斷標準。」

用，然後到《MONSTER 怪物》時幾乎只用圓筆，《20世紀少年》也是幾乎只用圓筆，和一點點G筆。在《BILLY BAT 比利蝙蝠》途中，吉田聰老師※8推薦我使用日本字筆，我用了之後就非常喜歡，所以現在都是用日本字筆和圓筆。」

——使用圓筆的時間特別長。

「或許大家會覺得很意外，可是圓筆可以畫粗線。不過，我目前好像都還沒遇到過真正適合自己的筆（笑）。」

跟編輯開會時，會討論劇情到什麼程度？

「大家開會都要開很久對吧？我大概2個小時左右吧。如果對方是長崎先生的話，我們兩個動作都挺果斷的，所以一下就能討論完了。是這一回裡面一定要加入什麼台詞、講出這句台詞前需要注意什麼事情、還有必須先進行某些取證等等，只要確認這些地方就可以了。討論到可以說出那句台詞之後，就看看還有沒有其他問題，我們會事先把問

題點列出來，之後他就交給我自由作畫了。我很喜歡交分鏡稿給責任編輯時，責編說出『哇～故事變得好有趣！』的瞬間。」

——所以角色的心境轉折都不會討論？

「我其實滿會隱藏角色的心境轉折的。如果我已經掌握到了角色心理，我通常不會在開會時說出來。還有，如果在開會時突然想到有趣的點子，我也未必會當場說出來。」

——是為了到時候可以給編輯驚喜嗎？

「對，沒錯！因為責編是第一個讀者。而且一起製作時，反而容易被搞糊塗。」

——的確，如果責編也太投入作品的世界，有時會無法俯瞰整部作品。

「在畫《YAWARA！以柔克剛》時，我給赤名先生看分鏡稿，因為裡面沒有地方會太難讀懂。也就是說，編輯的工作就變成要去判斷有沒有地方會太難讀懂，他還對我說出『你這人真過分！』這種話。對我而言，這樣的反應是OK的。

編輯必須扮演的角色

——現在的浦澤老師最期待責任編輯在看分鏡稿時，會有什麼反應呢？

「嗯……最近這幾年幾乎都沒什麼被改，連長崎先生都不太會改了，只有確認一些比較細節的台詞而已。我現在有一點一點地在搞破壞，也就是不畫太過保守的分鏡，所以主要就是需要確認是否可以做到這個地步，我會請編輯幫我看一些我怕做得太過頭的地方，如果他說OK那就OK。我一直盡量讓自己畫分鏡稿時不要太過保守。」

——原來如此，不保守的分鏡就是指不打安全牌的分鏡稿吧？對編輯而言，看到安全無趣的分鏡稿時，會想給出具體建議，讓故事變得更有趣，但對於攻勢較於強烈的分鏡稿，編輯的工作就變成要去判斷有沒有地方會太難讀懂——也就是說，編輯的存在是為了進行這些判斷。

「如果有覺得不對的地方，我會希望編輯能夠清楚明白地告訴我，因為我也有可能會誤判狀況。如果我看起來不太妙的話，可以討論看看哪

還有必須先進行某些取證等等，只要確認這些地方就可以了。

我說出『你這人真過分！』這種話。對我而言，這樣的反應是OK的。

的感情線一直在擦肩而過，他還對

稿，編輯的工作就變成要去判斷有

※8 吉田聰：'60 年出生於福岡縣。'82 年以《天界STORY》（《少年 KING 增刊號》）出道。同一年在〈少年 KING〉開始連載的《湘南爆走族》大受歡迎。代表作有《酷哥爆走族》、《素浪人》等。

……裡需要更改。因為我自己覺得OK的東西，我一定會堅持到對方也OK為止。」

——大概是從什麼時候開始抱持這樣的態度呢？

「嗯……大概是從《20世紀少年》的時候開始的吧！可是，《MONSTER怪物》的後半也是這樣。24頁的版面，我也會剛好畫到24頁，這經不太會討論頁數超過時該刪除哪裡好的話題了。」

——24頁比18頁還要容易講完一個故事嗎？

「18頁有18頁的說故事方式，24頁反而有點長，有時畫到一半還會發現有多的頁面，這種時候可以加一些表現情緒的場面，篇幅就會剛剛好了。這都是使用手法的問題，如果頁數不夠了，那就可以省略表現情緒的畫面，先把資訊畫出來讓讀者自行去想像，留到下一回再去做補充之類的，方法有很多種。先給資訊再給情緒，或是反過來也可以，看自己怎麼去做調配。」

——決定資訊先還是情緒先的判斷標準，是看哪一種比較容易傳達劇情嗎？還是看哪一種比較有趣呢？

「每個狀況不一樣吧！我每一次都會去想，這時應該要用有趣的畫面、感動的畫面，還是會讓讀者期待下一話的畫面，會去想哪一個才是最適合的。不過到頭來重點還是在於，看能不能在最後幾頁如泣如訴般地一口氣畫出來，這大概就是最大的判斷標準。」

盡量不使用跨頁

——這次我重新看了您的作品之後，發現浦澤老師除了扉頁之外，幾乎不會使用跨頁。

「呵呵呵（笑）。跨頁啊……（笑）」

——為什麼這樣笑呢（笑）？

「因為很浪費頁數啊（笑）！」

——浦澤作品中有很多推動劇情的畫面，還有很多動作場景，本來以為會有很多跨頁，沒想到實際去找後，竟然意外地少。《MASTER KEATON危險調查員》有2次，《MONSTER怪物》大概有4次※9吧！約翰在圖書館說「您看得到我嗎？」，然後將臉靠近的場景、兒童時期身著同樣打扮的約翰和妮娜面對面的場景，還有天馬將槍對準約翰的場景，以及……

「起身的場景。」

——是的，最終回約翰起身的場景。

「這裡全部都有約翰，代表天馬果然還是普通人（笑）。」

——這時我才第一次發現，原來之前幾乎都沒有跨頁。《BILLY BAT比利蝙蝠》的話，就是911恐怖攻擊的畫面也是跨頁。

「還有甘迺迪被射殺的瞬間。」

——都是一些歷史性的事件，就不使用跨頁。這單純只是覺得浪費頁數的關係？

「對啊！因為我還有很多想呈現的東西。為了譁眾取寵用了2頁不是很浪費嗎？而且，已經沒辦法再畫出更大的畫面了，得珍惜使用才行啊。」

——跟不隨便畫出切線的原因有異曲同工之妙吧？

「是啊！跨頁會讓通貨膨脹，所以得謹慎使用。」

——反過來說，這些珍貴的跨頁，是不是會畫得特別用心呢？

「也還好耶！基本上我是比較重視劇情節奏的那種。希望劇情是咚咚咚般地前進，所以我會看節奏所需來決定。」

——也就是說，約翰起身的畫面，用跨頁會比較符合整體節奏，給讀者的衝擊也最大，所以才使用囉？

「在那頁之前的畫面都非常寂靜，但從跨頁的畫面開始節奏改變，之後又回到寂靜，我想要的大概就是這種節奏吧！」

※9　4次　查證後，其實在《MONSTER 怪物 完全版》第7集 第115話中登場的紅玫瑰屋也有使用跨頁，因此合計5次。不好意思。

「基本上讀者都是想停止閱讀的。所以如果斷得不好，觀眾就會轉台，漫畫格沒有切割好，讀者就會快速跳過，這也是無可奈何的事。」

一頁最適合的格數？

——您不只不使用跨頁，還經常在一頁裡面放入8個漫畫格。

「長崎先生總是很驚訝我根本沒有使用四段格，他每次都說現在根本沒有漫畫家使用四段格※10，儘管如此，我畫出來的作品還是很好閱讀。」

——現在的青年誌中，很多漫畫都是一頁3格，讀者也很習慣這種類型的漫畫，突然看到一頁8格的漫畫會覺得很多很雜，因此敬而遠之，整體來說是有這樣子的風潮在，可是浦澤老師的漫畫，大家在閱讀的時候，並不會有這樣的感覺。您在一頁當中塞入這麼多漫畫格的原因，是因為希望可以盡量放入更多劇情的關係嗎？

「這也是其中一個原因，還有就是單純覺得如果在左下角這一格結束劇情，下一頁就會嗨不起來，或是如果加入這個劇情的話，就會想讓人繼續翻頁，一直想著這些問題。」

——所以您是注意到這個部分，才不得不增加漫畫格數的囉？

「應該說最多也只能加到8格。」

嗯……8格，塞到8格還很難閱讀。我以這樣的標準在分漫畫格時，會看結束在哪一句台詞，讀者比較有期待感，要讓讀者想繼續翻頁。」

——畢竟永遠不知道讀者會在什麼時候懶得繼續讀下去。

「讀者總會唉聲嘆氣，然後若無其事地快速跳著看。」

——我在電車裡，看到有人在看《SPIRITS》時，最傷心的事莫過於看到自己負責的作品被跳過去。

「對！他們會看了一頁、兩頁、三頁後，帶著失望的表情跳到其他漫畫。有些台詞的呈現方式是可以讓人一開始看就欲罷不能的，我只是遵照這個原則而已。」

——您認為一頁最適合的格數，大概是多少呢？

「6、7格吧！只是如果有特殊畫面時，格子就會放大，所以也要看內容。一般對話的場景，大概到8格都還沒問題。」

——這樣可以畫的場景，24頁中……

您的想法是6×4嗎？

「8×3。只要有8頁，就可以畫

出相當扎實的劇情了，所以1話當中，可以畫個3個場景。」

——這也是照著某種原則嗎？

「與其說是原則，其實我並沒有特別去想這些了。」

——有了8×3的架構，1頁只要有6格到8格，就可以畫出滿多劇情了吧？如果以一整個跨頁為單位來思考的話，12～16格當中，將最適合的一格放到左下角，然後重複12次。格數越多，就有越多選擇。如果一頁只有3格，翻頁前很容易出現無關緊要的劇情。

「電視節目也是，雖然大家都很討厭中間有廣告，可是如果停對地方，大家就會願意等。我昨天看了一個節目，裡面有7、8個胖子要減肥1個月，所有人的目標值全部加起來要減100公斤，如果沒有達到這個目標，就會被丟下水。他們按照順序量體重，到了最後一個人的時候，如果那個人沒瘦16公斤，就沒辦法過關，這個時候進廣告了。這樣任誰都會等吧？」

——結果怎麼樣了呢？

「結果那個人瘦了18公斤，大家哇

地哭了出來。」

──但其實知道了結果也不會怎樣（笑）。

「嗯（笑）。可是，基本上讀者都是想停止閱讀的。所以如果斷得不好，觀眾就會轉台。所以如果斷得不好，讀者就會快速跳過，這也是無可奈何的事。」

──每一話，或是每一頁當然不用說，但其實每一頁也經常有這種危機存在吧？

「可是很多作者都不會去思考這件事，如果不把每一頁都畫得很有趣，讀者是會跳過去的。看到大家都思考電影還是小說，讓我覺得他們跟東西。」

──也就是說，您對其他媒體，並沒有特殊的對抗意識。

「對抗意識的話，不管是小說、電影、漫畫還是音樂，要看到聽到非常棒的東西時才會有對抗意識，會覺得自己怎麼沒想到這種，會有非常不甘心的感覺。」

──所以和哪個領域無關囉？

「無關。」

──浦澤老師是以一個劇情來作為單位吧？並不是說這部「電影」，而是說「這個故事」。

「故事或是想法。我以前很常說的是，例如有人會說『我喜歡古典音樂』，這時我都會想，那只是對唱片行的『古典音樂』櫃抱持信任而已，並不是自己的選擇。所以會說『我喜歡德布西※11』、『我喜歡邁爾士・戴維斯※12』、『我喜歡王子※13』，這種擁有自己的CD架的人我比較能信任。像有些人會把每個角落都擺滿一整排古典音樂，但我不覺那種人就一定很愛音樂。所以比起某種漫畫，我覺得某種音樂比較像是競爭對手。」

有沒有想和影像作品對抗的想法？

──在這次的訪談當中，您有提到，您受到了很多影像作品的影響，但漫畫跟電影還是不一樣，像是漫畫沒有聲音，除此之外，您認為漫畫和影像媒體相比，優劣之處何在？您自己是否有想要超越影像媒體的想法？

「我覺得漫畫只要將在漫畫這個領域裡，完成所有該做的事，就可以勝過任何東西。例如，雲霄飛車只要畫上幾條看起來像在奔跑的線，就能產生快速移動的感覺。」

──嗯……是指拍攝影片需要準備很多東西，但漫畫只要畫條線就能瞬間表現的意思嗎？

「不，我的意思是，例如電影也是，只要完成所有該做的事情，那就是一部萬夫莫敵的電影。小說也是，在文章的表現上，只要寫出最棒的東西，就不會輸給其他事物。以漫畫來說，就是看能不能在稿紙中發揮到多少。只要做出最棒的東西，不管是電影還是小說，都不會輸給任何東西。」

※11 德布西　克勞德・德布西。1862年出生於法國的作曲家，被譽為印象派音樂的先驅，代表歌曲有《大海》、《夜曲》等。

※12 邁爾士・戴維斯　'26年出生於美國伊利諾州，為知名爵士小號演奏家，著名專輯有《Kind Of Blue》。被譽為現代爵士的帝王，豐富的音樂性影響了整個爵士界。《Bitches Brew》

※13 王子　'58年出生於美國明尼蘇達州，為美國代表性的音樂人。'78年發表出道專輯《For you》，'84年發表的專輯《Purple Rain》於告示牌排行榜蟬聯24週冠軍。專輯、單曲總銷量達1億5000萬張。

2000年
12月31日——

お
……①

おまえは
……②

おまえは
……③

し…死んだんじゃ
ないのか……
④

おまえの
あの子供達は
……⑤

あの子達は
いったい……
⑥

おまえの
カミさんの
話なの
……⑦

「這代表我還很幼稚吧（笑）！年過50歲的大人不該這樣的對吧（笑）？」

漫畫中使用擬聲詞的原因

——說到影像，其實浦澤作品經常被認為是影像式的作品。

「影像式是指像電影一樣的感覺吧？」

——我想應該是從包括漫畫格的呈現方式、演出效果等多方面來比較判斷而來的。我在打這次的訪談稿時，發現浦澤老師用了非常多的擬聲。

「哈哈哈哈哈（笑）！」

——像是說明狀況的時候，會說咚咚或是喀喀之類的。

「這代表我還很幼稚吧（笑）！年過50歲的大人不該這樣的對吧（笑）！」

——所以是為了轉換場景時，讓大家聚焦在此的用意囉？

「對！整體來說，就是要讓讀者驚訝。這些應該都是我在無意識間加入的。說到擬聲詞，《20世紀少年》就經常使用轟嗡嗡嗡的聲音。前陣子前我跟富田勳老師※15見面了，還是想問一下，對浦澤老師而言，但我應該已經沒有人會想去問了，但我以前看NHK大河劇《天與地》※16時，一聽就立刻知道是富田勳的音樂，因為後面會有轟嗡嗡的重低音，那時我問富田老師，有做什麼變。當然長崎先生當上總編輯後，館當編輯的時期一樣，完全沒有改——我跟他現在的關係，跟他在小學特別的事情嗎？他說他為了讓那種因為是主管階層，一定會遠離跟作

——可是這些擬聲在說故事時，增添了不少真實性和臨場感。而且仔細閱讀您的作品之後可以發現，裡面的擬聲詞相當具效果。以漫畫的鐵則來說，切換場景時，常常會先出現招牌，而您經常在這種地方加入擬聲，我認為這就是其他作家沒有的特徵。

「像是『碰！』或是『鏗！』對吧（笑）？」

——還有城市裡的聲音、狗叫聲等等。這部分是不是也是受到電影的影響呢？電影在切換場景時也會運用這些聲音。

——「對！聲音會跟著切換，實有受到電影的影響。但我覺得最接近的或許就是上方落語※14。在一個小台子前面，敲著桌子說話，我覺得比較接近這種感覺。」

——所以就是一種節奏感、添加氣勢的感覺嗎？

「要給大家一種『換場景囉！』的感覺。我想上方落語一定也是要給人這種感覺。」

——這部分是不是也是受到電影的影響呢？電影在切換場景時也會運用是受到富田勳老師大河劇音樂的影響。

便宜老舊的電視喇叭也能聽到聲音，京都演出的落語。上方落語的特徵是，表演者前面會放一個叫做「見台」的小桌子。這個小桌子有時是桌子，有時是浴缸，有時是墊子，或是用來拍竹板，當作節拍或、改變氣氛使用。

「在畫分鏡稿時，腦中就會出現這些聲音嗎？」

——「對，拍成電影的時候，堤導演※17保留了這個感覺，在電影裡加入了那個重低音。」

——這就代表您在聲音上面，也會有明確的概念吧？

與盟友‧長崎尚志的關係

——想要探討浦澤老師的人生，就不能錯過您與長崎先生的合作。這30年來，你們這對組合已經創造出多部暢銷作品。我想這個問題現在應該已經沒有人會想去問了，但我還是想問一下，對浦澤老師而言，長崎先生究竟是什麼樣的存在呢？

「我跟他現在的關係，跟他在小學館當編輯的時期一樣，完全沒有改變。當然長崎先生當上總編輯後，因為是主管階層，一定會遠離跟作

※14 上方落語 在大阪、京都演出的落語。上方落語的特徵是，表演者前面會放一個叫做「見台」的小桌子。這個小桌子有時是桌子，有時是浴缸，有時是墊子，或是用來拍竹板，當作節拍或、改變氣氛使用。

※15 富田勳 '32年出生於東京都的作曲家。'74年使用日本第一個合成器發行專輯《月光》，在美國Billboard Classics排行榜上獲得第2名，並入圍葛萊美4個獎項。製作音樂包括NHK大河劇《天與地》及虫製作動畫《森林大帝》等多數作品。

※16 《天與地》 '69年於NHK播放的大河劇，原作為海音寺潮五郎的同名小說，是大河劇首部彩色作品。描寫石坂浩二所飾演的上杉謙信少年時期到川中島之戰。

※17 堤導演 堤辛彥。'55年出生於三重縣。'88年以集錦影片《笨蛋！我生氣了》電影導演出道。導演作品包括《金田一少年之事件簿》《池袋西口公園》、《圈套》等，獲得極高人氣。《20世紀少年》'08年～擔任電影《20世紀少年》3部曲的導演。

「只要有一方說不，我們就會拼命思考第三個方案，直到彼此都覺得OK為止，有時為了讓對方認同自己，甚至還會大吵（笑）。」

者溝通的最前線，所以我們才會談到乾脆離開公司，我們就能像之前一樣可以一起創作。」

──所以是從二十多歲初次見面以來，兩位的關係一直到現在都沒有變過囉？

「我們總是兩個人一起想故事，一起討論怎麼做會比較有趣，最後反映在漫畫中。討論完，我畫成漫畫後，會再討論哪裡要進行修改，我想他應該很享受這個過程吧！」

──如果沒有長崎先生，浦澤老師也有可能會走上完全不同的漫畫人生吧？到底是什麼將你們兩位緊緊牽連在一起呢？

「長崎先生他對所謂的大友系、新浪潮系完全沒有興趣，他看到我很熱衷於這種類型的東西，完全無法認同。」

──長崎先生雖然比您大3、4歲，但這並不是世代的問題，而是喜好的問題吧？

「不是世代的問題。他看起來就是沒什麼興趣的感覺，除此之外，我們兩個也沒有什麼特別合拍的興趣。可是啊……我們認識這麼久，大概

──所以你們並非一天到晚黏在一起，本質的部分卻非常相似。但兩位也不會一起去吃飯對吧？

「不會，我們每個月大概會見面討論兩次，除此之外都不會再見了。我記得在很久以前，我們很難得在旅行的目的地一起喝酒，那時就一直在討論某部電影如何如何，或是某個編輯部很差勁（笑）之類的話題。」

研究會的感覺持續了30年

「在第20年的時候，有一次我們在討論東西時，我說『我最討厭的電影是《天涯赤子心》※18』，然後長崎先生說他也是。也就是說討厭的電影是《天涯赤子心》，是我們唯一的共通點（笑）。我當時覺得，哇塞～這也太酷了吧。」

──不過，聽說比起喜歡的東西合拍，討厭的東西合拍其實比較好。

「各有喜歡的東西，才能為彼此帶來新的刺激。可是，如果是不想做的東西……」

「我們不想做的東西是一樣的。」

──不想做的東西很合拍，這樣的關係其實非常有趣。

「比如說，在聊最新電影的時候，我們的喜好都還滿分明的。可是，我們對於經典作品表達敬意的方式是非常類似的。例如我們都會定期看一些50、60年代的電影，我會跟他說：『啊！那部很不錯』，這個部分我們就非常的合拍。」

──為什麼這樣子的兩個人，可以創造出這麼多歷史性的經典名作呢？你們在討論階段就確定會大賣的作品包括《MONSTER 怪物》、《20世紀少年》、《PLUTO～冥王》、《BILLY BAT 比利蝙蝠》，至少就有4次了吧？

「可能是因為我們都不會屈服自己的意見吧！只要有一方說不，我們就會拼命思考第三個方案，直到彼此方認同自己，有時為了讓對方認同自己，甚至還會大吵（笑）。」

──大概多久會大吵一次呢？

「還滿常的吧！常盤先生大概每次都覺得：『唔哇…又開始了！』（笑）。」

※18 《天涯赤子心》'79年公開的美國電影。內容描寫沉溺於喝酒和賭博的前拳擊世界冠軍比利的故事。為了直到現在都還稱自己是「冠軍」的兒子，他決定再度以世界冠軍為目標，重新振作。是'31年公開的同名電影的翻拍版。

——在討論的時候，會用什麼方式提出彼此的想法呢？

「長崎先生每次都一定會提出一些想法，他每次都會有要把故事全部做完的氣勢。每次他提出他的方案時，我如果說：『我覺得這個不太好，我沒有辦法全部接受。』他就會不太開心，畢竟那是他拼命想出來的東西，所以我在否決他的意見時，基本上一定要提出一些備案才行。變成我得說出那個方案，所以我們之間會有一些還滿劍拔弩張的氣氛（笑）。」

「也就是說，必須觀望長遠的大局，同時還要討論一整話的內容，我已經膩了。長崎先生如果也一樣，我們就會討論『現在令人在意的是誰誰誰的動向』、『那個人一定會這麼做』之類的。所以當我們兩個都膩了的時候，內容就會一直變來變去。」

——你們兩位膩的時間點都差不多嗎？

「通常是長崎先生會先膩。他都說編輯一定要比讀者、比漫畫家還要先膩才行。」

「而且我都會先開口說『現在的續集，我已經膩了。』長崎先生如果也……？」

——這樣的步調，這30年來都沒有變嗎？

「沒有耶。」

——這種若即若離的感覺真的很令人佩服。你們兩位都是互相在拉拔彼此，想要持續長久的關係，通常都要有一方依附在另外一方才行，可是你們兩位都不會依賴別人，卻還是可以維持這樣的關係，真的很了不起。

「感覺跟米克·傑格[19]和基思·理查茲[20]的關係非常相似。滾石樂隊本來是個藍調研究會，是個研究R&B的社團。米克·傑格高中時在電車中抱著的唱片，剛好是唸同一間幼稚園的基思想聽的唱片。兩人在那裡意外重逢，基思說想聽那張唱片，於是兩人又變熟了。那就是滾石樂團的起點，所以他們不會解散。」

——因為他們從小認識的關係嗎？

「不是，不是因為從小認識的關係，而是因為他們都是想研究藍調的人，所以本質非常接近。長崎先生跟我的關係，就像是『想將古早的經典漫畫或電影，放到現代來的研究會』。」

——也就是說本質上有很多的共通點。

「對，就像是要把約翰·福特[21]那樣的呈現方式，或是比利·懷德的感覺放進作品裡面一樣。這是只有我們兩個共同會有的感覺，而且我們都覺得就算跟其他人說，也沒人會懂。」

——研究會啊？這個研究會可以持續到30年，真的很了不起。

「因為我們不是像披頭四[22]那種註定會解散的關係，而是基思和米克的藍調研究會啊！」

快樂的時期、痛苦的時期

——回顧過去到現在，您覺得最痛苦的時期，是什麼時候？

「大概是一邊畫《PINEAPPLE ARMY 終極傭兵》、《YAWARA！以柔克剛》也要開始連載的時候吧！畫《Happy！網壇小魔女》和《MONSTER 怪物》的時候也很痛苦。那時覺得截稿壓力一直源源不絕，不管怎麼畫都永無止盡的感覺。我好幾次都在想，如果這世界有地獄的話，應該就是這個吧！至於我為什麼還是一直畫下去，可能是因為潛意識深處還是覺得，有人願意來找我畫畫還算好，真正的地獄應該是沒人要找我畫的時候。所以我是處於天堂中的地獄（笑）。」

——有種在俯瞰整體的感覺。

「因為我會覺得在這麼多畫家當中，他們是因為喜歡我的作品才來委託我，而且也正因為有這些工作接二

※19 米克·傑格：'43年出生於英國肯特郡。搖滾樂團 THE ROLLING STONES（滾石樂隊）的主唱。和基思·理查茲自幼相識，但之後沒有往來，直到18歲時偶然重逢，於'62年結成 THE ROLLING STONES。

※20 基思·理查茲：'43年出生於英國肯特郡。THE ROLLING STONES 的吉他手。和米克·傑格以傑格／理查茲名義，創出許多暢銷名曲。

※21 約翰·福特：1894年生於美國緬因州。1917年以《龍捲風》一片導演出道。為美國30年代～60年代代表性的電影導演，誕生許多西部片。代表作包括《驛馬車》、《怒火之花》、《俠骨柔情》、《搜索者》等。

※22 披頭四 THE BEATLES。'62年CD出道。英國出身的搖滾樂團。成員為約翰·藍儂（Vo./G.）、保羅·麥卡尼（Vo./B.）、喬治·哈里森（G./Vo.）、林哥·史達（Dr./Vo.）。被金氏世界紀錄列為為最成功的團體。'70年解散。

連三地到來，我才可以在連載週刊和雙週刊之間畫一些短篇作品。直到現在，只要有新的委託，我都還是會答應。」

──那反過來說，最開心、最幸福的時期是什麼時候？

「最棒的是現在。」

──因為製作步調已經穩定下來，可以比較從容的關係嗎？

「嗯……應該說，我覺得一定要是現在才行。如果不能認為每一個現在都是最好的，那不就是很慘嗎？就算是勉強自己也好，我希望我能一直抱持這種想法。我希望能把這種想法當成是一種習慣。」

──很希望自己在生命走到盡頭前，都可以這麼想吧？

「對，沒錯。因為光是可以這麼好運地活到現在，就已經該心滿意足了。」

──那，現在這個時間點是最棒的時期的話，第2名會是什麼時候呢？

「第2名？第2名大概就是去年吧（笑）？慢慢地越變越好的感覺。」

──Getting Better。一定要這樣想。

──嗯，這是很正確的哲學（笑）。

150冊、3萬頁

──仔細算算，'15年9月現在，您已經出版了149本單行本。

「哇！有包括完全版嗎？」

──沒有，只有算原版而已。

「是喔？我記得《20世紀少年》的第7集左右是第100本吧？」

多喔（笑）。手塚全集一開始是出300集，現在已經400集了。一開始出《跳舞警官》的單行本時，我還想手塚全集是300集，那我接下來還得出299本才行（笑）。

──當時的目標就是這麼高啊（笑）。

「那時覺得以此為目標也滿有趣的，只是途中發現根本不可能，那不是人所能辦得到的工作，所以放棄了（笑）。」

《跳舞警官》、《N・A・S・A太空夢》各1本，《PINEAPPLE ARMY 終極傭兵》全8集、《YAWARA！以柔克剛》全29集、《柔道爺爺》全1集、《MASTER KEATON 危險調查員》全18集、《Happy！網壇小魔女》全23集、《MONSTER 怪物》全18集、《20世紀少年》、《21世紀少年》合計24集、《PLUTO～冥王～》全8集、《MASTER KEATON ReMASTER》1本、《BILLY BAT 比利蝙蝠》目前17集，總共149本。雖然要不要把《跳舞警官》、《N・A・S・A太空夢》等初期短篇重新收錄的《初期的URASAWA》還有《危險調查員之奇頓動物記事》※23、《沒有名字的怪物》※24算進去也是個問題，但1本就150本了。單行本1本算200頁的話，加入現在正在畫的《BILLY BAT 比利蝙蝠》，大約有3萬頁。出道32年，總共畫了3萬頁。

──但也達到150本了!!

「可是一部作品超過100集的人不也很多嗎？滿久以前我就聽說累計發行本已經超過1億，現在※25是多少啊？可是最近大家都超過2億了。」

──沒有大家都超過2億（笑），請不要說得這麼理所當然（笑）。

「可是，安達老師※26、留美子老師※27這些一直在畫週刊的老師們真的都很厲害，我在途中有『脫隊』一下。」

──可是您同時連載週刊和雙週刊的期間大概有20年啊……。一張張的白紙畫出了3萬頁，您自己有什麼感覺呢？

「嗯……我自己是覺得沒什麼差別。因為今後還是要繼續面對這些白紙，過去的事我都不太記得了。」

──哇……150本3萬頁啊……好

※23 《危險調查員之奇頓動物記事》 《MASTER KEATON 危險調查員》的番外篇，連載於'89年～'93年的《BIG COMIC ORIGINAL》增刊，內含14篇動物相關的短篇漫畫，附登場人物的解說座談會。刊載於雜誌上時，使用雙色稿。發行單行本時，使用電腦畫成了4色版。

※24 《沒有名字的怪物》 將《MONSTER 怪物》一作中登場的繪本《沒有名字的怪物》（Emi Sebe）、和平之神（Klaus Poppe）等4篇集結成1冊。為《MONSTER 怪物（完全版）》的「別卷」。浦澤氏擔任「譯者」。

※25 現在，訪談後重新計算，共有1億6262萬本。告訴浦澤老師時，「這幾乎是全日本人口」的時候，老師的回應是「是喔」真是太感激了。對了，我最近發現鄉廣美的《2億4千萬隻眼睛》是從《二十四隻瞳》來的。

※26 安達老師　安達充。'51年出生於群馬縣。就讀高中時投稿於《COM》，'70年以《消失的爆炸聲》（《DELUXE少年 SUNDAY》）出道。代表作包括《TOUCH 鄰家女孩》、《美雪・美雪》等多數。目前在《GeSun》（小學館）連載《MIX》，'08年累計突破2億冊。

※27 留美子老師　高橋留美子。'57年出生於新潟縣。高中畢業後進入劇畫村塾，師事於小池一夫。'78年以《任性小子》（《少年SUNDAY》）出道。代表作有《福星小子》、《相聚一

—您自己畫過的作品中，您記得多少呢？《YAWARA！以柔克剛》、《Happy！網壇小魔女》在製作完全版的時候，您也說您第一次重新看了一遍，覺得比想像中來的有趣（笑）。

「因為背後有很多負面遺產啊！所以我覺得那些覺得自己『終於走到這一步』的人有夠奇怪的（笑）！」

「而且，有時為了製作完全版，會回顧過去的作品，覺得以前畫得真是爛透了，難道就沒辦法再畫好一點嗎？如果可以的話，我真想全部再重畫一次。平常我都會對助手說『你們畫的這是什麼東西？』可是如果看到那個時候的自己，我應該講不出這種話（笑）。」

—可是，相對之下，角色名字就比較記得吧？

「也未必喔！我最近跟長崎先生在討論時，真的很慘。兩個人都說『那個人……叫什麼來著？』（笑）。結果根本不知道在指誰（笑）。」

「《BILLY BAT 比利蝙蝠》我也完全不記得哪裡畫了什麼（笑）。那個橋段是在哪來著？每次都找很久。」

作品背後存在許多沒被採用的橋段

「畢竟大家看到的都是公諸於世的作品，覺得我們就是把這些東西畫出來的人，可是對畫者而言，在實際畫分鏡稿的3小時背後，其實還花了好幾十個小時去拼命思考內容。所以基本上我是個很拙的人，我有很多想到的梗最後都沒被採用，被丟棄的內容有很多，沒被採用的台詞和無法畫出來的內容多得像山一樣。還有，我從小就一直覺得有個聲音在我腦海裡責備我說：『你根本就畫不出來』，一直到現在都沒變，所以我經常覺得自己畫不出來。」

—就算回顧了過去這麼多精彩的作品，還是會有這種感覺嗎？

「是啊……就算開始動筆，我也一定畫不出來，覺得自己都是靠著舊習慣在畫，畫不出新東西了。」

—或許也因為有這種想法，才不會自我滿足，永無止盡地畫下去吧？

「跟作曲一樣，我有很多寫到一半的曲子，但腦海中一直在想這些難道沒辦法統合成完整的一首歌嗎？然後就會拼命地做DEMO，反覆問自己『這樣如何？』、『太俗氣了，不行！』，不斷在心裡反覆這樣的對話。這次的新專輯※28裡面，總共放入了12首歌，但那12首歌之外，被捨棄的那些曲子，全都難聽到爆。」

—不管是漫畫還是歌曲，都橫屍遍野吧？經過那樣的工程出來的結果，就是公諸於世的3萬頁，所以光是看這3萬頁，還是沒辦法暢快地回顧過往。

漫畫界的未來是否一片光明？

—浦澤老師是'60年出生的吧？您曾說過您生長在漫畫文化和日本經濟發展與自我成長連結在一起，最幸運的時代。您的孩提時期，正好是各種文化的黎明期，每一年都會有很多新東西加入。相較之下，雖然不知道該不該說這幾年、這幾十年已經開始沒落了，但也算是進入了一種安定期，各種領域都已經『發揮到極致』的感覺。浦澤老師對於現在的文化整體和漫畫界，有什麼

「150本3萬頁啊……好多喔（笑）。」

刻》等多數。現在在《少年SUNDAY》連載《境界的輪迴》！

※28 新專輯 浦澤直樹 2nd Album《漫音 MANNON》收錄了《漫勉》主題歌專輯版等12首新曲。當中也收錄了許多未公開插圖。Bellwood Records 發行！

在歷代助手的協助下誕生的浦澤作品。
加上《完全版》、《文庫版》超過250本。

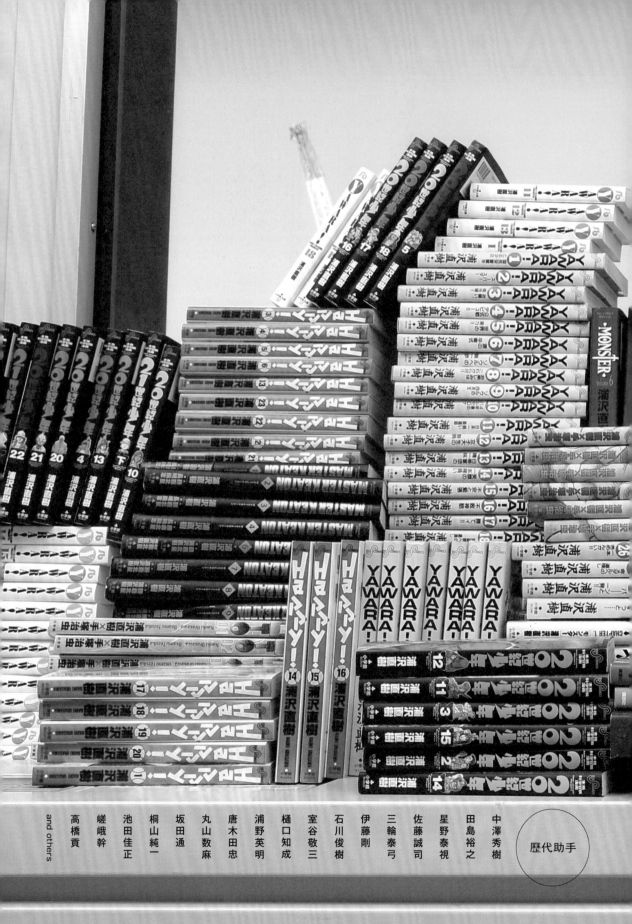

「所以大家得先注意到，我們一個重要的文化即將要結束了。」

——看法呢？

「從一個中年大叔的角度來看，會覺得我們那個時代一直盲目睹到了最有趣的東西，對年輕人有點不好意思，好東西都被我們獨吞了，已經沒有任何東西可以留給你們這個時代的人了。可是，這次的新專輯裡有一首《Rock'n Roll Music》※29，這首歌就是我自己對於這種心情的一種回答。現在彈出來的音樂仍然是Rock'n Roll，所以還不要放棄，希望大家不要將搖滾裝飾在博物館裡的一個時刻當成是最棒的」這個想法不謀而合。

「是啊！要說真心話的話，其實我覺得已經到達極致了，但相對地，還是希望大家不要放棄，一定還有個地方可以發揮。專輯倒數第二首歌曲就是在叫大家不要輕易放棄的歌曲。」

——是否像是給年輕世代的人的訊息呢？

「兩者都有，也可說是在對自己說的內容，如果辦得到的話，就可以顛覆整個體制世界。只是我不想把自己塞入某個體制當中，因為我一直用印刷在紙上，以兩頁為單位的前提來想漫畫，如果用其他形式呈現在大家面前的話，那我特地設計出來的用意大家就感受不到。這樣，我會覺得這個兩頁很沒意義。」

——畢竟漫畫看不太出來，縱向漫畫可以做出什麼超越兩頁漫畫的事對吧？

「可以畫個臉超級無敵長的人，大概只能這樣吧（笑）！」

——第一次出現時會覺得滿有趣的（笑）。現在距離過渡期已經過了10年以上，整個業界都還在摸索狀態。

「《BILLY BAT 比利蝙蝠》當中，在凱文的書停止出版紙媒體之前，他們也是掙扎到了最後一刻。」

——可是，堤米※30……

「堤米變成電子發行了。」

——堤米的《比利蝙蝠》變成了網路雜誌。

「現在的電子書，終究仍是以開發畫的退化，可是我會想要要求自己利用縱向漫畫，畫出一些讓人意想不到的內容，如果辦得到的話，就可以顛覆整個世界。」

——您覺得漫畫界今後會如何演變呢？

「像是有可能會以電子發行，發展出縱向的漫畫文化等等，現在完全沒有人可以料到媒體的形式會怎麼變化。漫畫雖然一直都是用紙印刷，刊載在雜誌上，然後印成單行本販賣，是以兩頁為單位發行出來的，可是現在這個根基正在瓦解，浦澤老師的作品目前都還沒有電子發行吧？」

「我每天都在想，要怎樣應用閱讀電子書的媒體，來做出讓大家驚訝不已的做法。我每天都在想要想出沒人想過的新穎作法。」

——並非抗拒電子發行，而是想直接找出不同於以往、更有趣的做法嗎？

「我很想嘗試一些沒人想到過的方法。」

——您真的很貪心耶（笑）。

「還有，雖然有人說縱向漫畫是漫畫的退化，可是我會想要要求自己利用縱向漫畫，畫出一些讓人意想不到的內容，如果辦得到的話，就可以顛覆整個世界。只是我不想把自己塞入某個體制當中，因為我一直用印刷在紙上，以兩頁為單位的前提來想漫畫，如果用其他形式呈現在大家面前的話，那我特地設計出來的用意大家就感受不到。這樣，我會覺得這個兩頁很沒意義。」

——另一方面，歌詞也是浦澤哲學的一部分，這跟「一定要把現在這個時刻當成是最棒的」這個想法不謀而合。

「真的已經達到極致了嗎？」其實我覺得我們那個時代一直盲目睹到了最有趣的東西，好的東西都被我們吸收了，對年輕人有點不好意思，好東西都被我們獨吞了。

※29 Rock'n Roll Music 收錄於《漫音 MONNAN》的第11首曲目。唱著「到底什麼是 Rock'n Roll」是浦澤氏的心聲。

※30 堤米 堤米·沙拿達。《BILLY BAT 比利蝙蝠》中的登場人物，《比利蝙蝠》的第4代畫手，他的真面目是……!?

※31 吉米·辛醉克斯 '89 年出生於美國華盛頓州，以傳統藍調為基底，發展出新穎的吉他聲音和演奏技術，除了聽眾之外，連艾瑞克·克萊普頓等音樂人都受到他極大影響。有名的行為包括用牙齒彈吉他、砸吉他、放火燒吉他等。

※32 Sgt. Peppers 正式名稱為「Sgt. Pepper's Lonely Hearts Club Band」。'67年發行的披頭四第8張專輯。收錄時間39分43秒。披頭四扮演虛構的樂團「比伯軍曹寂寞芳心俱樂部」，可說是搖滾史上第一張概念專輯。

※33 Abbey Road '69年發行的披頭四第11張專輯。收錄時間44分9秒。黑膠B面大部分是組曲。此外，四名團員走過倫敦艾比路錄音室前斑馬線的照片，也成為史上最有名的一張專輯封面。

《BILLY BAT 比利蝙蝠》
第18集 第143話。
堤米交出了紙本出版權。

① この紙きれ以外はね
② ティミーは出版を電子部門に限定したのよ
③ 私に残ったのは紙の本の出版権だけ……!!
④ 紙の出版には見きりをつけたの

媒體的人的做法在營運。可是吉米·罕醉克斯※31卻說『這種使用方法一點都不有趣』，然後做出令人驚豔的吉他使用方法。不是製作樂器的人，而是以樂手身分來發明新的使用法。』

——漫畫也是一樣，如果能由對漫畫有愛，且理解漫畫的畫家來發行，就有可能掀起一場革命。

有雜誌才有現在的漫畫盛況

——雜誌已經賣不出去很久了，漫畫界的結構，最近20年來，幾乎是用單行本的銷售量來彌補雜誌產生的赤字，但也只是打平而已。今後電子發行能補多少洞，是大家現在關心的事，在這種狀況下，浦澤老師覺得該怎麼看待雜誌呢？

「過去的做法一直都是每個禮拜18頁，以週刊連載的方式進行，所以才會有日本漫畫現在的盛況，但在網路上要PO幾頁都沒問題，200頁甚至300頁都可以，但這樣絕對興盛不起來。正因為是每個禮拜出18、20頁，才會形成現在的日本漫畫。如果破壞這個節奏，大家等待的樂趣就會沒了，這樣好嗎？如果大家不一起預防雜誌這個載體消失，這些樂趣也會跟著消失了。音樂也是如此，專輯一面約20分鐘到25分鐘，也有雙面45分鐘的黑膠唱片。正因為可以做45分鐘的專輯，所以才會誕生《Abbey Road》《Sgt. Peppers》※32這些名作。如果這些都沒了，全部毫無限制，沒有A面也沒有B面，甚至連一張專輯的單位都沒了，那就會變成以1首歌為單位的世界。如果大家都只聽自己喜歡的那首歌，其他的聽起來太難了就不聽，這樣不但無法鍛鍊自己的腦，也會喪失掉許多可能性。」

——另外，電子發行的最大缺點就是沒有截止日期。當然也可以在網站上設置截止日期，可是因為不需要物理上的印刷作業流程，就算交不出來，也不會有實際損失。因為不是以一張張的白紙問世，所以感覺起來沒那麼嚴重。

「所以大家得注意到，我們一個重要的文化即將要結束了。」

——希望讀者也能注意到這一點。

「是啊！」

——您會希望編輯部和出版社如何對待雜誌嗎？

「現在最應該做的，就是重溫一次最有趣的《CHAMPION》時期。《怪醫黑傑克》※35、《大飯桶》※34、《750騎士》※36、《搞怪警官》※37、《黑暗魔法》※38、《通心麵法蓮莊》※39的那個時代。看著那時的〈CHAMPION〉，Scha Dara Parr的Bose※39說『這本值2000日圓』，真的有那個價值，只要那時的感覺回來，讀者一定也會慢慢回來的。要有讓作品能夠留到20年、30年後，流芳百世的毅力，像這樣一步一腳印，我相信一定會讓雜誌恢復當年的雄風。」

※34 《大飯桶》水島新司著。'72～'81年連載於〈少年CHAMPION〉。內容描寫被稱為大飯桶的山田太郎，岩鬼正美、殿馬一人、里中智等人所隸屬的明訓高中棒球社目標甲子園優勝，和各式各樣的對手進行死鬥的故事。續篇有《甲子園》、《大飯桶 職業棒球篇》、《大飯桶 SUPER STARS篇》、《大飯桶 DREAM TOURNAMENT篇》。

※35 《搞怪警官》山上龍彥著。'74年～'80年連載於〈少年CHAMPION〉。日本第一個「少年警官」將周圍的人捲入的搞笑漫畫。「死刑！」和「八丈島！」的梗成為當時的流行語。

※36 《750騎士》石井勇巳著。'75年～'85年連載於〈少年CHAMPION〉。內容描寫騎著750cc機車的高中生、早川光和同學順平，以及女主角兼班長所交織出來的青春故事。

※37 《黑暗魔法》古賀新一著。'75年～'79年連載於〈少年CHAMPION〉。內容為操縱黑魔法的年輕魔女黑井美沙遇見的人心黑暗面，以及各種怪奇事件的恐怖漫畫。原文標題「Eko Eko Azarak」是美沙唸的咒文。

——持續相信、持續奮鬥的態度才是最重要的。

「漫畫家也要畫出有歡笑、有淚水，相當富有價值的作品才行。每個禮拜都得祭出讓讀者欲罷不能的作品才行。史蒂芬‧金在《綠色奇蹟》※41的序文中寫到以前狄更斯在出連續小說時，只要某一集要出了，當那本小說從英國運到美國的碼頭時，迫不及待想讀續集的讀者就會蜂擁而至，甚至還有人因此被擠掉入海中罹難。所以《綠色奇蹟》是他為了重新掀起狄更斯時期的小說熱潮，才寫的連續小說。」

——也就是說史蒂芬‧金是從娛樂還沒像現在這麼多樣化、對手還沒這麼多的時候，就在奮鬥了吧？

「所以才要不斷重覆讓大家看了這個禮拜的連載後，期待下一回的過程，我們只能耿直地繼續這樣子的戰鬥。因為讀者隨時隨地都想離開，為了讓他們留下來，必須隨時畫出有趣的內容，讓讀者想繼續翻到下一頁去才行。每一個瞬間都不能鬆懈，每一頁都不能鬆懈，漫畫家只能不斷這樣做而已。」

——沒有捷徑，也沒有起死回生之策。

「對。在這樣的過程中，我覺得說不定還可以突然做出像《小拳王》那樣的作品。畢竟《進擊的巨人》※42也掀起了一陣風潮，之後說不定還會再有。」

——也就是說，漫畫和其他媒體比起來，還是個有夢可尋的領域囉？只要能打中讀者的心，就一定可以拿出實績。看到《ONE PIECE 航海王》※43的例子，也可以證明，近期內購買漫畫單行本的人，還是能夠達到400萬人的。

——這是看了年輕世代的漫畫家，覺得還沒有人追上您的意思嗎？

「我沒有跟太多年輕人接觸過，所以無法一概而論，但是我在跟年輕人說話時，會覺得跟我年輕時，跟大人講話時的感覺很類似，覺得大人怎麼都不懂。所以我其實還比他們敏銳呢！」

——年輕時看著大人，會覺得自己比較敏銳，可是看著現在的年輕人也有同樣的感覺。所以您有自信在任何時代自己都是最敏銳的嗎？

「與其說自己敏銳，應該是我知道什麼是敏銳的東西。很少有我不懂的感覺。」

——「我懂，只是我不喜歡」，像這樣嗎？

「嗯，還有，我覺得我其實還滿老派的。雖然我喜歡創造新事物，可是那其實'70年代就出現過了…之類的。」

——所以您只是將它翻轉了幾圈而已嗎？可是來到這個時代，要誕生出實質上的新東西，至少在文化思想方面就相當困難了不是嗎？我自己也這樣覺得，大家都在將舊有的

還能創作出全新的作品嗎？

——浦澤老師出道已經32年，這本書發行時，您應該已經56歲了吧？齋藤隆夫老師製作劇畫時，曾提到受其影響的插畫家中一彌老師※44過世了，他在104歲時都還在線上。浦澤老師，您還有50年。剩下的50年，您打算怎麼使用呢？

「應該就是不斷尋找有趣的題材，一直畫下去吧！除此之外，應該沒有別的了。想到就畫，應該也只能一直這樣畫下去了。很不可思議地，我一直沒有覺得跟不上時代的感覺。東村老師曾說過，她不想要變得落伍，我的話呢，則是不想變得俗氣。」

※38 《通心麵法蓮莊》鴨川燕老師。'77～'79年連載於《少年CHAMPION》。內容為青椒學園1年級的男主角、沖田總司被同班同學且同樣住在法蓮莊的留級生膝方歲三、金藤日陽整得團團轉的搞笑漫畫。

※39 Bose。'69年出生於岡山縣。為'90年出道的Hip Hop團體 Scha Dara Parr 的MC。在富士電視台《PONKICKIES》擔任固定班底，一躍成為茶餘飯後的人氣王。

※40 狄更斯，查爾斯‧狄更斯。1812年出生於英國漢普郡。著有《孤雛淚》、《小氣財神》等作品，從弱者的角度來描寫故事，獲得了全國民眾的支持。當時是以月刊分冊發行，因此會觀察人氣升降來改變故事發展。

※41 《綠色奇蹟》史蒂芬‧金於'96年發表的作品。以'32年的美國監獄為舞台的奇幻小說。模仿以狄更斯著作為代表的19世紀出版形式，每月出版1冊，連續刊行6個月。（日本於'00年公開上映）

※42 《進擊的巨人》諫山創著。'09年～連載於《別冊少年MAGAZINE》的超人氣漫畫。內容描寫人類和住在「牆壁」對面、會捕食人類的巨人對抗的故事，除了製作成動畫、電影之外，還有許多衍生漫畫的連載，在多數媒體上引起話題。

劇情重新組合、讓其脫胎換骨，再跑的感覺。

「這也有，而且他已經完全掌握自己的吧！當時無法回應那種感覺的感覺。」

包裝成新東西呈現出來。

——希望可以出現新的東西。

「完全新的東西，在漫畫界很難耶！自從大友克洋以來就沒了！」

——在那之後有了相當明顯的分枝，但很少有相當明顯的存在。

「大友克洋，在搞笑界來說的話是DOWNTOWN，電影的話是誰呢？史匹柏※45嗎？」

——這麼說來，電影40年、漫畫30年、搞笑界30年沒有變化了。

「對啊！這樣看來，巴布‧狄倫超過70歲還能拿到全美排行榜冠軍，那個感覺看起來最新潮。」

——的確，巴布‧狄倫很神奇地一點都不落伍。

「20年前時代還有點跟不上他吧！可是現在聽那個時候的歌剛剛好。」

——所以是聽眾經常在追著他進一步，所以永遠不會落伍吧！他總是會比當時聽眾想要的東西更新的吧。當時無法回應那種感覺的自己好丟臉。」

——巴布‧狄倫不會一直安居在同一個地方，所以是聽眾想要的東西再更新。

「在他心中大概一直覺得現在這個就是最新的吧！當時無法回應那種感覺的自己好丟臉。」

「這麼說來，電影40年、漫畫30年、搞笑界30年沒有變化了。」

——所以巴布‧狄倫並非呈現「全新的東西」？

「嗯！所謂全新的東西，應該是指過去完全不存在的東西。大友克洋也是，仔細看的話，會發現他的畫跟李奧納多‧達文西※46有點像，像是肌肉的畫法等等。」

——也就是說，想要創造出真正全新的東西雖然不可能，但只要掌握住「現在該呈現什麼」的能力，就有可能創造出創新的東西囉。

「嗯！為了能夠做出現在哪比較好的選擇，必須掌握整個體系才行。」

——所以才需要多看一些不同領域的東西，增廣見聞吧？

「我在想這可能跟DJ的感覺有點類似，迅速拿出唱片，並播放會讓聽眾熱血沸騰的歌曲DJ。」

——您想用這種方式，繼續畫漫畫。

「對。只是DJ不用自己創作，而我們則必須自己去創作。」

打算畫到什麼時候？

——以金錢面來說，您就算不繼續工作，也能生活無虞的吧？

「不不不，我之前也說過很多次了，我非常清楚自己有多廢，所以如果我不工作的話，我真的會變成一個廢人。為了在大家面前耀武揚威，我還是會繼續工作下去的。」

——若是責備自己的想法有天停止了，或許就不繼續畫了。

「嗯……我之前聽到某個漫畫家說，我們的工作是有退休的一天的。我當時心裡覺得很疑惑。我們要用什麼退休？上班族還有退休年限，可是我們不屬於公司，完全是自由業，想退就可以退。我也想過像宮崎駿老師那樣召開退休記者會，可是那畢竟是宣傳的一環。我覺得其實不必要特別跟別人講，不想畫的時候，不要畫就好了，所以根本沒有退休一說。我現在沒心情畫，那就去一旁喝酒就行了（笑）。可是，像我這樣的人，只能靠畫畫融入這個世界，如果我什麼都不畫的話，我就會變成一個不被需要的人，這樣一想，感覺有點悲哀。」

※43《ONE PIECE 航海王》
尾田榮一郎著。’97年～連載於《少年JUMP》。內容描寫目標成為海賊王的少年蒙奇‧D‧魯夫和同伴一同尋找「大祕寶」（ONE PIECE）的冒險故事。第67集創下日本國內出版史上最高紀錄，初版發行數量405萬冊。

※44 中一彌 1911年出生於大阪府。知名時代小說插畫家。著手山本周五郎、池波正太郎、藤澤周平等人的作品。兒子是小說家逢坂剛。

※45 史匹柏 史蒂芬‧史匹柏。’46年出生於美國俄亥俄州。’72年以電視電影《飛輪喋血》一片嶄露頭角，’75年以《大白鯊》一片榮獲當時全球歷代票房冠軍。《印第安納‧瓊斯》系列、《E.T.外星人》、《侏儸紀公園》等娛樂作品席捲整個電影界。

※46 李奧納多‧達文西 1452年出生於佛羅倫斯共和國（現，義大利）。知名作品包括《最後的晚餐》、《蒙娜麗莎》等，為文藝復興時期代表性的藝術家。精通數學、解剖學等學問，被稱為「萬能之人」。

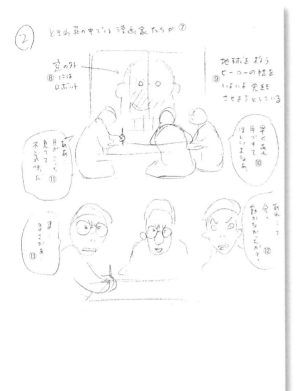

《21世紀少年》下集執筆前，想要整理整個概念的草稿。也有些化為泡影的橋段？

「全部都是玩樂。除了畫漫畫之外，對我而言全都不是工作。」

——當然也有單純想要畫這些題材的心情，可是另外也有把這件事當成是生活上的免死金牌嗎？

「說極端一點，為什麼大家要唸書呢？是為了進好大學、進好公司才唸書的。因為這樣人家才會認同你是個獨當一面的人。相同地，我也藉由畫漫畫，讓大家認同我是個獨當一面的人。可是，如果我不畫畫了，我就真的一無所有。所以我想大家都是為了受到認同，做著各自想做的事。所以只要還有一個人說想要看我的畫，我就會繼續畫下去，只要還有公司願意把我的作品印出來，我就會去拜託那間公司，喊著這會非常有趣，所以非畫不可，就這樣而已。」

下部作品「全4集」!?

——第5章在聊《Happy！網壇小魔女》的時候也提到，要連載1部作品，需要有要花上7年左右的心理準備，這是指已經想到這個靈感可以花費7年，才開始著手那部作品的嗎？

「沒有，我只要一想到就會開始畫，再來就是靠衝動了吧！雖然會覺得工程浩大，但是我的雷達嗶嗶作響，喊著這會非常有趣，所以非畫不可，就這樣而已。」

——所以並非冷靜思考過後的結果囉？

「對啊！一眨眼就結束了耶！」

——可是，4集其實一眨眼就結束了。

「對啊！一眨眼就結束了。可是只有4集的話，就可以完全決定結局後再畫，這樣才能做出像電影一樣的結尾。」

——原來如此，可是當中一定會出現想更深入描寫的人物背景吧（笑）！

「會耶！一定會這樣的。如果有趣的話，搞不好會越畫越長（笑）。」

——對浦澤老師而言，這不就是最大的重點嗎？

「對啊！可是藤田和日郎老師[47]的《黑博物館》不也才2集嗎？光是2集就能做出內容這麼豐富的作品，讓我也想挑戰看看這種方式。」

——您至今幾乎都是連載長篇作品過，只要某個城市裡，還有一個人說，有趣的作品4集是結束不了的吧？原本《MONSTER 怪物》也是預

——當然也有把這件事當成是生活上的免死金牌嗎？

願意聽自己的歌，他就會扛著效果器，揹著吉他過去那裡。」

（笑）。可是4集已經幾乎是1部電影的份量了。不增不減1部剛剛好。所以才有辦法發展不同媒體。也可以在不同的雜誌中，畫各種4集左右的作品。」

如果沒有地方願意讓我印，那我就只好自己PO到網路上了。如果在街頭畫畫，會有人願意來看的話，那我就畫。因為光是動手畫畫，就有人願意等我，這幾乎是奇蹟了嘛！如果我不會畫畫的話，就只是個普通的老頭了。巴布·狄倫也曾經說

「只會稍微想一下，這部的作品規模大概可以有18集之類的吧！目前我正在想一部4集左右的作品，之前我跟我太太講了這個想法，她說，有趣的作品4集是結束不了的

※47 藤田和日郎，'64年出生於北海道。'88年以《聯絡船奇譚》（《少年SUNDAY增刊》）出道。除了大受好評的長篇作品《潮與虎》、《傀儡馬戲團》之外，短篇作品也獲得極高評價。《黑博物館 Ghost & Lady》連載於《MORNING》。

264

「定全4集才開始畫的不是嗎?所以一定會變成全新的東西。」

「而且只畫4集就結束的話,就可以在不給別人帶來困擾的情況下挑戰其他畫風。雖然可能不是大家想要的浦澤畫風,但可以試著請他們讓我嘗試看看其他的畫法。」

——較少的集數,能夠挑戰的範圍也比較廣。

「可是漫畫其實是第4集才會開始變『有趣』,如果是這樣的話,可能又會停不下來了(笑)。」

除了畫漫畫以外,都是在玩樂

——照這樣看來,明年6月、7月左右,《BILLY BAT 比利蝙蝠》就會完全脫手了。單行本最後一集大概會在秋季出版,到時候您手上就沒有任何連載了,這是《PINEAPPLE ARMY 終極傭兵》和開始〈BE-PAL〉連載以來第一次吧?您不會覺得害怕嗎?

「我覺得已經夠了(笑)。」

——以前的話,可能會害怕?

「以前的話會害怕。2、30歲那時候,會有種沒有明天的感覺。可是,現在我的同學幾乎都要到退休年齡了,就算我之後不行了,但大家也都要退休了嘛!」

——也就是說,2、30歲那時候是因為周圍的人都在工作,擔心只有自己沒有工作,所以有危機感?

「嗯!只有自己被丟在一旁不是很可怕嗎?而且還會被說:『當初你說你當上漫畫家,結果還是失敗了嘛!』,會被用同情的眼神看待。」

——但走到這裡,就可以說,自己靠漫畫生活到了退休年齡。是以此作為標準嗎?

「沒錯,就是以此作為標準。」

——一旦習慣沒有截稿日的生活,您會害怕再也畫不出來了嗎?

「這倒不會,因為現在的《BILLY BAT 比利蝙蝠》也幾乎沒有截稿日,但我還是畫了很多存稿。」

——的確。可是,每天畫4張是您自己心目中的步調不是嗎?

「我覺得也有些人沒辦法用這麼一步一腳印的畫法。」

——這是一定的。每天畫4張,只得出來嗎(笑)?

「只是,這樣子的內容有辦法整理得出來嗎(笑)?」

——這是一定的。每天畫4張,只有這個算是工作,除此之外的上電視,不算是工作嗎?

「全部都是玩樂。除了畫漫畫之外,對我而言全都不是工作。」

——可是,之後連每天4張都要沒了。真的要全部都變成玩樂了。

「哈哈哈(笑)!全部變成玩樂嗎?如果之後有時間的話,我想自己一個人仔細想出從頭到尾的架構後,再開始連載好像也不錯。」

——原來如此,全4集也是考慮到這個部分吧?

「生川小姐※48是個相當優秀的編輯,總會提出很多有趣的意見,讓整個場子變得活絡呢!抱歉,我轉移話題了(笑)。」

——哪裡哪裡!我會繼續努力的!那麼從印象中的風景開始到最後,我們也談到了浦澤老師的現在以及未來。真的非常感謝浦澤老師給我們這麼有趣的對談。

※48 生川小姐 生川通。'05年進入小學館以來,隸屬於《BIG COMIC SPIRITS》編輯部。《YAWARA!以柔克剛 完全版》以後,擔任同編輯部浦澤氏的作品。負責本書訪談及撰寫。

很少有職業裡面有「漫」字的，對吧。

像漫才師或是漫談家之類的。

能夠從事這樣的工作，我心中充滿感激。

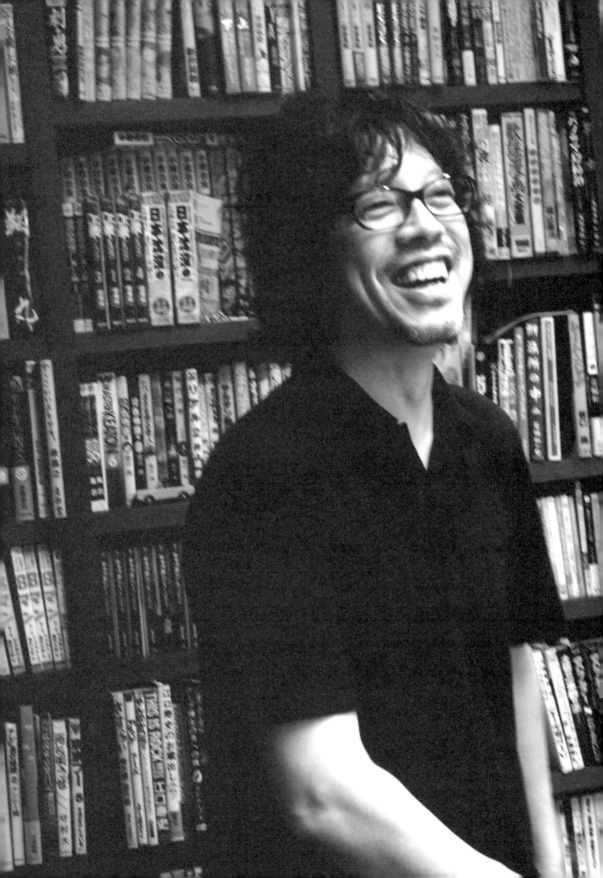

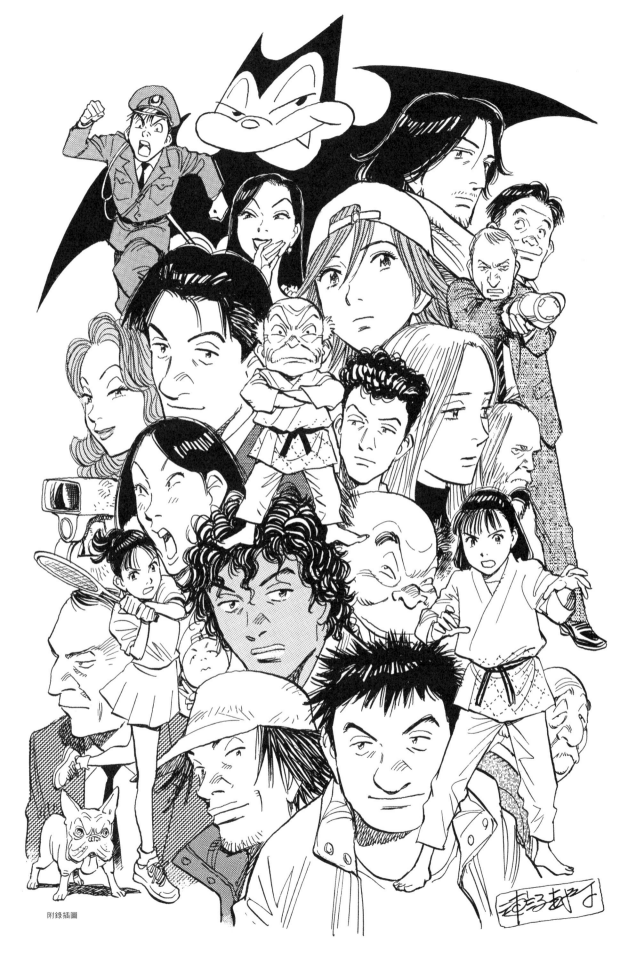

附錄插圖

本書中刊載的圖片皆來自於以下單行本

〔初期的
URASAWA〕

〔PINEAPPLE ARMY
終極傭兵 文庫版〕
全6集
（腳本／工藤和也）

〔YAWARA！
以柔克剛 完全版〕
全20集

〔MASTER KEATON
危險調查員 完全版〕
全12集
（腳本／勝鹿北星 長崎尚志
浦澤直樹）

〔MASTER KEATON
ReMASTER〕
（腳本／長崎尚志）

〔Happy！
網壇小魔女 完全版〕
全15集

〔MONSTER
怪物 完全版〕
全9集

〔20世紀少年〕
全22集
〔21世紀少年〕
上下集

〔PLUTO～冥王～〕
全8集
（浦澤直樹×手塚治虫·
長崎尚志監製·
監修／手塚真·
協力／手塚製作公司）

〔BILLY BAT
比利蝙蝠〕
第1～18集
（故事共同製作／
長崎尚志）

SPP COMIC

浦澤直樹 畫啊畫啊無止盡

（原名：浦沢直樹　描いて描いて描きまくる）

作者／浦澤直樹／Studio Nuts　　　　譯者／SCALY
　©Naoki Urasawa / Studio Nuts 2016　　協理／洪琇菁
執行長／陳君平　　　　　　　　　　　國際版權／高子甯・賴瑜妗
文字編輯／廖澄妤　　　　　　　　　　美術編輯／陳又荻

特別協力／長崎尚志、工藤かずや、勝鹿北星、手塚プロダクション
照片／石井麻木
設計／海野一雄
　　　黒木香、新井隼也、関戸愛、村越綾子
　　　＋ベイブリッジ・スタジオ
構成・文・編輯／生川遙、佐藤祐司
協力／常盤陽、満留綾子、山田英生、講談社

『初期のURASAWA』©浦沢直樹・スタジオナッツ／小学館
『パイナップルARMY』©浦沢直樹・スタジオナッツ／工藤かずや／小学館
『YAWARA!』©浦沢直樹・スタジオナッツ／小学館
『MASTERキートン』©1989浦沢直樹・スタジオナッツ・勝鹿北星・長崎尚志／小学館
『MASTERキートン Reマスター』©浦沢直樹・スタジオナッツ／長崎尚志／小学館
『Happy!』©浦沢直樹・スタジオナッツ／小学館
『MONSTER』©浦沢直樹・スタジオナッツ／小学館
『20世紀少年』©1999,2006浦沢直樹・スタジオナッツ／小学館
『21世紀少年』©2007浦沢直樹・スタジオナッツ／小学館
『PLUTO』©浦沢直樹・スタジオナッツ／長崎尚志／手塚プロダクション／小学館
『BILLY BAT』©浦沢直樹・スタジオナッツ／長崎尚志／講談社

榮譽發行人／黃鎮隆
法律顧問／王子文律師 元禾法律事務所 台北市羅斯福路三段37號15樓
出版／城邦文化事業股份有限公司 尖端出版
　　　台北市南港區昆陽街16號8樓
　　　電話：（02）2500-7600 傳真：（02）2500-1974
　　　E-mail：4th_department@mail2.spp.com.tw
發行／英屬蓋曼群島商家庭傳媒股份有限公司 城邦分公司 尖端出版
　　　台北市南港區昆陽街16號8樓
　　　電話：（02）2500-7600 傳真：（02）2500-1974
　　　讀者服務信箱E-mail：marketing@spp.com.tw
北中部經銷／楨彥有限公司
　　　　　　Tel:(02)8919-3369　Fax:(02)8914-5524
雲嘉經銷／智豐圖書股份有限公司　嘉義公司
　　　　　Tel:(05)233-3852　Fax:(05)233-3863
南部經銷／智豐圖書股份有限公司　高雄公司
　　　　　Tel:(07)373-0079　Fax:(07)373-0087
馬新地區經銷／城邦（馬新）出版集團　Cite(M)Sdn.Bhd.(458372U)
　　　　　　　Tel:(603)9057-8822　9056-3833
　　　　　　　Fax:(603)9057-6622

2019年11月1版1刷
2024年8月1版5刷

郵購注意事項：
1.填妥劃撥單資料：帳號：50003021號　戶名：英屬蓋曼群島商家庭傳媒（股）公司城邦分公司。　2.通信欄內註明訂購書名與冊數。3.劃撥金額低於500元，請加附掛號郵資50元。如劃撥日起 10～14日，仍未收到書時，請洽劃撥組。劃撥專線TEL：（03）312-4212・ FAX：（03）322-4621。

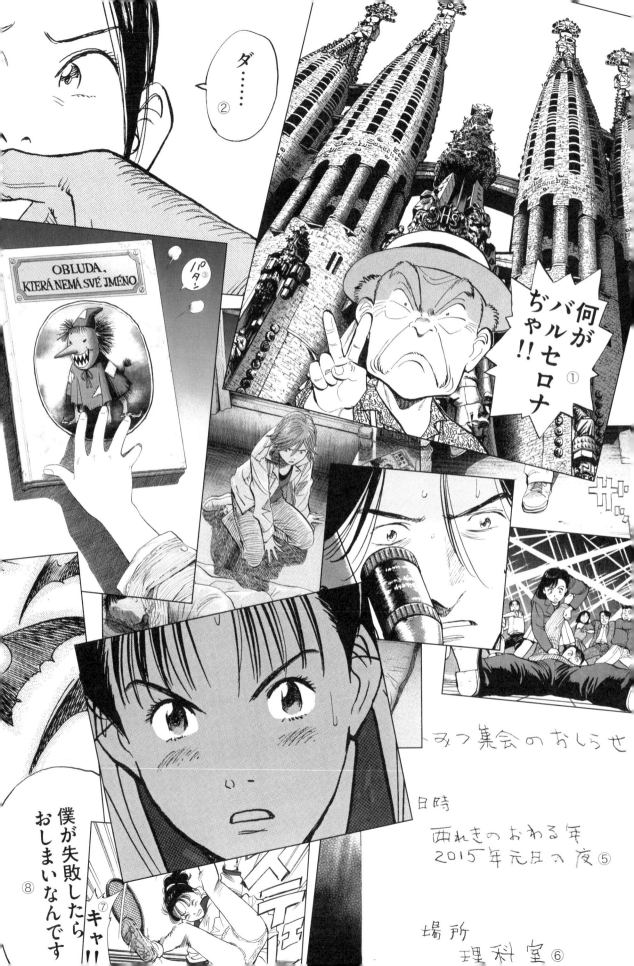